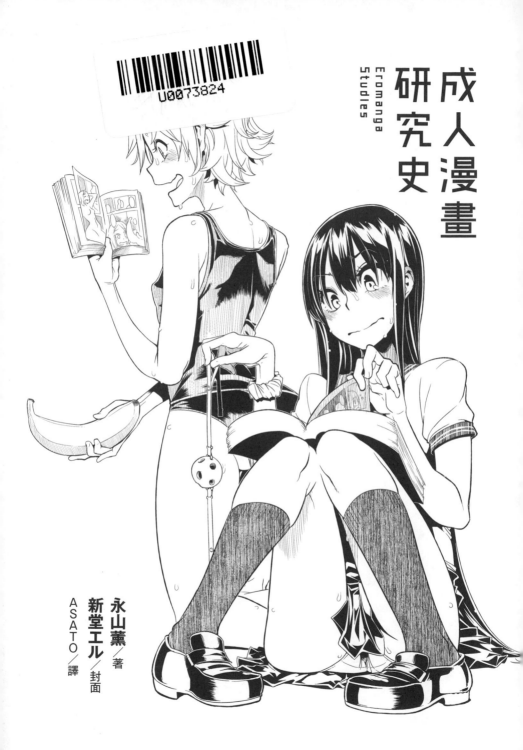

成人漫畫
研究史

Eromanga
Studies

永山薰／著
新堂エル／封面
ASATO／譯

前言──不可視的王國

成人漫畫[1]這一領域，出乎意料地存在著幾個不為人知的事實。

在三流劇畫畫最鼎盛的時期，日本每個月就有八十本以上的成人雜誌出版。

而在美少女系成人漫畫的鼎盛期，每月出版的單行本更有上百之數。

九〇年代中期以降，女性作家逐漸增加，某些雜誌上甚至有過半數是女性作者。

成人漫畫還涵蓋了無數的次文化[2]。

無數的畫風彼此爭奇鬥艷[3]。

許多當紅的人氣漫畫家，其實都曾畫過成人漫畫[4]。

成人漫畫是孕育各種前衛、實驗性漫畫的溫床。

成人漫畫乃是「萌文化」的發祥地之一。

成人漫畫如實反映出男性優越主義與異性戀主義的崩壞過程。

在成人漫畫中，你可以找到所有你想像得到的性和色情表現[5]。

同人誌、YAOI／BL、一般漫畫，其實都與成人漫畫有著密不可分的交流。

簡而言之，成人漫畫其實超出從未接觸過的讀者之想像，是兼具廣度和深度的有趣類別。

筆者並非想對毫無興趣的讀者強迫推銷，但至少對自認是漫畫愛好者的讀者，以及好奇心旺盛到願意從書架上取出本書的人，還有充滿冒險精神、已等不及要踏入多采多姿情色之森的諸位紳士，我敢大聲斷言，不認識成人漫畫，絕對是人生一大損失。

003

如此有趣的世界，為何至今卻一直被人們忽視呢？其中當然自有原因。

首先，以占總出版量半數以上的龐大漫畫產業中，成人漫畫只占了微不足道的規模。雖說中小型的出版商眾多，總體的發行量也不小，但平均每本單行本的發行量卻僅有一萬本。即使是人氣作家，也差不多就是五萬本了(6)。這個數量根本不足以分發給日本全國的每間書店。而且書店的書架空間有限，退貨給出版方的週期也很短。想確實找到一本成人漫畫，只能在網路上追蹤新刊的出版訊息，然後去到網路書店或到大城市的漫畫專賣店訂購。

除此之外，出版制度也是成人漫畫難以被大眾看見的原因之一。自九○年代初期的大打壓以後，成人漫畫開始自主引入「成人標示」，而這個自主性在陳列架上的區分，後來更因列入具有強制力的法條導致被強化。加上近年書店的書架空間更加縮小，但大型便利超商連鎖店又不可能販賣成人漫畫的單行本。

然而相較於本身規模不大和法令管制的雙重限制，更重要的因素，其實是筆者命名為「色情之壁」的那道隱形界線。漫畫研究者和評論家，幾乎沒有人會對成人漫畫加以眷顧，除了上述的兩項限制，更大的原因，難道不是因為他（她）們被心中的「色情之壁」遮蔽了嗎？

所謂的「色情之壁」，即是「包含色情的表現，皆是不入流／汙穢／不應該談論／沒有討論價值／不想觸碰／不想評論／不容許／不道德／不可以讓小孩看見／羞恥／冒瀆人性的表現」等以負面反應為核心之心理屏障。凡是跟性有關或色情的東西，就全被視為是壓抑、隱藏、特權化的裝置。一旦遇到這層障壁，人們便會停止思考，轉身而去，裝作沒看見。但冷靜想想，便會明白這反應只不過是出自不合理的禁忌。身為成人漫畫的支持者，都應該挺身抗議這種極端的偏見

與歧視。而第一步，便是糾正把「成人漫畫」當成負面詞語來使用的習慣。

然而，光是這樣仍無法推倒「色情之壁」。因為就連喜歡成人漫畫的讀者，涉足成人漫畫產業的作家、編輯、乃至評論家心中，也都存在著「色情之壁」。就連我自己也沒能完全逃出那樣的偏見。而且矛盾的是，我們不得不承認，被視為禁忌，也是成人漫畫之所以存在的原因之一。

為什麼會有「色情之壁」的存在？我們在面對「性與色情」時，為何就是無法保持理性的態度？筆者相信，這些議題的研究絕對不是白費力氣。然而，想找出解答並不容易，更何況即便得到解答，也無法馬上消除人們內心的「色情之壁」。那是任誰也辦不到的。不過，我們還是可以去丈量那道牆的高度，尋找它的根基。我希望能讓對成人漫畫有所抗拒的人，或是對成人漫畫存有偏見的人，能夠爬上牆去，看看在牆的另一頭那寬廣無垠、屬於成人漫畫的小王國。

而本書，便是引導人們一窺那不可視的王國，從而跨過去、一探究竟的那把鑰匙。

（1）此處的「成人漫畫」意指「包含色情元素的漫畫」。不過由於許多漫畫作品都包含某種形式的色情元素，且每個人心中對色情元素的定義也不盡相同。因此就狹義來說，乃指「以性愛或色情為主題的作品」和「性愛或色情元素描寫比重較大的作品」。

（2）愛情故事、愛情喜劇、科幻、奇幻、懸疑、恐怖、動作、喜劇、諧仿、歷史劇、戰爭劇等一般漫畫中常見，但成人漫畫中沒有的分類找起來更快。

（3）有兒童漫畫、少年漫畫、少女漫畫、青年漫畫、劇畫、動畫風、遊戲風等各種不同的風格和流派。

（4）諸如能條純一、中島史雄、山本直樹、みやすのんき、雨宮淳、唯登詩樹、平野耕太、甘詰留太、介錯、森繁、大暮維人、OKAMA、文月晃、天王寺きつね、藤原カムイ、岡崎京子、白倉由美、うたたねひろゆ

き、佐野隆、山田秋太郎、天津冴、ぢたま(某)、花見澤Q太郎、朔ユキ蔵……等等數不清的例子。如果再加上只是換了個筆名的作家就更多了。

（5）光是異性戀類別就存在無數的分支。例如對等關係、單方面凌辱、男性優位、女性優位等等。除此之外還有戀人、夫妻、師生、主僕、成人對幼兒、幼兒對幼兒、老人對年輕人等等。所有想得到的組合都被嘗試過了。而要是再跨出「普通異性戀」領域的話，還有一對多的集團凌辱或亂交、近親相姦（兄妹、姊弟、母子、父子）、蘿莉控、同性戀、少年愛、施虐受虐狂、屎尿癖、異裝癖、角色扮演、無數的特殊癖好、萌……等等等等，多到可以編成一本通俗性向事典的程度，有如一幅百花齊放、多形性倒錯（polymorphous perversity）的景象。

（6）譬如伊駒一平的作品平均一本賣出五萬冊，累計銷量則突破百萬冊。

006

目錄

第一部分
成人漫畫全史

成人漫畫的歷史絕對不是線性的。其中既有來自「外部」的影響，也有成人漫畫對一般漫畫的反饋，更有被一般漫畫吸收後再反芻回成人漫畫的元素。如今儘管已非三流劇畫的時代，不過三流劇畫至今仍未死透。蘿莉控漫畫雖已不是主流，但仍作為次文化聚集了一眾死忠追隨者。

先澄清一下，本書並無意在此確立所謂的正史。單純只是想從巨觀角度捕捉大時代的流向，並在必要時下降至微觀的視點。我也不打算吹捧那些劃時代的作家和作品，如森山塔（山本直樹）的『よい子の性教育（好孩子的性教育）』對改寫成人漫畫地圖的壯舉。的確，森山塔是現代漫畫史的重要作家，影響力或許堪比手塚治蟲或大友克洋，然而，也不是所有成人漫畫家都屬於森山流。

成人漫畫的歷史是多層次的。即使A流派的主流地位被B流派取代，也不代表A流派從此根絕。即使規模縮小，流派本身也不會消失。換言之，只要歷史沒有中斷，成人漫畫的流派只會愈來愈多。不僅如此，有時還會發生老派風格捲土重來，或是存在已久的流派以新姿態重新登上歷史舞台的情況。而作為根底的人類性文化也是如此。

在本書的第一部分，我將以從八〇年代初期到現代，俗稱御宅系或美少女系，事實上的「現代成人漫畫」為中心視點，分析這條主流在歷史上究竟受到了哪些事件的影響，才演變成今天的模樣。現代成人漫畫的歷史，是想像和模仿、傳承與叛逆、聚合跟分歧、斷絕及發現等各種事件

堆積而成的。成人漫畫的大地之下，存在著世人想像不到的複雜層次。

這並非誇大其詞，打從人類還在用獸脂當燃料、於石窟內描繪野牛或羚羊的壁畫時，成人漫畫的歷史就已經開始了[1]。

繪畫的快樂。

表現的快樂。

被人欣賞的快樂。

將感動、畏懼、色慾傳達給他人的快樂。

話雖如此，如果真從阿爾塔米拉洞的史前壁畫開始談起，恐怕講到天荒地老也講不到成人漫畫的誕生。畢竟繪畫史只是文化史的其中一面，而文化史又只是人類史的其中一面。一幅畫除了繪畫技術之外，還受到一個時代的文化背景、政治、社會、宗教、思想、工業技術的影響，並反映了它們的發展。故若要仔細分析一幅畫，很輕易就能寫出厚厚一本書；實際上，在美術研究的領域，也有許多人在做這樣的事。當然，本書並不打算高談闊論到那種地步。不過，本書想借用理查·道金斯的「媒因」（meme：文化基因）這個概念[2]。

真要討論什麼是媒因的話，恐怕又得再長篇大論一番，因此這裡我們只需將其簡單地理解為「文化傳播與複製的基本單位」（道金斯）即可。說得誇張一點，成人漫畫的媒因最早始於阿爾塔米拉的石洞，累積了長達三萬年的文化基因庫。

建立以上的概念後，接著我們再一口氣跨越至二十世紀後半。

檢視現代成人漫畫的基因庫，我們可以找出以下幾個影響最強的基因簇。

以體裁分類的基因簇

- ·來自少兒漫畫的媒因
- ·來自少年漫畫的媒因
- ·來自少女漫畫的媒因
- ·來自青年漫畫的媒因
- ·來自青年劇畫的媒因
- ·來自三流劇畫的媒因

然而，若只照商業雜誌的分類法，會發現有許多基因找不到歸屬。因此，我們從其他角度檢索基因庫，可再發現以下的基因簇。

以流通型態分類的基因簇

- ·來自商業出版品的媒因
- ·來自同人誌及獨立出版品的媒因

其他表現形式的基因簇

- ·來自動畫的媒因

- 來自遊戲的媒因
- 來自網路的媒因

當然，其他也有來自攝影、電影、文藝、多媒體、音樂、新聞等領域的媒因。對於以上的媒因，本書會於必要時進一步補充介紹，但不打算全數網羅。

檢視基因庫時，必須注意媒因的傳播不一定是單向的。成人漫畫的基因庫跟一般漫畫的基因庫有所重疊，也與整個人類文化的基因庫互相重疊。換言之，成人漫畫從其他領域攝取媒因的同時，也在生產自己的媒因。特別是在自成一個領域之後，成人漫畫生產的媒因（包含變形後重新產生的媒因）會更多，從而反過來豐富整個漫畫界的基因庫。這些影響有時是雙向、互惠的。

更進一步地說，文化基因的傳播，也不限於「影響」這種形式，並非像河流一樣單純地由上往下流。媒因的傳承沒有源頭，又或者說到處都是源頭。

甚至有時候，媒因更可能背叛原創者的意圖。借用東浩紀的說法，就是遭到誤傳（3），基因碼遭到誤解、複製、重組，形成連鎖反應，集結成現象，然後再次遭到誤傳。

譬如町田ひらく原本是為了在蘿莉控系漫畫雜誌上連載，考量讀者的實用性，才刻意用了那種露骨的表現手法，卻被喜愛漫畫的女性讀者誤讀，引發女性共鳴的現象，便是極好的案例（4）。若把成人漫畫當成單純喜愛漫畫的自慰工具，那麼這種現象可說是非常大的誤解；但從另一個角度來看，也可以說是讀者正確地解讀了町田ひらく埋藏在蘿莉控成人漫畫中的暗號。

另外還有一點要補充，媒因的傳播儘管可粗略地用時間序列來說明，但即便是年代相差許久

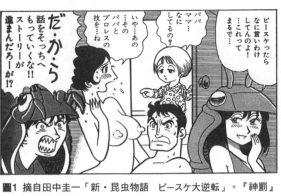

圖1 摘自田中圭一「新・昆虫物語　ピースケ大逆転」。『神罰』
EASTPRESS・02

的作品，只要兩者之間能找出參考點，仍然可以跳過中間的傳承路線。

換句話說，在閱讀手塚治蟲的作品時，我們可以直接取用其中內含的媒因。例如田中圭一的『神罰』（圖1）中致敬手塚治蟲的色情橋段，在直接從原典取用媒因的同時，也藉由黃色致敬的這種手法，突顯出手塚作品本身內含的色情性。而在公開的瞬間，田中圭一的作品也成了其他作品參照的對象，將田中圭一作品中的媒因返還到了基因庫中。

當然，媒因終究只是虛構的基因，一種形而上的比喻。

不過若能記住這種虛擬的基因、基因庫、DNA暗號的「比喻」，收進腦中的工具箱，就能獲得嶄新的視野。

例如，往昔在少女漫畫中常見的緞帶、花邊等元素，在導入成人漫畫後，便能刺激某些戀物癖男性的性慾。若從這個觀點重新解讀少女漫畫，就可將少女漫畫「誤讀」為色情的表現物。不僅如此，還可將緞帶與花邊「解讀」為少女漫畫把對性元素的壓抑轉化為過度裝飾，並藉此宣洩的現象（5）。

這些想法對某些人來說或許非常難以接受。然而不僅是成人漫畫，所有的藝術表現都帶有超出作者意圖的多種面向。只要作者生於某個特定的時代和社會，作品就一定會反映出作者生活的時代和社會背景，並勾起作者與讀者各自的

深層意識。

當然，本書並不要求讀者要窮盡所有不同的觀點。

不過，我希望各位可以暫時放下既有的成見。

因為，那麼做才能享受到更多樂趣。

因為，於各位接下來即將踏入的成人漫畫之廣大樹海中，某些地方有時是無法光靠常識來理解的。

（1）Lancelot Hogben『From Cave Painting To Comic Strip: A Kaleidoscope of Human Communication』

（2）理查・道金斯『自私的基因』

（3）東浩紀『存在論的，郵便的』（新潮社・一九九八）

（4）町田ひらく的簽書會上半數書迷都是女性。

（5）這部分的議論雖然很想以「性壓抑與漫畫表現」為題，獨立成一章討論，但最後還是決定留待日後有機會再介紹。

第一章　漫畫與劇畫的基因庫

一九四〇～五〇年代

基因之王・手塚治蟲

若依循「成人漫畫：包含色情的表現，由分鏡構成的漫畫作品」這個極其不嚴謹的定義來思考，那麼成人漫畫的歷史，上可追溯至以清水崑、小島功、杉浦幸雄為代表，舊世代的成人導向賣肉漫畫。若往下摸索成人漫畫的基因庫底層，或許可以翻出清水崑的『かっぱ天国（河童天國）』（一九五三～五八）中的性感女河童媒因。

如果篇幅許可的話，我個人是很想聊聊清水崑的河童漫畫，這個我生命中最早接觸到的色情世界，然而這些作品跟現代成人漫畫卻百分之百沒有半點關係。雖然我認為，若是仔細尋訪的話，或許可以找到一、兩位自認是「看到清水崑的河童後才立志畫成人漫畫」的奇特成人漫畫家……不過想想還是算了吧。退萬步言，就算真有那樣的漫畫家，也跟現代成人漫畫幾乎沒有半點關係。

從對後世之美少女系成人漫畫的影響力來看，最不可忽視的人，當屬手塚治蟲。我並不是要主張「手塚是始祖」，將他神格化；也明白現代漫畫的源流並非只有手塚一個人。但論及成人元素，手塚的成就卻大到難以忽視，直到現今也依然是個巨大的節點（node）。

手塚治蟲真正在日本全國出道的作品，是一九四七年付梓的單行本『新寶島』（酒井七馬原作）。這部作品在當時賣出了四十萬本之多，令人嘆為觀止。有意思的是，同一年山川惣治的日式森林泰山風繪物語（插圖比例極高的小說）『少年王者』創下了五十萬本的銷量紀錄。一個是宣告新時代來臨的新形態漫畫，一個則是象徵戰前的少年文化，以及「大東亞共榮圈幻想」最後餘暉的祕境冒險故事。五〇年代前後的這段時期，或許可視為舊時代和新時代的分水嶺吧。

在這之後，手塚治蟲的活躍自不用說；另一頭，繪物語則隨著山川惣治的『少年ケニヤ（少年肯亞）』出版盛極而衰，繪物語的基因傳承一度中斷。後來勉強承繼這個媒因的，是往後才登場的劇畫，而大幅將其復興的則是仿古主義的漫畫家宮崎駿[1]。

雖然存在著某些異論、異說，但手塚治蟲的快速崛起仍勢不可擋。以手塚與多半都有受到其影響的石森（石之森）章太郎、赤塚不二夫、藤子不二雄、水野英子等人為中心的常盤莊集團，在『少年』（光文社，一九四六年創刊）、『漫畫少年』（學童社，一九四七年創刊）等雜誌上活躍，逐漸建立起後來少兒取向漫畫的王道。

儘管很多人都認為少兒漫畫與色情元素毫無關係，可事實卻非如此。從幼兒到前青春期這段年齡的兒童，也會對色情元素產生快感，性器官也存在性方面的慾望。正處於對「快樂／不快」十分敏感的時期。所以兒童從少兒漫畫中接收到色情的訊息後，再下意識地去選擇那一類的「商品」，也沒什麼好奇怪的。

手塚治蟲的畫風，是大量吸收了華特·迪士尼的媒因後產生之日本動畫風始祖。其他雖然也有受到田河水泡和大城のぼる的基因影響，但手塚系少兒漫畫的動畫風格在一代代傳承後，仍於

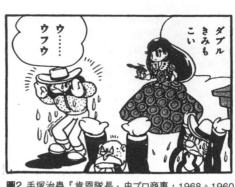

圖2 手塚治蟲『肯恩隊長』虫プ口商事，1968。1960初版。男扮女裝欺騙敵人的肯恩隊長。

八〇年代成為成人漫畫領域的主流。說得直白點，因為那時代的成人漫畫家大多都是看手塚治蟲的漫畫長大的，所以這也是理所當然的結果。

手塚治蟲的作品，即使跟同時代的其他漫畫家，像是福井英一等早期的競爭對手，以及可說是手塚的弟子也不為過的常盤莊世代漫畫家相比，色情度也是鶴立雞群。

在被神格化為手塚式人文主義前，手塚還在世的時候，討論手塚漫畫中的性描寫被當成一種禁忌；但對昭和三〇年代，會對『肯恩隊長』中的女裝男子感到小鹿亂撞（圖2）、從『白色領航員』的拷問情節感到說不出的色情感（因為年紀尚小，所以還不曉得SM這種名詞）的小孩而言，「手塚治蟲的漫畫很色」可說是一個理所當然的共識。當時，描寫對無性者的迫害與判亂之『蒐集人種』（一九六七）、描寫愛與性的『阿波羅之歌』（一九七〇）、性教育取向的『神奇糖』（原名『ママァちゃん（小媽媽）』，一九七〇年開始連載，一九七一年改名）、以及描寫同性戀與淫悅殺人及陰謀的『MW』（一九七六）等成人作品都還沒問世。然而手塚漫畫就已經被視為非常色的漫畫。

對於手塚作品中的色情性，齋藤環曾有如下評論：

一如谷山浩子對『原子小金剛』一針見血的批判，手塚治蟲筆下角色的楚楚可憐感，都帶有極高的『色情性』；換句話說，相當大程度來自於性方面的魅力。手塚治蟲作品對性元素的使用非常地不刻意，也正因此具有多形性倒錯的性質，某些評論家所指出之手塚作品的雌雄同體傾向，以及性別一致性的混亂等問題，都不過是這種多形性倒錯的一部分。幼兒戀、同性戀、異裝癖、戀物癖，手塚漫畫中的魅力相當大一部分來自這些元素的集合。我再強調一遍，正因為那些元素在作品中的表現極其自然，所以才有如此大的魅力。一如谷山浩子，我也非常抗拒跟父母一起觀看手塚治蟲的動畫。因為會害怕自己對性的慾望被他人看穿。

（收錄於『教養』から『神経症』へ——手塚治虫の現在形——（從『教養』到『神經症』——手塚治蟲的現在形——）」『文藝別冊 總特集・手塚治蟲』河出書房新社，一九九九年）

齋藤於此列舉的各種「變態」，很有趣的，恰好都符合現代美少女系成人漫畫的元素。

雖然這些元素也能在美少女系成人漫畫前身的三流劇畫中發現，但範圍和數量都很小。

這裡並不是想論證因為手塚漫畫跟美少女系成人漫畫都有多形性倒錯的特徵，所以手塚就是美少女成人漫畫之父。重點在於，多形性色情的媒因，早在手塚漫畫中就已經存在了。

那麼這個媒因是否始於手塚治蟲呢？這個命題如果限制在戰後的少兒漫畫，答案是YES。

然而，如果再往前追溯，會發現在手塚畢生熱愛的寶塚歌劇和迪士尼動畫中，也存在相同的色情

媒因。

儘管有傳聞說華特・迪士尼非常厭惡性方面的描寫，可事實真是如此嗎？對於性元素的引入，若說手塚的特色是「不刻意」（齋藤環），那麼迪士尼的特色就可說是「周到」。尤其只要看看被稱為迪士尼經典的早期動畫作品，便可一目瞭然。除此之外，更知名的例子還有『小飛俠』（一九五三）中登場的小精靈「小叮噹」，傳說這個角色的身材比例，參考的正是當時堪稱性感代名詞的瑪麗蓮・夢露。光從這一點，便看得出至少迪士尼非常了解性感角色引人矚目的能力。由此可以推知，如果一個元素可以提升票房，那麼迪士尼便會毫不猶豫地融入其作品中。

「小叮噹＝瑪莉蓮・夢露」的說法，不過是眾多證據的冰山一角。如果是注意力強的觀眾，相信一定能看出迪士尼經典系列中巧妙埋入的性記號和色情元素，以及他們只挑選能觸及觀眾深層心理之作品來改編的手法[2]。

譬如『白雪公主』（一九三七）、『睡美人』（一九五九）這兩部作品都帶有戀屍癖的影子，而『木偶奇遇記』（一九四〇）中一旦說謊鼻子就會變長的設定，則影射做了不道德行為後勃起的現象。還有『小飛象』（一九四一）中畸形小象喝醉後看見粉紅色大象的幻覺，以及『愛麗絲夢遊仙境』（一九五一），都是迷幻電影的先驅[3]。

除此之外，模仿真實攝影，流暢到令人起雞皮疙瘩的全動作動畫也是如此。且不論迪士尼本人是否有自覺，但那流暢過頭的動作，乃至連花草樹木都被賦予了過剩生命感的感性影像，難道不令人感到色情嗎？可說是「animation」的語源「animate」（賦予生命）最貼切的表徵。這些元素就像潛意識催眠一樣，刺激著觀眾的快樂中樞。

而憧憬著迪士尼的手塚，想用漫畫實現的，除了最常聽到的「電影式表現」外，或許更多的是用圓潤的動畫式畫風，在稿紙上重現動畫。這個被靜止化的動畫風漫畫，後來則反饋成了手塚的有限動畫。換言之，一個長年畫著動畫式漫畫的作家，最後做出了漫畫風格的動畫。

手塚色情基因的另一泉源——寶塚歌劇就更不用說。女演員飾演男性角色的雌雄同體性、性別的混亂、裝飾過剩的造型，這些都直接反映在手塚的作品上。

若著眼於雌雄同體性，那麼手塚早期作品『大都會』的女主角米奇就是相當明顯的例子。他／她是個只要按一個按鈕，便可以轉換性別，同時具有兩種性別的機器人（圖3）。觀察手塚特有的漫畫明星系統，會發現米奇其實跟『火星博士』（一九四七）中的少女是同一個「演員」，讓人不禁認為米奇的真正性別可能是女性；米奇在『大都會』中的角色定位，後來又被精神上帶有雌雄同體性的藍寶王子／公主（『緞帶騎士』）繼承，同時也是手塚角色的代名詞、最初原本被設定成女性機器人的『原子小金剛』之原型，而且米奇本人也在劇中扮演小金剛的母親。

雖然手塚應該不是有意識地在作品中埋入色情基因，但這個現象本身或許正是包含手塚自己在內，受「時代與社會」的制度性壓抑導致的結果。當時，在少兒漫畫中描寫性愛是絕對的禁忌，就連「健全的」手塚漫畫，也曾在昭和三〇年代的惡書驅逐運動中被PTAJ和知識分子貼上低俗的標籤。然而，我並不認為手塚是為了避免觸犯禁忌，才刻意

圖3 手塚治蟲『大都會』角川書店，1995。1949初版。

將性元素暗號化。因為當時的惡書驅逐運動，基本上會把漫畫這種載體本身視為低俗的惡書，所以就連心存善意的督察也不會去仔細檢查漫畫的內容。

手塚只不過是畫了自己想畫的東西，誠實地表現了自己的多形性倒錯。其中沒有任何刻意為之的成分。正如齋藤環所說，是「毫不刻意」的。這點從現代的眼光來看十分明顯。

早期的少兒漫畫，以常盤莊集團為首，存在著無數手塚治蟲的追隨者，卻沒有半個繼承了手塚色情性的人。手塚作品中的色情媒因，反而是以隔代遺傳的方式傳了下去。

（1）永山薰「セクレス・プリンセス～漫画『風の谷のナウシカ』の性とフラジャリティを巡って～（無性的公主～漫畫版『風之谷』中的性與脆弱）」『宮崎駿の世界』（竹書房・二〇〇四年）

（2）儘管迪士尼在向來重視智慧財產權的美國，也是對自己的智慧財產數一數二嚴格的公司，但只要在網路上輸入關鍵字，仍可搜尋到『愛麗絲夢遊仙境』的三月兔或瘋帽匠與愛麗絲性交，以及『白雪公主』中的白雪公主和七個小矮人雜交的色情同人創作，甚至還有造型模仿『白雪公主』的真人版色情片。

（3）粉紅大象（pink elephant）是酒精和藥物成癮者的一種委婉說法。

劇畫的叛逆

五〇年代以後，依舊是「手塚＝漫畫之神」的時代，而且手塚的風格逐漸成為業界標準。然而，一旦建立了某種標準，就會跟著出現不在標準之內，或是不願接受該標準的作家和讀者。

五○年代登場的「劇畫」，在這層意義上便成為正式反手塚，或是非手塚風格的代名詞。「劇畫」的搖籃，乃是以辰巳ヨシヒロ、さいとう・たかを、佐藤まさあき等人為中心的集團〈劇畫工房〉。劇畫誕生自以比少兒漫畫更上一個世代之讀者為目標的貸本漫畫世界。貸本漫畫的讀者，在這之前一直被視為「年輕藍領階層」；但根據近年的研究，證實了貸本漫畫的讀者群與少兒漫畫的讀者群有很大一部分是重疊的。可見小孩子不論在哪個時代都相當貪婪。

高頭身比的角色、銳利的線條、狂放不羈的筆觸、效果線的大量使用、濃厚的黑白對比，儘管是否可歸類於寫實派還需要驗證，但至少劇畫的登場，毫無疑問地確立了另一種「不以少兒為目標的新漫畫風格」。劇畫使用了手塚流的少兒漫畫不採用、無法採用的表現手法，某種程度上成功開拓了新的市場，並對後世留下了影響。例如「以成人娛樂為目的之色情劇畫」，便是其延伸出來的產物。

至於媒體方面，五○年代還有綜合了漫畫、八卦新聞、裸體寫真，被社會貶低為「低俗週刊」的特殊雜誌。例如『土曜漫画（土曜漫畫）』（土曜通信社）和『週刊漫画TIMES（週刊漫畫TIMES）』（芳文社，一九五六）、『漫画天国（漫畫天國）』（藝文社，一九六○，二○○三年復刊）等等。當時的這些「低俗週刊雜誌」，從色情的意義上來看，或許可以視作後來的成人漫畫雜誌遠祖。不過，兩者幾乎沒有直接的影響。現在的美少女系成人漫畫中，很難找出這個時代的「低俗週刊雜誌」文化基因。當然，其中依然存在歷史面的價值，不過那已是屬於學者和骨董迷的世界。上述三本雜誌，於後來的劇畫熱潮中，也在不得已下一點點轉變成劇畫雜誌。

一九六〇年代

『GARO』與『COM』與青年劇畫

進入六〇年代後，劇畫開拓之「給大人看的漫畫」市場進一步擴大。無論是作為一種娛樂，或是作為經歷了六〇年代安保鬥爭「敗北」青年「內心鬱憤之情」（吳智英『現代漫画の全体像[增補版]』（現代漫畫的全貌[增補版]）」史輝出版，一九九〇）的一種表現形式，劇畫都逐漸受到大眾注目。

一九六四年，為了連載白土三平的『カムイ伝（卡姆依／神威傳）』，『月刊漫畫GARO』創刊。這本雜誌後來形成了異於商業主義的另一個平台，提供了貸本漫畫的水木しげる、つげ義春、池上遼一等異才活躍的舞台，並催生了つげ忠男、佐佐木マキ、林靜一、安部慎一、鈴木翁二、古川益三（後來創立了MANDARAKE公司）、川崎ゆきお等個性派的漫畫家，以及奧平イラ、平口廣美、ひさうちみちお等在三流劇畫雜誌上活躍的作家（圖4右）。

一九六六年，手塚治蟲開辦『COM』（虫プロ商事）雜誌。這本雜誌原本是為了連載手塚治蟲的『火之鳥』而創的，但除此之外，也傾力於刊載非商業主義的實驗作品、全國性粉絲文化的組織化、以及發掘新人（圖4左）。

從手塚治蟲愛與人對抗的性格來思考，『COM』很可能是正統派漫畫對劇畫系雜誌『GARO』的反擊。因為劇畫的誕生本身就是對手塚治蟲的反擊，因此這本雜誌可以視為對這波反擊的反動。

圖4（右）『月刊漫畫GARO』青林堂・1964年9月創刊號、（左）『COM』虫プロ商事・1971年1月號。封面上永島慎二、矢代まさこ、楠勝平、やまだ紫、松本零士等人的名字並列。

圖5 宮谷一彦「性蝕記」。『性蝕記』虫プロ商事，1971 因公害病而發瘋的妹妹與原政治活動家的哥哥地獄般的性交。

然而，實際上『COM』培育的作家中，也有許多如青年劇畫的鬼才・宮谷一彥（圖5）、先畫過色情劇畫後又成為麻雀劇畫巨匠的能條純一、以及用描寫戀童癖青年抑鬱日常生活的作品出道，彷彿預言了後來發生之宮崎勤事件的青柳裕介（有一段時間也畫過SM劇畫）等劇畫系作家；還有曾當過在雜誌上非常善於服務粉絲的漫畫評論家峠あかね，亦即劇畫家真崎・守（『はみだし野郎の子守唄（不法之徒的搖籃曲）』）助手的貴志もとのり（松文館社長）、宮西計三、中島史雄、ふくしま政美等後來成為青年劇畫和三流劇畫人氣作家的俊材。

另外還有一個很重要的，是『GARO』和『COM』這兩本雜誌都沒有鎖定特定性別的讀

者。這一點『COM』尤為明顯，不僅對少女漫畫二四年組有極大影響的矢代まさこ、社會派的樹村みのり都在此活躍，個性派的岡田史子和竹宮惠子也是在本誌上出道的，可說對少女漫畫的歷史有著不可忽視的足跡。以成人漫畫的中心史觀來看，『COM』雜誌全性別取向的開拓性作法，不僅是使男性漫畫讀者（及立志成為漫畫家的人）開始關注少女漫畫的契機，也為後來的成人漫畫提供了大量來自少女漫畫的媒因。

六〇年代中期，『漫画アクション（漫畫ACTION）』（雙葉社，一九六七）、『ヤングコミック（Young Comic）』（少年畫報，一九六七）、『週刊漫画ゴラク（週刊漫畫Goraku）』（創刊時的名字是『漫画娛樂讀本』/日本文藝社，一九六四）、『ビッグコミック（Big Comic）』（小學館，一九六八）、『プレイコミック（Play Comic）』（秋田書店，一九六八）等漫畫雜誌陸續創刊，劇畫熱潮迎來高峰。這段時期，劇畫的主流從與日活的無國籍動作電影一同被視為不良文化的貸本漫畫，轉移到了以大學生和年輕上班族為主要受眾的青年劇畫。

以當時引領這波浪潮的Young Comic三巨頭（宮谷一彥、真崎・守、上村一夫）為首，青年劇畫大膽地踏入性的領域。然而，他們當時從來沒有被人們稱為色情劇畫家，直到現在應該也是如此。因為以色情劇畫來說，他們的作品擁有太高的「藝術性」、「文學性」，以及「問題意識」，要冠上色情的頭銜，猥褻程度和娛樂性上仍有所不足。

當時，能被稱為色情劇畫家的，只有一九五八年在『土曜漫畫』上出道，並在『漫画天国』、『漫画アクション』上活躍的笠間しろう（圖6），經常在SM雜誌上畫插畫的椋陽兒、

以及在『週刊漫畫Goraku』等誌上活躍的歌川大雅。然而，很可惜的是，他們的文化基因幾乎沒有傳承到美少女系成人漫畫之基因庫中。儘管也有まいなぁぼぉい這種筆觸神似椋陽兒的例外，但那仍是舊世代的產物。

不知羞恥的少年漫畫

從美少女系成人漫畫逆流而上回溯歷史，會發現手塚直系的常盤莊集團對成人漫畫的影響力，遠遠不如手塚治蟲本人。

當然，這並不是說常盤莊集團及同世代的漫畫家們，作品中都沒有色情的元素。手塚之後的漫畫家們沿襲了手塚創造的現代漫畫的格式，將源自動畫的動作描寫，加以變形、定型，手塚線條中的色情性也成為一種形式，被繼承了下來。

石森（石之森）章太郎在『人造人009』

圖6 笠間しろう「歪んだ秘肉（扭曲的祕肉）」。『悦虐の縄　笠間しろう七十年代傑作集』ソフトマジック，2001

（一九六四）的創作初期，也有明顯的手塚風格，我自己也曾愛上書中的法蘭索娃・阿爾達努（003），並被在新幹線車頂開心地搭便車的島村喬充滿魅力之模樣弄得小鹿亂撞。那個時期的石森，筆下的人物都非常性感。可惜的是，石森始終沒能跳出手塚的框框，儘管後來的『009之1』等成人取向的作品，在色情性方面又更進一步，但對色情元素的使用依然僅止於常識的範圍(1)。

然而，常盤莊世代的漫畫家們，乃是「從懂事時開始便被漫畫包圍」的最初漫畫世代之偶像，因此他們的影響力觸及了許多令人意想不到的地方。

例如中田雅喜的漫畫『ももいろ日記（桃色日記）』中，便曾如此描述自己孩提時代第一次看到橫山光輝『伊賀的影丸』中拷問情節時，因當中的色情性而感受到的衝擊感。

我一輩子都忘不了，昭和三十六年出版的少年Sunday第二十六號在粗點心店的前面⋯⋯

有生以來，我第一次目睹了拷問的畫面!!

當然，那時我還完全不知道『SM緊縛』之類的東西

可是，我的直覺卻馬上理解了!

這個畫面，實在太色了!!

（節錄自「#15・逆さ吊り水責めして～」。『ももいろ日記 上』收錄）

圖8 永井豪『破廉恥學園1』集英社

圖7 中田雅喜『ももいろ日記　上』ユック舎，1991

現。

色情性於作者的意圖之外產生，使新的基因進入了基因庫內。類似的現象在其他地方也可發

例如藤子不二雄的少兒漫畫（乃至最近的『哆啦A夢』）存在著龐大的粉絲群，其中就有不

少讀者是在藤子的漫畫中第一次體驗到什麼是色情。

然而，若從對後代成人漫畫的影響力來看，在常盤莊世代之

後登場的永井豪影響力更大。

一九六七年以『目明しポリ吉』（『Bokura』講談社）一

作出道的永井豪，於出道隔年開始連載『破廉恥學園』（『週刊

少年Jump』集英社【圖8】），一口氣打開了知名度。

在少年漫畫雜誌這個充滿限制的舞台，將暴力和色情發揮到

極限的永井豪作品，成為了許多讀者童年的陰影。而永井豪撒下

的種子，則在十數年後以御宅系成人漫畫的姿態開始開花結果……這

麼說雖然有點誇張，但八〇年代的成人漫畫家中，很多人都是看

永井豪的作品長大的，像海綿一樣吸收著永井豪的基因，一路成

長茁壯過來，這是無可否認的事實。

永井豪的作品在「搞笑」和「賣肉」的藉口下，塞滿了施虐

被虐、同性戀、雌雄同體、殘缺（四肢缺損）、異裝癖、裸體、

性拷問等各種不同的性癖好。永井曾經當過石森章太郎的助手，

但其多形性倒錯的特質卻更像師公手塚治蟲。

這點就跟受到石森章太郎強烈影響，作品卻把手塚漫畫中的雌雄同體性和同性戀傾向發揮得更深的竹宮惠子相同。這兩個人簡直可以說是手塚色情基因的隔代遺傳（2）。

不過，永井豪作品中的多形性倒錯又跟手塚有著相當大的差異。手塚是以連自己都沒察覺的方式將這些元素融於作品中，不過永井豪卻一直都對此很有自覺。

永井豪早期的喜劇作品，還只是一些非常猥褻的黃色喜劇；但到了『鬥魔王傑克』和『惡魔人』，就一頭栽進了極致的性與暴力（圖9）。簡直就像在摸索對讀者而言到底什麼樣的東西是色情、讀者的性慾究竟會對哪些元素起反映、到底做到什麼程度會招來PTA的抗議一樣，對於這種走鋼索般的嘗試樂在其中。。或許可以用「在禁忌的邊緣反覆試探」這句話來形容吧？

圖9 永井豪『完全版鬥魔王傑克13』中央公論社，1998

據說當時永井豪的責任編輯，為了維持永井豪這種搗蛋鬼式的特色，還刻意禁止永井豪玩女人。因為一旦嘗到現實的性愛，想像力就會被真實的女性限制住。但少年雜誌上的成人幻想劇並不是以寫實的性愛為目的，需要的是恰到好處的色情。不需要單純的性愛，而是在快要掉入性愛的重力圈時剎車，讓讀者自行想像更進一步的部分。這種用故意不搔到癢處的方式來使色情感加倍的手法，後來也成為少年雜誌黃色喜劇的基本技術之一，傳承了下來。閱讀永井豪作品長大的漫畫「騷年」們，後來則把永井豪在少年漫畫和青年漫畫上用過的技巧，完整地在美少女系成人漫畫上重現；不僅如此，還更進一步把永井豪當年沒能畫出來的性愛橋段也補了上去(3)。

（1）不如說，對石森而言用了太多多餘技巧的『俊』（一九六七）等「漫畫的影像詩」，刺激了岡田史子，並經由岡田影響到了高野文子和新潮流派的漫畫家，對八〇年代以後的成人漫畫留下深遠的影響。

（2）此處雖然只提到了手塚石森這條隔代遺傳的路徑，但其實手塚赤塚的路徑也十分類似。諸如とりいかずよし『トイレット博士（廁所博士）』中的屎尿癖、古谷三敏『ダメおやじ（廢柴老爹）』中的恐女症和施虐被虐狂……然而，赤塚在專門刊載搞笑系作品的フジオプロ上的作品，就始終沒能跨出黃色喜劇的範疇。永井豪的厲害之處，便在於他雖然是以黃色搞笑起家，卻能把多樣的色情元素帶入嚴肅的作品中。

（3）美少女系成人漫畫中最明顯的永井豪致敬者，以上藤政樹為代表。

一九七〇年代前期

始於石井隆與榊まさる

真正的，同時也是現存成人漫畫的直系祖先登上歷史舞台，是在七〇年代的時候。

七〇年代以後，青年劇畫三流劇畫蘿莉控漫畫（美少女系成人漫畫）的大潮流終於在漫畫史中定型。

可這充其量只是從時間順序整理而出的潮流，事實上現在的美少女成人漫畫，就以石井隆為例，要說究竟繼承了前者多少的基因，答案是幾乎沒有。不如說，在青年劇畫三流劇畫的潮流中培養出的土壤，亦即「向性表現邁出步伐的市場開拓」與「漫畫中性表現的自由化」這兩項基礎建設的功勞更大。若不是因為這片沃土，美少女系成人漫畫的出現肯定還要推遲好幾年。

七〇年代第二次安保鬥爭的敗北（雖然早在一九六九年就勝負已定）於當時的日本青年心中留下相當大的陰影。運氣不好早出生幾年的人，更經歷了六〇年代、七〇年代的雙重敗北。一如第二次世界大戰的落敗催生了憤世嫉俗和對世界漠不關心的戰後世代，兩次安保鬥爭的敗北也孕育了一批龐大的虛無主義青年〔1〕。

七〇年代是六〇年代中、後期陸續出現的青年劇畫雜誌逐漸站穩腳步的鼎盛年代。當然，色情表現也隨之更加進化。『Young Comic』有宮谷一彥的『性蝕記』（一九七〇）發表，『漫画天国』則有老將佐藤まさあき的背德大作『墮靡泥の星（墮靡泥之星）』（一九七一）。然後一九七三年則是

畫アクション』上有上村一夫的代表『同棲時代』（一九七二）的連載，『漫

036

圖10 ふくしま政美『女犯坊 第三部』太田出版，1998 充滿震撼性的肉體描寫。ふくしま粗俗的女體描寫風格，被三流劇畫和更後期的熟女劇畫所繼承。

『漫画エロトピア（漫畫Erotopia）』（KK Best Sellers WANIMAGAZINE社）。這本雜誌在同好間又被稱為「最早的成人劇畫雜誌」，不過從現代的角度來看，感覺更像「色情度極高的青年劇畫雜誌」。從作家陣容來看，也跟青年劇畫有很大的重疊。上村一夫、平野仁、政岡とし や、高信太郎、はらたいら、篠原とおる、谷岡ヤスジ、かわぐちかいじ，看到這些名字，會令人不禁懷疑「到底哪裡色情了？」真正明顯屬於成人系的，只有澤田龍治、ケン月影等人。而其中格外令人注目的，是前幾年才成功復出的ふくしま政美之『女犯坊』（原作：滝澤解，一九七四）。這是一部滿載了色情、暴力、與獵奇的惡漢式（Picaresque）大長篇（圖10）。有興趣的讀者請務必購買復刻版（太田出版，一九九七～一九九八）或電子版來看看。

ふくしま是屹立於劇畫界的孤峰，而另一位大師榫まさる，則是色情劇畫的寫實派作家，直擊了喜愛成人元素的讀者們的下半身，催生了無數的模仿者（圖11）。榫まさる的風格，在青年劇畫熱潮結束後，成為三流劇畫的典範。也因為如此，現今在復刻版上看得到的榫まさる劇畫，才會那麼像色情劇畫。

而另一位先驅石井隆，則在『Young Comic』登上歷史舞台（圖12）。石井的出道作是一九七〇年的『事件劇畫』（藝文社），但直到在『Young Comic』上連載後，

才在全日本打開知名度。過去也是『Young Comic』讀者的我，在那之前完全沒看過石井的作品。對於只知道一股腦追隨「漫畫菁英聚集地」之『COM』的鄉下漫畫少年，石井的作品就像是遙遠成人世界的一道遠雷。然而，石井在『Young Comic』這本於全國性雜誌上所連載的『天使のはらわた（天使心腸）』（一九七二），不僅是對讀者，對於其他漫畫家、編輯、以及文化人而言，都投下了震撼彈。

　要說這部作品究竟有多麼屬害，只要看看『別冊新評 石井隆の世界（石井隆的世界）』（新評社・一九七九）這本書的目錄上，小中陽太郎、都筑道夫、松

圖12 石井隆『天使のはらわた 第1部（天使心腸第1部）』少年畫報社，1978 七〇年代的劇畫乃是一種叛逆文化。石井筆下那種鬱鬱寡歡、充滿無名怨憤的世界，非常符合「七〇年代安保鬥爭慘敗」的氛圍。

圖11 榊まさる「のぞき窓（偷窺之窗）」。出自『愛と夢（愛與夢）』WANIMAGAZINE社，2000年刊載於『漫畫Erotopia』的作品集。初版時間不明，但可從此作窺見七〇年代對「不可畫出男女下半身交疊模樣」之表現限制。

田政男、赤瀨川原平、團鬼六、曾根中生、佐藤忠男、橋本治、實相寺昭雄等非「漫畫相關」之「鐵錚錚文化人」的大名就知道了。

石井隆到底厲害在哪裡？老實說，錯過了那個時代的筆者自己也不曉得。因為，『別冊新評 石井隆の世界』一書中，讚揚的都是石井隆的「創新」和「深度」，對於我和比我更晚誕生的世代來說，當年的創新在今日都是「早就習以為常」的東西。石井隆作品的有趣之處，其實並非對性愛的描寫和SM的激烈程度，而是在運用了這些表現的同時，卻沒有給予讀者色情創作的淨化作用。不過，這不是因為它的故事性。也跟「精神」和「哲理」等詞語無關。而是因為作中描寫的成人場面，都只是現實的繁華街上隨處可見，恰好含有性要素的寫實日常。而另一個更確實的原因，是石井隆的作品為眾多的「知識分子」提供了多元的「解讀」途徑。

（1）憤世嫉俗的虛無主義者，常常被當成第一世代御宅族的主要屬性，但其實這是日本自二戰戰敗後到現代，所有年輕世代共通的特徵。「歷史的大河」不斷地背叛年輕世代的期望。從大東亞聖戰的敗北到泡沫經濟崩壞，就彷彿在反覆告誡著他們「不要相信任何事物」。

三流劇畫的興衰，以及美少女系成人漫畫的前夜祭

一九七〇年代中期

三流劇畫熱潮

一九七〇年代中期，注意到青年劇畫熱潮的日本中小型出版社，發現這波浪潮「有利可圖」，不約而同地投入劇畫雜誌的市場。因為他們認識到，劇畫雜誌和漫畫雜誌不僅成本低廉，還可以穩定地賺到錢。當然，這點利潤在大型出版社看來十分微薄，但有道是薄利多銷，一間公司只要運用牛奶糖商法（用不同包裝推出相同內容物的產品）同時經營多本雜誌，就能確實獲利，同時也有把雞蛋放在不同籃子裡，分散被舉報風險的效果。於是這些中小型出版社將自己拆分成多個子公司，又或是用轉包給其他書籍編輯公司的方式，開辦一本又一本的雜誌。

後來光是在俗稱「怒濤的一九七五」這短短一年間，就有『漫画ダイナマイト（漫畫Dynamite）』、『漫画アイドル（漫畫Idol）』（辰巳出版）、『漫画ポポ（漫畫POPO）』（明文社）、『漫画大快楽』、『漫画バンバン（漫畫BANBAN）』（檸檬社）、『漫画大悦楽号』、『漫画ユートピア（漫畫Utopia）』（笠倉出版社）、『漫画エロジェニカ（漫畫Erojenica）』（海潮社）、『激画ジャック（激畫Jack）』（大洋書房）、『劇画艶笑号（劇畫艷笑號）』（せぶん社）、『漫画ジャイアント（漫畫Giant）』（桃園書房）、『漫画スカ

ット（漫畫Scott）』、『漫畫バンプ（漫畫Bump）』（東京三世社）、『劇画悅樂号（劇畫悅樂號）』（Sun出版）、『漫画ラブ&ラブ』（セブン新社）等一大票雜誌創刊。

這就是世稱三流劇畫熱潮的開始。

「據說這些俗稱三流劇畫＝色情劇畫的劇畫雜誌，每月約有五十～六十部月刊發行。但請別對這個數字感到驚訝。因為這還只是本誌而已，除此之外還有本誌增刊、別冊、別冊增刊等附屬誌。若算上這些，恐怕將達到八十～一百冊。而平均一冊的銷量推估約在五～二十萬，意味著每個月至少有五百萬冊類似的雜誌在市面流通。」

（節自「三流劇画オンパレード」。『別冊新評 三流劇画の世界』新評社・一九七九年版收錄）

這是一九七九年當時，也就是鼎盛期的一手資料。

另外一個跟三流劇畫熱潮幾乎同時開始的熱潮，則是自動雜誌販賣機和塑膠包裝書。

當時，自動雜誌販賣機賣的幾乎都是一般的週刊雜誌、漫畫誌、以及寫真雜誌。然而這幾種雜誌的利潤原本就低，定價很難跟書店競爭。沒有人會特地到自動販賣機購買在車站內的便利商店就能買到的雜誌。而在此時登場的，便是專為自動販賣機量身出版的販賣機雜誌。自動販賣機雜誌雖然不能在一般的書籍雜誌大盤商（日販、東販）流通，但相對地可以壓低流通成本，所以小型出版社也能輕易加入。

而且一間出版社同時發行好幾本雜誌，也變成一種理所當然的狀況。不僅如此，主編還往往兼任攝影師、作家，同時負責數本雜誌的編輯，然後把無法全部吃下來的工作外包給其他人去做。可說是非常薄利多銷，粗製濫造的手法。用盡所有能用的資源，像工廠的流水線一樣生產。

做工十分廉價，負責的人手都是剛出社會的新鮮人。然而，其中卻有著大型出版社所沒有的「自由」。雖然那種東西只是一種幻想，可在外部員工看來，因為「領到的薪水少得令人拿了也不手軟」，所以幹起活來相當隨意。不論是想擺脫一成不變的工作流程，一聲不吭就辭職；還是想嘗試一些前衛的東西，全都沒有關係。

也是在這樣的風氣下，才有了高杉彈所編輯的超前衛之成人雜誌『Ｘマガジン（Ｘ Magazine）』（Elsie企劃，一九七八），以及被笑稱是山口百惠宅用垃圾堆撿來的破爛拼湊而成之『Jam』（同上，一九七九）等雜誌的出現。當然，三流劇畫雜誌也同樣能在自動販賣機買到。御三家之一的『劇画アリス（劇畫愛麗絲）』（愛麗絲出版）更是自動販賣機專賣的雜誌，書店裡完全找不到。

至於在成人商店流通的塑膠包裝書，雖然跟成人漫畫沒有直接的關係，但背後的資本、編輯、攝影師卻有千絲萬縷的聯繫；也有出版社賣塑膠包裝書賺到錢後，於八○年代轉型成為活躍的成人漫畫出版商。

而在七○年代中期，各種成人系刊物都有一共同的鐵則，那就是──

「只要夠色，無所不可」。

這點對三流劇畫也一樣。在三流劇畫流行之前，大型出版社出版的青年劇畫，終究是以「劇

042

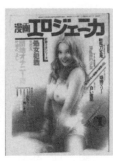
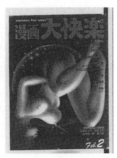

畫」為主幹；可三流劇畫卻恰好相反，打從一開始就不以一流，或是半吊子的二流為目標，堅守自己三流的定位，明確地以「色情」為志向，並以「色情」為掩護，獲得了「自由」、「荒誕」、和「前衛性」。

圖13（右）『漫画大快楽』檸檬社，1977年2月號。（中）『漫画エロジェニカ』海潮社，1978年1月號。（左）『劇画アリス』愛麗絲出版。

例如被譽為「三流劇畫御三家」，由龜和田武編輯的『劇画アリス』、高取英編輯的『漫画エロジェニカ』、小谷哲和菅野邦明編輯的『漫画大快楽』，就並非單靠激進色情表現而獲得注目。這三位主編都是非常能言善辯、鬥志強烈、又喜歡熱鬧的人，對於「有趣事物」的敏感度相當出色。

他們不像其他人一樣害怕成為鎂光燈的焦點，經常受邀上電視，跟其他人辯論，甚至直接大打出手（劇作家流山兒祥曾當眾毆打摔角評論家板坂剛），就像是要掃除七〇年代安保鬥爭落敗的憂鬱氣氛似地。

年輕的劇作家們也充滿了激情，ダーティ・松本、中島史雄、清水おさむ、あがた有為、宮西計三、小多魔若史、羽中ルイ、福原秀美（豪見）、村祖俊一、間宮聖兒、富田茂、土屋慎吾、前田俊夫、飯田耕一郎、井上英樹、山田のら等個性突出的秀才，競相在雜誌上向世人展現「自己的色情觀」。

從現代的角度回首，那是團塊、全共鬥世代最後一次的奮

力一搏。

在那場盛宴的二十年後——

「當時的各位，都是非常有個性的人呢。」

對於我的這句發言，ダーティ・松本如此回應。

「畢竟那時跟現在不一樣，就算想模仿，也沒有能參考的範本啊。」

真是十分簡單明快的回答。無論是石井隆還是榊まさる，都是很好的抄襲對象，而且實際上也有很多人模仿他們的風格。然而，能在讀者們心中留下印象的，都是能憑畫風和世界觀一眼就認出來的作家。儘管這麼說有點無情，但如果辦不到這點，就無法成為被人們記住的作家和作品。

ダーティ・松本對芭蕾、緊身褲、連體衣、足尖鞋的癖好，以及男女性器官的交換移植，還有用針線吊起全身等驚人的創意和暴力表現。宮西計三的頹廢、耽美、與男同性戀，和啟發自漢斯・貝爾默，宛如蝕刻版畫般尖銳細密的描寫（圖14）。被稱為檸檬式性愛派的中島史雄筆下隨著時代愈來愈洗鍊，而且愈來愈有現實感的美少女（圖15）。彷彿可追溯至竹久夢二，將美少女畫之譜系連接起來的村祖俊一奇幻系驚悚。痴漢劇畫家・小多魔若史的低俗寫實風格。於荒唐的道路上無人可出其右的福原秀美。在我眼中，他們就好似祕寶般燦然閃耀。

而『GARO』系的年輕作家們，則使三流劇畫的世界更加多采多姿。其中讓人印象最深刻的，有漫畫界最早的無國籍電子流行樂手奧平イラ（圖16）；筆下充滿暴力、瘋狂的無名怨憤、

圖14 出自宮西計三「貧しきフリュート（貧瘠之船）」。『ピッピュ（Pippyu）』Bronze社，1979。受到漢斯・貝爾默影響的細密描寫，在國外也有很高的評價。融合歐式美學和華麗搖滾視覺風格的頹廢美，在今日看來也十分新鮮。

圖15 出自中島史雄「走れエロス（跑吧！艾洛斯）」。『少女狩り（少女狩獵）』久保書店，2000。初版時間不明。從作畫的筆觸來看，應該是三流劇畫時代末期的作品。

以及腥臭生命力的平口廣美（圖17）；平坦的線條就像用製圖筆畫的一樣，作品背景橫跨十九世紀末的歐洲到現代，題材從唯美的男同性戀到暴露狂、甚至低俗的綜藝搞笑都有的奇才ひさうちみちお，這三人是我個人的最愛。其他還有堪稱編輯中之外卡選手的非成人系作家，諸如いしかわじゅん、いがらしみきお、いしいひさいち等後來的知名人士，此時期也都曾在『GARO』上創作最尖端的搞笑劇。

請想像一下。

一本雜誌上，可以看到貫徹了基本之桃色與實用性的低俗色情劇畫，還有無畏地描繪在當時被視為性倒錯的各種奇特性向的個性派作品，以及最尖端的搞笑劇。

誰能忍住不去買呢？

一旦入了三流劇畫的大門，不僅能滿足自慰的最初目的，還能順便巡覽滿是妖異幻想的小房間，最後帶著幸福的笑容被歡送離開。

簡直就像色情的主題樂園。

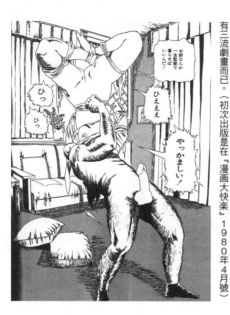

圖17 出自平口廣美「剝ぐ！（剝！）」。「走る！（跑！）」softmagic，2000。三流劇畫可說是『GARO』派作家的收容所，當時有能力承受平口廣美的無名怨憤、暴力、和不合理的，就只有三流劇畫而已。（初次出版是在『漫画大快楽』1980年4月號）

圖16 出自奧平イラ「ラ・プラネット（La Planete）」。『モダン・ラヴァーズ（Modern Lovers）』けいせい出版，1980。於電子流行樂的全盛時期，奧平是當時最帥氣的漫畫家之一。他在『GARO』上出道後，又在三流劇畫雜誌、青年劇畫雜誌、搖滾雜誌等各個領域活躍。

此處要強調的是，御三家只不過是冰山一角。除了主流媒體曝光度最高、當代最受注目的御三家外，還有其他幾十本色情劇畫雜誌的編輯們，跟總是一邊用羨慕目光看著高杉彈的『Jam』、一邊默默地製作量產型自動販賣機雜誌的我一樣，抱著欽羨的心情和「支撐著成人世界多數派的是我們」之傲骨，每天辛勤地工作著。

用比較露骨的說法來形容，御三家就是知識分子也能接受的色情劇畫雜誌，而御三家以外的作品，則多半是專門賣給狂熱者和藍領階級的「實用系色情劇畫雜誌」。在這層意義上，身為實用系主編之一、鹽山芳明的『現代エロ漫画（現代成人漫畫）』（一水社，一九九八）可說是總結了寶貴證言的一本雜誌。因為在這本雜誌上，可以找到許多身為半個知識分子的我，從未見過和聽過之色情劇畫家的名字。

這並不是在論辯何者才是真正的色情劇畫雜誌。由於有御三家在前方引領，才有色情劇畫時代的誕生；同時也是因為有這些「其他」雜誌組成的廣大領土，才會有御三家的存在。兩者是相生互補的關係，形成絕妙的平衡。

二四年組、貓耳⋯七〇年代少女漫畫的黃金時代

在三流劇畫大爆發之前不久，少女漫畫的世界也掀起了一波巨大的浪潮。那就是俗稱「花之二四年組」的抬頭（1）。

對於當時的狀況，竹熊健太郎曾如此描述。

> 要討論這個時期的漫畫，最不能繞過的一個主題，果然還是「男性也開始閱讀少女漫畫」的現象。七〇年代也可說是少女漫畫的年代，當時如果一個男性自稱喜歡看漫畫，卻不看少女漫畫的話，甚至會被嘲笑是假粉。
>
> （『見る阿呆の一生（某漫畫痴的一生）』 TINAMIX（2））

實際上，我人生中最常看少女漫畫的，也正是這個時期。對於喜歡漫畫的人來說，閱讀萩尾望都的作品是非常理所當然的。順帶聊個題外話，以前，我跟朋友一起到荒俣宏家裡去玩時，聊

到少女漫畫的話題，我說：

「我喜歡萩尾望都和竹宮惠子。」

結果荒俣回答：

「那只能算普通的漫畫迷吧。」

嘻嘻地嘲笑我。

「真喜歡少女漫畫的話，應該要看木原敏江才對。她的作品非看不可啊！(3)」

當然就喜歡漫畫這點而言，三流劇畫的作家和編輯們，也都不會輸給任何人。例如中島史雄還在公寓租房的時候，聽說就常常撿樓上女住戶丟到垃圾回收場的少女漫畫送給他。如果故事只到這裡就結束，那還只是一段普通的美好逸聞；然而更有趣的是，後來才知道女住戶其實就是山岸涼子（二四年組的漫畫家之一），直接從「美好逸聞」升級成了「傳說」。

有一天，那位女住戶來敲中島的家門，直接把一疊不要的少女漫畫雜誌來看。結果有

儘管活躍的類型不同，但從同樣為了開拓漫畫的新未來而奮鬥這點來看，年輕時的中島和山岸其實也算是同一戰場的戰友。

在三流劇畫家中，也有不只是單純地享受少女漫畫，更積極地吸收少女漫畫基因的人。畢竟在登場人物的心理描寫、戀愛情感的表現、畫面處理、造型設計等方面，都是少女漫畫更勝一籌；而在女性角色的美麗、可愛方面，一般的劇畫更是難以望其項背。而追根究柢，色情劇畫的賣點不就是展現女性的魅力嗎？從這個角度來看，清水おさむ和ダーティ・松本筆下的女性角色，雖然經過劇畫化的調整，卻可清楚看出少女漫畫的基因。

圖18 （右）萩尾望都『天使心 1（トーマの心臓）』小學館，1975。描寫少年同性戀的傑作。（中）竹宮惠子『風與木之詩 14（風と木の詩）』小學館，1981。為後來『JUNE』、YAOI、BL的繁盛鋪下伏筆的里程碑之作。（左）木原敏江『夢幻花傳』白泉社，1980。描寫足利義輝與世阿彌邂逅的故事。

然而，在吸收少女漫畫的基因這件事上，美少女系成人漫畫遠比三流劇畫貪婪得多。在美少女系成人漫畫中，所謂有魅力的角色，基本上就等於「外表可愛」的角色。而在劇畫的世界，雖然存在著「美麗」、「色情」、「性感」等媒因，卻沒有「可愛」這項元素。「可愛」的媒因乃是長期以來被視為兒童取向的漫畫獨有之必殺絕招；而加上少女這項過濾條件後，少女漫畫可說可愛媒因的寶庫。在美少女系成人漫畫中出現的可愛媒因，即便也有一部分來自於少年漫畫和少兒漫畫（學年誌），不過追本溯源，少年和少兒漫畫中的可愛媒因其實還是來自於少女漫畫；更可怕的是，若再往上追溯，最後還是要回到手塚治蟲。可以說，手塚治蟲創造的可愛基因，被少女漫畫良好地保存了下來，並得到進一步精研，最後又回饋給同年代的男性向漫畫。

二四年組跟成人漫畫的關係中最重要的，是她們在作品中對愛與性的表現，比過往的少女漫

圖19 『JUN』（Sun出版，1978年10月創刊號）。但由於這個名字已經被另一本雜誌登記，所以創刊之後不久便改名為『JUNE』。

畫更加大膽（圖18）。二四年組的作品中有很多描述男孩子的同性戀（少年愛），而這些作品後來以『JUNE』（SUN出版，一九七八［圖19］）的形式，跟作家・中島梓（栗本薰）等人一同形塑了「女性向幻想的男子同性戀表現」基準，並在日後成為YAOI／BL的源頭之一。JUNE／耽美／YAOI／BL在成為男性止步之庇護所的同時，或者說正因是封閉的庇護所，才能熟成、發展成獨特的文化，最後到達臨界點，開始跨越封鎖，大幅向鄰近的文化傳播。

那麼，為什麼七〇年代後半，少女漫畫家會選擇以男同性戀為主題呢？為了迴避性描寫的禁令，所以才選擇「與作者和讀者都沒有直接關係的男同性戀」，是可能的原因之一。然而，若僅是單純用男男間的性愛代替男女間的性愛，又或是出於好奇或宅們喜歡與眾不同的自戀情節，那麼JUNE／耽美／YAOI／BL應該不可能在女性向文化中占據如此巨大且重要的地位。

她們在欣賞寶塚歌劇或歌舞伎，陶醉於美麗男性間戀愛故事的同時，也把自己投射在登場人物上，於奇幻故事中跨越了性別，體會到把性幻想當成普通的奇幻故事來享受的樂趣（4）。

由女性所發現的「YAOI式的快樂」，並沒有就此止步於創作和對作品的享受。更在對原作（漫畫、小說、電影、動畫、電視劇、現實的球隊）另類想像（YAOI式解讀）、惡搞、模仿、角色引用等「二次創作」之解構中發現了新的喜悅。一邊打著致敬的旗號，一邊享受二次創

圖20 大島弓子『綿の国星』白泉社，1978。須和野チビ猫，貓耳的始祖。

作的快感。對原作品的另類解讀、有意識地誤讀、解構的知性快感，也為她們帶來了很大的快樂。

我們並不需用負面觀點來看待她們不描寫男女間真實性愛，而用「與作者和讀者都沒有直接關係的男同性戀」來規避管制的作法。真正應該關注的是，雖然用了男同性戀來當擋箭牌，作者和讀者卻仍勇敢地擁抱、接觸性表現，使人們對性表現的敏感、恐懼得到了相當大的緩解。

當初誰會料想到，始於二四年組的這場「性與文化的革命」，竟導致了JUNE／耽美／YAOI／BL同人誌的興盛，更讓商業性雜誌「地上化」，形成一股無法抵擋的浪潮呢？並且這波浪潮更在九〇年代後越境席捲了女作家的男性向成人漫畫圈，這點恐怕連漫畫之神也想像不到吧（5）。

除了上述幾點之外，美少女系成人漫畫還從少女漫畫吸收了很多其他基因。例如內在描寫、內省性題材就是其中一個例子，此外像緞帶、花邊、蕾絲、薄紗、制服等各種特殊癖好也是。而現代十分重要的萌元素之一──貓耳，追本溯源，不也來自大島弓子的『綿の国星（綿之國星）』的女主角，須和野チビ猫（須和野小貓）嗎（6）（圖20）？

另外，從漫畫的構造面來看，縱使少年漫畫類的戀愛喜劇也有相同元素，但八〇年代以後明顯增加的戀愛系成人漫畫，粗暴地說，幾乎是照搬了少女漫畫的愛情喜劇，只差在最後有沒有畫到上床那一步而已。說得更遠一點，在少女漫畫、YAOI、BL、淑女漫畫中獲得性表現的女

作家，於八〇年代之後開始大舉入侵男性向的成人漫畫領域，破壞了原本「成人漫畫是男作者畫給男性讀者看」的刻板觀念。儘管由於這部分不在本書的討論範疇，因此我也不打算在此多加著墨，不過可以分享一個有趣的事實，那就是有些原本在三流劇畫界活躍的男作者，後來換了女性的筆名，轉行成為描繪激進性愛場面的淑女漫畫作家。

（1）以一群出生於昭和二十四年，同住在「大泉沙龍」公寓內的年輕作家，即萩尾望都、竹宮惠子、大島弓子、山岸涼子等人為中心的漫畫家集團。其他還有木原敏江、樹村みのり、山田ミネコ、ささやななえ（こ）。除此之外，伊東愛子、佐藤史生、奈知未佐子、坂田靖子、花都悠紀子也是她們的後輩。另外，其他如岡田史子、一条ゆかり、里中滿智子、大和和紀也都是昭和二十四年前後出生的。

（2）收錄於『ゴルゴ13はいつ終わるのか？ 竹熊漫談（骷髏13什麼時候才要完結？ 竹熊漫談）』（EASTPRESS，二〇〇五）。TINAMIX的網站如今已關閉。

（3）一九八〇年前後，荒俣宏因『帝國物語』一作爆紅之前的故事。另外荒俣宏是個立志成為少女漫畫家的漫畫少年，其大師級（即使放在今天也是）的作畫功力，早在『漫畫と人生（漫畫與人生）』（集英社文集）便可窺見一班。

（4）二四年組的少年愛傾向，深受大泉沙龍的領袖，同時曾任竹宮惠子漫畫原作的增山法惠（現為作家）影響。（增山法惠＋佐野惠「キャベツ畑の革命的な少女マンガ家たち（高麗菜田的革命少女漫畫家們）」『別冊宝島288 70年代マンガ大百科（別冊寶島288 70年代漫畫大百科）』寶島社，一九九六年收錄）。

（5）若想了解JUNE／耽美／YAOI／BL，榊原史保美的『やおい幻想（YAOI幻想）』（夏目書房，一九九八），以及中島梓的『タナトスの子供たち（桑納托斯的子女們）』（筑摩書房，一九九八）是必讀書目。從這兩人的著作雖不能看見JUNE／耽美／YAOI／BL的全像，卻可從兩人立場的差異和比較中，

窺見複雜而豐富的JUNE／耽美／YAOI／BL世界之一角。本書即便是以漫畫的角度為中心，但站在JUNE／耽美／YAOI／BL的角度，以森茉莉為先驅、栗本薰為教母的耽美小說，也對JUNE／耽美／YAOI／BL的發展有著不可忽視的重要影響。

那個因看到『伊賀的影丸』之拷問橋段而「產生快感」的少女（中田亞喜），後來也成為了漫畫家，並創造了啟發自『綿の国星』和二四年組少女漫畫的色情喜劇傑作『桃色三角』（書名致敬了萩尾望都的『銀の三角（銀色三角）』），並開始投入BL創作，也有寫小說。

色情喜劇的源流是愛情喜劇

那麼另一邊的少年漫畫又是如何呢？

在永井豪的多形性色情後又有什麼樣的發展？

當然，我很清楚山上たつひこ（即小說家山上龍彥，平假名寫法為畫漫畫用的筆名）的『がきデカ（陸譯：搞怪警官）』、鴨川つばめ的『マカロニほうれん荘（通心粉菠菜荘）』（一九七七）的重要性。如果本書的主題是一般漫畫史，那麼這兩部作品肯定得花上好幾頁仔細談談。美少女漫畫的基因庫中肯定存在著這兩人的媒因。然而，這兩部作品對美少女系成人漫畫的影響力卻沒有那麼大。

相反地，此時期最大的影響者，是高橋留美子。

如果是有點年紀的美少女成人漫畫讀者，這應該已經是常識的等級了。

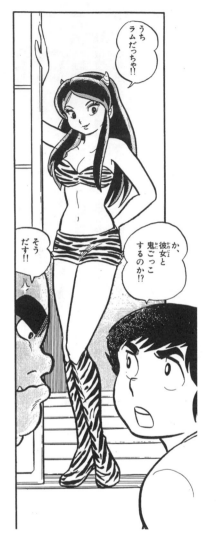

うち
ラムだっちゃ!!

そう
だす!!

八…

か、
彼女と
鬼ごっこ
するのか!?

圖21 出自高橋留美子『福星小子』小學館，1978～1987。高橋的畫風、女版多啦A夢般的角色設定、以及後宮倒貼的故事類型等，後來被美少女成人漫畫繼承、濫用的風格、版型、媒因，全都能在本作中找到。

　『福星小子（1）』（一九七八）不僅是一部優秀的科幻愛情棍棒喜劇，更滿載了不輸給手塚治蟲作品的性魅力。畢竟這部作品本來就是以男女關係為引擎的愛情喜劇。不過它卻在打情罵俏的鬧劇上，加入了看不見的性愛元素。不僅如此，拉姆的虎皮比基尼造型、（小飛俠中的）小叮噹式的身材比例（圖21），還有其他女角那怪奇、或者說戀物傾向的服裝……以及男裝美少女（藤波龍之介）、白衣的保健室醫生兼巫女（櫻花）、蘿莉（小蘭）。這不是非常漂亮的多形性嗎？

　更重要的是，高橋留美子創造了美少女系成人漫畫的樣版。

　美少女成人漫畫二十多年的歷史中，究竟誕生了多少『福星小子』類型的作品呢？來自異世

054

界（宇宙、異次元、海底、未來、過去、地下社會、超上流社會、幻想世界、天國、地獄、來世），擁有超異能的女孩子（外星人、外來人、人造人、妖精、女神、天使、惡魔、吸血鬼、不良分子、黑道、賭徒、天才、獸人、幽靈、大富翁、公主、女僕）闖入主角的家中，自命為妻子般地賴著不走，把主角耍得暈頭轉向，又或是被主角搞得七葷八素。一如其「女版多啦A夢」的別名，對男性讀者而言，『福星小子』簡直就是為男性量身打造的奇幻故事。只要套上花心男主角搭配來自異世界並對男主角十分專情之女主角這個基本型，然後再接二連三地替男女主角送上彼此的情敵，整個故事就能流暢地推動。對於短篇單元式的連載作品，簡直是最寶貴的版型。

例如，想像一下，一個COSPLAY美少女從破公寓的天花板落下，然後說著像是

「稍微分我一點能量吧！」

「對不起～～♪次元轉移能量不小心用完了♪」

之類莫名其妙的台詞，接著忽地就脫起主角的褲子，之後一口氣就把主角推倒。在這個橋段裡，可以解釋成美少女需要補充所謂的「奧根能量（Orgone energy）」，也可以單純地說精液就是「高濃度的能源」。不，這裡就算不做任何說明，只要是讀過幾本成人漫畫的讀者，大概都可以自行在腦中進行適當地邏輯補充。

等補充完能源後，接下來可以美少女再次打破牆壁離開。

「太爽啦～～～！」

最後當主角沉浸在爽完的餘韻時，便可以安排怒髮衝冠的房東出現在主角的背後，替故事拉下帷幕。

圖23 安達充『美雪、美雪』小學館，1980～1984。安達充靠此作無縫地從少女漫畫家轉型為少年漫畫家，並獲得了巨大成功。

圖22 出自柳澤公夫『翔んだカップル』講談社，1978～1981。少年雜誌上愛情喜劇的代表性作品。

又或者可以在最後一頁前加上「在那之後那名少女……」的分鏡，並在最後一頁告訴讀者「其實故事還沒結束」。

「這次換成次元轉移引擎壞掉了，唉嘿♪」這種『李さん一家（李先生一家）』（つげ義春）式的開放式結局，就可能依照人氣投票的結果再出續集。

太隨便了吧！有些讀者可能會這麼認為，但不可否認的是這種套版作品中也誕生了不少傑作、佳作，因此不能大意。具體的例子我們會於第二部分提及，而且數量還不少。

另外，雖然不如由高橋留美子奠定的科幻愛情喜劇類型出名，不過七〇年代後半興起的少年誌戀愛喜劇，也提供了成人漫畫基本的基因型。

始於柳澤公夫『翔んだカップル（飛翔的情侶）』（一九七八【圖22】）的這波浪潮，間接或直接地受到被後人稱為黃金時代的七〇年代少女漫畫的影響。前面提到的二四年組自不用說，以『Ribon』（集英社）為中心活躍的陸奧A子、岩館真理子、田渕由美子等人之少女系愛情

喜劇的媒因，大量地流入少年漫畫的基因庫。而且不僅是基因，以少年漫畫起家的安達充更以『美雪、美雪』（一九八〇）一作殺入少年雜誌（『少年Big Comic』），最後完全定位為一位少年漫畫家（**圖23**）。還有在少女漫畫雜誌上畫過『ボクの初体験（我的初體驗）』等黃色喜劇的弓月光，也是用同樣的形式以『みんなあげちゃう（台版舊譯：桃花情人，天風出版，已絕版）』（一九八一）一作登上青年雜誌。

想當然耳，無論是少年雜誌或少女雜誌，都不可能允許性愛表現。不論是嚴肅故事、愛情喜劇、或者純愛作品，甚至黃色喜劇，性愛表現都是被嚴禁的，漫畫家最多只能隔靴搔癢，或用委婉的表現來暗示[2]。而成人漫畫則沒有那方面的限制，卻又巧妙地傳承了愛情喜劇或純愛故事的架構，因此看起來格外有趣。這些成人漫畫，有的是某些少年、少女漫畫的讀者，因為想看到「那方面的後續」而成為自己成為漫畫家所作，有的則來自成人漫畫家「只要是能用的，無論什麼都拿來用」的活力。

（1）『福星小子』在『週刊少年SUNDAY』（小學館）上連載了約十年之久，電視動畫則播了四年，電影版動畫更有六部。其中於一九八四年上映，由押井守執導的『綺麗夢中人』，描繪了「永無止境的校慶（或暑假）」這個觸動所有御宅族內心的主題，實屬傑作。這部作品的主題同時也隱含了對原作拖宕了十年才收尾的批判，是一部象徵性的作品。仔細想想，八〇年代美少女系成人漫畫一部接一部的『福星小子』類型作，或許正反映了第一代御宅族潛意識中希望暑假永遠不要結束的慾望。

（2）例如，先前在少女漫畫二四年組一項中也提過的山岸涼子，便在『グリーン・カーネーション（綠色康乃馨）』（一九七六）中用「嘰軋（ギシ）」的擬音濃縮了整場床戲。在當時，這已算是很極限的表現手法了。

名為同人誌的另類迴路

七〇年代中期，另一個十分重要的大事，就是七五年舉辦的第一屆Comic Market。當然，當時的規模跟現在完全無法相比，不過有趣的是，這一年剛好撞上了三流劇畫的「激動的七五年」。這個通稱「COMIKET」或「COMIKE」的存在，完全改變了漫畫界的構造。同人誌早在常盤莊世代，便一直以「肉筆同人誌」（肉筆：純手繪不經印刷）的形式存在，後來更成為全日本的漫畫社團和學生組成之漫畫研究會、同好會等組織發表和鑽研漫畫的活動場。

以COMIKE為首的同人誌即賣會的出現，使原本只在前述的社團組織及其周圍流通的同人誌，得到了獨立出版的機會。有了同人誌即賣會這個市場，無論賣方和買方都能獲利。販賣同人誌不僅可以回收製作成本，還可籌措製作下一本書的經費。當然，過去同人誌使外行人自得其樂，讓漫畫家之卵鍛鍊身手的功能並未因此消失，但隨著同人誌作為一種商品的價值逐年增加，也催生了一群靠即賣會的收入維生，或是以此支付房租頭期款的「業餘作家」。不僅如此，最後更演化出不親自製作漫畫或小說，專攻企劃和編輯的自由編輯者（同人編輯），委託其他漫畫家繪製原稿，支付稿費，變得像迷你型的商業出版社（1）。說得極端點，現在即使完全不在商業誌上連載，也能當一名職業漫畫家。而對早已出道的專業作家，同人誌也提供了他們可以不受商業誌制約自由創作的場域，以及另一個吸引力十足的收入來源（2）。同人誌的世界不存在階級意識。不僅如此，甚至還出現了以同人誌為本業，把商業誌當成宣傳自己同人誌管道的作家。現代，「同人誌」一詞已經徒具形骸，或許改稱為「獨立製作漫畫」更恰當吧。

那麼，七五年到八〇年代初期這段時間，COMIKE及整個同人誌界，又對成人漫畫留下了

圖24 高橋陽一『足球小將翼』集英社，1981～1988

哪些基因呢？下面就讓我們來分析看看。首先，同人誌對三流劇畫的貢獻幾乎是零。這是因為兩者發展的時期雖然幾乎重疊，但跟三流劇畫的大爆發相比，第一屆COMIKE的雷聲簡直跟蚊子叫差不多。COMIKE真正的爆發性成長，是到八〇年代後才開始的。單從現象面來看，真正跟

COMIKE發展曲線同步的，是一九八二年才獨立形成一種體裁的美少女系成人漫畫，以及在一九八五年隨著『足球小將翼』（圖24）之同人創作而大爆發的YAOI系。一如岩田次夫點出的，這個背景跟七〇年代末期到八〇年代前半同人誌印刷服務的急速發展，以及印刷品質趕上商業誌，加上印刷廠進入低價競爭時代有很大的關係（3）。

考慮到COMIKE代表米澤嘉博與三流劇畫雜誌的因緣（曾任『劇画アリス』的編輯），以及許多蘿莉控同人漫畫家都曾在三流劇畫時代末期於三流劇畫誌上出道過，三流劇畫和同人誌也不能說完全沒有關聯，不過兩者的實質交流卻微乎其微。

在急速成長的市場中，同人誌從早期「圈內人才懂的哏」，搖身一變成「熱銷商品」也是理所當然的結果。而其中最快成為主戰力的，便是成人和二次創作（以下簡稱「二創」）題材。

帶有色情表現的同人漫畫，也就是色情同人誌的登場究竟

起源於何時，至今仍沒有定論。不過，在七〇年代後半的蘿莉控同人誌中，色情二創漫畫就已出現。當然，成人和同人題材的一面倒現象，不光是基於銷量的考量。除此之外更主要的原因，是唯有在同人市場中，讀者跟作者才能享受到被官方半禁止的成人和二創作品之樂趣。儘管其中也有些不值得鼓勵的部分，但對年輕的作家而言，挑戰禁忌和權威本身就很快樂，而且還可以依照自己的喜好擺弄其他人創造的角色，將之成人化、喜劇化，這種樂趣又是創作原創作品時體會不到的。

關於擅自將別人創造之有名角色拿來用的這種作法，各界都存在著許多不同的議論。然而，實際上大部分的作品，都是在原著作權人默許之情況下創作的（4）。

之所以能獲得默許，相當大一部分的原因，是因為這些二次創作並沒有對原著作權人造成金錢上的損害。二創同人誌並不是山寨。讀者是在知道這是二次創作……或者說正因是二次創作才去購買的。

二創作品的良莠，依照實際內容，有時也會碰到原著作權人或原作粉絲的逆鱗。然而，容忍這類作品，在文創界被視為一種美德。以漫畫來說，原著作權人自己也常常在同人會場上販賣別人作品的二次創作（有時甚至是自己作品的二創），因此也有各退一步的成分在。

儘管原著作權人不太會去提特定的二創作品，可是二創同人誌的數量多寡，如今在ACG界已普遍被當成原作的人氣指標。只要去COMIKE會場逛一圈，便能輕易看出最近哪些商業漫畫比較有人氣，哪部動畫作品最受歡迎，哪個遊戲現在最多人玩。而許多ACG的商業作品，在企劃時也都會把二次創作的難易度和發揮空間計算進去。

打開瀏覽器到商業性的成人漫畫網站看看，會發現包含二創作品在內的成人向同人誌，已被當成挖掘新人作家的農場，或是商業誌無法刊登之新點子的實驗室，以及偵測流行趨勢的風向雞。

當然，大型出版社偶爾也會直接跟實力堅強的新人接洽，不過這種賭博式的投資方法，由成人漫畫系的出版社和製作公司來做會更快且更有效率。對大型出版社而言，與其冒險投資沒有任何實績的新人，不如挖角經過成人漫畫磨練、已經具有一定水平的老手。儘管許多老派的出版社編輯，依然認為成人漫畫的同人作家或成人漫畫家只能畫黃色喜劇，但新一輩的編輯已經比較沒有那種刻板印象了。

有趣的是，許多同人作家在商業誌出道後，依然繼續創作同人誌。不僅如此，近年更有很多以前沒畫過同人誌的商業作家開始加入同人誌市場，出現了「逆流現象」。像是色情劇畫大師ダーティ・松本、資深少女漫畫家柴田昌弘 (5)，近幾年便常在同人展會上，跟一眾年紀可以當自己小孩的年輕作家一同併桌展賣同人誌。我再重申一遍，同人誌並不是商業漫畫的小弟，反倒更像商業漫畫的兄弟、另一個漫畫界。這個世界與商業漫畫界有著很大的重疊，同時又是個獨立的世界。

（1）有些同人社團靠著編輯活動獲得的人脈和資產，成功轉型為專業製作公司，或是成為商業誌的編輯。

（2）隨著即賣會的流行，專賣漫畫的書店也跟著登場，並開始在書店販賣同人誌。九〇年代後半甚至有個傳說，某位在商業誌上年收兩億日圓的少年漫畫家，花了五百萬日圓出版同人誌，銷售額高達一千五百萬日圓，然後又

（３）岩田次夫『同人誌バカ一代～イワえもんが残したもの～（同人誌傻瓜世代～岩田A夢留給世人的東西～）』

花了五百萬日圓舉辦慶功宴。

（久保書店，二〇〇五）

（４）但也不是完全沒有引起糾紛。蘿莉控漫畫初期（八〇年代初），牧村みき（現改名ELBONDAGE）等人便曾明目張膽地在商業誌上引用『福星小子』的哏，結果不僅差點鬧上法院，還收到大型出版社編輯部的嚴正抗議和投訴，使業界從此樹立「商業誌上不可直接引用他作的哏」之不成文規定。結果，牧村みき的單行本後來分成了最早的初期版本，跟修訂過的版本兩種。另外，『足球小將翼』在YAOI同人誌上大爆發的時候，原作的連載雜誌『週刊少年JUMP』八七年九號上，還特別刊登了JUMP編輯部對同人界占八成比例的「成人二創」作家的批判與自我約束的訴求。話雖如此，業界史上真的採取法律行動的，只有一九九年的「寶可夢同人誌事件」。京都府警方高調地以侵犯著作權的罪名逮捕了住在福岡的那位同人作家，在當時頗有殺雞儆猴的味道。如果是漫畫家或出版社的話，應該就不會做到這麼絕了吧。

（５）以『狼少女ラン（狼少女蘭）』、『奇謀女衛士』等作聞名的柴田昌弘，是同人社團恐慌舍的社長，同人誌『RED EYE』的女僕本製作水準高得沒話說。而ダーティ・松本據說是前助手萩原一至（『BASTARD!!暗黑破壞神』作者）邀請參觀了COMIKE後，在展會上看到不少年輕女孩子「居然畫著比自己更激進的作品」而大受衝擊，決定自己也參加。

一九七〇年代末期

三流劇畫的凋零與美少女的出現

天下沒有不散的筵席，於七〇年代中期達到鼎盛的三流劇畫，最後也迎來了凋零的一天。

其中有幾個原因。首先，市面上的雜誌數量達到市場飽和，而為了維持作品的數量，導致質量開始下降。人氣作家自願或被迫超量生產（每月三百張原稿！）可即使那麼做做仍無法滿足出版的需求，使出版社不得不把以前淘汰塵封的凡作、新人用來充數的原稿、人氣作家的舊作品通通搬出來，維持頁數。這種情況下，讀者不流失才怪。

而另一個原因則是官方的管制浪潮。

一九七六年：東京都地域婦人團體聯盟發起停止販賣自動販賣機雜誌的運動。

一九七七年：青少年對策本部開始進行與自動販賣機相關的青少年認知調查。

一九七八年：日本眾議院文教小委員會針對「色情雜誌自動販賣機」問題展開討論。

一九七八年：『漫画エロジェニカ』十一月號被舉報違反日本刑法一七五條「猥褻圖畫頒布罪」。

一九七九年：『別冊ユートピア／唇の誘惑』（笠倉出版社）遭到舉報。

一九八〇年：ＰＴＡ（家長教師協會）全國協議會，發起立法禁止自動販賣機販售有害圖書，以及禁止對青少年販賣猥褻圖書的請願運動。

一九八〇年：市面上所有塑膠套雜誌一齊被舉發。芳賀書店常務被逮捕。

『エロジェニカ』的舉報，有一種說法是因為當時該雜誌的主編，在深夜節目『11PM』上公開挑釁政府才導致的。這種說法的確不是沒有可能，不過從一系列的前後發展來看，不論有沒有發生這件事，『エロジェニカ』被拿來殺雞儆猴都是遲早的事而已。因為取締機構和推動管制的陣營，目的是完全抹殺自動販賣機和塑膠套雜誌這種走在法律邊緣的出版品。

這波獵殺並未使自動販賣機完全滅絕。然而，退潮的速度卻意想不到地快。在我的記憶中，自動販賣機上的原創雜誌一直存活到了八〇年代中期，但自動販賣機本身的數量一旦銳減，繼續出版這種雜誌的意義也就不存在了。這對自動販賣機專賣和格外仰賴這種銷售管道的三流劇畫雜誌造成了致命打擊。

而另一個不能忽視的原因，則是三流劇畫的商業模式打從一開始就沒有長遠的規劃。

這種雜誌原本就是小型出版社為了賺熱錢，今朝有酒今朝醉的求生手段。完全沒有掀起出版業革命，或是任何戰略性的考量。說得單純點，所謂的三流劇畫，本質上就只是一種用便宜稿費和薪水壓低成本的廉價雜誌。因為是劇畫雜誌，所以廣告收入也非常少。基本上看完就丟，從來沒有出單行本再撈一遍的意思，就算有過也沒有能收錢的帳戶，或是另外出單行本的人力和預算。

三流劇畫的衰退，其他還有很多原因。與其討論其中哪個最致命，我倒認為是所有因素都恰到好處地給予了足夠打擊。

064

而且從事後諸葛的角度來看，包括色情劇畫界的內部，整個成人漫畫體系都已經開始朝著下

一個典範，也就是「美少女時代」轉移。

話雖如此，色情劇畫本身並未因此消滅。儘管御三家及其他「上流系」的劇畫大幅減少，讀者漸漸被漫畫搶走，整體規模縮小許多，這塊市場依舊能養活一部分的倖存者。畢竟不論哪個時代，都存在於偏好廉價成人刊物的初學者。而對於這樣的讀者，不需要身為漫畫迷或知識分子也能輕鬆看的「實用系」作品最容易入門。因此『漫画ボン』（少年畫報社大都社）、『漫画ユートピア』（笠倉出版社，已於二〇〇九年二月號停刊）、『漫画ローレンス（漫畫Lawrence）』（綜合圖書）等雜誌，才能頑強地一直活下去。

當然，三流劇畫的作家們也沒有絕跡。

而且他們不只活了下來，還迎來了突如其來的第二波爆發，開始接二連三的發行新刊或復刻版，讓老粉絲狂熱，將無能的評論家殺得措手不及、跌破眼鏡。

其中最有名的，當屬九〇年代後半的ケン月影風潮了吧。當時怒濤般的出版速度，幾乎可集結成誌，出版成「月刊ケン月影」（圖25）。或許是這波爆發的餘波，不久後ケン月影更提升了色情度，重新登上在青年劇畫雜誌的老舖『プレイコミック』（秋田書店），更成為該誌的看板作家，帶動了整本雜誌的銷量。

而以冷酷SM路線出名的間宮聖兒，也在作品中引入了CG，進一步提升了畫風的冷酷感，發揮了與原作的相乘效果，幾乎每個月都會發行一本文庫（圖26）。說到個性派，以神似北條司畫風和極致低俗的風格擄獲一批鐵粉的おがともよし，也靠著熟女熱潮重新得到注目，將大批從

未聽過おがともよし這個老毒物大名漫畫狂熱者們狠狠打入了地獄（圖27）。此外，獵奇成人畫家的早見純，也被漫畫迷重新挖了出來，一口氣成了一批有著惡食癖之讀者們的偶像。

而ねむり太陽雖然不像前幾位那般有名，但也成功在西班牙推出單行本，並使義大利半島的巨乳控陷入狂熱，目前仍定期在桃園書房刊行熟女系色情劇畫（圖28）。無論評論家或知識分子如何評價，唯有活下來才是王道（1）。

這就是世間的道理。

（1）九〇年代末期～二〇〇〇年代初期雖然掀起了一波三流劇畫復興的熱潮，不過之後又隨著核心出版社的倒閉等事件而冷卻。在本書初版時仍存在的『漫画ユートピア』後來也在二〇〇九年停刊。

圖27 出自 おがともよし「実母調教部屋」。『熟女禁断クラブ（熟女禁斷倶樂部）』Softmagic，2001收錄。誇張的下流感有如麻藥一般。

圖28 出自 ねむり太陽「巨乳熟女変態欲まみれ（巨乳熟女變態滿欲）」。『爆乳熟女 肉弾パイパニック（爆乳熟女 肉彈PaiPanic）』桃園書房，2000。ねむり太陽是精於巨乳的劇畫家。也活躍於熟女系的浪潮中。圖為ねむり筆下露骨的熟年男女性愛場面。

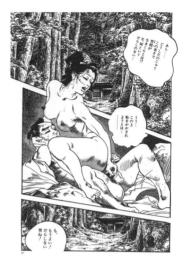

圖25 ケン月影『女ふたり艶道中（雙姝艷行記）』二見書房，1999。初版為1989年前後。

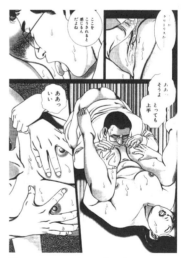

圖26 間宮聖士（兒）『人妻スキャンダル淫欲男狩り（人妻醜聞 淫欲獵男女）』シュベール出版，2002。上圖為導入CG後的翻新版。

第三章　美少女系成人漫畫的登場

一九八〇年代前半

蘿莉控革命爆發

一九八二年，被人們稱為最早之蘿莉控漫畫雜誌的『コミック　レモンピープル（Comic Lemon People）』（あまとりあ社）創刊了（**圖29**）。創刊號的月號是「八二年二月號」，但月號標示是事先印上去的，實際上早在八一年年底便已在書店上架。這就是世稱「蘿莉控漫畫熱潮」的開始。

時代從劇畫風的三流劇畫，轉移到漫畫、動畫風的蘿莉控漫畫。這個典範轉移以超乎預想的速度進行。其中的背景，可以從大時代的潮流，又或是文化史的浪潮來分析。當中最具特徵的幾點，應屬脆弱主義（fragility，和製英文，在英語純指「脆弱性」，無「主義」之謂。並非後述的男性優越主義的常用對義詞，乃本書作者暨本書參考書目作者的特殊用法）的復興現象(1)。

「fragile」這個詞，在英文中有「易碎的、纖細的、嬌小的、稚嫩的、脆弱的、不完全的、片段的、惹人憐愛的、扭曲的、病懨懨的、夢幻的」的意思，與男性本位的男性優越主義相反，是一種珍惜「脆弱之物／狀態」的文化。脆弱主義文化雖然不是主流，但也絕對不是極少數人才有的特殊文化，本身也並不脆弱。即使在二戰前或戰爭時期，軍國主義的壓抑性文化氛圍下，也仍作

圖29 『コミック レモンピープル』あまとりあ社，1982年2月創刊號。雖然也有其他說法，但一般認為此本雜誌乃是定期刊物中「史上最初的蘿莉控漫畫雜誌」。

為一種「婦幼」的娛樂而生存了下來。

隨著大日本帝國戰敗，男性優越主義的價值觀開始崩潰，戰前、戰時掌握社會主導權的派系力量衰減，脆弱主義的也如同歷史的必然般開始增加。在「婦幼」文化的領域中，以三麗鷗為代表的「小女孩」價值開始滲透，「可愛」一詞逐漸併吞了「美麗」、「討喜」、「優秀」、「出色」等詞彙，並從婦幼的領域蔓延到其他領域（2）。漫畫、動畫等「兒童文化（世俗眼光）」的讀者／觀眾的視聽年齡上限快速上升。在七〇年代安保抗爭中落敗的團塊世代全共鬥戰士們，只能帶著厭世的笑容認份轉職成企業戰士，替企業做牛做馬，使日本變得愈來愈富裕。當年引領三流劇畫的編輯和作家也都是團塊戰士。男性優越主義依舊打壓著脆弱主義，然而，那份壓力卻愈來愈弱。

而緊接著團塊世代的「夾縫世代」和「冷漠世代」，不僅沒趕上七〇年代的安保抗爭，還親眼目睹了前輩過於華麗的轉身和凋零，因此開始對男性優越主義感到厭煩。而到了更後面的御宅族和新人類世代，男性優越主義更成了被嘲諷的素材。

我們就是喜歡可愛的東西。

這難道有什麼不對嗎？

御宅族／新人類是「打從出生之時電視和動畫都已經普及」的世代，因此他們也是第一群敢大聲在公眾面前說出「可愛就是王道」的人。然後到了八〇年代前半，也就是俗稱日本泡沫經濟

（一九八五年十一月～一九九一年二月）前夜，在「消費即美德」之價值觀下成長的這群年輕男

女，正好進入了擁有第一筆自由收入的年紀。挑逗著男孩物質慾望的『moonマガジン（moon

magazine）』（World Photo Press）、以及刺激女孩對可愛文化嚮往的『オリーブ

（Olive）』（平凡出版）這兩本雜誌，跟『レモンピープル』同樣在一九八二年創刊，並不是

偶然。只能說是歷史的必然。

蘿莉控熱潮本身，於攝影和寫真雜誌界早在八〇年代前就已經開始了。第一波的少女裸體寫

真集有劍持加津夫的『ニンフェット 12歲の神話（Nymphet 十二歲的神話）』（ノーベル書

房，1969）和澤渡朔的『少女アリス（少女艾莉絲）』（圖30）。不過位於颱風眼位置的是

清岡純子，在她的裸體寫真集『聖少女』（フジアート出版，一九七七）出版後，清岡純子開始

在各地的百貨公司開辦展覽會，寫真集更一本接一本地上市。

然後，到了「命運的八二年」，清岡純子以通勤上班族為對象，在Kiosk創下銷量傳說的

『月刊プチトマト（月刊小蕃茄）』（圖31）開始發行。美少女裸體寫真的觀賞視角（主要是男

性），在脆弱主義的少女美和成人裸體寫真的替代品這兩極間搖擺不定(3)。硬要分類的話，澤

度朔的作品比較屬於御宅族式的前者，而清岡則屬於團塊世代的後者。

當然，美少女寫真集的熱潮並沒有直接導致蘿莉控漫畫革命。然而，卻可以間接證明美少女

愛好文化在這個時期開始成為商人注目的焦點。

另一波更大的浪潮，是在粉絲文化中誕生的。當時的粉絲文化以科幻界為中心，正快速向漫

畫、動畫、電影、攝影、戲劇、文學、美術界擴散。例如動畫雜誌『月刊OUT』（みのり書

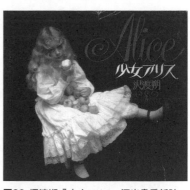

圖30 澤渡朔『少女アリス』河出書房新社，1973。封面模特兒的莎曼沙，當時還曾接演過一支糖果廣告。澤渡後來又在她14歲時出版了一本以她為主角的寫真集『海からきた少女（來自海洋的少女）』（河出書房新社）。這兩本寫真集後於2006年時重整為『完全版 アリス』的套冊復刻。

圖31 清岡純子『別冊プチトマト1 少女と戰車』KKダイナミックセラーズ，1985。系列作中十分晚期的一本。書中夾有慶祝全系列銷量突破百萬冊的紙條。陸上自衛隊富士學校協力製作。不過裸體照的部分看起來像是另外拍的⋯⋯。

房）八〇年十二月號中，米澤嘉博的連載專欄「病気の人のためのマンガ考現学（為有病者而寫的漫畫考現學）」第一回便以「蘿莉塔情結」為主題；文中提到的不只是蘿莉控系漫畫，還有陸奧A子的少女系愛情喜劇、高橋留美子的『福星小子』、山本隆夫拍攝的少女寫真集『リトル・プリテンダー～ちいさなおすまし屋さんたち～（Little Pretender～小小的裝模作樣者們～）』（ミリオン出版，一九七九）。而動畫雜誌『アニメック（Animec）』十七號（ラポート，一九八一年四月）上，則有集結了以宮崎駿的『魯邦三世 卡里奧斯特羅之城』中登場的克蕾莉絲公主為首的一種動畫美少女角色特集「"ろ"はロリータの"ろ"（「蘿」是蘿莉塔的「蘿」）」，同時介紹了許多蘿莉控同人誌和動畫同人誌。至於漫畫界這邊，也有『ふゅーじょ

んぷろだくと（Fusion Product）』（ふゅーじょん・ぷろだくと・八一年十月號）上的「特集：ロリータあるいは如何にして私は正常な戀愛を放棄し美少女を愛するに至ったか（特集：蘿莉塔或我是如何放棄正常的戀愛並愛上美少女的）」。

而作為後來的御宅之王・岡田斗司夫，以及武田康廣（現GAINAX取締役統括本部長）等人主辦的活動，「漫談科幻漫畫之屋」一節上邀請了手塚治蟲、村上知彥、高信太郎、いしかわじゅん，以及蘿莉控漫畫的旗手吾妻ひでお等人登台；而由此活動誕生的企劃『DAICON III Opening Anime』，可說是美少女動畫的原點，庵野秀明（『新世紀福音戰士』監督）、赤井孝美（前GAINEX取締役、插畫家、遊戲製作人）等人也參與了製作。

這個大會是由科幻、動畫、蘿莉控蜜月期的最好例子，則是八一年的科幻大會『DAICON III』。

蘿莉控或我是如何放棄正常的戀愛並愛上美少女的）」。

當然，當時的粉絲文化並非戀童癖的巢窟。對美少女的嗜好從脆弱主義愛好者的非主流文化中浮現，在逐漸普遍化的過程中，同時將動畫和漫畫捲進了這波浪潮。

而在同人誌界，以八〇年為分水嶺，俗稱「蘿莉控粉絲雜誌（Fanzine）」的蘿莉控同人誌開始暴增；根據原丸太的『ロリコンファンジンとはなにか？ その過去・現在・與未来（什麼是蘿莉控粉絲雜誌？ 其過去、現在、與未來）』（『ふゅーじょんぷろだくと』八一年十月號）上的資料，到一九八一年下半年時，規模已擴大到幾十本之多。其中由吾妻ひでお主辦的『シベール（希貝兒）』（一九七九年創刊）、千之ナイフ主辦的『人形姬』（一九八〇年創刊）、蛭兒神建的『幼女嗜好』（圖32）最有人氣，投稿作家後來大多成為初期蘿莉控漫畫雜誌的作家或編輯。

072

圖32 蛭兒神建『幼女嗜好 VOL.2』變質社，1981。

從現代的角度審視當時的脈絡，蘿莉控漫畫可視為手塚系漫畫畫風的一種復興運動。當時的蘿莉控漫畫畫家，很多同時也是三流劇畫雜誌的畫家，所以並沒有明顯的「反劇畫」色彩，因此蘿莉控漫畫的出現，單純只是「讀者想看動畫、漫畫畫風的色情漫畫」而已。

如果把「美少女＝蘿莉塔」當成這波「可愛」運動的聖像畫，一切就很好理解了。儘管並不是非蘿莉控不可，但當時恰好正值「蘿莉控」當紅之時，所以才出於銷量考量而被當成企畫和宣傳的主題。

這就跟日本學校的校慶常常會挑一個主題，用來炒熱氣氛很類似，唯一不同的一點在於，在這群支撐並推廣著「蘿莉控慶典」的御宅族們背後，存在著一個名為御宅世代的巨大市場。隨著御宅族世代上大學，或是出社會後，可自由分配的所得增加，市場也跟著倍增。一如字面，一場「永不結束的慶典」時代就此揭開序幕。

（1）松岡正剛『フラジャイル 弱さからの出發（Fragile 始於弱小的旅程）』（筑摩書房，一九九五／ちくま学芸文庫，二〇〇五）

（2）島村麻里『ファンシーの研究 「かわいい」がヒト、モノ、カネを支配する（對Fancy文化的研究 「可愛」是如何支配人、物質、和金錢的）』（ネスコ，一九九一）

（3）除此之外，一九八〇年前後石川洋司、近藤昌良等人的寫真雜誌上也刊登了美少女裸體寫真，並陸續出版了眾多廉價的美少女寫真集；以荒木經惟為首的大牌攝影師也相繼拍攝了幼女～少女的裸體寫真集。當然，這並不

代表日本的戀童癖人口發生了成倍的增長。根據蘿莉控寫真雜誌『Hey! Buddy』終刊號（白夜書房，八五年二月號）的讀者問卷調查，少女寫真的購買族群幾乎都是普通的大人。當時乃是連陰毛都必須打上馬賽克的時代，所以他們只是利用了法律上的漏洞，把不被管制方當成「性器官」看待，因而沒有遭到管制的無毛小鮑當成替代品而已。從結果來說，這或許也是日本社會對人類慾望的壓抑所導致的奇怪文化現象之一。其中最耐人尋味的，是青山靜男那如黑白照片般的街景攝影集中，試圖捕捉少女真實的日常情景與人類自然狀態之美的脆弱主義視角，獲得了大批讀者支持的事實吧（『少女たちの日々へ 1（致少女們的日常）』飛鳥新社，二〇〇五）。順帶一提，『Hey! Buddy』當初之所以會被收掉，是因為在一起由企圖引進登有幼女裸體的外國寫真雜誌於國內販賣的出版業者與日本海關之間，俗稱「モペット案（「モペット」是該案主角的進口雜誌的日文版書名，原文不明）」的訴訟案中，法官判定性徵未成熟少女的陰部也屬於一種性器官。

初期的蘿莉控漫畫

蘿莉控漫畫誕生自粉絲文化，並受其影響而茁壯的最好證據，就是科幻界俗稱「機械與美少女」的次文化。雖然這種次文化說得直白點，就只是「把大家喜歡的東西湊在一起」而已，可這種藉由機械來襯托美少女的惹人憐愛，用機械的冰冷、僵硬來突顯美少女的嬌柔和生命感的風格，一時風靡了科幻界。仔細想想，當時的這個次文化，就已經形成了比起故事性更重視氣氛、角色、設計、設定，與後來被稱為「萌」的概念緊密相關的藝術形式。那時的「蘿莉控漫畫」中的色情成分，比起性愛描寫，更重視突顯角色的可愛、體型、動作、服裝、情境等戀物癖要素。

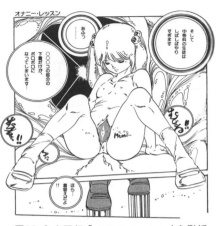
オナニー・レッスン

圖33 內山亞紀「オナニーレッスン（自慰授課）」。『夢みる妖精（作夢的妖精）』久保書店，1981。

例如阿亂靈作品中銳利的角色造型、谷口敏筆下陰影厚實的少女像、牧村みき（現在的EL BONDAGE）那仿動畫風格角色的崩壞魅力，儘管它們都曾成為話題，但都不曾像現代因為修正的薄度和性愛描寫而成為討論的對象。

那麼，當代最成功的蘿莉控漫畫家‧內山亞紀又是如何呢？內山早在登上『レモンピープル』前便曾已野口正之的名義於一九七九年出道。他的第一本單行本『つらいぜジュリー』（やまさき十三原著，雙葉社，一九八一）描述的是一個被妻子拋棄的素人棒球大叔和女兒間的喜劇；這本漫畫從封面就出現了一名穿著迷你裙、內褲露個精光的少女（完美的內山式角色），可以看出他真的很喜歡這類角色。一九八二年，內山亞紀在『週刊少年Champion』上開始連載描述以一位穿尿布的幼女人造人為主角的『あんどろトリオ』（秋田書店），於當代青少年的心中留下了對性的巨大陰影。然而，內山作品的核心並非「男女性愛」，而是尿布、幼女內褲、漏尿等特殊癖好（圖33）。

三流劇畫的情懷在他的作品中看不到半點影子。有的只是不帶任何汙臭的除臭氣和人工肢體，以及有如賽璐璐動畫般光影層次分明的「角色」。與其說是漫畫，不如說是將現實中不存在、只存在於作者腦中的成人動畫用照相機一張

一張擷取拼湊成的連環圖（1）。

中島史雄和村祖俊一等三流劇畫出身者，也都做著差不多的事情；在蘿莉控漫畫中，重要的不是行為本身，而是這些行為的主體乃是「少女」。具體的性行為，也只不過是多種呈現色情性的手法之一。他們的作品之所以被人們稱為「蘿莉控漫畫」，純粹是因為女主角是幼女或少女，作中又存在色情畫面，並剛好在「蘿莉控漫畫雜誌」上連載罷了。

真正以戀童癖的幼女嗜好為原動力，或是更加迫近色情深淵的正宗「蘿莉控漫畫」，反而是在蘿莉控熱潮退去後才登場。

（1）一般常以森野うさぎ、阿亂靈、破李拳龍、計奈惠為「機械與美少女」的代表人物。計奈惠&狐之間和步後來成為動畫『くりいむレモンPART3 SF・超次元伝説ラル（Cream Lemon PART3 SF・超次元傳說拉爾）』（創映新社）的人物設計，將腦中的世界化成了現實。

一九八〇年代後半

兩位關鍵人物

實際的蘿莉控漫畫熱潮，在商業誌上只從八二年～八四年間持續了短短兩年便結束了。但漫畫、動畫畫風的可愛美少女角色，卻被完整地承繼了下去。

蘿莉控漫畫熱潮衰退的原因很單純，那就是讀者和作者其實都不是真正的戀童癖。絕大多數的讀者，都只能在第二性徵出現後的「女性」產生「可愛」的想法，而且其中多數人根本就沒把這類角色當成性幻想的對象。

而就在這蘿莉控漫畫的衰退期，兩位關鍵人物登場了。第一位便是當時仍是年輕編輯的大塚英志。大塚當時剛接任創刊後銷量一直委靡不振的劇畫雜誌『漫画ブリッコ（漫畫Burikko）』（白夜書房【圖34右】）的主編，上任後立刻著手將這本雜誌改造成他口中的「美少女漫畫雜誌」。現在的成人漫畫之所以會被稱為「美少女漫畫」，可以說就是由這個人開始的。大塚的厲害之處，在於他雖然乍看之下只是中規中矩地做著成人漫畫，實際上卻推動了革命的新浪潮。藤原神居、岡崎京子、ひろもりしのぶ（別名みやすのんき）、鏡味晃（別名あぽ）、白倉由美等在這本雜誌上出道或成名的漫畫家多如牛毛，其中大部分後來都轉移到一般漫畫雜誌上活動。而當時是自由身的大塚在主持這本雜誌的同時，也兼任刊載作家幾乎都跟本家相同的非色情同人選集『プチアップルパイ（小蘋果派）』（德間書店【圖34中】）的編輯，培育了一個又一個新潮流的漫畫和作家（大塚「將同一個商品分成成人和非成人兩條路線並進」的戰略，在九〇年代後半被大型資本借鏡，形成了「萌系」與「實用系」的分類，這點會在後面的章節進一步說明）。另外該雜誌的專欄還請到了竹雄健太郎與中森明夫二位執筆；後來中森在專欄中帶有揶揄意味的「御宅」一詞更引起了一番議論，與大塚英志展開了一場前所未見的筆戰，讓「御宅」這個詞急

圖34 （右）『漫画ブリッコ』白夜書房，1984年4月號。（中）『プチアップル♥パイ』德間書店，1984，為偏向少女漫畫的「FOR GIRL」版本。（左）『漫画ホットミルク』白夜書房，1986年12月號。

速普及。

大塚離開編輯的工作後，該雜誌後來由齋藤○子接下，又回爐重造了一次，最終蛻變成了『漫画ホットミルク（漫畫HOT MILK）』（圖34左），獨領了一代風騷。大塚敏銳的目光和現代化的路線，隨著他一手培育的作家陣容，從成人漫畫界向外進攻，將版圖擴大到了一般向雜誌。

甚至可以說隨著大塚離開成人漫畫界，三流劇畫論爭蘿莉控漫畫革命新潮流運動這一連串的「成人漫畫運動史」，也一同畫上了句號。話雖如此，大塚的「遺產」，亦即「可愛」、「清新」、「時髦」、「先進」的風格，仍持續以後述的「高格調系」或「萌系」的外衣，影響著之後的美少女系成人漫畫。

若說大塚是替「運動」畫下句點、製作人型編輯的代表人物，那麼另一位關鍵人物森山塔（即塔山森、山本直樹），就是象徵著後三流劇畫及後團塊時代精神的最大作家。身為在進入成人漫畫界前，經歷了七〇年的安保敗北、目睹了團塊＝全共鬥世代的轉變，後來被社

078

圖35 森山塔「エロマンガへの誘い（成人漫畫的邀請函）」。『夜のおたのしみ袋（夜晚的快樂寶袋）』フランス書院，1988。初期於『ホットミルク』上連載時的厭世主義漫畫風。只要夠下流，什麼都可以！初次登場於1986年前後。

會稱為新人類或御宅族的冷漠世代，再也沒有其他作家比森山塔更能體現這個世代的倦怠感、無力感、厭世主義、虛無主義、無政府主義、以及對既有價值和現實的不信任與反感。

森山塔的作品完全掃除了舊世代的傷感。筆下沒有英雄主義也沒有男性優越主義的尊嚴。即使有激烈的性描寫，也沒有男女的區別，所有的人類都是消耗品（圖35）。

森山塔筆下的世界不是被深沉的絕望所封閉，就是被劍拔弩張的幽默和帶有嘲諷的笑點所填滿。例如在「プロローグ・デマコーヴァ SOFT VERSION（Prolog Demakova SOFT VERSION）」中，是於淘金合唱團悠閒的「獅子睡著了」之BGM下上演一齣又一齣的慘劇。

其行為的原動力也不是愛或慾望。對森山塔而言，那種東西只不過是用來揶揄的對象，是應該唾棄的人本主義產物。在森山塔的世界，只有侵犯或被侵犯、殺或被殺，沒有男女的區別，所有的人類都是消耗品（圖35）。

森山塔筆下的世界不是被深沉的絕望所封閉，就是被劍拔弩張的幽默和帶有嘲諷的笑點所填滿。例如在「プロローグ・デマコーヴァ SOFT VERSION（Prolog Demakova SOFT VERSION）」中，是於淘金合唱團悠閒的「獅子睡著了」之BGM下上演一齣又一齣的慘劇。來到亞馬遜畢業旅行的女高中生，被食人族抓住、侵犯、殺害、吃掉，從頭髮到骨頭都被吃乾抹淨，忍不住讓人感慨「女孩子全身都沒有可浪費的部分呢」，宛如捕鯨業鼎盛期的鯨魚般，被徹頭徹尾利用得一乾二淨。森山塔辛辣的厭世主義，有時甚至會以荒唐的搞笑形式來呈現。

而在背後支援森山塔的創作活動，為其創立『ペンギンクラブ（企鵝俱樂部）』」（辰巳出

版）月刊的，正是成人漫畫界最大的編輯製作公司・COMIC HOUSE的社長・宮本正生。『ペンギンクラブ』跟『ホットミルク』一同為市場提供了一群藝術性極強的作家，築起了八〇年代後半的美少女系成人漫畫的黃金時代。

黃金時代

成人漫畫的領域迅速擴張。

蘿莉控漫畫雖然是個相當有效的契機，不過值得慶幸的是，當時的社會幾乎不存在偏狹的蘿莉控原理主義者。因為所謂的「蘿莉控」，本來就只是一個「慶典的主題」而已。所以當祭典結束，神轎就被收回倉庫了。蘿莉控漫畫熱潮只維持了短短兩年便冷卻。話雖如此，蘿莉控已充分發揮了他們的使命，吸引了漫畫讀者的目光，並為大眾展現了新式成人漫畫的可能性。

雜誌的數量增加、作者的數量增加、讀者也增加，所有的一切都在成長。

本來就不是戀童癖的讀者們，99・9％都毫無抗拒地搭上下一波熱潮。由蘿莉控漫畫熱潮延伸出的選項，比過去更加多元。既有時髦清新的新潮流派，也有以森山塔為代表、藝術性強的畫家。而如果想要享受愉快的輕鬆小品，以わたなべわたる為代表，開朗到反而有點不正經的「童顏巨乳」愛情喜劇也正逐漸成為主流（圖36）。

同時，畫風也是處於百家爭鳴的狀態。從劇畫、少兒漫畫、少年漫畫、少女漫畫、到經由大

圖36 わたなべわたる「経験したいの♥（想體驗看看♥）」。『みっくすフルーツ（Mix Fruits）』桃園書房，2000。

友克洋和藤原神居傳入的法式漫畫風（bande dessinée），以及日本動畫風等等，成人漫畫界存在著各種不同的畫風。這一方面是由於讀者群的擴張，另一方面也可說是好球帶較廣的讀者數量正逐漸增加。

從成人漫畫史的角度來看，重要的是「曾經在歷史上出現過的模式、風格、主題、動機、性向、傾向，就算有興衰，也絕對不會消失」。無論時代如何演進，重口味的蘿莉控漫畫也依然會存在，開朗的巨乳愛情喜劇也不會消滅。隨著時間過去，成人漫畫只會變得更加多樣化、細分化，變得更有深度和廣度，反覆與其他領域交雜、跨越、滲透、擴散，形成更豐饒的土壤。

然而，這世界從來都不是天真美好的。

沒有事物能夠永遠成長不衰。一旦過了巔峰，衰退的時代便會到來。這或許是歷史的必然，以成人漫畫來說，最可能的情況，大概是在到達巔峰後，被打壓、扼殺到只剩一層皮還連在脖子上的程度。

以一九八八年～一九八九年在日本發生的連續女童誘拐殺人事件[1]為導火線，成人漫畫界終於在八〇年代末期到九〇年代初期迎來了「凜冬時代」。

（1）此事件的犯人宮崎勤遭到逮捕後，電視新聞上播放了宮崎勤房間被錄影帶和漫畫堆滿的景象，於世人心中造成巨大的衝擊，相信許多讀者都還記憶猶新。那幅光景讓社會對御宅族開始出現歧視和偏見，也給了媒體（恐怖電影、漫畫、動畫、後來更波及至遊戲）管制一個巨大的口實。早在事件當時，就有一部分的人指出這段影像是媒體刻意剪接而成的誤導內容，部落格『格鬥する読売ウイークリー編集部』（現已關站）便在二〇〇五年十一月十二日的文章「いったいどうなっているのか（到底發生了什麼事）」中公開了隸屬『讀賣Weekly』編輯部（二〇〇五年當時），同時也是當年第一個進入宮崎勤房間之讀賣新聞記者木村透的回憶，證實當時是他故意把原本應該不會被攝影機拍到的色情劇畫『若奥様のナマ下着（年輕太太的熱騰騰內褲）』擺到顯眼的位置，在部落格界引起一番議論。該文章現已隨該網站一同被刪除，無法閱覽。（補註：『讀賣Weekly』已於二〇〇八年休刊，木村透副主編後陸續接任讀賣新聞社編輯局地方部次長、教育支援部長等職）。

一九九〇年代前半

凜冬時代

　　官民與媒體在九〇年代的彈壓中連成一氣，不只是「成人漫畫」這種體裁，連普通漫畫中的色情表現也全都遭到打壓，發展成了二戰後日本史上最大的彈壓事件。

　　這場壓迫事件的開頭，起於和歌山的公民團體向警方質問，他們是否要對書店公然向青少年

082

販售帶有色情性質的漫畫坐視不管。由於日本是民主國家，一切以民意為主。尤其是對表現和言論這種政治性的東西，因此政府如果想出手干涉，一定要有足夠的民意支持。那麼，當初的管制究竟哪些部分真正屬於民意？事到如今去追究也於事無補。就連過去打著「創作自由」口號的左派，也在「性的商品化」和「蔑視女性」的新論點下折腰，其中更不乏主張至今仍發揮著影響力的「這世上有需要保護的漫畫，也有不保護也無所謂的漫畫」一說之學者。在這場騷動中，又以朝日新聞的「市面上存在太多沒有內涵的漫畫」這篇社論（1）最為致命。因為連在日本主流媒體中相對偏左的朝日，竟然都同意了「低俗的色情漫畫死不足惜」的觀點。

然後經過了一長串事後回想起來都令人煩躁的過程，於雙方各退一步下，出版界推出了「成年漫畫標示」這種東西，確立了成人漫畫必須擁有明確自主規範的傳統。

我認為，真正沒有內涵的不是漫畫，而是未曾真摯地研究過「表現」和「自由」，就自詡為進步知識分子和改革派（左派）的那些人。就算是自己感到不舒服的表現，若只是表明自己內心的不快也就罷了，可無論如何也不應該將其抹殺。我以為，既然自詡為左派、改革派、民主價值的支持，這應該是最低程度的常識，但日本似乎完全不是如此。

實際上，那些社會運動者們批判的並非狹義的成人漫畫（事實上他們可能根本不曉得成人漫畫的存在），而是少年漫畫中那些帶有色情成分的愛情喜劇，例如被指名道姓的上村純子和遊人（圖37）。重點在於，民間團體抗議的不是劇畫類的色情，而是漫畫風格的色情表現。上村純子和遊人等人被點名的作品，後來都在加上成人標示後重新出版；上村的作品是學年誌系少年漫畫風格，而遊人的畫風則是模仿江口壽史，亦即由漫畫風經過新潮流改革後的萌系路線。

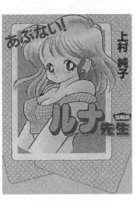

圖37 （右）上村純子『あぶない！ルナ先生 復刻版（危險！露娜老師）』松文館，2000。講談社版為1986年初版。卷尾收錄了作者的附錄「致曾經未滿十八歲的各位讀者」。（左）遊人『ANGEL 2』小學館，1990

訴求加強管制的人們所批評的是「給小孩子看的少年雜誌太色情」，但實際的情況其實更像是「漫畫家用少兒漫畫的畫風畫了色情漫畫」。從這個角度來看，用少女漫畫的畫風描寫性愛，或是用小朋友喜歡的卡通畫風來描寫「變態」行為的的狹義成人漫畫，更加不可饒恕。所以在擊垮知名雜誌的色情要員後，批評者們的目標便轉移到下一個「更過分的東西」，也就合情合理了。當然，在這個時期，究竟有多少兒童曾接觸到發行數量有限、幾乎只有漫畫狂熱者會買的「成人漫畫」？這個問題誰也沒有思考過。攻擊的焦點已經完全變成表現本身。

在這起巨大的打壓事件下，許多資本額較低的成人漫畫出版社受到了毀滅性的打擊。那時我的工作恰好就是調查市面上發行的成人漫畫單行本總數，在事件發生前，這個數量是每月平均二十冊，但在事件發生後就銳減到了零至十二冊。用最簡單的方式計算，相當於減少了一千圓×一萬本×二十冊×六個月＝十二億日圓的現金流（換算成版稅就是一億二千萬日圓）。不過，各家雜誌仍在極力減少色情表現後苟延殘喘了下來，因此沒有出現餓死和自殺的人（2）。然而，對於靠著單行本版稅勉強餬口的作家們來說，就好像突然進入了「冰河時代」，據說當時甚至有作家拮据到連瓦斯費都付不起，在嚴冬中別說是暖氣了，

連一壺熱水都燒不成。

（1）一九九〇年九月四日的早報。即使現在回頭去看，也是一篇對漫畫和色情表現充滿偏見的無知社論。例如文中甚至提到手塚治虫的展覽會，寫下「（手塚治虫的作品）充滿幽默和人性，以及對憂心文明發展的哲學性，使人獲益良多。寫下這段話的人，根本不曉得手塚治虫的作品在過去曾是「惡書驅逐運動」（一九五五年）的攻擊對象，被批判是「兒童之敵」的歷史事實。儘管文中強調了「法律和行政條例不應以低俗為由，限制人民的自由」，但整篇社論的邏輯卻直接套用了「強化管制」派的論證。也許，後來在一九九七年創設、由朝日新聞社主辦的手塚治虫文化賞，有一部分的初衷便是「向漫畫界賠罪」吧。當時，我就曾氣憤地質問下評審委員一職的米澤嘉博「你居然要幫朝日那群人嗎！」後來，朝日新聞又在二〇〇六年十二月一日的晚報專欄『時評圈外』，刊登了一篇由小川びい寫的文章『エロマンガよ永遠なれ』（永恆的成人漫畫），介紹了本書。雖然是其他作家的專欄，不過該文在開頭便明確提到「以將涉及色情題材的漫畫貶為『低俗』、『沒營養』的那篇社論為契機，九〇年代興起了一系列『有害漫畫騷動』」。或許這也可視為朝日新聞間接承認了當年的過錯。

（2）某未經證實的消息，宣稱某作家自殺的原因正是本次打壓運動。

一九九〇年代後半

成人標誌與泡沫的時代

雖然在大型公司的領導下，成人漫畫標示迅速被中小型出版社接受，但自九〇年代末期以後，大型出版商便未再出版過半本「成人漫畫」（圖38）。而中小型出版社除了一部分例外（如成人漫畫雜誌上刊載的搞笑漫畫等），幾乎所有作品都貼上了成人標示。大型出版社選擇了避免直接性的性描寫，而中小型出版社則藉著成人標示，躲過了各都道府縣「青少年條例」的管制，可以被「安全」地購買（直到後來的松文館事件前）。因此，雖然只維持了一段時間，但當時的大型出版商戒除了一切跟色情沾上邊的元素，建立了安分守己的形象；而中小型出版商則成為世人眼中的激進分子。然而，究竟怎樣算激進，判斷的基準非常主觀且模糊，無法一概而論。

在大打壓過後，圍繞著創作表現的政治版圖發生了大洗牌。以公民團體、地方自治體、警察為中的管制推進派發言力大增，相反地改革派＝反對管制派的勢力則有如風中殘燭。

然而，諷刺的是，嚴格的管制反而助長了飢餓行銷。理論上應該要陷入經營困境的中小型出版社，在成人標示登場後，反倒一口氣進入泡沫期。下一波的打壓不知何時會到來。這種危機感反而點燃了讀者的購買欲。管制前月

圖38 原作 山本英夫／漫畫 こしばてつや『援助交際撲滅運動』講談社，一1998。通稱「エンポク（Enpoku）」。大手系最後的成人漫畫標示刊物（推測）。另外大手系最早的成人漫畫標示刊物，則是こしばてつや的『IKENAI！いんびテーション 3（IKENAI！Invitation 3）』（1991，講談社）。

產二十～三十冊的單行本發行數，很快就回到原本的水準，甚至進一步成長到五十冊，巔峰時期更超過一百冊。令人驚訝的是，這個年均一千冊以上的出版熱潮竟持續了幾乎整個九〇年代中後半葉，超越了一時的飢餓行銷等級。市場規模（讀者數量）很明顯擴大，可以說「成人漫畫」在漫畫讀者間得到了一定的公民權（譬如出現租下整層樓的漫畫專賣店）。就這層意義來說，九〇年代後半可說是成人漫畫的穩定期或充實期。當然，量的增加不等於質的提升。不過，依照史特金定律，任何事物都有百分之十的良品，因此數量的絕對值肯定有增加，成人漫畫界的地圖也必然將被改寫。

正太、女性作家的抬頭

九〇年代中期的成人漫畫泡沫期，令一部分的作家和編輯產生危機感。資深的編輯心知「泡沫必不長久」的道理，開始尋找新的方向；而年輕的編輯和作家則是無法在八〇年代模式的擴大和復興中看到未來。兩者即便動機不同，但都期盼在三流劇畫美少女系成人漫畫的潮流後看到下一個新紀元。直接從結論來看，他們所期待的「新紀元」雖然沒有到來，卻出現了很多新的嘗試、引入了新的媒因；其中一部分成功固定了下來，一部分更從成人漫畫界向外滲透、擴散。

首先最值得注目的，是九〇年代中期正太（美少年系）路線的漫畫選集小熱潮化的事件。儘管早在三流劇畫時代之前，就有描繪同性戀和少年癖好的作品，可這卻是此類作品初次在男性向

領域形成一個獨立的子類，使「成人漫畫就是描述男女性愛」的定義出現了裂痕。

當然，正太並不是自然而然就流行起來的。自三流劇畫時代以來「只要夠色，無所不可」的這種業界體質，原本就是多形性色情的良好容器，可以容納各式各樣的性形式和表現，在某些時代描繪「變態」甚至還會受到讚揚。至於最直接的導火線，則是九〇年代末期，白夜書房和櫻桃書房的怪奇系（SM、身體改造、硬蕊蘿莉、女裝美少年、巨乳）主題漫畫選集的成功。

原本屬於女性向的YAOI／BL次文化的正太路線，在男性向領域登場的另一個原因，則是由於出版成人漫畫的中小型出版社，大部分都同時出版有YAOI／BL的漫畫雜誌或同人選集。就算沒有自己出版，也曾接過其他公司的外包，或是以自由編輯的身分，以同人選集為軸心，跟「女性向網站」有所交流，都是有過經驗的過來人。而人才方面，則是從YAOI／BL和美少女系兩邊召集。順帶一提，因為在制度上不屬於美少女系，所以也不需要打上成人標示〔1〕。無論在女性或男性都有市場。所謂的「男性向正太」，是一種基於美少女系審美觀成人的名詞；從YAOI／BL的角度，恐怕很難看出出版方「男性向／女性向」的細分化銷售戰略。

這個男性向正太熱潮助長了九〇年後女性作家加入成人漫畫市場的現象，使司書房、櫻桃書房、Coremagazine）培育出了一個又一個引領了下一代風騷的女性作家。這並非單純由正太熱潮導致的結果，更大的原因，是由於在她們主戰場的商業誌、同人誌的少女漫畫、YAOI／BL漫畫等領域，性與色情的開放度和表現技術都有了飛躍性的成長。如今已不是少女漫畫家會甘於只用床鋪的震動聲來代替具體性描寫的時代（山岸涼子『グリーン・カーネーション』）。

站在人才接受方的成人漫畫界，原本就是非常自由模糊的領域，基本上是個「只要有畫出色情

圖40 出自ユナイト双児「アッパー・ソサエティ（上流社會）」。『プリマ・マテリア（Prima materia）』富士美出版，1999。許多女性作家都同時活躍於多種領域。ユナイト也同樣擁有多個筆名，從商業誌到同人誌都有其蹤跡。

圖39 米倉けんご「DIZZY & MILKY」。『ヨネケンファースト（Yoneken First）』司書房，1998。為女性漫畫家之一，俗名叫「Yoneken」的漫畫家早期作品。同時也活躍於YAOI系正太和一般漫畫界。

感，不論主角是男是女還是外星人都無所謂」的世界。無論女性作家要取男性或中性筆名，還是要把自己是女性的事實當成賣點也罷，都是作家自我宣傳的自由。有趣的是，反倒是有些使用女性筆名的男性作家，喜歡刻意去對外界公布「自己是女性」（2）。

女性作家和她們一手拉拔成長的少女漫畫和YAOI／BL之媒因，滲透並擴散至整個成人漫畫界，結果使得男性向與女性向的界線變得愈來愈模糊。成人漫畫已經很難簡單地定義為「男人畫給男人看的男性刊物」了（圖39、40）。

洗鍊化的浪潮與高格調系

女性作家大量湧入的情形，對九〇年代中後半的成人漫畫界造成不小的影響。最新的少女文化媒因注入成人漫畫界，使美少女系成人漫畫變得可愛和清新化，愈來愈洗鍊。

與此同時，由唯登詩樹率先導入的CG技法開始滲透，加上網路的普及，和與遊戲、繪圖界

（1）、動畫界的相互交流等，各種不同的因素影響下，成人漫畫的風格發生巨大的改變。

不，正確來說，成人漫畫的這個現象，只是整個御宅系媒體在視覺上的洗鍊化運動中的其中一環。在同人誌界，以CHOKO‧SHあRP為代表的一群重視設計的作家們開始嶄露頭角。

九四年時，不久後成為御宅系重鎮的MediaWorks創辦了『月刊Comic電擊大王』（圖41右）；在成人漫畫與一般漫畫的中間領域站穩腳跟的WANIMAGAZINE漫畫部門，也找來了村田蓮爾擔任封面插畫，創辦了『COMIC快樂天』（圖41中）。而在成人漫畫雜誌『COMIC阿吽』（Hit出版社【圖41左】）上，則刊登了眾多高新鮮度的年輕作家，汲取了來自電子遊戲界的新鮮設計、洋溢語言感的作品。在這波浪潮中，一群被當時仍是Coremagazine年輕編輯的更科修一郎

（1）　在二〇一〇年之後，BL也被指定為有害／不健全刊物，必須打上成人標示。

（2）　有些作家甚至會在同人誌即賣會上請女性友人當替身。只是讓女性替身以搭檔身分一同上電視節目倒無所謂，但有些人還會在節目上用請女性替身這件事「自嘲」，令業界看了不禁搖頭。

稱為「高格調系」，擁有前衛審美觀的新進漫畫家，引發了後來俗稱的「高格調系論爭」。這波運動一方面是在大塚英志牽引下，對過去成人漫畫新浪潮運動的復興，另一方面也有世代鬥爭的面向。可惜的是，「高格調系」的概念還未能完全被世人理解，就作為一個「運動」胎死腹中了。不過，這起事件象徵了成人漫畫的雅緻化、高品質化，以及年輕世代的抬頭。

（1）例如原是遊戲原畫家的みさくらなんこつ的作品『五体ちょお満足（五體超滿足）』（櫻桃書房，二〇〇一）和『ヒキコモリ健康法（家裡蹲健康法）』（Coremagazine，二〇〇三）的火紅便是其中代表。不被既有的漫畫框架束縛，震撼視覺的遊戲畫風和充滿字裡行間謎一般的「みさくら語」，帶給讀者莫大的衝擊。

圖41 （右）『Comic電擊大王』MediaWorks，1996年2月號，（中）『COMIC快樂天』ワニマガジン社，1997年7月號，（左）『COMIC阿吽』ヒット出版社，1998年1月號。

新興的表現手法與復古的表現手法

變得洗鍊，或說出現變化的，不只是畫風和風格而已。例如無視古典的分鏡原理，亦即以書頁為單位，從右上到左下的視覺引導原則，用整面紙來表現一個瞬間（或者某段極短時間）的技法也由此出現。與此同時，還出現了用多個分鏡來描寫同一瞬間的不同細節、不同角度的手法。

如果無法理解的話，可以想像成把電子遊戲中分屏畫面（多視窗）的概念搬到紙上。我把這種手法命名為「分屏式巴洛克」。當然，並不是整部作品都是這種表現法，而是用古典分鏡來推動故事，只在性愛場景或3P、雜交場面開始的瞬間，切換到多畫面分鏡……。師走之翁的『シャイニング娘。（Shining女孩）』系列等作品，便是最經典的多畫面敘事代表（圖42）。儘管有些讀者不太適應這種表現法，不過對電玩世代而言，這種手法卻早已習以為常，因此很快就能適應。

此外，針對同人誌即賣會上顧客通常只快速瞄一下樣品就決定買或不買的特性，在封面和開頭幾頁放上搶眼插畫的「寫真集式」行銷法，也被おかもとふじお帶到商業雜誌上（圖43）；或是過去被當成致敬或惡搞手法的「角色特徵抽取法」變得普及（譬如在『新世紀福音戰士』當紅的時期，成人漫畫上便經常

圖42 師走之翁『シャイニング娘。 2.Second Paradise』ヒット出版社，2002。多鏡頭的亂交。可以按照分鏡順序理解成一個時間序列，也可以解讀成同時發生的畫面。

圖43 おかもとふじお『ストリッパー舞（Stripper舞）』ミリオン出版社，2001。第二頁和第三頁。除了中間兩頁外全部都是跨分鏡演出，或是整頁只有一個分鏡用來描繪女主角的挑逗姿勢。很有把裸體寫真雜誌漫畫化的感覺。

圖44 みやびつづる『肉嫁～高柳家の人々～（肉嫁～高柳家的人們～）』司書房，2003。過剩的擬音表現和台詞是新劇畫的特徵。

出現跟女主角綾波零髮型相同的角色）的現象，都是此時期值得注意的改變。

然而，九〇年代後半，另一波更大的潮流，則是以「新劇畫」為代表的表現激進化現象（圖44）。「激進」本身是一個很模糊的概念，不過為了方便，此處我把挑戰法律紅線的性器官描寫、幾乎等同無修正的馬賽克，以及畫風搶眼的劇畫式描寫，統稱為「激進」的表現。走在這條硬蕊路線最前端的，乃是第一期的『コミック夢雅（Comic夢雅）』（櫻桃書房），以及由同一編輯部獨立出來後成立的ティーアイネット創辦的『コミックMUJIN（Comic MUJIN）』。後

來許多編輯部都追隨了他們的腳步。雖然這波浪潮的內涵並不只有表現的激進化，但對優先重視裸露程度和激進程度，也就是以「實用」為目的的客人而言，光是這一點就足以讓他們掏錢了。

「新劇畫」系的成長，突顯了自美少女系成人漫畫和蘿莉控漫畫時代就存在的矛盾，也就是「『萌』和『實用』的相剋」。

「萌」的時代

那麼，與「實用」相反的「萌」，究竟又是什麼意思呢？

「萌」這個詞初次在御宅圈子流行起來，是在九五年前後。奇特的是，這正好是美少女系成人漫畫市場達到巔峰的時期。

「萌」一詞最早的用例見於八〇年代初期，但集中出現在九三～九五年的動畫粉絲的半封閉性社群（主要為BBS）上，因此將這個時期當成起點應該更為妥當。換言之，當時的「萌」文化主體為男性動畫粉絲，對象則是女性（少女）動畫角色和動畫聲優。且不論肉身的聲優（1），這個詞主要是用來讚美動畫作品內的角色，把他們當成真實的偶像來敬愛的行為。換句話說，「萌」即是將角色從作品中抽離，偶像（キャラ）化（2）、人格化，並想要占有之的慾望。這就俗稱的「角色萌」。

這種消費形式本身，早在「萌」文化誕生之前就存在。距離當時正好十年前的一九八五年，

圖45 てとらまっくす「オフ会しようよ（來辦線下會嘛）」。『ひみつだよ（秘密）』東京三世社，2005。蘿莉加貓耳加女僕……。

圖46 へっぽこくん「お留守番のお供に……（兩人一起看家）」。『がーるす♥すきんしっぷ（Girls Skinship）』久保書店，2004。那種翹起的頭髮俗稱「呆毛」。圖中的呆毛雖然只有一根，但其他還有很多類型。

在YAOI圈內，『足球小將翼』的同人誌就曾經大流行過；而在更之前的七〇年代末～八〇年代初，也有廣義上包含蘿莉控漫畫體裁誕生的「美少女時代」。YAOI和動畫同人文化的興起，更可再往前追溯好幾年。不過我個人認為，「哺育」了上述這些文化之COMIKE開幕年——一九七五年，才是最重要的歷史轉捩點。因為，COMIKE的出現，使得過去只存在小型創作者群體內部的角色抽離化的消費／二次創作／商品化系統[3]，「解放」到了無數個人消費者的生活中（圖45）。

而在COMIKE誕生二十年後登場的「萌」，則作為舊有的「可愛」這一全體文化共通的詞語，被御宅文化動詞化後的表現，被世人認知，並迅速滲透開來，從「角色萌」分化出對特殊服裝（女僕、哥德蘿莉裝、巫女、各種制服）、髮型（雙馬尾、呆毛【圖46】）、裝飾品、以及衣服

的一部分（眼鏡、襪子、緞帶）、身體特徵（骨感身材、巨乳、貧乳、貓耳、獸尾、精靈耳）等外觀的萌。這些「萌要素」一方面是對特定角色的「換喻」，另一方面也顯示了某些不需要角色本體的戀物傾向。這種「角色萌」的分化，不僅出現在視覺表現上，還發展到職業、地位、身分、性格、境遇、血緣、遣詞等抽象設定上。有些「萌要素」成為不同角色的共通的媒因，有些則被用在跟特定角色完全無關的情境，或是在出處不明的情況下成為大家都知道的媒因。一如東浩紀所言，到後來甚至可以像Di Gi Charat(4)那樣，用把不同「萌要素」組合在一起的方式來創造角色，可以說是一種資料庫式的消費(5)。

九〇年代的「萌」跟現在已滲透、擴散成一種「代表御宅式的『好感』、『愛情』、『依戀』、『執著』的流行語」的「萌」，並非完全一致。不過，「萌」原本就只是在御宅族的幻想共同體之內用來表達某種近似「好感」之情感的詞語，模糊度很高，一百個人就有一百種不同意義的「萌」。就筆者的體感，「萌」就是一種「廣義的戀物情結」，一種「無限接近愛情的情感」。不過，一如イズミノウユキ（泉信行）在『萌え的入口論（萌的入口論）(6)』開頭的論證，「萌」一詞在語義上雖然可以等同「喜歡」，但嚴格上來說，兩個詞卻不能互換。

問題不在於這個詞的意義。為什麼明明有「喜歡」、「愛」這些詞彙了，卻還要用「萌」這個詞呢？如果不去思考這個問題，就無法接近「萌」的核心。有些人直接把「萌」當成表達愛情的詞語，相反地也有人用「萌」來形容自己完全沒興趣的對象。我們可以在這兩極之間畫出一條光譜，但說話者究竟站在光譜上的哪個位置，只能由說話者自己決定，且旁人不得質疑其真偽，這乃是御宅族社群間共同的默契。尊重彼此的興趣嗜好，除非必要，不去追究對方內心的世界，

096

乃是這個圈子的基本規則。簡單來說，就是不想被傷害。「萌」是一種委婉的表現，儘管是一個動詞，但這個動詞卻可以沒有實體的對象。「萌」並不是一種自我告白，而只是一種在人際關係的遊戲中用來避免衝突的暗號。

「萌」一詞的根源，就跟「喜歡」或「愛」一樣，源於色情，但「萌」之中的慾望卻是模糊、內斂、委婉的。在「萌」一詞的根底，可以發現對性（性慾、色情及這兩者的表現）的冷漠、避諱、和恐懼。

「萌」的這種結構與蘿莉控漫畫熱潮的構造十分相似。蘿莉控漫畫的讀者超過九成都不是真正的戀童癖，只是喜歡「可愛事物」的年輕人。蘿莉控也只是用來指稱參加了這場「慶典」的人的代稱。當時的讀者們，之所以排斥三流劇畫，喜歡造型可愛的蘿莉控漫畫，很大一部分的原因，是因為避諱真實、赤裸的性表現和色情。畢竟，那是個只要在作品中加入硬蕊的性描寫，就會被讀者用大量明信片抗議「不要欺負○○醬！」的時代。這種後來被人們稱為「萌」的「可愛嗜好文化」中，性交和性器的描寫並非必要的。性要素巧妙地隱藏在了「可愛媒因」之下。或者反過來說，在「萌」文化中，色情要素正是因為被隱晦、壓抑，所以才顯得色情。

話雖如此，讀者層也不是眾志一心的。這個時代的漫畫讀者中，有些只是可以接受漫畫畫風的劇畫愛好者，有些不在乎畫風、只在乎硬蕊性描寫的「實用系」讀者，有些則是可愛優先、「實用」次之的讀者，存在著各式各樣的類型。

而美少女系成人漫畫，可以說就是在「萌」與「實用」的絕妙互補平衡中誕生的。這種文化能在社會風氣的打壓下持續存活十幾年，一直撐到九○年代後半，或許本身就是一件奇蹟。

「萌」作為一種宅文化用詞，逐漸定型、流通、普遍化，上述的平衡開始被破壞。平成時代初期的日本經濟大蕭條，使國民的錢包變得愈來愈乾瘦。相反地，網路和電話費卻愈來愈貴。

在此背景下，美少女系成人漫畫以外的漫畫圈中，「萌」系正以強力商品的姿態崛起。其中最重要的契機，乃是一九九三年春天，一口氣開辦了五本「電擊」系列雜誌的MediaWorks的快速進擊；而這個餘波也掃到了其他公司。我們可以理解整個御宅系文化都發生了「萌」化，也可以說是御宅系文化的本質——「萌」在得到名字後，終於顯現了姿態。

簡單來說，市面上突然出現了許多不需要加入「性器」、「性行為」等雜物，就能滿足大多數宅系讀者需求的色情刊物。既然如此，萌系讀者便再也不需要執著於美少女系成人漫畫。九〇年代末期實用系成人刊物的抬頭，或許可以看成是成人出版社在萌系讀者流失後，轉而拉攏實用系讀者的戰略。實際上，這種「以『可擼』為王」的戰略，也確實提升了業績。不過，雖然簡稱為「實用」，其實下面包含了非常繁雜的種類。本以為在這種戰略下誕生的，應該清一色是擼完即丟的實用性作品，卻沒想到也孕育了許多用激烈的性描寫確保「可擼性」的同時，又重視故事性和內涵的作品，並發掘了許多出色的作家。然而，討厭劇畫式重口畫風的萌系讀者，卻也因此與美少女系成人漫畫漸行漸遠。

與此同時，九〇年代後半葉也是漫畫管制愈來愈嚴格的時期。

一九九五年，東京地鐵沙林毒氣事件，主犯是御宅族世代；一九九六年，在斯德哥爾摩召開的「第一屆反對兒童商業目的之性搾取世界會議」上，日本毫無根據地被指責是兒童色情商品的原產國；一九九七年的神戶連續兒童殺傷事件，兇手被媒體報導曾受到漫畫的影響。在這個背景

下，一九九八年，日本在野黨兒童性交易問題等項目團隊（類似國會的委員會），公布包含繪畫表現在內「兒童性交易、兒童色情商品相關行為等之處罰及兒童保護等相關法律案」要綱。對於打著保護兒童人權為目的的崇高立法理念，卻去打壓與現實兒童的人權無關的繪畫、漫畫表現，並將這種管控法制化的行動，受到了兒童人權團體和出版界的大聲批判，最終在九九年立法時剔除了繪畫表現的限制。雖然表面上似乎成功阻止了對漫畫創作自由的限制，不過法案的附則上仍保留了「視施行後三年之成效再修正」的語句，使這場攻防一直持續到了二○○○年之後。

（1）關於「萌」的起源，一種說法是來自聲優的「長崎萌」。儘管聲優是活生生的人類，卻也有同時被當成「角色」的一部分受到消費。

（2）伊藤剛提倡的「角色與偶像的分離」（『テヅカ・イズ・デッド（手塚已死）』NTT出版，二○○五）強烈地暗示了這點。伊藤把「角色（Character）」定義為脫離作品的獨立存在，切開來研究。雖然這是針對漫畫表現論的理論，但應該也可以勉強套用在讀者的「閱讀」和出版方的銷售戰略上吧。

（3）將依附於作品而存在的「角色」商品化成「偶像」的商業模式，歷史十分久遠。早在手塚之前，市面上就已存在無數自漫畫和動畫衍生出來的角色商品。例如被手塚當成範本的好萊塢・鄧波爾（Shirley Temple，迪士尼動畫「白雪公主」的配音員）為首的「真人演員」跟「角色」和「偶像」抽我離、商品化的系統。另外，也有像「Hello Kitty」原本就不存在可以被抽離的作品世界，打從一開始就是獨立存在的虛構偶像（Hello Kitty是後來才動畫化的）。順帶一提，「Hello Kitty」是一九七四年誕生的。

（4）動漫商品專賣店「GAMERS」的象徵性吉祥物角色。

（5） 東浩紀「動物化するオタク系文化（動物化的御宅系文化）」（東浩紀 編著『網狀言論Ｆ改』青土社，二〇〇三）。

（6） 『萌えの入口論』二〇〇五（http://www1.kcn.ne.jp/iz-/man/enter01.htm）

二〇〇〇年以後

浸透與擴散與退潮

時間到了西元二〇〇〇年代初期，針對所有動漫畫表現進行管制的「多媒體三法」（「青少年有害社會環境對策基本法」、「個人情報保護法」、「人權擁護法」）相繼出爐。三者皆是打著令人難以抗議的大義名分，對多媒體內容與表現手法進行限制，跟「兒童色情法」一樣的可疑法案。而且二〇〇二年「兒童色情法」的成效檢核期也迫在眉睫。這段期間，在漫畫家、讀者、評論家眾志成城下，設立了郵件論壇「聯絡網ＡＭＩ」，對二〇〇一年於橫濱召開的「第二屆反對兒童商業目的之性搾取世界會議」表達反對管制的立場。然而，儘管成功避免了「兒童色情法」在「重審」時又補回繪畫表現管制的危機，但在事實上規定了便利超商不得販賣成人雜誌的改正都條例為代表的地方條例上，仍然強化了管制；再加上二〇〇二年松文館判決（日本史上第

100

圖48 『COMIC LO』Vol.16，茜新社，2005

圖47 漫畫史上第一個被判猥褻罪的作品，ビューティ・ヘア的『蜜室』松文館，2002

一次對漫畫動用刑法第一七五條）等事件的打擊，成人漫畫被逼得走投無路，只能盡可能保持低調躲避風頭（圖47）。一旦貫徹「實用」路線，輕忽了打碼的厚度，出現硬蕊的描寫，日本刑法第一七五條馬上就會找上門來。貼有成人標示的刊物絕不允許在大型超商出現。而且「萌」文化的中軸，也開始遠離成人漫畫，遷移至其他領域。

這個嚴酷的狀態一直延續到了今天，依然看不見出口（1）。

不景氣的寒風吹襲不止，成人雜誌相繼休刊廢刊，出版社也一間間倒閉，轉讓經營權。編輯轉攻為守，變得比九〇年代還要更加保守，習慣沿襲先例打安全牌，盡量不去冒險。縱然編輯和作家願意嘗試新的東西，也會被營業部門和通路經銷商打回票。

話雖如此，在出版戰略和表現手法方面，倒也不是完全沒有新的嘗試。

例如Coremagazine系雜誌將「萌」和「實用」融合而成的「激進御宅系」就十分值得注目；還有靠著先衛畫風與高品質的裝訂吸引「萌」系讀者之蘿莉控漫畫雜誌『COMIC LO』（茜新社〔圖48〕）的發展，也相當值得追蹤。另外，在上個世紀末看似一度滅絕的正太路線，也死灰復燃再掀風雲，出現了不少美少年和年長女性的組合，例如正太御姊系、童貞系等男方處於被動弱勢，必看不可

的作品和作家。不過，它們的規模都無法成為誕生下一波浪潮的核心。與其說是熱潮或流行，反倒更接近某些特殊興趣、嗜好洗鍊化而成的利基市場。

過去「只要夠色，無所不可」的成人漫畫魅力，已逐漸消失。許多在以前只能在成人漫畫上發表的作品，如今也都藉著文化的滲透和擴散而多頻化，分散到了少年雜誌、青年雜誌、少女雜誌、BL雜誌、狂熱向雜誌、御宅向雜誌等不同領域。畢竟現在已經找不到任何理由要固守在狹義的成人漫畫這個領域內。事實上，當初撐起八○年代黃金時期的作家們，後來大多離開了成人市場，轉移到以高年齡層為主要受眾的青年雜誌上活躍，而且性別和兩性的主題如今不論在哪個領域都不會被禁止。

在這樣的潮流下，帶有成人標示的成人漫畫未來會如何發展，相信任何人都能想像得到。整體規模逐漸縮小的同時，一方面朝硬蕊路線專精，一方面只針對特定族群的讀者推出商品，朝利基化、特殊興趣化的方向邁進。當然，過程中肯定還是會出現富有魅力的作家和作品，吸引各界波長相合的漫畫迷們加入。但是，想要找回黃金時代的鮮度、泡沫期的急速成長，恐怕是不可能了。不如說，更有可能的結果是，成人漫畫中的色情表現，會在稀釋之後散播至整個漫畫界吧。

（1）關於此類管制的紀錄、論點、資訊，在『マンガ論争勃発 2007─2008』、『マンガ論争勃発2』（永山薫・昼間たかし，MICRO MAGAZINE社）迷你漫畫誌『マンガ論争』3～10（n30福本義裕事務所）中有詳細討論。另外漫畫表現管制的歷史研究方面，長岡義幸的『マンガはなぜ規制されるのか　「有害」をめぐる半世紀の攻防（為何漫畫會被管制　圍繞著「有害」定義的半世紀攻防）』（平凡社新書，二○一○）則是非讀不可的作品。

102

第二部分
愛與性的各種型態

燒開水需要熱源和容器。這是很簡單的道理。然而，光是容器一項，我們的身邊就有無數的商品可以選擇。明明只要一個兩公升的鋁製燒水壺就大抵一輩子堪用了，市面上卻還有賣專門用來煮麥茶的大水壺、圍爐專用的南部鐵壺、壺底裝有線圈提高導熱效率的高級水壺、以及壺口裝有汽笛的蒸氣壺。就算只看最普通的燒水壺，也有各種不同材質和容量的差異。

這種多元性，幾乎所有類型的商品上都看得到。首先誕生出原形，然後從原形不斷衍生、細分、脫離、回歸，嘗試各種不同的排列組合，變得多功能化，或是專精於某個特定機能，等到回過神時，已衍生出無數的亞種。

簡直就像慾望與商品永無止境的輪舞。

成人漫畫也一樣，為了滿足人類所能想出的各種慾望，衍生出了各種作品＝商品。這個現象始於三流劇畫，然後在當時被稱為蘿莉控漫畫的美少女系成人漫畫時代有了爆發性發展。

宛如一面如實反映了人類慾望之多形性的鏡子。

在本書的後半部，我們將成人漫畫所反映的各種慾望的型態，分為「蘿莉控漫畫」、「巨乳漫畫」、「妹系與近親相姦」、「凌辱與調教」、「純愛故事」、「SM與性的少數派」、「性別的混亂」七個章節來細細檢視（1）。

（1）

這裡所用的區分並不是成人漫畫界常用的子分類。況且依照主題或樣式分成不同類別的做法，本來就只是出版方／作者／讀者三者於人類混亂且不斷增殖之慾望商品化的過程中，強行割出來的商業性區別。終究是後來才加上的分類，一定會有遺漏或齟齬。例如同樣一部女主角既是少女又是巨乳又是妹妹的成人漫畫，依照著重點的不同，可能會有完全不一樣歸類結果。譬如山本夜羽音的「ろりづま。（蘿莉妻子）」（『ラブ・スペクタクル（Love Spectacle）』宙出版，二〇〇五年收錄）的女主角，雖然設定上是四十歲的新婚人妻，卻有著一張童顏且身材嬌小，怎麼看都是個小學生，還戴著一副眼睛、身穿緊身褲和Cosplay的咖啡廳女服務生制服，性格調皮愛玩弄人（圖1）。儘管這個角色設定本身其實帶有批判和後設的意味，可這種設定認真要分類的話，仍會讓分類學家傷透腦筋。

圖1 山本夜羽音「ろりづま。」。『ラブ・スペクタクル』宙出版，2005。外表看似少女，實際上卻是熟女人妻。乃是刻意製造出的圖像與設定的差異。

第一章　蘿莉控漫畫

首先，讓我們暫時拋開成人漫畫的立場，重新確認兩個看待所有創作物的最基本視點。

第一種視點是神的視點，也就是觀察者的視點。以第三者的身分綜觀作品，提前掌握作中人物不知道的所有設定和資訊，具有特權性的視點。

第二種視點則是把自己帶入到劇中情境，與作中人物站在一起的視點。這種自我帶入不一定是固定在某位角色上，也可以帶入到主角以外的角色，所以第二種視點可能有非常多個。

而重點在於，當我們在「閱讀」一個作品時，這兩種視點是同時並進的。而且這種同一化不是個別地帶入登場人物，而是在不斷在多個人物身上搖擺、切換，深度也一直在改變。

之所以特地在此強調這件事，是因為接下來要討論的蘿莉控漫畫這種體裁，在討論時常常只把問題集中在「這部作品畫了什麼」，而忽略了「應該如何閱讀這部作品」。

什麼是蘿莉控漫畫？

蘿莉控漫畫，若從字面意義理解，即是以「蘿莉塔情結」（「控（Con）」即是「情結（Complex）」的日式發音簡稱）為主題的漫畫。蘿莉塔情結，是從弗拉基米爾・納博可夫的小說『蘿莉塔』，以及由庫柏力克改編的同名電影衍生出來的詞彙。用簡單粗暴的方式來定義，就是一種想被小惡魔般的美少女要得團團轉之男性慾望。

在日本，一般則定義為「雖不是戀童癖，但比起成年女性反而更容易對未成年少女產生愛慾

106

的男性（為主）慾望」。當然，蘿莉控漫畫的愛好者中應該也存在於真正的戀童癖，不過其比例大概跟戀童癖者占全日本人口的比例差不多。不，如果把戀童癖定義為「只會對少女產生性慾的人」，那麼蘿莉控漫畫讀者中的戀童癖比例應該比總人口占比更少。這是因為漫畫中的「蘿莉塔」乃是不存在於現實的虛構角色，只是記號表現的集合體。漫畫中的少女無法代替現實的少女。儘管不能說完全不存在於把漫畫當成真貨的替代品來愛的人，可蘿莉控的讀者通常不是把蘿莉角色當成真實小女孩的替代物，而是當成獨立的性慾對象。

這類被當成性慾對象的少女型角色，大致具有兩個共同元素。第一個是少女的圖像（icon）（可將其識別為少女的圖形特徵），另一個則是少女的理型（idea）（組成少女此一名詞的概念集合）。這裡的重點是，對讀者而言，是先有少女的圖像後，才形成少女的理型。在閱讀的過程中，理型是讀者透過解讀圖像，或是讀者自己先在腦中補完，然後再去解讀漫畫作品內圖像所扮演的角色後，才逐漸成形的[1]。

在這裡，我們姑且先把理型的產生，定義為「蘿莉控漫畫」的先決條件。否則後面的討論會變得太複雜。而在此定義下，一個角色是否為蘿莉的基準，就是角色的年齡設定。要注意的是，目前在一般社會，如果女主角的年齡不滿十八歲，作品就有可能被自動歸類到蘿莉控漫畫；可對漫畫讀者來說，通常是中學生以下，再硬蕊一點則是小學生以下的少女，才會被當成「蘿莉塔」。而對核心型的狂熱者，大概還要再加上「初經前」的絕對條件；至於對真正的戀童癖讀者，或許還要把好球帶壓低到「幼稚園」之下。不過這裡筆者先以中學生以下為標準。

一如先前的章節所述，初期的蘿莉控漫畫，在某種意義上其實是一種「哏」[2]。

那麼，為什麼幼女圖像會變成強力的「哏」呢？從文化史的角度分析，把這種現象當成將年幼女性角色，物化成連弱小男性也能支配、擁有的「更加柔弱之存在」的男性幻想所創造的文化，固然沒有錯；但這種解釋方式，只有看見「神明視點」和「成年男性角色的自我帶入視點」，是一種停留在表層的詮釋。

而本書的視點將更進一步。因為我們在看漫畫的時候，其實總是有意或無意地同時從多個視點在閱讀；我們的大腦，會持續且自動地替我們填補書頁上沒有畫出來的「動作」和「細節」。

不僅如此，我們的視覺會從圖像中找出性慾要素的索引，然後在儲存經驗和知識的腦內檔案庫中找出所需的資料，補上「時間」和「故事」，編織出新的幻想。是說，漫畫角色本來就只是印在紙上的圖形，在真實意義上並沒有性別之分。我們只不過是根據角色胸部和性器官的形狀，為其貼上屬性的標籤罷了。所以，藉由有意圖的誤讀，同一張圖畫可以輕易創作出完全迥異的情境或故事。

「幼女的圖像」也一樣，一方面是性慾的對象，同時也有意識或無意識地成為我們自我投射的容器，以及我們用來建構自己的腦內樂園的索引，或是提供誤讀空間的設定。

「想疼愛／擁抱／侵犯／虐待可愛的少女角色」這種明顯易瞭的占有和物化慾的背後，有時也隱藏著「想成為或被可愛的少女角色所愛／擁抱／侵犯／虐待」的同一化慾望。雖然對於這種性別上的議論感到抗拒的人意外地多，但對少女角色的同一化慾望原本就是占有的慾望的延伸，而且這種慾望雖然跟真實世界的性別轉換有幾分重疊，但並沒有完全等同。再說，我們對於性別的認知很大一部分是後天形成的，你（如果你是男性）對自己的性別認識也不過是在「擁有陽具和精

108

巢的人基本上應該穿男裝」之社會規範下，被強制規定要穿男裝的「人類」罷了（3）。

（1）　此類基本結構是可以被解構的。某些大家都已認識的圖像，也可能會背叛讀者的解讀。許多作家都喜歡玩這種後設的把戲。例如「小學女生」跟「成年男性」在「街頭」「性交」的時候被「警察」撞見的這種情節。結果往後看下去，才發現原來那個「小學女生」其實是矮個子的「男大學生」Cosplay成的，「成年男性」則是他女扮男裝的壯碩妹妹，「街頭」其實是愛情旅館內的情趣布景，而「警察」則是在玩角色扮演卻不小心搞錯房間的其他客人。讀者看到這種橋段會作何反應呢？如果是重視理型的讀者，應該會認為「這根本不是蘿莉控漫畫」吧。但是重視圖像的讀者，則可能會刻意無視最後的結尾，有意識地誤讀，在腦中補完他想要的發展。

（2）　蘿莉控熱潮，最初是在蘿莉控寫真集熱潮，以及動畫電影『魯邦三世　卡里奧斯特羅之城』中克蕾莉絲和『未來少年科南』的拉娜為代表之美少女角色的大人氣（兩者皆是宮崎駿執導），與動畫／科幻／漫畫粉絲文化之相乘下展開的慶典。因為粉絲社群是一種傾向自我告白的世界，所以一旦有人跳出來說自己是蘿莉控，就會有很多人一起湊熱鬧（這點與九〇年代後半開始的「萌」文化熱潮相同）。而慶典結束後，蘿莉控漫畫之所以得以延續，是因為讀者的慾望乃是多形性倒錯的。戀童癖的慾望，就跟其他慾望一樣，潛在於所有讀者的潛意識中。而現實中的戀童癖，則是本該是多形性倒錯的慾望，固定在一個特定對象（即幼童）身上的悲劇。

（3）　以前，筆者曾詢問劇畫家ダーティ・松本「你在描繪女性角色時，會把自己帶入那個角色嗎？」這個問題，結果當下他雖然一笑否定，但後來卻又主動更正說「實際畫了之後才發現，原來我在畫女人的時候真的會帶入感情耶！」在漫畫界也有個很常聽到的說法，說漫畫家在描繪書中人物的表情時，本人也會不由自主地擺出相同的表情。

初期的蘿莉控漫畫

初期的蘿莉控漫畫，全部都是蘿莉控的漫畫。

要討論蘿莉控漫畫，就不能不提到二〇〇五年以『失蹤日記』（EASTPRESS）一作回歸業界的吾妻ひでお的大名。吾妻ひでお之所以被視為一位劃時代的作家，是因為他把つげ義春、宮股一彥等劇畫作家擅長的無序性文學表現，以及過去被三流劇畫獨佔的色情性，融入了少兒漫畫圓潤的畫風。這種作法在當時發揮了強烈的間離效果，使「少兒漫畫中的黃色元素」得到了被誤讀的可能性。

慾望的細分化在那個時期已經在進行，甚至發展到了可以說每個漫畫家都自成一派的程度。

光看八〇年代前半的『レモンピープル』和『漫画ブリッコ』的陣容，就有吾妻ひでお（科幻／懸疑／無序／動畫／惡搞／少兒漫畫）、千之ナイフ（驚悚／人偶愛／寺山修司／少女漫畫）、內山亞紀（SM／戀物癖／濕身／幻想／惡搞）、破李拳龍（科幻／格鬥／特攝）、村祖俊一（耽美／幻想）、谷口敏（文學／耽美／喜劇【圖2】）、森野うさぎ（科幻／機械）、計奈惠（科幻／機械）、あぽ＝かがみ♪あきら（科幻／浪漫）、五藤加純（喜劇／愛情喜劇）、中森愛（喜劇）、西秋ぐりん（童話）、寄生蟲（科幻）、早坂未紀（喜劇／浪漫）、藤原神居（科幻／喜劇／新潮流）等，儘管整體偏向科幻，但每位作家的屬性都各不相同；所以初期的蘿莉控漫畫才被公認為是「不論何種故事，只要有出現美少女就算蘿莉控」。比起色情更重要的是「可愛的少女角色」，色情方面主要由內山、村祖、中島史雄等曾畫過三流劇畫的老將扛起，但即使是他們的作品，也很少有具體且露骨的性行為描寫，以現代的眼光看來反而還不如普通的青年雜

110

圖2 谷口敬「メヌエット（Menuett）」。『水の戲れ（水戲）』檸檬社，1982。以女子學校為舞台，描繪青春期少女們可愛又有朝氣的日常的系列作。劇中完全看不到大人和男性，可說是男性腦內樂園的具現化。

誌來得色情。畢竟在那個時代，如果在作中畫出如強暴等激進的性愛場面，就會被讀者抗議「請不要欺負小女生」；而讀者們想看的也不是滿載性愛場景的成人漫畫，而是可愛又帶點色情的漫畫。

追根究柢，初期蘿莉控漫畫的中核仍是手塚治蟲的「可愛」和「色情」媒因，「性愛」只不過是為「帶可愛的色情性」服務的要素之一而已。

如果真想看人與人的性愛，去讀三流劇畫就好了。不過，三流劇畫從結果來看，也沒能成為後團塊／後全共鬥世代的標準。原因很簡單，因為劇畫不是漫畫。畫風一點也不卡通，一點也不可愛。

後來被稱為御宅族，六〇年代出生的這個世代，並沒有成長為懂得享受劇畫式色情的「大人」。他們追求的不是性愛本身，而是走到性愛那一步前，那種扭扭捏捏、羞澀酸甜的那種可愛感。

我們不妨把這稱為成人漫畫的幼態延續（Neoteny）。也就是維持著手塚漫畫和卡通畫

風──即漫畫的「幼兒形態」，並從中享受性刺激的現象。雖然是一種性倒錯的表現，但也可以說初期蘿莉控漫畫的出現，在真正意義上奠定了「大人也會看漫畫的時代」。

名為罪惡的輔助線

在分析蘿莉控漫畫時，如果加上名為「罪惡」的輔助線，一切就都很好懂了。畢竟蘿莉控漫畫這種存在，起初就是為了故意描繪／閱讀普通漫畫「不能做的事」，讓自己看起來像「蘿莉控」而誕生的。

不僅如此，初期蘿莉控漫畫重視理型的傾向，也可解釋成是為了迴避「罪惡感」所導致。無論性表現變得多麼自由開放，蘿莉控漫畫都能當成「圍繞著罪惡的故事」來閱讀。不，甚至可以說對某些蘿莉控漫畫而言，沒有罪惡就不是蘿莉控漫畫。不過，所有色情的表現形式不都同樣是如此嗎？只要性愛與色情在人類文化中繼續被當成一種禁忌，「罪惡」就會永遠伴隨其中。

當然，作為一種虛構物，在成人漫畫裡，就算男人跟不滿十三歲的少女或幼女戀愛，發生被現實世界明文禁止的性行為（現行法律即使是你情我願也構成強姦罪），或是淫亂的少女到處與男人尋歡作樂，或是兇惡的強姦魔襲擊校車，虛構終究只是虛構。重要的是作為一種創作物，或者作為一種商品，這個作品到底優不優秀。然而，就算是虛構的，在創作者和閱讀者的意識中，也不能完美地跟現實切割開來。同時，不知是幸或不幸，在人類的世界除了法律之外，還存在著與法律平行的倫理道德。就連我自己也會不由自主地思考「身為一個人類，真的應該把這種描寫

對小孩子施暴虐待的漫畫推薦給其他人嗎」。

究竟怎樣算過分，什麼事情是不可原諒的，每個人的價值觀可能都不一樣。但是，蘿莉控漫畫的特殊之處在於，對童貞的侵犯、性歧視、對純潔者的侮辱、對弱者的虐待等等會使多數讀者產生反感的元素，相比其他體裁的作品要多上許多。

而另一個更棘手的問題，是來自世間的壓力。

「那個人在看（畫）蘿莉控漫畫耶，是不是很危險啊？」

蘿莉控漫畫的讀者和作家，都很害怕遭到世人白眼或恐懼。更令人頭疼的是，就連同業之中也有人批評蘿莉控漫畫是「不該存在於人類社會的東西」。甚至成人漫畫家之間也存在著歧視。

雖說無論哪個世界都會有笨蛋的存在，但人際關係卻是每個人都放不下的。

儘管如此，蘿莉控漫畫也沒有被消滅。九〇年代初期的大打壓後，蘿莉控漫畫曾低調了一陣子，可隨後又再度復活。正因為有「禁忌」與「排斥」，觸犯那些禁忌時的淨化作用才讓人無法自拔。

為了讀者而存在的藉口

畫出「罪惡」的輔助線後，率先浮上水面的是一連串「藉口系」的作品群。這一類的作品，在作品中加入了稱不上藉口的藉口，試圖迴避或緩和「罪惡意識」。

「至少我的心中有愛。」

「對方最後也很享受，所以就結果來說是你情我願的。」

諸如此類強姦犯常用的藉口，就常常被用在此類作品中。

雖然這種明顯不成理由的爛藉口實在沒什麼說服力，所以現實中已經愈來愈少人用了，但絕不會完全消失。因為這世上並非所有人都是能說出「為什麼要堅守無聊的奴隸道德呢？」這種話的高蹈派精神貴族。

只要讀者還有找藉口的需求，作者便會繼續回應讀者的需求。

因為是相思相愛、是對方先誘惑我的、我們是你情我願的、因為是援助交際、因為對方太淫亂、因為因為因為……即使在法律完全不OK，只要找得出藉口，內心就會感到踏實得多。雖然用政治正確的道德觀來看，可能會覺得「那種藉口太卑鄙了。」不過只要有藉口，無論對作者還是讀者而言多少都會輕鬆點。

例如，在九〇年代初期的蘿莉控漫畫危機時代孤軍奮鬥的和田エリカ，曾畫過一部名叫「さやかちゃんの予約席（沙也香的預約席）」（收錄於『アリス狩り（狩獵愛麗絲）』）的作品。

故事描述一位非常喜愛體弱多病之沙也香的蘿莉控醫生，趁著沙也香搬家前最後一次的看診，在她屁股上注射春藥，然後大肆愛撫她的私處，接著一邊說著：「我要把此時此刻的沙也香，永遠烙印在我的心中……」的自私台詞，一邊奪走了她的處女，然後一步一步引導她墜入快樂的深淵。

如果這種事發生在現實中，對不滿十三歲的少女施打藥物並強姦，百分之百構成強姦罪，而

114

圖3 出自和田エリカ「さやかちゃんの予約席」。『アリス狩り』K.K.コスミック，1997。像童話一樣美好的強暴幻想式結局。

且還會被從重量刑。然而，這名醫生在故事中卻不可思議地只有「唉，對她做了一件壞事呢。」這種程度的罪惡感。

而且就連這份罪惡感，也在收到她寄來的「那個時候的醫生雖然是個大色狼，但最近我卻愈來愈想念當時的醫生（略）最喜歡醫生的沙也香敬上」這封信後，完美地得到了救贖（圖3）。

即使是在成人漫畫冰河時期的大環境下，這種只要皆大歡喜就好的發展，也會讓人不禁懷疑真的沒問題嗎？畢竟這種結果實在太自私也太不對勁了。然而，明知一點也不現實，這種幻想故事還是有市場需求。就算罪惡感不會完全消失，但只要少女也稍微享受到了快樂、稍微感受到了愛、稍微得到了幸福，讀者便能得到救贖。

然而，如此使男人得到救贖的發展，很容易讓故事失去真實感。

所以另一個更巧妙的方法，是打從一開始就減輕男性的責任。

簡單來說，就是製造責任並非全在男方的藉口。也就是像「儘管在法律上站不住腳，但實際上是雙方同意的共犯關係。」這樣的藉口。只要能確保這個前提，就能主張「因為對方也想發生關係，所以只要別做得太過火就沒有違反道德。」

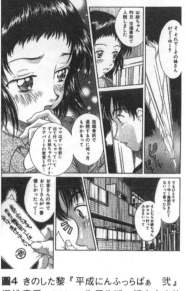

圖4 きのした黎『平成にんふっらばぁ 弐』
櫻桃書房，2001。為了生活，援交少女的
妹妹找上了蘿莉控主角。

就這樣，各種貧窮、好奇心強、喜歡做愛、天生兄控等等帶有特殊背景的女孩，被大量投入蘿莉控漫畫界。

例如九〇年代中期最有人氣的きのした黎的短篇集『平成にんふらばぁ 弐（平成Nymph Lover 貳）』（圖4）。本作中登場的少女，可說是注定要投入成年男子的懷抱。

男性在故事中沒有明顯的強迫行為，最多就只是稍微用金錢誘惑了一下對方罷了。有趣的是，作品中對於男性的內心戲幾乎沒有任何描寫。男性總是處於被投懷送抱的立場。明明個性拘謹，但只要一有機會就會馬上把少女抱上床去。即便姑且有「愛情」的存在，不過大多數的情況都是「慾望」優先。全都是非常制式化的「普通的」狡猾男人。不設定成那樣的話，讀者便很難舒服地看下去。因為在這些故事中，男性角色就像是讀者的下半身。因為只是代表讀者的下半身，所以他們最大的功用就是代替讀者跟少女「戀愛／做愛」。沒錯，各位讀者的下半身都是無罪的。永遠都是少女自己投懷送抱。

虛構就是虛構

與單方面擔當受害者之少女角色形

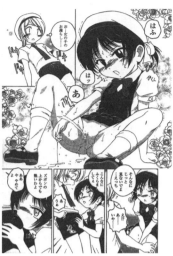

圖5 完顏阿骨打「まゆとちさと1」。『ROUND SHELL～ランドセル～』茜新社，2004。用自慰來誘惑主角的女主角。

成對比的，則是位於光譜另一端，讓男性讀者難以捉摸的神祕系少女。用以前的分類法來說，也就是「命運之女」，或「小惡魔型」的女性。這種類型的女性通常兼具純潔、主動、帶有邪惡魅力的特質，擅長勾引男性，並讓他們落入毀滅的陷阱。是最接近納博科夫『蘿莉塔』原著形象的種類。而這個種類的少女形象也受到許多作家歡迎。

這種類型的角色設定，也可以看成是為了減少作者和讀者的罪惡感，轉嫁與少女交媾的道德責任的工具。然而另一方面，卻又不止於此。

例如完顏阿骨打（非金朝開國皇帝那位）的筆下，『ROUND SHELL～ランドセル～（ROUND SHELL～Ransel～）』作品中的少女。她們全都有著深不可測的神祕感，儘管外表嬌小柔弱，但在引誘男人墮落這件事上，卻都是數一數二的惡女。譬如同書收錄的「まゆとちさと（真弓與智佐）」的女主角・真弓在電梯內（為了追求刺激感）忘我地自慰時，恰巧被身為主角的短褲少年・智佐撞見。但真弓卻一點也不慌張，繼續自慰，還反過來問智佐「你想看嗎？盡量看沒關係喔」地誘惑他，對於被人看見這件事感到興奮，一邊失禁一邊達到了高潮（圖5）。第一次看到這篇漫畫的人，看到這裡可能已經被嚇到了，但這還只是開始。接著真弓又主動扒出智佐

短褲下勃起的陽具，開始替他口交，最後用騎乘位做了起來。而到了續篇，這兩個小學生間的背德遊戲又更加升級，真弓讓智佐穿起女裝，在電車內玩起痴漢遊戲，甚至直接在車上做愛。

最值得注意的是，相對於真弓的性器還是少女的形狀，外表像個女孩子的美少年智佐卻長著一根堪比成年男性的大陽具（圖6）。這種設定有幾種不同的詮釋方向。一是為了在視覺上製造衝擊，二則可能是為了規避社會對於「兒童性愛」的忌諱；而第三種可能，則是把男性讀者的自我認同感投射到了男主角的陽具上。無論是何者，稚嫩可愛的身體與凶暴陽具的組合，在當時可說非常獨特且具有想像力，並明確地告訴了讀者，漫畫不需要完全符合現實。讀者可以把自己投射到智佐這個虛構的角色身上，與虛構出來的幼女真弓享受各種PLAY。

真弓這個角色，並非是一個為了滿足男人性幻想，任由男人玩弄的性愛娃娃。這個角色充滿了主動性，強烈地刺激了男性讀者心中的被虐慾和毀滅慾。在這種情境下，不需要將自己投射在女方身上那種高難度的硬蕊閱讀技巧。男性讀者只需要簡單地附身到智佐身上，就能躺下來享受那種毀滅性、麻藥般的性愛奇幻劇。

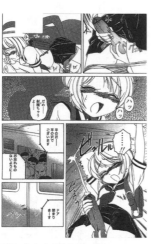

圖6 出自完顏阿骨打「まゆとちさと2」。女裝後的痴漢遊戲。只有股間是「男性讀者尺寸」。

罪惡的歡愉

蘿莉控漫畫中出現的「方便好上的幼女」、「攪亂主角生活的小惡魔」等角色版型，都只是深居在作家和讀者的腦內理想鄉中的無數類型之

一。換言之，雖然具體的形象有所不同，但都是男性慾望的投影。

然而，將少女當成沒有生命的物品，無視少女的意願「侵犯」她的凌辱路線、鬼畜路線又怎麼樣呢？這些危險硬蕊和鬼畜系蘿莉作品，則完全以挑戰禁忌為賣點。故事愈讓人有罪惡感，犯罪（假想）的快感也就愈大。在這些作品中，男性幾乎都是絕對邪惡的代表，而少女則扮演被虐待、蹂躪的可憐犧牲者。

きのした黎筆下那種成年男子與少女都你情我願的雙向性，在這些作品中絲毫不見蹤影。男人與少女間的關係性完全被切斷。對少女而言，男人是從外部侵入的可怕暴力，沒有慈悲和憐憫的怪物。而且這些少女全都乖巧、柔弱、順從、可憐到不現實的程度。

我們可以把這種設定視為潛伏在男性心中的厭女傾向（Misogyny）的直接體現，但其背後卻遠遠不止如此。

儘管鬼畜類的設定和表現並非蘿莉系作品獨有，不過有趣的是，這些以強暴為主題的作品，卻很少去謳歌男性強暴女性時的愉悅感。就算有那樣的描寫，通常也都相當公式化[1]。

因為在此類作品中，主角並不是強暴者，而是受害者。目的在於透過被蹂躪、破壞的描寫，來確認／感受受害者的脆弱性。而且這種傾向不一定要用性愛來達成。珍重身為易碎物的受虐性快樂。施虐與受虐是同一枚硬幣的兩面，施虐的我與被虐的我同時存在，而可憐的少女既是投以愛情的對象，也同時是「想被人所愛之可憐的自己」。

從番外地貢和シン・ツグル等初期蘿莉控漫畫家，到現代的蘿莉控漫畫，那種「可憐少女」

■7 ゴージャス宝田「おりこう朝ごはん（乖巧的早餐）」。『おりこんぱんつ』FOX出版，2001。女主角嘴裡含著老師的精液去上課。

的形象都一直保持著同樣的定位。在這樣的框架中，即使是強暴這種行為，也只是用來突顯脆弱性的一種工具。

在這一類作品中，較為知名的有將這種單方面凌辱的版型推升到極端，以壓倒性的男性暴力在讀者心中留下烙印的風船俱樂部、口味獨特，充滿不合理性和虛無主義，「学校占領」（學校占領）」（『蹂躪』櫻桃書房，

一九九八）時期的森繁、以及擅長描寫摧殘性格高冷的少女身心的ゴージャス宝田的『おりこんぱんつ（乖巧小褲褲）』（圖7）。

森繁的「学校占領」踏入了超危險的領域，描寫一群內心只想凌辱少女的虛無主義者軍團如字面意義占領學校的驚悚故事，堪稱預言了後來的池田小學事件（二〇〇一）和車臣獨立派引發的學校占領事件（二〇〇四）。而ゴージャス宝田則以毫無罪惡感的敘事手法，描寫一位高智商的邪惡教師，有計畫地一步步控制並凌辱自己的學生，構築了一個詭異的舞台劇式世界，令人不禁反思教育此一行為的威權性和不人道性。有時對於極致「邪惡」的描寫，反而能令人產生更深刻的省思。

有趣的是，隨著作品愈來愈鬼畜，這類漫畫也愈來愈失去控制，變得像在競爭「誰能想出更激進的橋段」、「下限能突破到什麼程度」的「反人性競賽」，主角逐漸變成暴力衝動、破壞

欲、和殘酷的描寫。故事中的受害者之所以是幼女，純粹是為了提升畫面的殘酷感而已。關於鬼畜路線的發展，本書會在後面獨立成一章討論。而這種次體裁發展到最後跨越了某條界線，結果完全跳躍到了另一個位面的情況，於漫畫史上是經常發生的事。

（1）在描繪「男×女」的男性向色情刊物中，很少會描寫男性方的快樂。負責高潮、嬌喘，用各種表情演繹快樂情緒的，永遠都是女性。這很大一步是受到「男性向成人漫畫（或成人影片）是用來取悅男性觀眾的產品，而男性會把自己帶入作中的男性角色。一如在現實的性愛時，一般人同樣看不見性愛中的『自己』。因此愈具體地刻畫作中的男性角色，就愈會妨礙觀眾把自己帶入那個角色。所以在男性向作品中應該著重描寫女性的反應，間接表現男性的快樂」的觀念影響。然而，真的只有這個原因嗎？難道沒有把自己帶入女性角色的「閱讀法」嗎？撇開「男性的女性化慾望」，從性快感的性別超越觀點來思考或許更好解釋。另外，在成人影片的領域，早在八〇年代中期，代代木中導演就已經以「讓男性嬌喘」的映襯理論為基礎，開始在作品中描寫男方的性快感。雖然代代木導演的實驗對一般觀眾來說境界太高，卻提示了另一種對於性和快樂的思維方式。

內在的惡魔

蘿莉控漫畫中的「罪惡意識」，是由對幼小女性產生性慾，以及將這種慾望賦形、享受之的兩種罪惡感組成的。一如先前所述，99．9％的作者和讀者，都不是真正的戀童癖。而且，成人漫畫不是現實的替代品。因此，就有必要仔細考察這種「罪惡意識」的合理性。為什麼我們會

產生罪惡感？是本能嗎？是被社會制度強迫的嗎？要解答這問題並不容易。

不過，有一種理論認為，這世上所有慾望的形體，都是先天就存在於人類的大腦中，只差在有沒有被我們發現而已。如果這種說法是正確的，那麼我們的「罪惡感」（不限於戀童癖），或許是為了避免我們發現那些脫離了生物自我保存目的的慾望的防衛機制也說不定。

在蘿莉控漫畫家之中，也存在著認知到自己內心應該被壓抑的戀童癖慾望，並選擇與自己內心的惡魔對抗的人。

其中之一就是町田ひらく。

町田ひらく不是在普通的成人漫畫，而是在一本即使是在成人漫畫讀者中，也被視為帶有超硬蕊戀童癖傾向的核心向蘿莉控雜誌上出道的。從他的出道經歷來看，町田ひらく可說是一名土生土長的蘿莉控漫畫家，而且町田筆下的少女裸體，相較於漫畫更貼近寫實的劇畫風，是連狂熱者也能接受的身材比例。然而，町田自出道作『卒業式は裸で（在畢業典禮上全裸）』以來，就從未迎合過蘿莉控或戀童癖讀者的喜好，為這類型的讀者提供性幻想用的麻藥。

町田曾經半開玩笑地說過：

「我無法原諒那些做了我一直在忍耐的事情的傢伙。」

一直將戀童癖的慾望描繪成絕對的邪惡或應該唾棄的病態症狀。『卒業式は裸で』跟ゴージャス宝田『おりこんぱんつ』一樣，都套用了惡德老師對女學生出手的故事模板。主角內藤是某間知名升學學校的合格簽約老師，一位高級個人教師。在故事中，他對自己新來的學生下了肌肉鬆弛藥、癱瘓了對方後，冷靜沉著地強暴了她。

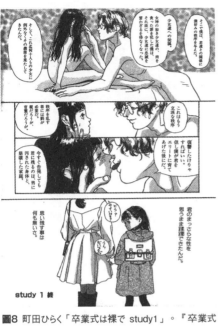

圖8 町田ひらく「卒業式は裸で study1」。『卒業式は裸で』一水社，1997

在這之前，他已經用同樣的手法對幾十名學生伸出過毒手。對於奪取少女的自由，脫掉她們的衣物，或是侵犯她們，都早已駕輕就熟。

而在遭到侵犯後，犧牲者一邊崩潰一邊哭喊：「我要跟我媽媽……還有警察告發你！」而內藤聽完後卻回答：「妳想報仇就去吧。但必須等到我把妳培育成菁英之後。現在就去告發我的話，妳只會得到一個被男人玷汙的身體，還有崩壞的家庭。」、「我已經盡情蹂躪過妳純潔的身體了。就算被抓到也沒有一絲遺憾。」（圖8）

對內藤而言，強姦少女就像走鋼索的遊戲。如果被害者的腦內無法理解內藤的理論，那麼便會迎來毀滅。然而，在少女們選擇保持沉默以交換未來權力的瞬間，雙方就締結了共犯關係。我們可以把這種契約視為一種欺瞞，或是大人的騙術，但內藤的確把一切可以破壞這一切的炸彈開關，以及未來執行死刑的令狀交到了被害者手中。而且這並不是一時權宜的謊言。因為如果少女沒有在內藤的指導下成功考進名校，少女的憎惡和輕蔑到達極限，一切都會在瞬間崩潰。這是一場以畢業為終點的賭局。話雖如此，這個故事中重要的並非內藤走在懸崖邊緣的生活方式，而是他把最後

圖9 EB110SS「子供料金でOK！」。『ESP エッチな少女パンツ』MediaWorks，2005。小孩子也得工作賺錢。

的決定權交給被害者的狀況；；在於少女帶有意志的眼神，透露了這個判斷的可能性。在蘿莉控且是強姦系的這個體裁下，町田卻塑造了一個不是只能當個被侵犯的人偶的角色，正因如此，他的作品才會受到原本不在目標族群內的女性讀者的支持。

我就是我

除此之外，也有跟町田從不同角度與現實對抗的作家。

例如EB110SS。

此人筆下的蘿莉控漫畫，總是以日常的世界為舞台。雖然他的短篇作也很有意思，但連載作品卻又更加精采，以絕佳的形式展現了作者想表達的訴求。

例如『ESP エッチな少女パンツ（ESP色色的少女內褲）』中收錄的「子供料金シリーズ（兒童費用系列）」[1]，就描述了一位在風俗店工作的青年，搬進了一間盛行地下賣春的高級公寓後發生的故事。那間公寓住著一個來自東南

亞、從事違法賣春的美少女，而她的母親也是一個妓女，母女兩人都做著相同的工作（圖9）。

儘管是明顯違反兒童保護精神、充滿性壓榨的悲慘境遇，可對這對母女而言，那就是她們的「工作」，沒有什麼犯罪的自覺。她們從事的，乃是小型家庭式射精產業。與工業革命前連小孩子也必須參與勞動的中小型企業的結構類似。儘管行業不同，不過本質上就跟『小麻煩千惠』（春木悅巳，雙葉社，一九七八～一九九七）的世界差不多。

而性格溫吞的主角，對於不得不靠賣春來維持生活的亞洲移民的貧困現狀，以及這種對兒童的性壓榨、虐待的現實，也並非完全無知。然而，他沒有跳出來當英雄，也沒有像知識分子一樣悲天憫人。只是一邊感慨這是不好的、跟犯罪沒兩樣……可另一邊又覺得反正少女也很喜歡，自己當客人也算幫助她，結果就這樣愛上了少女。其中沒有充滿罪惡感的藉口，沒有觸犯禁忌的快感，也沒有用奇幻設定和搞笑風格來逃避。主角是真的喜歡小女生，就算是用金錢交換也想跟她做愛，最後真心愛上了她。就算被人告發治罪，或是被批評有違道德倫常，那也無可奈何。無論買的人或賣的人，這點都是一樣的。他不會對社會的壓力進行任何反駁或抵抗。這種與制度的距離感相當寫實。不管制度怎麼樣，倫理道德怎麼樣，全都順其自然吧。但是，我就是我。儘管畫風充滿了對世間的漠然、隨興，內在卻貫徹了個人主義式的無政府思想。邂逅了這個作品後，我不禁有所感悟，原來蘿莉控漫畫這古典的體裁，也還有很多創新的空間。

（1）初期作品『カムカム雲雀莊（來吧來吧雲雀莊）』（メディアックス，二〇〇二）的重制作品。描寫『カムカム雲雀莊』中自導自演拍攝近親相姦違法影片的危險婦女，與容易被牽著鼻子走的主角間的奇特關係。

兒童的世界

在蘿莉控漫畫中，只要成年人出場，就會自然而然飄出犯罪的氣息。

例如前面介紹過的完顏阿骨打的『ROUND SHELL』中，便藉由少年陽具的誇張化描寫，達到「模擬大人」的功效；但這種手法如果沒有跟完顏阿骨打相同水準的漫畫技巧，看起來就會變成單純的獵奇或糞作。

與其那樣，還不如乾脆描寫只有小孩子的故事。

當然，且不論小孩之間的戀愛，小孩子的性愛肯定是被禁止的。

然而，小孩子並不知道這種禁忌。因為小孩子基本上都是純潔（innocent）的，所以只要沒有刻意灌輸他們「小孩間的性愛＝罪惡」的意識，他們便不會對那種事感到罪惡；而就算灌輸了，「愛情＝善」的認知也會壓過「罪惡感」。

例如田沼雄一郎全兩卷完結的傑出作品『SEASON』（Coremagazine，一九九七～一九九八）。這是一篇描寫發生在小學生之間的愛與性之長篇故事。可以說這部作品就相當於跨入了性領域的『兩小無猜』（英國電影。由華里斯·赫辛執導，一九七一）吧。故事的舞台是超級跑車熱潮的七〇年代中葉，位於日本的近畿地區。充滿鄉愁的風景與柔和的關西腔，溫柔地包裹著整篇故事。就算是小孩子也能戀愛和做愛。儘管在大人眼裡是不成熟、無知、又不道德的脫序行為，但正因為是是不成熟、無知、被禁止，所以從上帝視角來看，可以當成普通的蘿莉控漫畫來讀；不過比起大人的愛情和性更加切實、扣人心弦。當然，由於女主角是小學女生，所以比大人的愛情和性更加切實、扣人心弦。當然，由於女主角是小學女生，所以這部作品更像是對神話中的烏托邦，理想化的黃金童年的幻想。然而，田沼並未替

這個故事畫下甜美夢幻的句號。雖然詳細的部分不方便在此詳述，但不論願不願意，小孩子始終會長大成人，從屬於小孩子的王國中被放逐；這種苦澀的結局，以及單行本化時新增的後日談內容，必定會讓所有曾當過小孩子的讀者眼眶一熱。

田沼用充滿詩意的方式描繪小孩子間的愛情，並用寫實的風格，超越了蘿莉控漫畫和成人漫畫這種體裁的格局。這種作法在蘿莉控漫畫中算是非常稀少的例子。

不過描繪小孩子之間的性愛這件事，本身倒沒有什麼稀奇。

許多作家，都曾以窺視的角度，畫過以兒童或中學生間的性愛為主題的蘿莉控漫畫。其中既有凡作，也有不少佳作。

其中最值得注目的一位，就是ほしのふうた。

相對於田沼少年漫畫式的文體，以及對青春期的心思和身體的描寫，ほしのふうた的畫風則是在小學館的學年雜誌上連載也不會感到突兀的少兒漫畫風格，十分善於創作可愛類的成人漫畫。其作品集也用了『なかよしちゃん（好朋友）』這種少兒漫畫風的書名（圖10）。

ほしのふうた的作畫風格不是遊戲風、不是卡通動畫風，也不是近來流行的角色設計性強的萌系風格，而是繼承了手塚治蟲和藤子不二雄媒因，古典派的圓潤少兒漫畫風。ほしのふうた也曾畫過大人和兒童的性愛。然而，他的作品最精采的部分始終是小孩子之間的色情戲碼；而他最常畫的，是小學生之間的掀裙子遊戲和醫生遊戲，以及作為這種色情遊戲延長線的「性」。田沼在『SEASON』中的登場人物，都是總有一天會長大成人的小孩子，實際上在後日談中這些角色也都以長大後的模樣出場了。但與此相對，ほしのふうた筆下的角色卻永遠不會長大。田沼筆

圖10 ほしのふうた『なかよしちゃん』Coremagazine，2003。有如少兒漫畫般的書名和封面。

下的小孩子，全都背負著長大成人，邁入中年，最後逐漸衰老、死去的命運；而ほしのふうた筆下的小孩子，則永遠是小孩子。在他的作品裡，讀者是從上帝的視角偷看這些孩子們的色情遊戲。當然，你還是可以把自己帶入到那些少年或少女身上，但是我們帶入的容器不是『SEASON』裡的那種與大人只有一線之隔的小孩子，而是帶有小孩子此一屬性，生活在夢幻島，永遠不會長大的「小孩」，我們心中的懷舊感與「不想變成大人」之退化性幻想的結晶。可以說，他們就是某種理想化的虛構回憶。當然，其中沒有何者比較優秀的問題。只說明了即使同樣以小孩子之間的性愛為主題，描繪出來的作品也能有這麼大的不同（1）。

（1）さそうあきら的『コドモのコドモ（小孩子的孩子）』（雙葉社，二〇〇四～二〇〇五）雖然不是成人漫畫，但也是一部描寫小學生懷孕到生下孩子，內容酣暢淋漓的長篇故事。書中點出了現代小孩子們面臨的困境，以及第一線教育現場的問題；但全書的核心始終是那等比例（至少是在讀者可以接受的意義下）且寫實的小孩子的世界。以既沒有色情、沒有說教、也沒有提問的敘事方式，展現了另一種闡述這個主題的方法。

蘿莉控漫畫東山再起

進入二十一世紀後，蘿莉控漫畫又重新東山再起。特別是在蘿莉控漫畫專門雜誌『COMIC LO』（茜新社）創刊（二〇〇二）後，二十一世紀初期又掀起了另一波小熱潮。除了原本的老兵、中堅之外，畫風更加洗練的新人一個又一個地登場。在政府管制愈加嚴格的大環境下，這個充滿活力的榮景究竟是怎麼回事呢？

趁著還能畫的時候盡量畫、趁著還能出版的時候盡量出版、趁著還能買的時候盡量買。無法否認，這種唯恐沒有明天的心理作用是一大原因。然而，光是這樣仍無法解釋。

當然，戀童癖的人口沒有增加。儘管應該也沒有減少，不過光靠把漫畫當成三次元幼女代替品的核心向讀者，是不可能撐起市場的。

最可能的原因，應該是蘿莉控，以及讀者們對蘿莉控漫畫的認知發生了某種改變。作為初期蘿莉控漫畫理型的美少女，已經幾乎死絕。第一世代的高知識御宅族的炫學文化也早已蕩然無存。不，美少女和蘿莉控的理型與喜歡賣弄知識的媒因，並沒有完全消失。媒因只要曾經進入基因庫中，就不會消滅。只是不再被人拿出來用罷了。

當然，即使是現在，蘿莉控漫畫的罪惡、禁忌、與灰暗性也沒有消失。例如八的曉（Yamato Akira）的畫風就非常類似三流劇畫末期與蘿莉控漫畫初期的風格，經常描寫戰前和戰時的陰鬱世界。三浦靖冬則擅於描繪復古未來主義風格的頹廢鐵鏽色世界中，一對處於損壞邊緣的機器人少女與孤獨男孩間絕望的戀愛。わんぱく則以洗練的插畫式畫風，將少女們的憂鬱世

界和心情刻畫在紙上（圖11）。真要說的話，他們的風格反倒更加接近第一世代的御宅系，很有七〇年代的味道，相當符合文學評論家的口味。

另外，以圓潤的少女畫風獨樹一格的あらきあきら（圖12）、帶有八〇年代蘿莉控漫畫餘香的あ～る・こ（圖13）、擅長描繪被凌辱的幼女，以尖銳的手法諷刺現代教育的西安等老兵也都人氣不減。中堅派中，以劇畫風的男性角色搭配漫畫風少女的強烈對比聞名的おがわ甘藍也十分活躍。

在群雄割據的狀態下，雖然不容易看見整體的趨勢，但可以看出大方向是比理型更重視圖像。此外另一個重要的特徵，是自九〇年代後半發展起來的「萌」化趨勢，也對二十一世紀的蘿莉控漫畫造成很大的影響。關於「萌」的部分本書已在第一部分稍微談過，於最後一章也還會再進一步詳述，所以這裡只稍微點出關鍵字。不過要舉例的話，如ねんど。（圖14）和國津武士（しまたけひと）的作品中登場，與其說是小孩子，倒更像布娃娃或小動物的低頭身比幼女就是典型的例子。這些角色不是現實少女的代替品，而是獨立存在的「小巧可愛」的角色。如果說角色是一種架空的符號，那麼不論多麼荒誕無稽的情節、或是鬼畜的凌辱，都只是單純用來製造娛樂或刺激感的材料。正因是虛構的，跟現實世界有著分明的壁壘，才讓人「萌」得起來。在享受虛構作品帶來的愉悅時，根本不需要去考慮什麼「罪惡」。

圖12 あらきあきら「メルティ・キッス
（Melty Kiss）」。『夜に会えた
ら』茜新社，2003。用乾淨的線條
畫出來的外形十分美麗。

圖11 わんぱく「Juvenile A」。『つま
さきだちおんなのこ（腳尖女子）』二見
書房，2001。蘿莉控漫畫的表現手法
也愈來愈廣。

圖14 出自ねんど。『ぷちぷに。
（PuchiPuni）』東京三世社，
2003

圖13 あ〜る・こが「放課後H倶樂
部」。『すべすべ 放課後H倶樂部（滑
溜溜 放課後H倶樂部）』富士美出
版，2001。繼承了初期蘿莉控漫畫的
風格和故事性。

第二章

巨乳漫畫

為什麼大多數的男人都無法抗拒女性的乳房呢？

因為乳房是女人味和母性（包容力、豐饒）的象徵、因為乳房是最能代表女性的記號、因為生物學上天生如此、因為Y染色體中帶有未知的戀乳基因、因為男人基本上都有戀母情結、因為胸大的女孩子大多無腦好駕馭的偏見至今依然存在、因為文化和社會的壓力要求男人就是應該喜歡乳房……。

從喝酒用來下酒的話題，到正經八百的學術會議，關於男人為什麼喜歡女人胸部這個問題，世上存在著各式各樣不同的見解和理論，但每種說法都有其合理和不合理之處，總讓人覺得是公說公有理、婆說婆有理。既無法在生物學上找到一個能一統天下的解釋，也無法只從文化的因素找出答案。

而目前，最被大多數人接受的說法，應該是「生物學的基因設定和文化與社會政治面之規範，所共同導致的生理與心理性之結果，但實際表現又存在極大的個人差異」吧？

現在不只美少女系成人漫畫界，而是整個漫畫界、動畫界，都明顯被誇張的巨乳文化侵蝕，令人不禁更加充滿疑問。

到底為什麼是乳房？

為何大家都喜歡大咪咪呢？

從蘿莉控到童顏巨乳

巨乳可以說是成人漫畫的標準規格之一。

乳房星人的魔爪如今已伸至一般向雜誌，譬如像松山清治的『巨乳學園』（秋田書店，二○○一～二○○四）這種以巨乳為賣點的漫畫，正在少年雜誌上開疆拓土。

如今在成人漫畫上，巨乳角色可說是滿街到處亂跑，正常比例的乳房角色反而是少數派。不如說在現在的時代，貧乳的設定更能感覺到作家個人的興趣和喜好。確實，在巨乳爛大街的現在，貧乳看起來更加耳目一新，被壓抑的女性特徵也有性愛上強調兩性共享價值的作用。

不過這種現象並非自古就是如此。在三流劇畫的時代，雖然也有這種將乳房誇張化的表現手法，可還不像現在這麼誇張〔1〕。儘管無法確定巨乳是何時成為標準配備的，但我們知道最早的童顏巨乳熱潮起於八○年代後半。沒錯，蘿莉控漫畫的熱潮十分短命。即便「蘿莉控漫畫」已定型為一種創作體裁，但內裏卻從「幼女／少女」快速地向「童顏巨乳」轉移。結果，明明成人漫畫業界內部跟成人漫畫的讀者群體，在大塚英志提倡的「美少女漫畫〔2〕」影響下，已普遍改用「美少女系」或「美少女漫畫」這個稱呼，可在業界之外卻很長一段時間都繼續使用「蘿莉控漫畫」這個名不符實的稱呼〔3〕。

這波從幼女角色到巨乳角色的典範轉移，是一個遲早會發生的現象。因為除了極小一部分的作者和讀者外，幼女型角色已經沒有市場需求了。幾乎所有的男性讀者，無論在現實生活或性幻想的世界，追求的都是能夠確實回饋快樂訊號的成熟女性形象。

然而，這並不意味著過去劇畫式的那種成熟風格再次回歸。因為大眾追求的依然是繼承了手

塚媒因的可愛「漫畫式風格」。

蘿莉控漫畫與童顏巨乳之間的差異，其實並沒有很大。畢竟後者只不過是在舊有的蘿莉控圖像上加入巨乳的媒因而已。在迪士尼的『小飛俠』電影中登場的小叮噹，是以瑪麗蓮夢露的身材比例為原型。而手塚治蟲的出發點，則是對迪士尼的模仿(4)。不過，在迪士尼手塚的這條傳播線上，巨乳的媒因並沒有被彰顯。反而是到繼承了手塚媒因的宮崎駿和高橋留美子這波蘿莉控漫畫熱潮下之兩大巨星時代後，乳房的存在才得到重視。而『魯邦三世』卡里奧斯特羅之城』中的克蕾莉絲，也有著一對相當超齡的雄偉胸部；還有『風之谷』裡的娜烏西卡也擁有一對成熟的乳房。她們都可算是童顏巨乳的原型。

所謂的童顏巨乳，是一種頭部以上為蘿莉塔、頭部以下是成熟豔女，只可能在漫畫中出現的混合式角色。無論電腦繪圖的技術多麼進步，只要畫面的真實感愈強，童顏巨乳只會看起來像獵奇的劇畫。所謂的童顏巨乳，就是用臉部承載可愛性和脆弱性，再嫁接到所有男人夢寐以求之成熟軀體上的「能幹的蘿莉塔」。

女性的乳房一方面是女人味、母性、多產、豐饒、庇護、與愛情的象徵，另一方面又帶有肉體派、無腦、過剩的女性化、淫亂等幻想。因此無論一個角色的臉多麼幼稚，只要擁有一對巨乳，就可以抹消蘿莉控漫畫中的「罪惡／禁忌」性。所以「童顏巨乳」作為蘿莉控的安全牌，才會滲透整個成人漫畫界。

134

（1）色情劇畫也有巨乳化的傾向。

（2）大塚英志所說的「美少女漫畫」，跟成人漫畫說的「美少女Comic」，兩者的意義其實相差甚遠。大塚口中的「美少女漫畫」，更像是「男生也能閱讀的『少女漫畫』」。

（3）隸屬於加強管制派的一方人士，常常把御宅系的成人出版品冠上「蘿莉控漫畫」、「蘿莉控動畫」、「蘿莉控遊戲」之名，帶有濃厚的政治性。他們的目的大概是想用蘿莉控＝戀童癖＝性犯罪的邏輯來誤導大眾吧？

（4）據說實際上並非模仿迪士尼的原創作品，而是模仿了其他模仿迪士尼的作品。

最早被記號化的乳房『ドッキン♥美奈子先生！（心跳♥美奈子老師！）』

說起初期童顏巨乳漫畫的代表，自非わたなべわたる莫屬。

わたなべわたる的代表作『ドッキン♥美奈子先生！』（白夜書房，一九八七【圖15】），在第一部完結後仍持續受到粉絲熱烈的支持，到了二十一世紀依舊持續推出新作。儘管距離最早在『コミック　パンプキン（Comic Pumpkin）』上的連載已經超過二十年，美奈子老師如今依然擁有一對漂亮的巨乳。

自出道以來始終維持一貫的風格，孜孜不倦地重複相同的段子，使用相同的角色和口味，還能將這個系列一直維持到今天，絕不只是三言兩語就能簡單解釋的。當然，わたなべわたる的畫工無可否認，對於性器官的描寫也隨著時代演進愈來愈露骨。然而，這個系列最根本的風格和品味卻絲毫未曾變過。

圖15 わたなべわたる「ドッキン♥美奈子先生！ その四」。『パンプキンNo.5（Pumpkin No.5）』白夜書房，1986。收錄於漫畫選集中的最早期的美奈子老師。同書中還收錄了阿亂靈、みいくん（MEEくん）、番外地貢等人的作品。

之所以能夠如此，是因為當時雖然還沒有「萌要素」這種方便的概念，但わたなべわたる筆下的人物都是用各種記號性的元素拼裝而成的。用粗重分明的線條畫成的眼睛、口鼻、髮型帶有卡通人物的特徵，大而不崩。乳房也是如此，海灘球般完滿形狀簡直就像是用圓規畫出來的，而且質感就像是充了氣的氣球，乳頭則有如螺栓一樣堅挺無比。這種乳房在現實中基本上不可能存在。那種令人不禁懷疑為何不受重力影響、記號化的乳房和身材，與其說是現實女性身體比例誇張化、陰影平面化而成的剪影，倒更像在模仿橡膠製的性愛娃娃或PVC模型。

在性經驗豐富的成人看來，這種造型雖然非常不自然；但如果用青春期少年的角度去看，便會發現這種設定其實就是將第二性徵發育期的男孩子幻想中「又大又圓又富彈性的乳房」具現而成的結果。

同時，整個故事的基調，也是一個又一個的少年系校園黃色喜劇。換言之，用一般少年雜誌上的作品來比喻的話，這部作品就跟九○年代被當成眾矢之的、受盡苦難的上村純子的『いけない！ルナ先生（不可以！露娜老師）』一樣，以開朗愉快健康到有點不正經、又帶點色情的風格，精準地刺中了躲藏在男人心中的小男孩。或許わたなべわたる早在出道的時候開始，就已經

圖16 『ＤカップコレクションＶＯＬ1』白夜書房，1988。封面為北御牧慶所繪。其他還有唯登詩樹、亞麻木硅、にしまきとおる等人參加。

是一個鄉愁派作家了吧。

巨乳中的巨乳『BLUE EYES』

即使在童顏巨乳的歷史潮流下，童顏巨乳本身也沒有成為一種漫畫體裁。相較於蘿莉控這種內含合理型和故事性的體裁，童顏巨乳只不過是一種女角的屬性，不具有令作家和讀者都魂牽夢縈的題材性。

然而，在「童顏巨乳」之中，特別強化「巨乳」性質的路線卻格外突出。其背景一方面是整體漫畫體裁的數量增加所導致的多形化、細分化，而另一個不能忘記的導火線，則是八〇年代中期以後以中村京子（裸體模特兒、女演員）為始祖的色情片和三級片領域的「Ｄ罩杯熱潮」。這股甚至一路蔓延到了一般社會的熱潮，恰好撞上美國Skin magazine系的裸體寫真雜誌『BACHELOR』（大亞出版ダイアプレス，一九七七年創刊）為代表的西洋裸體寫真雜誌登陸日本。其中『BACHELOR』作為巨乳特化型的西洋寫真雜誌，直到現在仍持續為日本人提供外國人巨乳模特兒的裸體寫真集和周邊情報。

在日本，對於西方色情刊物的需求原本就很小，因此洋系雜誌對「Ｄ罩杯熱潮」的影響並不算大。然而，這些洋系雜誌卻讓日本人窺見了豐滿體型（Plumper）、孕婦（Pregnant）、女雄

圖17 にしまきとおる「Color Special セックスと思い出とビデオテープ（Color Special 性愛與回憶與錄影帶）」。『BLUE EYES 7』ヒット出版社，2004。超特級的巨乳擁有者克蕾雅。

（Shemale）、殘缺美（Unbeauty）等健康巨乳裸體之外的世界，間接為北御牧慶等作家的世界築起了橋梁。

「巨乳漫畫」熱潮始於漫畫選集『Ｄカップコレクション（D-cup collection）』出版的時期，並在一九九一年的成人漫畫打壓前這段期間，迎來了短暫的高峰。這波熱潮衰退的原因，簡單來說只是因為大家已經太習慣巨乳。讀者的需求只是「大咪咪」，並不是「鍾愛乳房的戀乳癖」。一旦巨乳變得滿街都是後，如果不是對乳房有特別的執著，便很難區分出各作品之間的差異。

而にしまきとおる便是其中一位追尋巨乳之道的作家。在『Ｄカップコレクション』中出道的にしまきとおる，在出道後仍持續創作巨乳漫畫。其代表作便是大名鼎鼎的『BLUE EYES』（ヒット出版社）。自一九九六年第一卷出版後，初期便以兩年一本，後來則以一年一本的速度持續出版續集，一路出了九本（二〇〇六年）之多。故事描述主角・響野達也如何與青梅竹馬的女主角・聖園瑪莉亞重逢，並完成孩提時代「兩人滿十六歲後就結合」的約定。儘管這樣的故事在成功團圓之後應該就全劇終了，但沒想到後來達也又在國中時代的同學・水野理沙的誘惑下與其發生關係，並以此為契機接二連三地與自幼憧憬的瑪莉亞的母親・賽希莉亞、前往英國後認識的瑪莉亞的表姊・克蕾亞（圖17）、女僕的愛麗絲、

克蕾亞的母親‧賽拉……等等一個又一個登場的巨乳角色搞得欲仙欲死，逐步建立了後宮。劇情只不過是為了鋪陳性愛的前菜或調味劑，就像串丸子[1]一樣，彷彿是為了帶出性愛才硬加上去的。從二〇〇〇年上市的第三卷開始的「暑假」，直到第八卷都還沒結束，可想而知後面還會看到更多濃厚的夏日風情。

當然，本作登場的女性角色都是巨乳。每個人的乳房都理所當然地以沙灘排球的尺寸起跳，其中克蕾亞的胸圍更是巨型到超出胸罩所能承受的物理極限，穿衣服的時候看起來簡直就像挺著一個大肚子。如果沒看過的話，可以想像臨盆的孕婦，只不過肚皮在橫膈膜的位置。不管再怎麼樣也大得太誇張了。然而，這種超越認知、凌駕常理的巨乳，現實中卻真的存在。那就是曾登上『BACHELOR』的蒂娜‧斯摩爾（Tina Small）。我想只要在網路搜尋一下名字，就能找到她的照片。她的胸圍簡直不像是真的。根據某個坊間的說法，她的胸圍足足有兩公尺之多。與她站在一起，一公尺的超級爆乳簡直就跟未發育的小孩子一樣。儘管這麼巨大的尺寸，一定會因為重量而下垂，但那樣反而可以遮住肚臍，令人難以抗拒。

にしまきとおる筆下的超巨乳美女們，從寫實的下垂程度來看，恐怕正是以蒂娜‧斯摩爾為參考的原型吧。在女性角色中除了一人以外，明顯都是金髮碧眼，足見作者對於西洋人外型的喜好。而且有趣的是，這個日本製的巨乳漫畫，在巨乳熱潮的發祥地美國也有出版。只能說乳房星人真是不分國界。

（1）　竹熊健太郎將青年漫畫的黃色喜劇比喻為「旋轉壽司」，並將以勝負為主體的少年漫畫比喻為「串丸子」，將

接踵而來的一場場戰鬥比喻成丸子（『サルでも描けるまんが教室（猴子也畫得出來的漫畫講座）』小學館）。因為少年漫畫的故事，通常都是打完一個敵人後，又接著出現另一個更強大的敵人。而這個比喻套用到成人漫畫裡，黃色喜劇就像是串丸子體系，在某些作品中也會出現色情度的戰力膨脹。而以『BLUE EYES』來說的話，這種膨脹則體現在乳房的尺寸上。

具有附加價值的巨乳

一如先前所述，儘管巨乳角色成為成人漫畫的標準配備，「巨乳漫畫」卻非常難形成一種獨立的體裁。實際上，雖然提到巨乳，我們可以馬上聯想到幾位以超過標準的巨乳為特色的漫畫家，但很少有單以巨乳為賣點的作家。ちゃたろー筆下的乳房雖然又大又美，不過其作品最引人入勝的卻是巧妙的劇本和包括乳房在內的整體角色魅力。あずき紅雛然是異次元超乳的畫家，但他的主要賣點卻是主角群的淫亂性格，以及激烈的性愛；而ゼロの者筆下有如活生生的軟體動物或冰袋般水嫩柔軟，令人移不開目光（圖18），可他的高人氣也不是光靠這點而來的。

其他不論是ミルフィーユ也好、天誅丸也罷、エロティカヘブン、しろみかずひさ、ドリルムラタ、祭野薙刀、巫代凪遠、じゃみんぐ、あうら聖児、河本ひろし、NeW MeN、LAZYCLUB、山本よし文、HEAVEN-11、吉良廣義、ゆきゃなぎ、ぽいんとたかし、TWILIGHT、海野幸、もっちー、悠理愛……等等難以盡舉的作家，也都是如此。大家畫的全

圖18 ゼロの者「追っかけサン」。『犯したい気分（想侵犯的心情）』一水社，2003。導入CG技術後，黏膜性的肌膚表現更加進化。

都是巨乳＋凌辱、巨乳＋SM、巨乳＋故事性＋感動、巨乳＋搞笑……等等等等，帶有其他附加

價值（不論被當成調味料的是哪一方）的成人漫畫作品。

當然，即便如此，這世上還是存在特別鍾愛乳房的人。然而想只靠巨乳獲得讀者的青睞，除

非作者本身就對乳房有非常強烈的愛好，或是作者具有能只靠戀乳情結就駕馭作品的技巧，否則

基本上不太不可能。不過，假如真的朝那方向創作，反而會讓作品失去一般性，變成只有狂熱粉

絲才吃得下去的特殊商品。例如在巨乳漫畫中也以肥滿體型出名的白井薰範圍代表的豐滿系〔1〕

路線，雖然受到愛好者熱烈地支持，卻在銷量上面臨苦戰。

不過，也並不是完全沒有以巨乳為焦點的作品。最好的例子就是琴義弓介的『觸乳』（圖

19）。這是一個講述爆乳人妻遭到情敵陷害，被折磨乳房的專家「乳辱師」綁架，囚禁在「乳辱

館」內，乳房受盡折磨的長篇故事。故事的框架本身是脅迫調教，女主角被放出洋館後，仍一次

又一次地受到調教，肉體和精神都被逼至極限，無法控制地覺醒了心中的受虐欲。雖然是十分俗套的劇情，但無論是規劃縝密的情節發展、在一般向雜誌上鍛鍊出來的畫工、還是巧妙的心理刻畫，都是兼具寫實感和突破性的佳作。然而，這部作品最大的看點，是乳房被揉

圖19 琴義弓介『觸乳』Coremagazine，2002。紡錘形的巨乳。

捏、絞緊、被乳牛擠奶用的自動擠奶器搾出母乳、被繩索綑綁、被恣意玩弄的畫面；即使說全書的重點，就在於欣賞淫亂的性拷問中，女主角巨大如球的乳房搖擺、震動、發紅、瘀青的模樣，而其他的一切都是陪襯也不為過。乳辱師的目的是將女主角調教成淫亂的性奴隸，而判斷女主角有無墮落的唯一基準，只有「是否主動渴求男性的性器」。因此整本漫畫都是一幕接一幕的色情調畫面，除了乳房之外，陰蒂和肛門也受到強烈的攻擊，卻沒有任何實質的性交。讀者的意識就跟女主角一樣集中在乳房上，隨著無止盡的點到為止的挑逗而血脈噴張。當然，這並不是偶然，而是經過精密的計算，讓「故意不讓女主角進入正戲」並使「挑逗讀者性慾」的實驗。以本作來說，由於劇中為了挑逗女主角的性慾，乳辱師曾故意讓女主角觀看其他已墮落之女性被他們侵犯時歡喜的模樣，因此不能說完全沒有性交的描寫；但本作提示了一條即使完全沒有性愛描寫，也能讓狂熱粉以外的讀者接受的「巨乳漫畫」之可能性。無論如何，對既有觀念的解構絕對不是沒有意義的。我認為隨著愈來愈多作品只用最小限度的修正來描寫性器，我們也就需要這種不依賴性器描寫的成人漫畫。

（1）說得更直接點就是肥胖。不過對狂熱者來說，大概不畫到色情劇畫的羽中ルイ那種肥滿的體型，就算不上豐滿系吧。像豬小姐（Miss Piggy，『大青蛙布偶秀』中的角色）那種圓滾滾的比例，以及安格爾（Jean Auguste Dominique Ingres）的「土耳其浴女」中的裸體婦人，應該可以算入豐滿系的標準。另外如本情ヒロシ和破邪（Pa-Ja）等作家也畫過豐滿系的作品。

巨乳的表現法

有一次，我在文章上寫道：

「因為乳房沒有肌肉，所以畫起來比臀部輕鬆很多。」

結果一位熟識的漫畫家看了之後馬上吐槽我。

「你是想跟全國的巨乳派為敵嗎？」

儘管這是個內行人才懂的段子，不過乳房比起屁股更容易記號化也的確是事實。はやぶさ真吾筆下彈力十足的乳房是乳房，わたなべわたる那種如海灘球般的巨乳也是乳房。無論是無視重力存在的砲彈乳，或是因太過沉重而如巨大冰袋般下垂，又或者是乳暈跟手掌一樣大的咪咪，所有的乳房都是乳房。

綜觀整個成人漫畫界，便可知道成人漫畫家在乳房的描寫上下了多大工夫，發展出多少種類，延伸出多少分支，足以從中看出寄託於乳房這種存在的意義性。

在巨乳所象徵的母性延長線上，我們可以看到像雅緻的『豔母』這種母子相姦的作品。而把巨乳的膨脹感擴張至全身，則有本情ヒロシ和白井薰範的豐滿系漫畫。把巨乳加上男性陽具後，則是北御牧慶的巨乳巨根女雄系（Shemale）[1] 作品。另外貧乳／無乳系的作品，也可視為巨乳反向表現。

除此之外，陽氣婢利用了環境汙染的設定，光明正大地替少年角色加上乳房，為我們展現了創作的靈活性。掘骨碎三筆下膨脹到可以擠滿整個房間的超級巨乳，則超越了色情和獵奇，達到了荒唐（nonsense）的境界。ぐれいす則搭上了狂牛症的現實題材，發明了使全世界的女性持續巨乳化的「巨乳病」，創造了堪稱傑作的漫畫（就連結局也都跟上了現實的發展（圖20））。

性愛場景中對於乳房搖晃的描寫，也隨著巨乳化的發展而持續進化。最早期只有基本的上下搖動，後來又加入左和斜向的搖晃，同時搖擺的幅度也從芮氏震度一增長到了八以上。然後彷彿為了強調「乳房的尺寸已經大到可以獨立搖擺」，更開發出了連色情片也不可能實現的左右交錯式奇技。此外還有像常曝光照片中的車頭燈一樣，乳頭形成帶狀殘影的表現；以及不知是懷孕還是賀爾蒙分泌異常導致的乳汁噴射等過於誇張的技巧。

然而，在我看過的作品中，最誇張的不是美少女系，而是劇畫系的ねむり太陽筆下之乳搖。

ねむり太陽作中出現的乳首殘像，可以畫出像念珠一樣的圓圈，除了上下運動之外，同時還有左右運動甚至蛇行（圖21）。這已經完全不像是乳房的搖晃了。第一次看到這畫面的人，肯定會歪著頭納悶「這個畫在胸部前面像髮束一樣的軌跡到底是什麼」。那誇張的表現手法已經超出色情的範疇，踏入了超現實主義的領域。

144

圖20 摘自ぐれいす「絕對安心!?巨乳
病」。『ぐれいすのG☆スポット』オーク
ラ出版・2003 巨乳病發病的瞬間。

圖21 摘自ねむり太陽作品「痴漢
でGO！」。『麻衣的巨乳亂舞』
シュベール出版・2000

透過角色的巨乳化，原本在蘿莉控漫畫中不可能實現的性技也變得可能。諸如舔、含、吸、咬、抓、揉、捏、按、提、蹭、撲、搖、拉、絞、縛、拍、打、揍、把陽具夾在乳溝內摩擦（乳交）、乳交與口交同時進行，以及穿乳環、乳鍊。上至戀母情結下到SM等所有男性的慾望，乳房都能寬大地接受。

在成人漫畫中出現的男人，各個都如癡如醉地愛著乳房，時而玩弄之，最壞的情況還會破壞它。為什麼男人無法逃脫乳房的咒縛呢？難道就沒有其他事情好做了嗎？

是因為自己沒有豐滿的乳房，所以想藉由這種支配的行為來彌補？

有人認為占有和支配是男性的本能，是男人的第二天性。也有人認為那是謊言。但無論如何，一直以來男人都被灌輸了這樣的觀念，乃是不爭的事實。

「最終極的占有，就是與想占有的對象合而為一」。

每當看到成人漫畫中一頭埋進乳房內的男性角色，我就不禁會產生這樣的想法。

直接用這個理論詮釋成人漫畫中的表現或解讀成人漫畫，大概會有很多破綻。不過從潛意識的層面來看，難道沒有可能嗎？事實上，男性漫畫家之中，的確有些人在畫女性角色時，會把自己帶入女角之中，啟動腦內「女性部分的自我」，模擬女性可能感受到的快感。注意，請勿吐槽「男性怎麼可能了解女性的快感」。因為，男性讀者也不曉得「身為女人會有什麼感覺」。這就跟指著「YAOI／BL」作品說「女人怎麼可能了解男人之間的愛情」是一樣的。一旦開始這種辯論，最後肯定會面臨「人類究竟有無感同身受之能力？」的大哉問。

我們既沒有心電感應的能力，也無法共享他人的感官，不可能實現「通靈式性愛」。然而，我們卻可以掌握自己的感官。男性也有皮膚、黏膜、口腔、肛門、性器官。並在出生之後，透過身邊各種媒體，每天沐浴在大量「快感表現」的媒因之中。所以幾乎每個人都能潛意識地模擬其他人的感覺。

閱讀漫畫同樣是一種吸收媒因的行為。解讀漫畫作品中的性快感記號時，我們也在吸收著快感表現的基因。就算無法在現實中實際體驗異性的感受，我們仍能充分理解漫畫人物的快感，並產生生理反應。

再說，只在看漫畫的時候把自己投射到巨乳美少女或巨乳美女身上又有什麼不對？雖然正在逐漸崩壞，但既然要在父系社會中享受男性獨有的特權，自然也要扛起身為男性的義務。而讓處於劣勢的雌性得到快感，也是占據優勢的雄性義務之一。那難道不是男性優越主義的基本要求嗎？要像個男人。當一個男子漢。父系社會中的男性正是如此被教育的。

儘管不打算在現實中拋棄男性的特權，不過在妄想中偷偷把自己變成被男人愛撫的那方，也不會有人發現。變性和異裝癖的慾望，或許深埋於每位男性的潛意識中，但這並不代表所有男人都想變成女性，或是想穿女性的衣服。

看在擁有性別焦慮困擾的人眼裡，成人漫畫中的「女性快感」，或許只是男人自私且單方面的妄想。不過，妄想這種東本本來就是自私且單方面的。

有意思的是，這種「身體感到很舒服」的妄想，可以連結到後來女雄系漫畫的小熱潮。這部分我們會再於別章討論。

（1）女雄系漫畫最早的流行，是在八〇年代美國的色情片中。單從外表來看，所謂的女雄（Shemale）就是男性把陽具以外的部分（乳房、臀部、體毛）改造成女性（賀爾蒙療法、外科手術）後，同時具有男女性徵的人。有些人會連睪丸也切除，但也有人會留下。不過內臟和染色體依然是男性。至於心理層面，有的人是帶有性別焦慮症（gender dysphoria）、有的是跨性別女性（Male-to-female）中選擇轉換變性（Transsexual）但未進行完全變性手術者、有的是極端異裝癖（Transvestism）者、有的則是單純喜歡改造自己的身體；而在性取向上也有異性戀、同性戀、雙性戀等各種差異。在日本也小有名氣，身為美國硬蕊電影象徵的女雄Sulka，最後也選擇做了變性手術。另外，「Gay」或是「Gaysexual」則是指同性戀者。女雄不一定是同性戀，就算以女雄身分演出色情片，與男演員進行性愛，也有可能是性別焦慮者。儘管外觀上是同性間的性愛，但對本人而言卻是男女之間的交合。

第三章　妹系與近親相姦

在二十一世紀初期的成人漫畫中最流行的主題，就是所謂的「妹系」。這是一種描繪兄妹之間近親戀愛的漫畫，故必然會被歸類在近親相姦／近親戀愛的體裁中。由於沒有做過嚴格的統計，因此這純粹只是筆者個人的印象，但記得當時市面上的妹系作品遠遠多於其他非妹系的近親系作品，可謂是鶴立雞群的局面。至於「非妹系」的作品又以姊弟和母子居多，其次則是父女、叔父女、叔母子。雖然也可看到姊妹和叔母女的組合，不過大多都屬於集團性愛中的一部分。而父子、叔父子、兄弟間等配對，在男性向領域幾乎不存在。

而本章想要討論的，是近親相姦這個古典禁忌體裁[2]於成人漫畫中的發展，以及「為什麼是妹系？」的問題。

（1）集團性愛這部分本書沒有特別立章討論，通常泛指成人漫畫中非男女一對一，而是三人以上（即3P）乃至亂交的性愛描寫。其中不少都與近親相姦有關。

（2）儘管因民族、宗教、國家、地域而有很大的差異，但多數文化的道德和法律都禁止血緣過於接近的婚姻關係。根據日本的規定，三等親以內不得結婚，故表兄姊妹的結合在法律上是允許的（表兄弟姊妹通常是四親等或以上）。不過日本法律可介入的只有制度上的婚姻，並未明文禁止近親間的性行為。

148

只要有愛，近親也在所不辭

被問到對於近親相姦的看法，在日本最常聽到的回答都是「噁心」。應該可以說是一種生理上的厭惡感吧。而且很有趣的是，現實中有兄弟姊妹的人，感到排斥的比例比普通人更高。畢竟聽到「近親相姦」的瞬間，大家腦中都會馬上想起身邊的親人。

「身為真正有妹妹的人，我完全無法理解怎麼會有人喜歡妹系！」

甚至有漫畫家如此斷言。

我本身是家中的獨子，無論做什麼也不可能設身處地理解有血緣關係的姊妹是什麼感覺，因此對我而言，姊妹可說是純然的幻想。不過，如果換成對母親的愛呢？我們與自己的母親都曾經是一心同體的存在，而母親也是每個男人生命中最先接觸的異性。應該不能說完全沒有不純的感情吧？雖然弗洛依德主張「所有男人都有天生的戀母情結」，可真的要（在自己的內心）更進一步，卻是非常困難的事。我在談話節目『網狀言論F』上聽到小谷真理子論述男性御宅族的母子關係時，內心曾經小小震撼了一下。彷彿某種我一直以為「從沒有發生過」的「某種東西」，從記憶的深處浮了起來。某種不能被定義成近親相姦慾望，而是帶有更加奇妙感情的「某種東西」。

人類對於近親相姦的生理性排斥，主要是後天學習的文化性規則作祟。宗教上的禁忌、群體的規範、法律的管制等規則，對於血緣關係設下限制，是為了明確如繼承權之類的階級和分配秩序，或是為了避免在基於血緣的家族繼承制度下，因近親婚姻導致遺傳性疾病（1）等動搖社會和

國家秩序之後遺症。不過根據近年的生物學研究，科學家似乎找到了會驅使生物避免近親交配的基因，所以人類對於近親相姦的生理性厭惡以及其他性方面的禁忌，乃至過去俗稱「本能」的黑洞，或許都可以歸咎於基因層級的「設計」也說不定[2]。

然而姑且不論上帝設計人類時的想法，畢竟人類這種生物本身就是一種非常反骨的存在，愈是被禁止的事就愈感到好奇。儘管現實中敢於挑戰禁忌的人並不多，但在虛構世界中偷看別人觸犯禁忌，又不會遭到天打雷劈。近親相姦的故事，非常適於旁觀、偷窺、模擬，而且是除了當事者之外「很不容易感同身受」的安全牌。

近親相姦的歷史可以追溯至神話和聖經。即使這些故事從近代的角度可能不算是虛構創作，但源自這些著作的媒因，卻源源不絕地流入虛構的創作品。以戲劇為例，自希臘悲劇開始，到劇作家約翰・福特（John Ford）描述伊莉莎白女王時代的血腥戲曲『Tis Pity She's a Whore（可憐她是妓女）』（十七世紀。一九七一年改編為同名電影）；而電影界則有義大利導演帕索里尼（Pier Paolo Pasolini）以伊底帕斯神話為原型拍攝的『Edipo re（伊底帕斯王）』（一九六七）；小說則有夢野久作的『瓶詰の地獄（瓶中地獄）』（一九二八）、倉橋由美子的『聖少女』（新潮社，一九六五）；漫畫有手塚治虫的『奇子』（大都社，一九七三～一九七四）、上村一夫（原作・阿久悠）的『悪魔のようなあい（惡魔般的愛）』（一九七五）；少女漫畫則以山岸涼子的『日出處天子』（白泉社，一九八〇～一九八四）較為有名。其他還有如比古地朔彌的『神様ゆるして（神啊請原諒我）』（BSP，一九九九）、吉田基巳的『戀風』（講談社，二〇〇二～二〇〇四）、青木琴美的『妹妹戀人』（小學館，

150

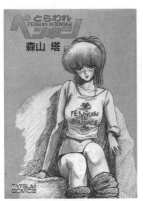

圖22 森山塔『とらわれペンギン』辰巳出版，1986

二〇〇三～二〇〇五）也引起不少話題。

而成人領域中，自古以來就常有以近親相姦和義母為主題的小說。官能小說的漫畫版與早期的色情劇畫、三流劇畫，也同樣存在近親相姦的題材[3]。自蘿莉控漫畫熱潮以降，乃至現代的美少女系漫畫，眾多的漫畫家已理所當然似地畫著近親相姦的漫畫。例如在成人漫畫界一手開創了一個時代的森山塔之近未來科幻作品『とらわれペンギン（被束縛的企鵝）』（圖22）便是以一對近親相姦的姊弟（因是複製關係故為零等親）為主角。而在同人誌界則以三舞野かかし（在商業界也有出版單行本）的近親路線較為知名；還有飛龍亂也是從出道早期便開始創作各種組合的近親相姦漫畫。

至此為止都是理所當然的發展。那麼，在成人漫畫領域中，近親相姦又是以何種形式被描寫的呢？

首先，我們可以直接從神話、戲曲、小說、電影等載體中近親相姦的媒因來看，因為它們絕大部分都直接被成人漫畫吸收了。換言之，古典創作中描繪的禁忌愛情之悲劇，違反倫理的近親相姦，以及愛上有血緣關係的人等經典範例，幾乎完全被繼承了下來。與其他體裁的差異，只在於成人漫畫引進這些元素的目的，純粹是為了追求色情性。換言之，年輕人純真的悲戀也好，瘋狂父親對家人的施暴也罷，無論創作者想藉這樣的設定

圖23 出自飛龍亂『EDEN』富士美出版，2004。

表達何種問題意識或反思，只要不夠色情的話就不合格。當然，漫畫本身的深度、對於人性刻畫的講究、還有作者獨創的思辨，以及作品對近親相姦的考察、對於禁忌的質疑等等，要加入這些當然也沒問題。但無論如何，仍應服膺於「只要夠色，無所不可」的鐵則。

『EDEN』描繪的是一對兄妹之間的關係。妹妹從小就愛慕著哥哥。她在年幼時曾有一段羞恥的回憶——她在公園不小心尿濕了褲子，被大家嘲笑是個「髒小孩」。那個被譽為近親相姦漫畫第一把交椅的飛龍亂，其作品時候，是哥哥挺身而出保護了她。當她哭訴著「我……是個髒小孩，已經回不了家……」時，是哥哥告訴她「沒事的，妳一點都不骯髒」，並用舌頭舔掉了她殘留在尿道口的尿液，證明她一點都不髒。受那段記憶的影響，女主角長到青春期之後，因太過於在意哥哥，反而對他表現得很冷淡。不過就在某一天，她在電車上遇到了色狼，結果竟忍不住又失禁了。而這一次又是哥哥及時救了她。年幼時曾經的酸甜橋段再次上演，兩人終於結合。那是如雪崩般難以控制，溫柔且激烈的交合（圖23）。

經歷過去的心理陰影、幾經曲折、到最後治癒內心的舊創，這樣的三幕劇結構可說是基本的範型。其中「失禁」的部分可以改用「強暴」代替，「兄長」則可以換成「兒時玩伴」。不過，在他人看來天真無邪的「小孩尿褲子」與「溫柔的兄長」這個組合，最能恰到好處地演出妹系角

色的曲折感和惹人憐愛之處。後面的小轉折與心理創傷得到治癒時妹妹安心的表情，表現得非常讓人揪心。而在故事的最後，面對為了妹妹的將來，決定假裝一切都沒發生過的哥哥，妹妹卻驕傲地大聲宣言「就算是神明，我也不會把哥哥交給他」。如果角色內心因交合而發生改變是一種俗套的發展，那麼禁忌和社會眼光在愛的面前也會無力的訊息更是如此。這已經成為近親系漫畫的一種「版型」了。

這種愛情至上主義的「只要有愛，血緣也可以超越」的發想，已經不單只是一種成人漫畫的固定套路，而是非常極端的古典主義，同時也非常接近讀者的價值觀。特別是在日本，對於近親婚姻的法律限制並不嚴格；在奈良時代以前，傳統上皇族和貴族之間也允許異母兄弟姊妹成婚。加上與其他許多國家相比，宗教對社會的控制力比較小，故對於近親相姦這件事，採取積極否定態度的人，或許遠比消極部分肯定的人要少吧？(4)

話雖如此，愛與慾望的界線是相當模糊的。在魔訶不思議的『雛迷宮』中登場之十七歲主角鷹匠，便在十一歲的妹妹‧雛子身上感受到強烈的性衝動。覺得妹妹很可愛的想法，與想跟她發生關係的慾望，兩者都沒有虛假。後來鷹匠看到雛子睡覺時不設防的模樣，終於按捺不住，偷偷舔起她的陰部，一邊呢喃著「好想插進雛子裡面」一邊努力壓抑自己，最後把陽具按在妹妹的股間射精。同時腦海中則不停重複著「好想跟妹妹做但她是妹妹所以不可以做」的糾結心

圖24 魔訶不思議『雛迷宮』ヒット出版，2002。被妹妹發現的瞬間。

情。就這樣每天晚上，一次又一次地做出這種家庭內的痴漢行為，然後終於有一天就被裝睡的妹妹發現了（圖24）。然而，妹妹醒來後卻握住哥哥的陽具，告訴他「如果是哥哥的話，雛子可以喔」。接著於鷹匠插入的瞬間，「雛子的那裡被我撐開了……裡面好熱!!」的快感，與「真的可以!?真的可以玷汙那麼漂亮的地方嗎？她可是我的妹妹啊」的自制心同時作用下（5），他竟選擇插入了肛門。然而，在這件事之後，雛子卻反而對肛交上了癮；而鷹匠無限循環的煩惱也跨入第二階段的「雖然很想插進前面，但她是我妹妹所以只有那裡不可以」，永遠無法從飢渴中解脫。後來鷹匠交到的女朋友，名字也是雛子；鬼迷心竅下打電話叫來的應召女郎也是叫「雛子」

（花名）。儘管鷹匠與這兩個雛子都發生了關係，內心的飢渴卻還是沒能得到治癒。他與戀人的「雛子」間的性愛方式愈來愈激烈，不論是在學校、泳池的更衣室，也都毫無顧忌地想做就做。甚至還開始嘗試剃毛PLAY、露出PLAY、肛交等玩法。而且即使在這段期間，鷹匠依然持續著與妹妹的肛交。青春期失控高漲的性慾，在本作中呈現得滑稽且濃郁，卻又帶著悲傷；將我們體內名為「慾望」，那永遠無法得到滿足的「永恆飢渴」描寫得如此淋漓盡致的作品，恐怕相當少見。

（1）在近代以前，應該是依照經驗法則發現的。
（2）根據黛博拉・布魯姆（Deborah Blum）的著作『Sex on the Brain: the biological differences between men and women（大腦中的性：男人與女人的生物學差異）』中，生物學家娥蘇拉・古迪納夫（Ursula Goodenough）的說法，「花椰菜的染色體內，約有五十種避免花椰菜與自己類似的同種『交配』的基因」。

154

（3） 這種現象是不是出自「父母的基因組合差異愈大才能增加多樣性，增強生物體對抗基因缺陷的能力，並降低有缺陷的基因被繼承的可能性」（出自同書）的設計理念呢？

三流劇畫的近親系作品，尤以ダーティ・松本的「幻視の肉体（幻視肉體）」（『血の舞踏（血舞）』久保書店，一九八七收錄）最為強烈。描述一對美少女美少年姊弟遭人綁架，被人用手術切除並移植彼此的性器官後，強迫性交的故事。

（4） 內藤良的性體驗報導性著作『ねえ、体験しない!?（喂，不體驗看看嗎!?）』（寶島社，一九八二）中，記錄了一則內藤從別人那裡聽來的激進近親戀愛故事。老實說，看完那篇故事後，連我都忍不住覺得「其實只要不生小孩就沒問題了吧？反正他們彼此相愛」。

（5） 用三個分鏡平行敘述兩種獨白的技法十分有效。

理想的母親、淫亂的義母、與真實的母親

如果是兄弟姊妹的關係，還可能採取消極或部分肯定的態度；但如果換成母子相姦或父女相姦，難度便會一下子提高好幾個層級。尤其男性漫畫家描繪母親與兒子的關係時，恐怕很難控制自己不去聯想到自己和母親之間的關係。當然，男性讀者也會面臨相同的難題。譬如對我而言，光是去想像與自己母親之間的男女關係，就會忍不住感到噁心難受。

或許正是因為這個緣故，母子系成人漫畫數量並不多。而且就算有人畫，作中的母親也通常是非常年輕美麗、溫柔婉約的理想化形象（1）。無論是純粹的愛情故事，或是再煩惱之下選擇凌

圖25 留萌純『ママにいれたい』櫻桃書房，2003。寫實又令人心痛的母子相姦。

辱，想與「理想中的母親」性交的感覺都非常容易理解。

留萌純筆下描繪危險近親相姦的作品集『ママにいれたい（想進入媽媽的身體）』封面的寫實型母親，或許是少數的例外。故事述說一位年輕離過婚的單親媽媽，因性慾得不到宣洩而夜夜沉溺在自慰中，有時控制不住時也會把情緒宣洩在自己的孩子身上。是個努力一肩獨自扛起家庭，卻經常感到寂寞的女性。另一方面，女主角還在小學就讀的兒子，有一次不小心偷看到了母親自慰的模樣，從此對那情景念念不忘，連在學校時也會忍不住在上課時跑去洗手間自慰。然後，終於有一天，少年渾身赤裸，兩眼含著淚走進了正在自慰的母親房間……。

這是一個描述分別失去丈夫和父親、內心同樣充滿缺憾的兩人，互相舔舐彼此傷口，沒有治癒也沒有淨化作用，只有失落與惆悵感之一對孤獨母子的故事（圖25）。即便母親藉由跟兒子的關係得到了「丈夫的替代品」，兒子的缺憾卻沒有得到填補，是個悲傷的故事……之所以會讓人有這種感覺，大概是因為我心中「家庭的最基本條件是有父親（丈夫）、母親（妻子）與小孩」這種根深蒂固的「家庭幻想」在作祟（2）。

聯想到自己的家庭觀，或許是有點太過度解讀了。不過留萌純以家庭為題材的作品中，有很

圖26 田中エキス「幼なママ」。『幼なママ』平和出版，
2003。童顏巨乳加眼鏡屬性，酒後亂性誘惑兒子的媽媽。

多都是發人深省的傑作。

然而有趣的是，成人漫畫中的母親形象，不全然只有理想型（包含理想型反面的淫亂系）和寫實型兩類。例如田中エキス的『幼なママ（幼小的媽媽）』中登場的母親，就超越了理想和寫實光譜，是萌化的角色。這篇作品中的女主角一如標題，擁有稚嫩的臉蛋和體型，看起來比自己的兒子還年輕。雖然是現實中不可能存在的形象，但能夠輕描淡寫地把現實中的不可能化為可能，正是漫畫的強處。而且作中的母親連性格都很像小孩子，是個可愛又愛撒嬌的女孩。若以男性自私的願望為標準，這大概很接近男性心中理想的戀人形象吧。不過她卻是主角的母親。女主角完全不顧正值青春期的兒子複雜的心情，把自己的老公晾在一旁，醉醺醺地主動迫近。在喝醉後看起來變得更加色情的理想設定下，兒子終於也輸給心中的愛情和慾望……。

至此為止的設定和發展，與其說是「理想化的母親」，根本就是「住在自己家裡的理想女友」，典型的男人不切實際的自私幻想。不，應該在這種設定裡，連「母親」這種屬性都被轉化成了「可愛媽媽」這個萌要素的構成零件（圖26）。

而如果想用更安全的方式享受母子相姦的樂趣，也可以選擇義母關係這種「替代母親」的方案。因為沒有血緣關係，所以抵抗感更少，而且還可以套用父親與年輕女子再婚的設定，縮小與男女主角間的年齡差距。也就是年輕貌美的「母親」。

這種形式的代表作，有雅綴的『豔母（完全版）』（司書房，二○○三）。故事講述一個愛上自己後母的高中生男主角，從最初的色情騷擾電話，一步步升級到送性愛玩具、電話性愛，使盡各種手段讓義母變成自己的性愛奴隸，最後甚至對叔母都伸出魔爪的長篇惡漢漫畫。儘管由於是義理上的母子關係，因此近親相姦的色彩較淡，可女主角努力試著扮演母親角色的序章，仍相當有近親系的氛圍。而故事後半段，男女主角瞞著丈夫（父親）進行淫亂的調教ＰＬＡＹ，不道德的歡愉與偷情的刺激感愈來愈強，兩人的「親子關係」也退化為彼此同居在一個屋簷下的藉口，使色情感無限攀升。堪稱不可多得的名作。

（1） 現在熟女系在色情劇畫界已經發展為擁有專門雜誌的次體裁，而熟女系作品中登場的母親角色，都有著與年紀相符的外觀。不，許多作品甚至會更刻意畫出衰老的感覺。

（2） 這種家庭幻想，與對單親爸爸、單親媽媽家庭的同情等歧視意識直接相關。

沒有愛情也沒有道德

圖27 山田タヒチ『稜─RYO─』ヒット出版社，1999。
侵犯弟弟的姊姊。以及用攝影機拍下此過程的父親。

不管是不是真愛，近親相姦都不可能被社會接受。即使是在法律寬鬆的日本，近親相姦也絕對不是什麼正向的詞彙。那麼，如果不是出於真愛又如何呢？

山田タヒチ的長篇創作『稜─RYO─』，描繪的就是這麼一個捨棄了愛與道德的黑暗世界。在母親死後，父親宛如失心瘋似地開始對就讀高中的女兒極盡凌辱、綑綁、姦淫的惡行。而弟弟‧稜，每天都看著這惡夢一般的情景。稜一直信任著姊姊，卻反過來被姊姊凌辱（圖27）。

後來，稜鼓起勇氣向班上的女老師求助，卻連老師都被自己的父親和姊姊侵犯，自己也被迫和女老師發生關係。而這一切其實都是父親對他們的感情教育。最後稜也逐漸變得跟父親一樣，成長為一個「不惜失去自己最重要的東西也要追求快樂」之惡魔般的人類。漫畫的後半段以稜為中心，描繪他所做的「各種非人行徑」，以及與稜有著完全相同遭遇之父親少年時代的回憶，講述了被害者是如何在遭到虐待後成為加害者的悲劇螺旋。故事最後沒有救贖也沒有毀滅的開放性結局中畫下句號。在這部作品中，近親相姦不過是脫離常人之道的儀式，向背德之底墮落的過路點罷了。

此外，雖然沒有完結，但多年來一直保持著高

人氣的秋葉凪樹（人）之作『空のイノセント（天空的純潔）』（Coremagazine，一九七～一九九八）又怎麼樣呢？在這部作品中，被只有女人的破碎家庭領養的主角少年，遭到有戀童癖的叔母，以及有虐待狂傾向的表姊凌辱，覺醒了遭人虐待的快樂。主角被困在快樂的地獄和對純潔表妹（女主角小空）的暗戀之情中，故事筆直朝著毀滅的深淵狂奔。是一個有如把奧姆真理教和聯合赤軍晚期陷入的自我毀滅式封閉空間，以家庭的形式直接體現出來之可怕長篇作品。也可說是象徵著動畫『新世紀福音戰士』（一九九五～一九九六）以降內省時代的一部作品。

這兩部作品所描繪的，都是名為家庭的黑暗。我們無法得知現實中其他人的家庭究竟是什麼樣的，只有在爆發成社會事件時才有機會一窺究竟。無論『稜—RYO—』的單親爸爸家庭，或是『空のイノセント』中的女系家庭，在外人眼裡都是普通的幸福家庭。

而另一個同樣描寫不道德的世界，明亮度卻跟前兩者有著一百八十度不同的作品，則是RaTe的『INCEST+1』。

「我們學校是女校，所以搞蕾絲本來就很常見。」

故事就在這令人頭疼的旁白下揭開序幕。但有一天，女主角恭子的好友小霞，突然對一直想找個男人的恭子說：「要不我把我男友介紹給妳吧？」

沒想到小霞口中的男友……竟然是個會在光天化日下露鳥的可愛少年。不僅如此，「他就是我的男友，我弟弟和巳。」

想不到恭子卻作出：「哦哦，原來小霞在搞近親相姦啊。」兩人更大方在恭子面前公開關係。真敢耶～」這種腦袋不正常的反應。然後，三人在一番口交後——

カワイイ
でしょ？

あたしの
カレシで弟の
かずみ

ねーちゃんの
友達？

すり
すり

えっ

ええ
ーっ

図28 RaTe『INCEST＋1』司書房，1998。弟弟就
是男友。

「好，接著來做愛吧。」

「耶～做愛了做愛了——♥」

「那個，其實我還是處女……不過小穴都這麼溼了，就算直接插進去大概也沒問題。」

「嗯，剛才已經徹底自慰過了，我想應該不會痛……」

就像這樣，進行了一段與其說氣定神閒，不如說根本智障的對話。之後便開始了包含近親相

姦的三人H劇情。

RaTe的作品風格相比前兩者可說是另一種極端，對於「違背人倫」且應該是「挑戰上帝

戒律的重罪」的近親相姦，竟然只用「真敢耶～」一句話輕描淡寫地帶過。人類自古代代相承

圖29 ひんでんブルグ『兄妹愛』松文館，2002

的近親婚姻禁忌，以及對近親之愛的複雜糾結，全都在一瞬間被破壞。讀者心中「近親相姦是不道德行為」的既成觀念如果愈強，『INCEST＋1』的破壞力便愈高。可說是最為強而有力的破壞。這種毀三觀的表現方式，

腦內妹妹與甜美的角色扮演

最後，我想再回頭思考一下「妹系」。

妹系這個稱呼被廣泛採用，是從九〇年代後半才開始的，然而如今已是非常普及的名詞。在一般領域，妹系可以用來指稱「妹系偶像」、「妹系時尚」，用來當成「像妹妹一樣」、「可愛」、「蘿莉塔式」的代用詞。

而在成人漫畫領域，通常妹系指的是「描寫兄妹間近親相姦關係的作品」，不過有時也跟一般領域的妹系意義通用。若依照這個不成文的定義，那麼先前介紹的魔訶不思議的『雛迷宮』、ひんでんブルグ的『兄妹愛』（圖29）的書名代表作（描述失戀的哥哥趁著妹妹來安慰自己時順水推舟……）、以及鬼之仁的『近親相姦』一書收錄的「Be My Angel」（描寫兄妹間濃厚的性愛[圖30]），雖然畫風各異，但全部都算是「妹系」作品。

162

圖30 鬼之仁「Be My Angel」。『近親相姦』Coremagazine，2004

不過，「兄妹相姦」與「妹系」之間又有著微妙的區別。由於兩個名詞都沒有明確的定義，因此要講清楚其中的差異非常困難。但唯一可以確定的是，在「萌」成為御宅文化和成人漫畫讀者共同語言的九〇年代後半以降之作品，大多都含有萌要素，故可假定身為女主角的「妹妹」對讀者而言也是萌的對象。

說得極端點，讀者在這些作品中萌的，不是現實意義的「妹妹」，而是帶有「妹」屬性和「定位」的「角色」。「哥哥」也同樣只是一種「定位」。讀者在閱讀成人漫畫的時候，就像在玩角色扮演遊戲（RPG）一樣，在腦中演繹哥哥和妹妹等角色。

不過對於這種觀點，「可是所有鑑賞『人為創作物』的藝術和娛樂，多多少少都帶有角色扮演的性質吧？既然如此，那『妹系』和『兄妹相姦』又有什麼不一樣呢？」

一定會有人這麼反駁。

其實這樣說也沒錯。不過我認為在角色扮演性的純化這一點上，現代成人漫畫更領先一籌。當然以現在的時間點，我們無法嚴密地去論證這個命題，但我是這麼覺得的。

各位難道不覺得，讀者對待創作物的態度，變得比過去更有自覺了？以前在批判御宅族時，常常使用「御宅族就是分不清現實和虛構的年輕人」這種論點，可現實難道不是恰好相反嗎？

圖31 ゴージャス宝田『妹ゴコロ。』Coremagazine，2005。強姦妹妹的哥哥。

宅系刊物的讀者明白，若能明確地切割現實和虛構，才更容易在閱讀時得到快樂。不，正確來說，現實和虛構其實是一體共生的。現實充滿了不確定性，而虛構也是在明確掌握何為真實的前提後，刻意朝與真實相左的方向建立，才能安全且舒適地去享受其樂趣。很遺憾地，我們並不像會對電影院的大銀幕開槍的發展中國家觀眾那樣純潔與無辜。既然如此，何不徹底把虛構當成虛構來享受呢？

在這層意義上，ゴージャス宝田的『妹ゴコロ。（妹心）』或許可稱得上是絕品。畢竟這是部雖然主角強姦了最喜歡哥哥的妹妹，但對妹妹而言卻等於夢想成真，然後相思相愛的兩人從此過上每天沒羞沒臊地在床上相親相愛的日子，令人看完忍不住對著天空大喊十次「最好是啦」的俗套長篇作品（圖31）。

若只看故事情節的話，大概只會覺得是個爛哏又低智商的作品吧。畢竟這種設定實在太過投機、缺少現實感了。

然而實際翻閱後，卻意外地發現沒那麼難看。即使是平庸的食材，在好廚師的手裡也可以燒成一盤好菜。

作中的妹妹千波是個「可愛」、「無邪」、「楚

楚可憐」、「專一」、「堅毅」的角色。有時會對其他女角表現出嫉妒，有時也會反省對哥哥一心一意的自己「是不是個怪女生？」，但基本上是個性格非常樂觀積極的女孩。

至於哥哥航一郎乍看「冷靜」、「知性」、「成熟」、「傲慢」，可實際卻是個「遲鈍」又「自虐」，總是一個人鑽牛角尖的類型。相對於千波「理想中的妹妹型角色」的形象，航一郎則是個外表優秀、內在卻十分普通的廢柴。不過航一郎的平凡、沒用卻設定得很出色。在強暴妹妹的那一刻起，他就注定是個無可救藥的人渣了。而強暴完之後才來反省的廢柴性，更是表現得淋漓盡致。

而且這傢伙對自己妹妹的態度竟是「我曾一廂情願地相信，『只有妹妹（這傢伙）是我的盟友（東西）——』」這種不堪入目的等級。不僅把所有人二分為非友即敵（內與外），就連盟友都當成物品來看待。然而，這種內在的描寫也使人產生同情，所以即使航一郎最後順水推舟地與妹妹過上幸福快樂的日子，讀者也不會覺得憤怒，反而會有種鬆了口氣的感覺。

被妹妹所愛、被讀者同情，同學之中也有兔羽山這個願意理解他的怪胎朋友。多麼幸福的男人啊。擁有上帝視角的大山，後來也察覺了千波和航一郎的心思，甚至承認了兩人的關係。

「人家說兄妹不可以結合，是指要生小孩的情況吧？普通的情侶也不是為了生小孩才做愛的啊。」

而在說出這句台詞前，兔羽山還提到了老是纏著航一郎，性格粗野、情緒總是異常地高昂的男人婆，「自稱・校內妹妹」的進藤理論，指出了一個重要的論點：「所謂的『妹妹』應該是像理論那樣的。小千（千波）不算。」

圖32 瀨奈陽太郎『⑱!?〜マルいも!?』富士美出版，2005。宛如姊姊般的妹妹進攻像妹妹一樣的哥哥。

換言之，作者在這裡直接向讀者宣言了千波不是「妹妹」，而是「妹系角色」。

ゴージャス宝田於這部漫畫的周到之處，在於故事總是清楚地分別「外」與「內」，有意無意地強調校內（在這所私立的中高一貫制學校內，從高中才考進來的學生被稱為「外來生」，有意無意地強調校內（在這所私立的中高一貫制學校內，從高中才考進來的學生被稱為「外來生」）。在千波的認知中，「外來生都比較粗暴」；而理論也是外來生）、家庭內、千波自慰的衣櫥、兩人做愛的練習音樂用的隔音廂等「內側空間」的舒適感、安心感，與讀者內向的性格不謀而合。

此外，這部作品也可以結合與妹系相關的「腦內妹妹（2）」一詞之流行來解讀。

即便現實無妹，但其腦中有妹。相較於現實的妹妹，腦內妹妹還可以自由地訂製屬性。而且自己的內心不會有「外人」闖入打擾。回頭來看，其實「妹心」這個標題，難道不正是「妹妹的心思」與「心中的妹妹」二詞的雙關義嗎？

從這個角度思考，『妹ゴコロ。』這部作品既是成人漫畫，同時也可以當成腦內妹妹的規格說明書。而恐怕，也真的有讀者用這種方式閱讀本作吧（3）？到了這一步，「妹妹」就只是腦內情人的一種屬性而已了。只不過因為近親相姦在現實中是一個嚴重的問題，所以「妹妹型」的腦內情人設定，才無可避免地附加了「近親相姦」的屬性，僅此而已。

166

或許漫畫家早已敏銳地預料到了這種情況也說不定。在瀨奈陽太郎的『妹!?～マルいも!?

（妹!?～Maruimo!?）』中，身為纖弱美少年的「哥哥」，便遭到各種不同種類的妹妹使喚、玩弄、凌辱。本作中爭先恐後地想突破近親相姦禁忌的，反而是這群妹妹。

隨著故事篇章依序登場的新手妹妹們（其中也有無論怎麼看都比哥哥更年長的姊系妹妹），簡直就像腦內妹妹對讀者的反撲（圖32）。可說是一部把妹系、黃色喜劇、御姊×正太路線全部混成一鍋後再一口氣顛覆，充滿各種惡搞元素的後設型喜劇。然而頑強的讀者們，還是會在該擼的地方笑著拉開褲襠的。

（1）「Be My Angel」這個標題或許是在致敬元祖妹系蘿莉塔動畫『媚・妹・Baby』（『Cream Lemon』系列，創映新社）。

（2）到頭來腦內妹妹其實也是「自己」，所以實際上是一種非常自體性行為（Autoerotic）的結構。這種結構或許內存於所有色情創作物中，以及想像這種行為本身。

（3）腦內妹妹與所有存在於我們腦中的事物一樣，是由媒因組成的。並且會隨著外界的新媒因流入而不斷更新。現代神祕主義者的蘇珊・布萊克摩爾（Susan Blackmore）認為：「我們所認為的那個有意識的自我，其實是由媒因組成的團塊」，且「個人的自我，只不過是由大腦的資訊處理系統維持著的一束媒因」（John Horgan『Rational Mysticism: Dispatches from the Border Between Science and Spirituality』）。如果把這個理論跟生物學家肯恩海默（Rudolf Schoenheimer）的「動態平衡」學說結合在一起，將會變得非常刺激。關於肯恩海默的學說，福岡伸一的著作『もう牛を食べても安心か（已經可以放心吃牛了嗎？）』（文春新書，二〇〇四）有詳細介紹。

第四章　凌辱與調教

成人漫畫就是「凌辱」！這麼認為的人想必不少。由於沒有經過正確的數字，但凌辱系的作品相較其他類型的確格外常見。然而，跟以前相比，現在以凌辱為唯一主題的「純凌辱系」卻沒有那麼多。大多都是帶有凌辱要素，也就是帶有「在未得到明確同意情形下強制對另一方進行之性行為」描寫的作品。其中有些作品畫到結尾時會變成和姦，也有一些作品中本以為是被害者的角色，後面才發現原來是「加害者」的指使者，讓人看得暈頭轉向。並且自九〇年代開始，女性凌辱男性，用色情片的術語即是「逆強姦」的作品數量急速增加。好色女教師吃掉男學生的故事也成為成人漫畫的標準戲碼之一。現在這時代，還迷信「男人一定比女人更強更主動」的，也就只剩下一些跟不上時代的笨老頭了。而會把成人漫畫跟「強姦漫畫」畫上等號的，也都是些搞不清楚狀況的無腦黑。

話雖如此，不論是主題也好、類型也好、跨領域也好、視覺表現也好，為什麼成人漫畫會有那麼多帶有「凌辱」要素的作品呢？其中一個可以想到的答案是效率。藉由加入凌辱的元素，作家們可以很輕易在十六到二十頁之篇幅內塞入激烈性愛來捕捉讀者的目光，並營造高潮迭起的劇情。比起發生在平淡日常生活中、溫馨和平的唯美性愛，這樣的故事更容易直擊讀者的好球帶。

儘管這麼說可能太露骨了點，不過現實就是如此。要求漫畫家「請在二十頁篇幅中塞入十五頁性愛橋段」（或相同比例）的編輯，在出版界到處都是。

可是，難道只有這個理由嗎？倒也不是如此。帶有強暴性質的成人漫畫之所以這麼多，還有

168

許多別的原因。譬如強暴的描寫可以刺激人類想把自己的基因延續下去的本能，以及可以簡單地一口氣跳過在現實世界必須經歷的一長串複雜前置步驟，直接進入到性愛的環節。當然，對於異性的矛盾情感和男性優越主義也是原因之一。另外也可能是為了宣洩人性黑暗面的慾望。但不論是哪種理由，無論讀者和作者把自己帶入被強暴或強暴的哪一方，以強硬手段施行之性行為似乎都能刺激到人類本性的某個部分，強暴似乎有時就是能喚起人們激烈的反應。而蘿莉控和強暴系的作品經常成為成人漫畫反對者集中攻擊的對象，也是眾所周知的事實。

みやわき心太郎和愛崎けい子兩人一起攜手共同創作的『THE レイプマン（The Rapeman）』可以說是純強暴系漫畫的「原點」，這點應該沒有太大爭議。這是一篇以出身平凡的高中老師為主角，描述主角在暗地裡收受傭金、替雇主強暴別人的危險故事。換言之，也就是以毒攻毒、用強暴代替殺人版的『必殺仕事人』和『骷髏13』（圖33）。這部作品的有趣之

■33 出自みやわき心太郎&愛崎けい子『THE レイプマン2 畏愛の章』シュベール出版，1999。みやわき心太郎是從貸本漫畫就出道的超級老兵。

處，在於用「強暴」這種不道德且殘忍的行為刺激讀者內心慾望的同時，又藉由那些被主角制裁之「惡女」的故事，描寫出男性優勢社會下的壓抑與矛盾。因此無論主角「強暴俠」以多麼高超的技巧完成任務，也無法帶來多少淨化作用，反而給人一種黑暗混濁的黏膩感。儘管這部作品的用意絕對不是要讚揚劇中沙文主義超人的強暴俠，但還是在女權團體的抗議下

被迫絕版（1）。

當然，我並不是說讚揚強暴的漫畫被抗議也是活該，也無意在不清楚抗議行動的詳細情形下就妄加批評。不過，在這個男性優越主義的亡靈仍舊徘徊不散，對性別的壓抑依然很強的社會，強暴這種題材，無論平庸與否，都注定是一劑毒藥。

（1）從抗議發展到絕版的過程之所以如此之快，可能是因為這部漫畫當初是在一般向青年雜誌『リイドコミック（LEED Comic）』上連載吧？一九九九年時由LEED社的子公司シュベール出版發行復刻版。抗議本身屬於言論自由，不過徹底封殺特定的創作表現，要求其絕版或回收的行為，恐將大大減損該「言論」的正當性。因為這就相當於要求封殺未來的議論。

凌辱、劇畫、與新劇畫

在三流劇畫與更之前的時代，上從硬蕊的強暴，下至用花言巧語拐騙對方跟自己上床的豔笑喜劇，各種不同的凌辱作品便已廣泛存在。但進入蘿莉控漫畫的時代後，愛情喜劇系的成人漫畫一枝獨秀，硬蕊的強暴作品相對減少。是的，因為對這個時代的御宅族而言，可愛才是最重要的，純粹的色情並不受歡迎。在那個時代，只剩下進入衰退期的三流劇畫界才看得到純色情作品的蹤影。

170

在三流劇畫從主權爭奪的戰爭中脫隊後，八〇年代後半，隨著美少女系成人漫畫的市場擴大，硬蕊系的路線再次開始嶄露頭角。那是一個不錯的戰略。藉由吸收舊時代三流劇畫的難民，並拉攏新時代追求「實用性」的讀者，強化與其他同業競爭的能力。與此同時，還可以跟才剛開始對性表現做出新嘗試的其他體裁做出差異化。

九〇年代前半，只要貼上後，即使內容激進了點、馬賽克偷工減料，也能躲過青少年條例的「事後審查禁售」流程之黃色橢圓形魔法護符——成人漫畫標示登場，使成人漫畫表現的激進度進一步升級。

這段時期儘管處於成人標示氾濫的榮景之下，但受到平成大蕭條的影響，漫畫讀者的購買力卻開始下降。且隨著不景氣的寒冬愈加惡化，高實用性和即效性，也就是激進又沒有複雜劇情的務實派商品變得愈來愈好賣。

就在此時，成人漫畫界出現了一個有趣的現象。繼承了手塚／漫畫風／動畫風媒因的美少女系成人漫畫，出現了劇畫化的潮流。這裡所說的劇畫化，具體指的是更銳利的筆觸、大膽的鏡頭運用、以及流線（效果線、速度線）的多用。在美少女系漫畫風／動畫風的龐大媒因基礎上，漫畫家從垃圾桶內撿回了一度遭到拋棄的劇畫媒因，同時也吸收了被當時的青年漫畫拿去的B・D

（1）和美式漫畫媒因，形成了可稱之為「新劇畫」的群集（2）。

這個群集的成員，有率先有意識地結合劇畫與美少女系的先驅者伊駒一平（3）。早期創作梶原一騎式的仿劇畫同人誌，後來在美少女系商業誌上以另一個筆名創作卡通畫風成人喜劇，最後煉出陰鬱黑暗畫風的山田タヒチ（4）。在作品中融合了富本たつや風的漫畫／動畫系美少女角色

圖34 甘詰留太「キミの名を呼べば（呼喚你的名字）」。『キミの名を呼べば』ティーアイネット，2003。職責就是被凌辱的肉便器。

圖35 スノーベリ「女教師奈落の教壇」。『女教師奈落の教壇 1』平和出版，2000。儘管基底是動畫畫風，不過融入了相當多的劇畫媒因。

與劇畫系大叔角色，堪稱御宅系和劇畫系混合體的鬼之仁。於一般向雜誌上也十分活躍的甘詰留太（圖34）。同時兼職ＢＬ漫畫家，作品極富巴洛克風格的狩野ハスミ。於漫畫畫風中強行引入劇畫式表現，形成獨特世界的スノーベリ（圖35）。以及ビューティ・ヘア、ぺるそな、The Seiji、オイスター……等等，舉的例子愈多，境界線也就愈加模糊。不過整體而言，九〇年代中葉以降，這類新風格的作家大多都選擇了「好賣的硬蕊路線」。在這些作品中都有著激進的性愛描寫，以及遊走在法律邊緣的馬賽克修正、強調性器的運鏡、以及透明化的陽具或陰道透視等把攝影機帶入內臟的描寫。而作品也必然地以強姦、監禁調教、近親相姦等口味重的題材為中心。

172

（1）法式漫畫＝bande dessinée的縮寫。在日本尤以墨比斯（Mœbius，漫畫家尚・吉羅的筆名）的影響力最大。

法國漫畫的媒因，主要是透過曾受墨比斯直接影響的大友克洋、藤原神居等新潮流派作家，以及受過法式漫畫與美式漫畫影響的板橋秀豐傳入的。

（2）新劇畫與三流劇畫雖然有很多相似的要素，但這種相似性就有如魚類的鯊魚跟哺乳類的海豚一樣，純粹是追求共同機能下的結果，只是一種外型上的相似。如果看過新劇畫的激進作品後再來讀三流劇畫，甚至會有種三流劇畫就像抒情詩的錯覺。

（3）伊駒本人自稱為「半劇畫」。

（4）創作同人、美少女系作品時使用別的筆名。

無名怨憤與溝通

根據神經科學家保羅・麥克蘭（Paul MacLean）的理論，在人類的大腦皮層底下，存在著一種叫爬蟲類腦（腦幹）的結構，控制著我們食慾、性慾、求生慾等最簡單的本能反應。如果從理論來思考，那麼「人類能從強暴表現中感受到快樂乃是男人獸性在作祟」之主張不管聽起來再怎麼愚蠢，說不定也含有百分之一的真實性。的確，不只是男性，所有的人類都在希冀著愛與平和的同時，也嘲笑著他人的不幸、謳歌背叛的行徑、把欺瞞當成家常便飯，只要一找到機會就掠奪、侵犯、破壞、殺戮，以自身的存續和快樂為優先，有時更為了追求快樂而自我毀滅。換言之，我們雖然不是惡魔，但也不是天使。無論是奴役他人或被他人奴役，都能感受到快樂。

當然，若沒有足以壓倒對方的力量，就無法凌辱他人。而為了凌辱那些可憎的對象，人們不惜動用暴力脅迫、催眠、藥物控制、權力壓迫等各種手段。

例如鬼之仁的傑作短篇「媚熱志願」，身為主角的校長便用媚藥依次對女學生伸出毒手。而且劇情發展也非常不囉嗦，剛開頭就能看到禿頭校長一邊說著：「不愧是優等生，連肉棒的含法也高人一等呢。」一邊強迫戴眼鏡的學生會長替自己口交。然後第二頁就解釋這位模範生之所以淪落至此，是因為被下了強烈媚藥的緣故，接著就直接開幹。

「這不是濕得一塌糊塗了嗎，啊啊？」「看哪……前端已經進去了唷」「幾乎全部都塞進去了……」

而到了第三頁，學生會長就已經幾乎要到達高潮。

「沒想到平常總是把我當成笨蛋的學生會長，居然會一面扭著屁股一面哭著求我!! 太棒了!!這個藥簡直太棒了!!」

然後第四頁就秀出標題和禿頭校長的下一個犧牲品（女主角）之全身像，第五頁則是女主角與男友濃厚的接吻畫面，第六頁告訴讀者兩人還沒有上過床，接著女主角「美樹本同學」就被廣播叫到了校長室。隨後美樹本同學立即就被灌下媚藥，遭到禿頭校長的凌辱……。

即便是短篇，不過作品中依舊塞滿了各式各樣的要素。其中禿頭校長的角色塑造尤其出色。結合禿頭、中年、下流、好色等不受歡迎的屬性，簡直就像刻板印象中的變態叔叔之化身（圖36）。這名禿頭校長雖然與讀者之間有世代隔閡，但讀者內心的無名怨憤，亦即「反正這輩子永遠也不可能會有美少女愛上我」、「反正我就是廢物」、「反正我就是處男」、「反正我就是長

圖36 出自鬼之仁「媚熱志願」。『制服少女』Coremagazine，2000。反派才能發光的凌辱作品。禿頭下流又邪惡的校長，滿載「大叔要素」而非「萌要素」的角色。

得醜」、「反正我就是交不到朋友的邊緣人」等心境，倒是可以很好地投射在這個角色身上。擁有整個學校最大的權力，卻被女學生瞧不起。單憑正常的手段，一輩子也不可能談戀愛或跟女性上床。儘管是個討人厭的角色，卻也正好有如鏡子裡那個討人厭的自己。另一方面，美樹本同學年輕、貌美、可愛、清純，還有男朋友。性格溫文儒雅，成績也非常優秀，渾身沐浴在青春的光輝中，是禿子校長永遠無法觸及的存在。既然高攀不起，那就把她拉下來吧。既然無法與她成為

「人與人」之間的戀愛關係，那就破壞她的靈魂，將她變成只有肉體的存在，變成自己的所有物，然後再進一步破壞她。始於無名怨憤，發於厭女情節（Misogyny），最後達於強姦。

凌辱題材一方面能直擊讀者的性慾，同時也能承接讀者的無名怨憤。無名怨憤的根源，來自比性慾更深的「想愛／想被愛」的欲求。也就是在社會最小單位的「你和我」之關係中，以「人」的身分互相承認彼此。而探究到最後所得到的，便是「我是人類」的吶喊。讀者內心的無名怨憤，與現實中是否被社會排擠無關。只要本人的心中認為「世界拒絕了我」，就可以稱之為無名怨憤。無名怨憤的根源是溝通的不完全，但要求人與人溝通的社會壓

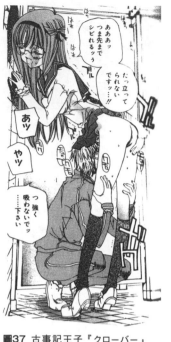

力，本身就是導致無名怨憤的原因之一，是先有雞還是先有蛋的問題。

若站在溝通的觀點，便能鮮明地看清「性慾模型」以外的部分。最好的例子便是「因愛而致的強暴」。由於不知該如何表達自己的愛，又或是無法確定自己的愛有沒有傳達出去，因此使得愛情失控，最後便決定以性器為工具直接與對方對話。就像是個體之間的大砲外交。跟日本戲劇中一邊痛毆不良少年一邊大喊「你難道聽不懂我的話嗎！」的熱血教師是同樣的原理[1]。因愛而致的強暴狡猾之處，在於就算沒能成功用性愛開啟對話，至少也能滿足一時的性慾。然而，成人漫畫中也有執著於對話的強暴魔。應該稱之為強暴跟蹤狂嗎？

於古事記王子的長篇作品『クローバー（Clover）』中，女主角經不住變態青年低聲下氣的乞求而答應跟他走，結果卻被因他纏上，得寸進尺地要求性交（圖37）。雖然完全脫離了常軌，但青年誠實的愛與執念卻打動了女主角，使其接受了青年的存在，最終逐漸成為類似代理母子的關係。原來這世上也有從強暴與跟蹤開始的愛情啊。指謫「現實中才不可能有那種事」是沒有意義的。不管現實有沒有可能，我們仍應該去思索為什麼作家會編織出這樣的奇幻故事。

『クローバー』的醍醐味，在於其行為底下「攻受」兩邊逆轉的

圖37 古事記王子『クローバー』
Coremagazine，2003。從跟蹤開始的戀情是有可能的嗎？

部分。本該是凌辱者的一方得到了原諒和救贖，此種幻想就與宗教裡的改惡向善的故事有著異曲同工之妙。這於凌辱系成人漫畫中儘管是相當少見的類型，不過在男人向女人尋求母性這點上，卻十分地古典。

（1）體罰和軍事侵略也是一種凌辱，會在對方心中留下心理創傷。維多利亞時代的色情刊物中經常出現鞭打（whipping）、打屁股（spanking）的內容，也是起於公立學校的體罰。軍事力的行使，是以國家、民族為單位的強暴行為，日本與中國、韓國（朝鮮）的領土紛爭和靖國神社參拜問題，以及日本人對美國矛盾情感，是否也是戰爭強暴的巨大心理創傷所導致的呢？

Rape Fantasy

在強暴相關之議題中最容易遭人指責的論點，便是「強暴神話」。例如「女人內心其實很期待被人強暴」、「就算一開始會抵抗，不過硬上之後就會逐漸聽話」、「即使一開始是強姦，但如果對方也有感覺的話便算是和姦」、「女人要是真想反抗的話根本不可能被人強姦得逞」等。這些主張儘管是愚蠢的「神話」，但其中使人忍不住遐想「說不定……」的微妙性，或許正是它們被稱為神話的原因。即便社會上也有人批評「色情商品都是強暴犯的罪行起因」，可這種無視讀者文化素養和創作物包容多樣性的論點，多半是站不住腳的。不過，若說「色情強暴」的

177　　　　第四章　凌辱與調教

理論有什麼值得我們探討的地方，那就是強暴神話本身，正是對至今依然存續之父權社會的強力批判。

筆者想討論的，是位於強暴神話根基的慾望。先前列舉的「神話」，全都隱含著「強暴是被強暴者默認（包含事後諒解）之下的結果」這種不負責任的溝通和被認同的慾望。

這與將男性性器和女性性器的結合理解為「男性性器侵入女性性器」的男性優勢文化，可說不無關聯。一如安德里亞‧德沃金（Andrea Rita Dworkin）在『Intercourse』一書中所言，「所有的性關係都是一種性歧視」。這種把所有性愛都當成強姦的偏激主張，於男性優越主義依然為顯學的文化、社會中，很難說是錯誤的〔1〕。在這種把這種陽具視為刀子，而陰道是被刀子割出之傷口的印象影響下，許多男性都無法抹去性行為是之後的罪惡感，而許多女性則把性行為視為一種帶有攻擊及侮辱性的行為。結果，兩性之間便形成了「性和色情是不好的」無形共識。可於二十世紀中葉以後正一點一點地崩壞。在這樣的背景下，會產生前述那種帶有溝通慾望和認同慾望的強暴者形象，也就不奇怪了。而這也應證了環望所說的「帶有英雄主義色彩之主角正逐漸失去現實感」的證言。

讀者純粹只把強暴神話當成一種奇幻故事來享受。所以批評「始於強暴的戀愛」和「因愛而做的強姦」「不符合現實」就沒有意義，因為作品的價值並非由它的現實感來決定。

強暴系作品中最值得一提的，有月野定規的『♭37℃』和『♭38℃』（Coremagzine，

圖38 月野定規『♭37℃』Coremagazine，2002。精彩的自白。儘管遭到凌辱、成為性奴隸，卻依然擁有強烈主見的人物塑造令人不禁想脫帽致敬。象徵著跨越刻板印象的「被侵犯角色」之誕生。

二〇〇四）這兩部長篇漫畫。『♭37℃』的故事結構是「男方抓住女方的把柄要脅，使其成為自己的奴隸」。兩部作品的舞台都發生在學校。描述優等生鍵堂被變態少年七瀬偷拍到自己在保健室自慰，並遭其威脅成為他奴隸的故事。是過去已經被畫過數百次，不，說不定已經有數千次的老套路。但月野定規的巧妙之處，在於他用了非常多心思來建立這兩個角色的性格。鍵堂不是只會對主人言聽計從的性奴隸（圖38），只是因為被抓住把柄，不得已才服從七瀬的話。雖然在玩性愛遊戲時會服從七瀬的命令，可並未連平時都對他百依百順。她時常對主人的七瀬破口大罵，有時甚至還會使用暴力。而七瀬也不是什麼肌肉猛男，只是個我行我素的文科男子，在進行性愛

遊戲以外的時候，基本上都是放牛吃草的態度。與其說是凌辱者，倒更像是誘惑女性跟自己簽約的惡魔梅菲斯特（『浮士德』中出現的惡魔），有時也像教育者。有著中性且透徹觀察力的七瀬，或許繼承了充滿愛之使徒渚薫（『新世紀福音戰士』的角色）的媒因也說不定。文雅、知性、憤世嫉俗、又有些古怪的七瀬，作為給現代男性讀者帶入的第一對象，是非常有威力的。兩人的關係與其說是主人與奴隸，更像一對賣傻與吐槽的夫妻相聲組合。

但若只看『♭37℃』的話，仍沒有跳出傳統的凌辱&支配之框架。儘管月野定規筆下鍵堂快樂嬌喘的表情

描寫擁有相當高的評價，但作中卻看不到七瀨的快樂描寫。可以看見評論家常說的「支配者接受被支配者的侍奉，然後藉由觀看被支配者的愉悅模樣來獲得快樂」這種「支配／被支配」的倒錯關係。七瀨在作中說的，那句有如『馬克白』中三魔女之相對主義式台詞「討厭與喜歡其實是一體兩面」，也清楚表現了這點。換言之，「攻」即是「受」。身為擁有上帝視角之讀者的代理人，七瀨這個角色非常出色地完成了自己的職務，只要他繼續扮演好自己的角色，身為上帝的讀者便能待在安全範圍內享受書中所有的一切。

然而到了續篇『♭38℃』，這個結構卻有了巨大的改變。本作中讓男性讀者帶入的第一角色，是七瀨和鍵堂的學弟水原。水原是個身材嬌小、性格柔弱溫和的美少年，還有著一根巨大的性器。水原平時經常被一對雙胞胎姊妹小惠和伊月當成性玩具欺負，但在七瀨惡魔般的低語下，有天他終於決定進行反擊。相較於前作對於男主角七瀨的心理沒有一絲描寫，水原則憑著巨大的性器與衝勁成功反擊，並沉溺於快樂中，成為這個小小後宮的主人。儘管如此，卻仍不斷煩惱、猶豫，在自我厭惡的泥沼中掙扎。而小惠和伊月也在這場「攻／受」的反轉中產生混亂，互相嫉妒，展開激烈的愛情與性愛競爭。而就在這個時候，七瀨與鍵堂有如天外救星（Deus ex machina）般降臨，讓他們觀賞自己激烈的交合場面，分享七瀨內心的想法，以及他心中的愛情哲學。凌辱這種行為本身為本身，無論對象是男是女，都是不可原諒的。然而我們仍可在虛構的幻想故事中寄託真實，引導讀者進行深刻的思考。

（1）「父權社會之權力結構本身就是為了強暴而生」的思考方式本身並沒有錯。

180

調教與洗腦

強暴幻想中最值得注目的，是「受害者的身心會因性愛而發生急劇變化」之幻想。

這種「變化」的過程，在功力較低的作者手裡被壓縮成短篇篇幅後，經常會出現「處女因被強暴而感到興奮」的笑話。然而這種笑話般的設定，恰是所有強暴幻想的基本結構。例如凌辱故事中，經常會用相當大的精力和篇幅去描寫「受方」的變化。「改變／被改變」、「由強制力形成的支配／被支配、占有／被占有」所產生的快樂。而其中最重要的，便是過程。

凌辱調教長篇故事的典型發展通常如下：

強暴。

屈服1：「受方」也感到快樂。

屈從：在威脅與長期持續的強暴（玩弄、訓練）下，性的敏感度被開發。

屈服2：「受方」成為被人支配之快樂的俘虜。

依賴：「受方」開始依賴「攻方」，不再需要用威脅的手段。

以此為基礎，再加入各種不同的變形和衍伸，便可創造出無限多種的調教幻想故事。

而強暴與調教的描寫自然是故事最大的看點，至於如何表現過程中發生的「戲劇性變化」，則是此類作品的難題所在。到底是哪裡改變了？又是如何改變的呢？

首先是最初處於中性的兩人關係，於強制力的作用下，逐漸轉變為「攻／受」關係。然後隨著故事的推進，這種關係又漸漸演變成斯德哥爾摩症候群式的同情關係或共犯關係、戀愛關係、以及依賴關係。

而與這種人際關係變化同時出現巨大改變的，則是「受方」的身心。

起初受方會感覺到「驚愕、恐懼、戰慄、嫌惡、憤怒、恥辱、痛苦」，然後這些情感漸漸被肉體的快樂掩蓋。接著身心開始對這種矛盾的反應感到「困惑、混亂」，並逐漸屈服於肉體的快樂，覺醒「被侵犯的愉悅」，或者意識到自己潛藏的受虐癖，最後接受現狀。

現在的時代，要是公開支持「女性心中渴望被強姦」的強暴神話，肯定會馬上被批評到體無完膚。包括激進派淑女漫畫中的強暴神話，到阿內絲・尼恩（Anaïs Nin）的肯定式發言，都被視為「不可置信」。而且沒有主張現實與幻想應該分別看待的空間。現實中被人強姦感到愉悅的人即便稱不上多，不過喜歡幻想「真想被強姦看看」、「好想被人蹂躪」的受虐狂恐怕還不少。人們之所以會認定那「不可置信」，乃是出於「政治」的理由。實際上，那種說法也太過於小看人類這種生物了。不只性體驗，所有人心中都存在著想藉某種契機蛻變成不同人的願望。又或者說，每個人都期待又害怕自己被其他人改變。凌辱與調教的幻想表面上是「『攻方』按自己的喜好改造『受方』的故事」，可背後其實是一個「我蛻變成全新的我」之變身過程。

在觀賞變身故事時，主體通常都是「受方」。前面我們提過男性把自己帶入女性角色的「閱讀法」並非不可能，而此論點在這裡也是有效的。因為比起擁有上帝之眼的窺視者和「攻方」的男性視角，逐步改變、被改變的「受方」視角要來得更加精采和有戲劇性。這與神祕主義的戲劇

182

有著類似的結構。原先被困在名為日常之迷妄中的凡人（受方），在導師（攻方）的引導下接受祕密儀式（凌辱）和修行（調教），然後覺醒、解除鐐銬、打破虛偽的自我表象，解放真正的自己。強暴與調教的幻想，在這層意義上，也可以理解成是「受方」重新認識自我的旅程。

相對於這種論點，山文京傳則用其作品描繪了「對被改變的恐懼」。山文筆下的調教幻想，於結構上與其他漫畫家的作品並無差別。但山文不會天真地對角色的覺醒送上祝福。相反地，他會質疑那真的是「覺醒」嗎？難道不是「被洗腦」嗎？譬如在『Sein』（Coremagazine，一九九九）中，女主角西條攝子（新聞主播）遭人口販賣組織誘拐，為了保護丈夫和孩子的性命，被迫成為一條公狗的戀人。並且最可怕的是，她並不是被迫跟狗獸姦，而是遭到催眠後真心愛上了那條公狗。因此攝子提前剝掉了自己房間的床罩，在木板上用指甲刻了一條訊息。為的是告訴未來的自己，人格將被洗腦改寫的事。這個故事的厲害之處在於一方面刻畫了洗腦的恐怖，另一方面又表現出了被洗腦後的快樂。人之所以會被洗腦，是不是因為洗腦其實感覺很舒服呢？故事的更甚者，我們難道不都無時無刻都在受著他者（國家、企業、媒體）的洗腦（強姦）呢？結尾，揭露了這起誘拐事件其實是某亞洲國家的陰謀一環，目的是為攻擊（凌辱）日本的國家和社會。這種帶有深刻解讀和誤讀空間的多層結構，非常具有政治性[1]。

前面介紹的主要都是心靈的「變化」，而除此之外，還有在畫面上極具震撼力的身體改造（body modification）。例如穿環（耳、鼻、唇、舌、臉頰、肚臍、乳頭、性器官）、刺青、烙印[2]、鑲嵌[3]、手腳指或四肢的截肢、性器的切除或切開，以及巨乳化、女雄化等各式各樣的整形手術。而在身體改造體裁中，也有以身體為素材的藝術、異形炫耀、受虐狂、自我傷害

欲求等各種牛鬼蛇神的流派。

由於與ＳＭ體裁有部分交集，因此這裡我們只稍微帶過。諸如此類身體改造的內容，很早就引起了漫畫家們注意。例如早在一九八九年，便已有別役礁的夢幻傑作「ナース（護士）」（『ビザールコレクション（Bizarre Collection）vol.1』收錄【圖39】）誕生。在那之後也有許多的漫畫家以調教、ＳＭ、科幻、奇幻等文體描繪身體改造的故事。例如探討人類同一性，這どんと的科幻作品『奴隷戦士マヤ（奴隷戦士瑪雅）』（K.K.コミック，一九八九久保書店，二〇〇五）、しのざき嶺的後福音戦士時代自我追尋漫畫『もう誰も愛せない（無法再愛）』（大洋圖書，一九九二茜新社REMIX版，一九九六）、白井薫範描繪受虐狂終極型態的作品群、魔北葵筆下的巨乳、巨根、以及雙性同體的作品群、描寫性畜化改造、毛野楊太郎的『Oh! My DOG』【圖40】、掘骨碎三（ほりほねさいぞう）的『おにくやさん（肉販子）』（三和出版，二〇〇一）等硬蕊的黑暗奇幻傑作。對乳頭或性器官穿環，在凌辱、調教、ＳＭ領域已是家常便飯。而凌辱和調教系的奇幻作品在引入身體改造後，衍生出了更多「變化不可逆」的變形版本。幸運的是，無論我們如何將自己帶入作中的被害者，現實中也不會受到傷害[4]。

184

圖39 別役礁「ナース」。『ビザールコレクション vol.1』白夜書房，1989。獻身的結局。

圖40 毛野楊太郎「犬嫌い（厭犬者）」。『Oh！My DOG』三和出版，2002。被改造成狗的少女。

（１）文山曾畫過一部描述反抗軍女鬥士被帝國的諜報機關抓住，細緻地描寫主角如何在凌辱和洗腦下，墮落為帝國走狗的同人誌「ID—イドー（ID）」（後收錄於單行本『10after』Coremagazine，一九九六）。

（２）烙印（Scarification）包含藉由傷害、剁掉皮膚，在皮膚留下傷痕，印上圖案的切割系（Cutting），以及用燒熱的金屬在皮膚印上圖案的標印系（flaming）等種類。

（３）在皮下植入不鏽鋼、矽膠等物質的行為。有時也會在體內插入切割過的螺絲，使一部分露出體外，當成裝飾用的犄角。

（４）就跟「我喜歡吃砂糖，但不想變成砂糖。」（羅摩克里希那）是同樣的道理。

鬼畜與脆弱性（Vulnerability）

凌辱系作品中，有一群與對溝通的慾望和愛情毫無關聯，專注於描寫憎惡和破壞衝動的作品。

在此我們姑且稱之為鬼畜凌辱系。

這裡我想思考一下，為什麼在凌辱系作品中扮演「攻方」的往往是男性呢？其中牽涉到許多原因。

首先，在男性優勢社會中，男性擔任性支配者的角色，於潛意識中，男性認為無論對擔任被支配者之女性做什麼都是可以的。在男性優勢社會中，只有男人（Man）是人（Man），而女人（Woman）就像南非種族隔離政策下的榮譽白人一樣。如今在日本社會中，不論男女都還有很多人抱著「男性比女性優秀」的觀念。譬如在戀愛關係中，男性總是被要求扮演主動「追求」的那方，而女性則被要求擔當被動「接受追求」的那方。然而，這種舊時代的觀念如今正逐漸不再適用，而男性族群對此感到不安和恐懼。不知何時會失去權力的危機感，以及可能會失去權力的預感，導致了仇女意識、歧視行為，和恐女症，並在幻想作品中加速發展。在男性優越主義緩慢的崩壞中，不僅是「囂張的臭婊子」，就連女性的概念本身都開始帶有脆弱性（vulnerability ＝誘發暴力的性質）。

其極端的例子，有不厭其煩地描繪被巨根凌辱和各種異物插入的ゴブリン之一系列作品（1）。其筆下的女角從來不被當成人類看待。「攻方」彷彿只把女角們當成自慰用的工具，又或是像惡小鬼把青蛙當成氣球吹大來玩一樣，接二連三地在她們的陰道裡插入如球棒、盆栽的樹根、立牌的木樁等物品。

而更極端點，還有矢追町成增的『KEEP OUT』（櫻桃書房，一九九三）以降的邪教系作品群。這些作品可說幾乎沒有故事性可言。只有被綁成極端扭曲姿勢的少女遭到凌辱、陰道內流入大量精液、懷孕，以及又細又長的針狀物一點一點插入陰部的性拷問。作品裡「攻方」的存在被稀釋到了極限，只有陽具和長針不停折磨著少女的身體。從身為讀者的「我」來看，這種感覺就像在觀看電腦螢幕上的3D人體模型解體秀一樣。毫無高潮起伏的破壞行為，伴隨著少女不停重播的「請放過我……啊啊……要懷孕了……要死掉了」的台詞，令人有種聆聽簡約音樂時的酩酊感。與其說是成人漫畫，不如說是漫畫形式的毒品更適合（圖41）。

在鬼畜系作品中，是不可能期待什麼救贖的。於哥布林和矢追町成增筆下的「攻方」心中，有沒有改變一點也不重要。就算「受方」的內在出現了變化，也只會被用來提升下一次凌辱、破壞的成效，或是變化本身遭到嘲笑、攻擊。如果再加上身體的改造，破壞行為將導致不可逆轉的結果。

那麼讀者是如何看待這種鬼畜凌辱系作品的呢？讀者不可能去美化它，只能承認那是我們內心固有的黑暗慾望。就算被隱藏、壓抑，它也確實存在。於作品中登場的鬼畜角色，代替我們沉溺於惡行中。而我們則待在絕對安全的位置，享受扮演「邪惡」的樂趣。但這還不是全部，畢竟人類的心靈是非常複雜的。

在閱讀鬼畜凌辱奇幻係作品時，我們所感覺到

圖41 矢追町成增「解剖狂超越念波!!」。『発狂ロストヴァージン!!（發狂Lost virgin）』櫻桃書房，1998。重複著宛如咒語般台詞的極簡主義。

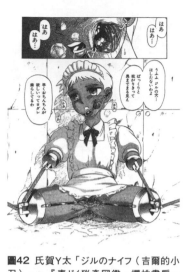

圖42 氏賀Y太「ジルのナイフ（吉爾的小刀）」。『毒どく猟奇図鑑』櫻桃書房，2000。暗殺失敗的代價。即便如此她仍沒有屈服。

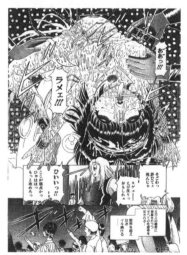

圖43 柿ノ本歌麿「I-dol-翔子」。『崩壊の慟哭』櫻桃書房，2001。就算心跳停止也會被救活，承受著沒有盡頭之凌辱和性拷問的偶像。

的，不只有現實中無法體驗到的邪惡快樂，還有不折不扣的恐懼與嫌惡。明明站在絕對安全的位置，為什麼還會感覺到恐懼呢？第一個原因，是因為我們害怕享受這種「邪惡」之怪物存在於自己內心的事實。而另一個原因，則是我們的想像力總會不由自主地去模擬「受方」的感覺。如果換成我遭到那樣的待遇，會是什麼感覺？不管願不願意，只要是擁有足夠想像力的人，即使不願想像也會忍不住去思考這類問題。氏賀Y太的『毒どく猟奇図鑑（劇毒獵奇圖鑑）』（圖42）中的四肢切斷、過度的身體改造、以及肉體破壞之所以如此讓人腦漿麻痺，也不單單只是出於加害者角度的黑暗悅樂和淨化情緒，還有我們體內細胞對被殘忍虐待女主角的痛苦共鳴。柿ノ本歌麿的『崩壊の慟哭（崩壊的慟哭）』（圖43）中女主角被數萬人輪姦，即使心跳停止也無法解脫，被強制救活後繼續接受凌辱的超變態妄想，同樣無法單從擁有上帝視角的窺視者立場來品味。

188

說得極端點，在鬼畜凌辱幻想故事中，女主角或許就像一面鏡子，映照出了我們內在的自毀、自損、自傷、與自殺的衝動也說不定。

（1）ゴブリン（Goblin）是一位資深畫家。別名ゴブリン森口、コブりん（Koblin）。雖然出道後經歷了很長一段默默無名的低潮期，沒想到原本打算做為引退作的『ブチ込め！（插入吧！）』（一水社，一九九九）卻一炮而紅。後出版了『汁まみれ（汁液淋漓）』（ティーアイネット，二○○三）等多部單行本。ゴブリン從以前便喜歡讓自己作品中的女主角受到各種折磨，甚至到了「做過頭了反而有點搞笑」的程度。其初期的傑作「それは自由（那就是自由）」（收錄於『いきなりバカ（一瞬間的笨蛋）』一水社，一九八八），描述了一名黑道老大的女兒遭到綁架監禁、凌辱後被賣掉，陰蒂被射穿、被強迫接客、被剝奪視力和聽力、被拔掉牙齒、被刺青、被逼拍攝色情片；等到一年後被救出來時，已是愛滋病末期……一部無可救藥的地獄漫畫。

第五章　以愛為中心的故事

成人漫畫並非只有無愛的性交和凌辱。

實際上，愛情與凌辱一樣，都是成人漫畫的頂梁柱。

若按照古典的心物二元論，則——

「愛情是心的故事，而性則是身體的故事。」

確實，兩者即使缺少其中一方，也完全可以獨立存在。沒有愛情照樣可以性交，而沒有性也同樣可以談戀愛。市面上既有全無性愛情節的愛情故事，同樣也有僅描述肉體關係的成人漫畫。

因此心靈與身體的境界極其曖昧。賀爾蒙的作用、藉由化學物質而非語言達成的溝通、大腦激素的濃度增減，這些生理機制是人的靈魂在無意識間控制的嗎？又或者是肉體反過來在牽引著靈魂呢？心靈層級的愛情愈強，肉體層級的性慾也愈高漲；而性行為本身也能加深戀人之間的愛。

肉眼不可見的心靈，藉著性行為用肉體發話。

還有比這更適合漫畫表現的題材嗎？

自石井隆以降，戀愛題材從三流劇畫的時代開始受到關注，並在美少女系成人漫畫中占據極重要的地位。

話雖如此，成人漫畫界卻沒有出現「愛情系」這種體裁。即便有愛情喜劇這種形式，也有一群被統稱為愛情故事、浪漫故事的作品，但其他沒有被歸類成愛情喜劇或愛情故事的成人漫畫

圖44 田沼雄一郎『SEASON:2』Coremagazine，1998。終於懷孕的女主角。

中，也同樣充斥著愛情元素。

例如前面介紹過的田沼雄一郎的『SEASON』這部作品，（圖44）就是描寫青春期早期純潔無知（innocent）的戀愛始末之力作；月野定規的『♭38℃』則勇敢地挑戰了愛與占有之間的兩面性這古典的命題。

在成人漫畫界，存在著各式各樣的愛情故事。有純愛、有悲戀，也有對愛情的反省和思考。有御都合主義式的幻想劇，也有充滿痛苦自我追尋之旅。

在伊駒一平的『キャスター亜矢子（女主播亞矢子）』（平和出版，二〇〇二～二〇〇四）中，我們看到了一段充滿曲折，與一名中年男子的契約束縛下，充滿無奈的愛。而山本夜羽音的『ラブ・スペクタクル（Love Spectacle）』（宙出版，二〇〇五）中收錄的一篇篇以家暴為主題的作品，則描寫了在不過火的情況下，愛與暴力的微妙側面。

師走之翁的大人氣作品『シャイニング娘。』系列（ヒット出版社），則是描述一個「被惡魔迷住之國民偶像團體成員被粉絲大軍凌辱」的故事，但這種凌辱正是惡魔的愛情體現，而如果把主導著故事走向的惡魔「誤讀」為粉絲的集體潛意識，便會發現煽動愛欲、掠奪愛情的偶像產業，跟對愛飢渴、把愛情當成商品消費的粉絲其實是共犯關係。

儘管乍看之下是一本純粹的商業性作品，不過就連這種「實用的硬蕊成人漫畫」也體現了作者對於愛情的理想、思想、與幻想。不僅如此，就連強暴者的存在本身完全透明化的鬼畜凌辱系作品，如果挖掘至底層的底層，應該也能發現混濁歪曲、帶著甘甜腐臭的「愛」吧。

絕望與希望是一體的兩面，而憎惡也需要在愛情的土壤中滋長，不是嗎？

戀愛系成人漫畫的譜系

憧憬愛情的年輕人、女孩與男孩的清純邂逅、青梅竹馬的如水之戀、近乎瘋狂與妄執的偏激愛意、慈悲、單戀、幸福的愛情與婚姻、卡薩諾瓦式的風流史……成人漫畫中存在著各種不同形式的愛與戀。成人漫畫體裁開始正式地引入愛情題材，而不再只是當成性愛描寫的催化劑，是從石井隆以後才開始。石井隆以愛情為主題的風格，經歷三流劇畫時代後，在蘿莉控漫畫才成為主流。而戀愛基因的泉源除了三流劇畫外，還有青年劇畫、少年漫畫、少女漫畫等多元管道。但卡漫畫風的愛情漫畫，受七〇～八〇年代初期的少女漫畫和少年漫畫的影響最深。漫畫專門誌『ふゅーじょんぷろだくと』（Fusion Product）（ふゅーじょん・ぷろだくと）一九八二年三月號的特輯，刊登了一篇探討少年雜誌上愛情喜劇風潮的專文「a BOY meets a GIRL」，可說是最象徵性的事件。那篇文章中，提到了安達充、村生未央、柳澤公夫、高橋留美子等名字[1]。

至於戀愛媒因含量最高的體裁，不用說當然是少女漫畫。竹熊健太郎在高中時代便曾為「一

圖45 「おむつをはいたシンデレラ」作畫・諸星菜理／原作・野口正之（內山亞紀）『Comic Box Vol.10』ふゅーじょんぷろだくと，1984。圖版出自收錄於同雜誌後半整冊的『復刻FUSION PRODUCT 81年10月號』。作畫者名字掛的雖然是諸星，但從其筆觸來看應是內山亞紀所繪。

個長得跟甘地很像、一臉大叔樣的男人，竟笑嘻嘻地在教室黑板上堂堂正正地畫起『田渕由美子風』的插圖」而大吃一驚（自傳性論文「見る阿呆の一生」。『ゴルゴ13いつ終わるのか？』EASTPRESS・二〇〇五）。

當時少女漫畫已被歸類為御宅系的興趣之一。對自認喜歡漫畫的男孩子來說，二四年組的少女漫畫乃是必修科目；而若是狂熱者的話，在『COM』上活躍的岡田史子、飛鳥弓子、樹村みのり、二四年組先驅的矢代まさこ，以及身為常盤莊集團一員和現代少女漫畫的偉大母親，在七〇年代以『ファイヤー！(Fire!)』（一九六九）擄獲眾多男性粉絲的水野英子、畫風華麗的木原敏江、岸裕子、以及號稱「少女愛情喜劇」「常春藤漫畫 (Ivy Style，一九六〇年代在日本流行的時尚風格。源自美國常春藤盟校 (Ivy League) 一九五〇年時代的制服設計)」之祖的陸奧A子、田渕由美子、岩館真理子等作家的作品也不可錯過[2]。野口正之（內山亞紀）以諸星菜理的筆名，模仿陸奧A子的畫風創作了「おむつをはいたシンデレラ（穿尿布的灰姑娘）」(圖45)是當時有名的軼事；成人漫畫對愛情喜劇的吸收，可視為少女漫畫愛情喜劇的直接傳入，與少年漫畫愛情喜劇的流入兩條線並行之結果[3]。

一如竹熊健太郎指出的，少女系愛情喜劇替少年漫畫界的愛情喜劇風潮做了良好的鋪墊。若綜觀男性

向漫畫體裁，會發現其族譜非常混亂。各種影響、模仿、引用等有意識的傳播，與無意識的媒因傳承頻頻出現。不僅如此，各體裁間的分隔牆意想不到地低，譬如內山亞紀便在短時間內沿著青年雜誌少年雜誌蘿莉控雜誌的路線快速移動（甚至有一段時間是同時連載）；ひろもりしのぶ（みやすのんき）也從蘿莉控漫畫誌搬遷到少年雜誌，以校園黃色喜劇博得人氣。弓月光和安達充原本也都是少女漫畫家。大塚英志也朝著「為男孩子畫的少女漫畫」這目標邁進。あぽ（かがみあきら）則以私小說為途徑描繪了『ワインカラー物語（酒紅色物語）』（圖46）（4）。同時少女漫畫的哏也在成人漫畫雜誌和同人誌中出現，高橋留美子風格的科幻＋愛情喜劇＋蘿莉控漫畫一個一個登場（5）。後來，『週刊少年JUMP』的女性讀者比率上升一事成為話題，愛情故事和愛情喜劇（包含黃色喜劇）等「愛情體裁」形成了龐大勢力，突破了商業性的體裁分類，也是在這個時期。

牽引九〇年代成人漫畫大爆發的，雖然是硬蕊的凌辱系作品，但另一方面，陽氣婢等稀世天才也在此時期登場，開始將青春期水嫩柔軟的性與愛引入業界。隨著ユナイ双児、米倉けんご、百濟內創等女性作家陸續進駐成人漫畫界，使源自少女漫畫和BL的戀愛媒因如海嘯一般湧入（6）。同時，在新世紀福音戰士衝擊（7）後重視內省性的潮流，也對戀愛題材的深化有著相當大的影響。

圖46　あぽ（かがみ♪あきら）「夏の終わりに降る雪は（夏末之雪）」。『ワインカラー物語』白夜書房，1984。少女漫畫愛情喜劇般的開場。

（1）少年雜誌上以戀愛為主題的先驅，乃是一九七三年～一九七六年間在『週刊少年Magazine』上連載的梶原一騎原作／永安巧作畫的『愛與誠』。為了保險起見順便提一下，日本最早的蘿莉控漫畫商業誌『レモンピープル』（あまとりあ社）是在一九八二年二月號創刊的。

（2）筆者個人所見。如果比這更狂熱的話，就跟「女性少女漫畫讀者」一樣了。

（3）內山亞紀乃是臨摹的名人。

（4）這算是業內人才知道的作品。而比這更早的先驅，則有宮谷一彥的『ライク・ア・ローリングストーン（Like a rolling stone）』（『COM』連載。無單行本）。

（5）八〇年代中期的人氣巨乳成人漫畫家わたなべわたる的畫風也類似高橋留美子，而故事則是校園愛情喜劇。

（6）ユナイ双兒擁有很多筆名，同時活躍於美少女系成人漫畫、少女漫畫、BL、同人誌界。米倉けんご、百濟內創也同樣活躍於多種體裁。

（7）動畫『新世紀福音戰士』對當時的同人誌界和成人漫畫界帶來極大的衝擊。福音戰士中宛如罹患邊緣性人格障礙的角色設定、內心的掙扎與自我追尋、自我與他人的關係、以及自我與世界的關係等內心層面的表現，以及拒絕把故事說完的碎片化敘事，都與成人漫畫有著極高的親和性。而這些衝擊不只反映在了髮型酷似綾波零的角色大量出現（某雜誌甚至辦過『綾波在哪裡』（致敬英國童書『威利在哪裡』）的惡搞企劃）等表面的影響、引用上，更對成人漫畫和同人誌界早已存在的不執著於作品完成度的態度、故事的單元化、以讀者具有特定領域知識的作品設計等習慣，給予了「原來商業性作品也可以這麼做啊」的認證。

少女情懷與拉姆類型

少女系愛情喜劇的純真感、暖心感、憐愛感、稚嫩感等基因，儘管已廣泛且不起眼地在成人漫畫界擴散，但首先證明了「少女情懷」在最古老的少女漫畫誕生後四分之一個世紀依然有效——不，應該說正因醞釀了這麼長的時間才能生效的人，乃是加賀美ふみを。從畫風來看，加賀美的筆觸屬於喜劇系少女漫畫特有的粗糙風格，與從陸奧A子傳承到櫻桃子的「宛如在課本角落的塗鴉般，雖然不算高超卻讓人感覺十分可愛的畫風」有著相同的基因。只要把故事的主要視角換到少女角色身上，看起來就跟最近的半十八禁少女漫畫幾乎一模一樣。

話雖如此，加賀美的作品整體上依然屬於男性向的成人漫畫。女性角色乃是主角追求的對象，而男性角色則是讀者的分身。如果說陸奧A子的男女主角是「可愛又內向的我」與「溫柔又善良的他」之組合，那麼加賀美筆下的男女就是「有點笨拙但本質善良的我」與「可愛又活潑的她」。即便男女雙方的定位顛倒，不過在「自卑與美化比例平衡的我」與「雖然不是完美理想型但高攀得起的你」之組合上，卻是相同的。因為少女系愛情喜劇跟成人漫畫可說是同根生的兄弟，所以只要稍微加以變化，就可以輕易改造成另一方。

光看加賀美的『girl friend songs』（一九九七）、『おんなのこ（女孩子）』（二〇〇一）、『かわいいね（小可愛）』、『だいすき（喜歡你）』（二〇〇二）、『りんごの唄（蘋果之歌）』（二〇〇三）、『DREAM FITTER』（圖47）等一系列單行本的題名，就會讓人懷疑這些書真的是成人漫畫嗎。只有他的第一部連載長篇『The Hard Core』（平和出版，二〇〇四）標題比較像是色情刊物，不過內容依然十分地「加賀美」。劇情也相當純愛。講

圖47 出自加賀美ふみを「いっしょにいたいね。（想跟你在一起）」。『DREAM FITTER』平和出版，2004。單看如此可愛的畫風，大概很難想像這是「成人」體裁的作品。但內容是紮實的色情，而且也很萌。已經完全是「為男孩子而畫的少女漫畫」。

述一個沉默寡言、不擅長與人交流的女孩子，跟溫柔善良男友之間的愛情故事。儘管男主角總是非常努力地想要了解女主角的心理，但他的努力反而讓女主角充滿壓力。而就在女主角強烈地希望「如果能回到無論什麼事都能坦率說出口的孩提時代就好了」之瞬間，她竟然神奇地變成了一個幼兒。在成功地變成坦率的小孩後，她開始積極地引誘男主角跟自己做愛，使讀者大飽蘿莉控性愛的眼福。從此之後，女主角便養成了會在產生強烈情感的瞬間變身的習慣……一個滑稽胡鬧的科幻喜劇就此上演。變身而成的蘿莉塔、女僕、貓耳、旗袍等萌要素也是本作的賣點，可如果光是這樣，本書就只是普通的萌要素辭典了。本作真正有趣的地方，在於這些萌要素表現了女主角的心境。像是在情敵出現的時候，她在嫉妒心作用下產生「我不想他被搶走」的強烈想法，結

果頭髮立刻變成巨大的手掌包住男主角，直接把他抓走。相反地，當女主角覺得「我不知道該怎麼面對他……可又不想離開他」的時候，就變成了小妖精，偷偷在旁邊看顧著他。儘管女主角溝通能力差，又是社會眼中「超人」的異類，但最終少女系愛情喜劇的兩大元素「相愛的心情」和「對彼此的信賴」仍然克服了一切。該說是新樸素派嗎？這部作品雖然擁有科幻的大框架，不過科幻和奇幻的融合，本就是蘿莉控漫畫時代以來的傳統。

其中最令人注目的，是那相較於少女漫畫，更接近少年系校園喜劇的科幻&奇幻式風格的異類型角色設定手法。科幻系設定有外星人、異世界人、未來人、不死人、超能力者、生化人、人造人，而奇幻類設定則有惡魔、魔女、魔法少女、天使、女神、獸人、妖精、吸血鬼。除此之外，還有來自忍者村的女忍者、來自異國的公主、以及來自格鬥遊戲的格鬥家和武道家。搭上個人電腦的普及浪潮，CLAMP的『Chobits』（講談社，二〇〇〇〜二〇〇二）中，便出現了擁有美少女外型的個人電腦，以及貌似人形模型的機器妖精。順帶一提，在みずきひとし的『電子の妖精エポ子ちゃん（電子妖精艾波子）』（三和出版，二〇〇三）中的女主角，更是源自Epoch公司推出家用遊戲機Cassette Vision化成的妖精，這種除了遊戲宅外大概沒人能理解的哏。

這個分野的古典作品，則有えびふらい的貓娘喜劇『夢で逢えたら（在夢中相見）』（全三卷，富士美出版，一九九二〜一九九三蒼龍社，一九九九〜二〇〇〇［圖48]）[1]。故事講述一隻被人丟棄的貓咪為了報答男主角把自己撿回家，變身成貓耳美少女，與主角發生了一夜情後，卻不知為何沒法再變回貓的型態⋯⋯一個這樣的情境喜劇。這種科幻愛情喜劇的賣點，通常在於主角與異形角色之間的認知差異而搞出的日常笑話，以及此類角色的特殊能力。這類角色雖然有著超越常人的特殊能力，但在平時就是個無知的異邦人，生活常識幾近於零。在這一點上，他們通常是需要主角保護（或是幫助）的弱者，有時在戀愛的前期階段也會被設定成「保護／被保護」的關係。強調了「全世界只有我一個人有能力守護的她」此一設定。而這些作品中的女角都繼承了拉姆的魅力和哆啦A夢的便利與Q太郎愛惹麻煩的基因，依照這些基因不同的混合比例，

圖48 えびふらい『夢で逢えたら1』
蒼龍社，1999。路邊撿回家的貓
竟變身成少女……這樣的長篇愛情
喜劇。

誕生出各種不同的「個性」。帶有此類個性的角色設定，是科幻喜劇的有趣與否的關鍵，如果設定得成功，那麼角色便會自動牽引著故事前進。剩下就只需要把給讀者帶入的男主角的設定與男女主角間的關係建立起來即可。此類作品中的男主角大多都被設定成非常中性。例如『夢で逢えたら』中的男主角武士，職業為沒什麼名氣的接

案插畫家。是個喜歡玩生存遊戲，有如活在永遠不會結束的學園祭中，隨處可見的普通宅男。不過他的頭腦又比普通人更機靈些，即便能力不算特別強，不過仍為了女主角努力付出。換言之，男主角的設定不可以太偏離讀者的日常經驗。畢竟主角身上已經擁有「被女主角所愛」這作品中最強最大的超能力(2)。由於是成人漫畫，因此性格好色點更好。然後要有一點可愛感，或是讓人想替他加油的美德。譬如努力不懈的個性、擁有不能退讓的某種信念等之類的。包括「我無法欺騙自己的感情」這種花心男常說狡詐台詞，如果是由身負美德的主角，在經歷某些心理掙扎後說出來的話，也有加分的效果。

話雖如此，愛情喜劇與黃色喜劇的範圍很廣。縱使披著相似的外皮，也有一眼就能看出是套版量產的免洗凡作，以及嚴守「基本型」用心刻劃出的佳作之分。

例如みた森たつや的魔法少女漫畫『さらく～る（莎拉駕到）』（全三卷，K.K.コミック，一九九九～二〇〇一【圖49】），便沿襲了魔法少女莎拉突然闖進男主角春卷住的公寓這個隨處可

俺の
大切な…

圖49 みた森たつや『さらく～る 2』K.K.コスミック，2000。魔法少女的愛情喜劇長篇。

見之版型。二〇〇〇年前後，漫畫界已經形成「抄襲也是一種哏」的理解，所以很多讀者都已做好「喔，這一本也是突然闖進主角生活的魔法少女類型啊」之心理準備，要脫穎而出十分不容易。但儘管採用了爛大街的設定和發展，故事中的男女主角卻很有自己的特色。春卷的善解人意與內在的描寫，發揮得非常到位。而莎拉的角色塑造也很有深度。然後隨著故事發展，春卷沉痛的過去也浮上水面，同時莎拉的故鄉世界也出現存亡危機，與兩人之間的愛情危機緊緊相連。故事到此逐漸變得複雜，可又不至於轉得太過生硬，個人的幸福與拯救世界兩條線共同並進，逐漸發展出龐大的故事。在這麼複雜的劇本下，性愛場面可能會淪為配角。但在本作中，性愛卻與主線密不可分。換言之，無論把它當成普通漫畫或是成人漫畫，都是非常優秀的佳作。可見在古典愛情喜劇的框架下，或許也還有許多創新的空間不是嗎？

（1）貓耳美少女是御宅系作品慣例中的慣例。另一個堪稱古典的作品，魔訶不思議的貓耳娘『貓じゃ貓じゃ（貓貓）』（全四卷，大洋圖書，一九九二～一九九四K.K.コミック，一九九七）也讓人印象深刻。貓耳娘的元祖乃是大島弓子於一九七八年發表的『綿の国星』（白泉社，一九七八～一九八五）的女主角・須和野チビ貓。

此角色同時也是泡泡襪的始祖。

（2）除去先從配角開始攻略，本命留到最後再享用的卡薩諾瓦式假象，可以體驗到「被異性所愛的我」，正是男性向愛情喜劇的精髓。這種「被人所愛的我」之媒因，從愛情喜劇中的男性角色，不間斷地傳承到了後來的男性向正太和御姊正太作品中登場的被動男性角色身上。

純潔的愛

論起純潔愛情羅曼史領域中的第一把交椅，我想應該所有人都會同意是田中ユタカ吧。

以瀕臨毀滅的地球為背景，描述一個死期將近的少年與一個系統被重新編譯的人造人少女之間共度餘生的長篇科幻作品『愛人』（圖50），在一般人之間也有相當高的知名度。『愛人』是一部探討了人類的生與死、愛與占有等發人深省的問題，且帶給觀眾高純度感動與寓意的傑作。

儘管與成人漫畫不同體裁，但田中ユタカ所描繪的主題總是相同。

圖50　田中ユタカ『愛人1』白泉社，1999。濃縮了田中ユタカ的思想，亦即愛情和生命觀的SF長篇。

田中ユタカ在剛出道時也只是個平庸的愛情喜劇畫家。像是男孩子跟女孩子共處時拚命壓抑慾望，縱使妄想在腦中瘋狂流轉，依然努力忍耐。可最後卻反被對方罵「沒骨氣」、「女孩子也是會期待男孩子對自己出手的啊」等等非常俗套，男女主角換個名字也不會有人發

現的劇情。

然而，不曉得後來發生了什麼事，又或者什麼事都沒發生，總之突然有一天，田中ユタカ開始編織貫徹「愛情」的短篇。儘管故事各不相同，不過基本型態卻保持一致。少年與少女如何掃除障礙（親人的反對、彼此的誤解、經濟的問題、進路的分歧等），孕育愛情，最終結合。作品傳達的訊息很明確──「為愛而活吧」。並且總是非常「樂觀正向」、「全力以赴」。直到現在，田中ユタカ依然孜孜不倦地，堅持著這個換作普通人可能早已害臊得畫不下去之風格。如果這個風格只維持了一陣子的話，或許可以視為營業策略下的「招數」，但結果卻不是如此。田中ユタカ以近乎信仰的信念，持續描寫著愛情。除此之外讓人想不出別的解釋。

而且不只是故事的情節，就連漫畫本身也是如此。令人驚訝的，田中ユタカ的短篇中，幾乎都只有「他與她」這兩個角色。即使有出現配角，也大多是旅館服務生之類的功能性角色，重要性極低，有時甚至只有台詞卻不露面。這些故事中，既有閃瞎眼的激戀，也有溫馨的小品，不過最後永遠都是只有兩名角色的密室劇。或許是避雨用的廢棄小屋、或是露天溫泉、或是公寓的小房間。故事描寫的總是男女主角在這些空間中相親相愛、甜蜜放閃。有時則是不需要貼上成人標示也能販售的「軟核」作品，但即便如此依然不失色情。田中ユタカ總是會以非常溫柔的筆觸，刻劃出惹人憐愛的女孩子。

而其最擅長的技法，便是第一人稱視角的運鏡（圖51）。田中ユタカ筆下的性愛橋段，常常讓讀者視角與男角的主觀視角重疊，用主角的眼睛去觀看女主角。彷彿女主角就靠在自己的懷裡。除了你之外眼裡再沒有其他。這種電影式的「同一化技法」早在手塚以前就已經存在，但田

中ユタカ筆下的是視線比起電影更像手持錄影機，而且還是色情片的特寫運景手法。就像男演員兼導演一邊拿著攝影機，一邊與女演員做愛。而影像的中心是女演員的表情、搖晃的乳房、以及打了馬賽克的交合處。當然，既然是商業性作品，就不可能跟私人的性愛紀錄一樣，必須更加有意識地移動視角，設計演出方式。不過，實際上男女主角的確有在做愛，這是不折不扣的事實。

當時的色情片主要消費族群多是十幾歲後半到二十幾歲的獨身者。依照一般的標準，居住空間通常是六疊大的學生公寓或小坪數的單人套房。播放器材就以當時最常見的十四吋電視為標準好了。因為那是在量產效果下可以便宜入手，擺在單人房內又不會太占空間的尺寸。而觀看者的眼珠與映像管的距離一般不超過一公尺。在這樣的距離下，以第一人稱拍攝法拍到的女演員臉部大小，跟現實做愛時看到的真人女性臉部大小差不多。雖然不知道田中ユタカ是不是刻意採用這種色情片運鏡手法，但在第一人稱畫面的私密性演出上，兩者的效果幾乎相等。

而田中ユタカ筆下透過主角眼睛能看到的角色，屬性也是五花八門。有像小孩子的、英姿凜然的、夢幻的、高貴的、楚楚可憐的……不過，基本形從來不會變，脆弱、飄渺、又堅毅。總是

圖51 出自田中ユタカ「あなたでなくちゃ（非你不可）」。『いたいけなダーリン（可愛的達令）』富士美出版，1999。在絕妙的時間點插入第一人稱視角的分鏡。

幫助主角。是少女和母性結合的理想形象。縱使問世的順序相反，可基本上就像是『愛人』女主角「小愛」的各種變形。扮演主角的少年也都一樣，願意等待主角、接受主角、治癒主角、鼓勵主角、總是有點笨拙、努力不懈，時而迷惘、時而灰心喪志，但整體仍然樂觀正向，並且一定是好人。在男

性讀者看來，就是「伸手可及的理想類型」，是自己心中也存在的純粹和善良的我。男性讀者（至少我是如此）可以很容易地在他身上找到認同感，而女角充其量只是我奉獻愛情，並回應我的愛的對象，很難代入到她們身上。這應該可以說是一種溫柔的男性優越主義、軟性的男根主義吧？不過即便如此，（作為一種男性向的奇幻故事）這些作品的完成度依舊很高。

在畫完『愛人』一作後，田中ユタカ便彷彿燃燒殆盡般休息了好一段日子。但在重新回到成人漫畫界後，他又毫不猶豫地繼續唱起同樣的戀歌，繼續描繪令人憐愛、舒適、又光明正向的幸福性愛。我不知道田中ユタカ的世界未來會如何發展，但從『愛人』之後的作品看來，或許會採取更加屏除雜質、剝奪固有故事性的方向也說不定。若真是如此的話，我們應該會看到一個由需要讀者自行退想補完、宛如素體模型般的角色所演出，有如形式化之舞台劇般的世界吧。這算是突發奇想嗎？不過我卻覺得「小愛」那一旦被重設，就能載入全新人格之「無垢」的存在性，充滿了象徵意義。

保守的愛情觀

描繪純愛羅曼史的方法不只一種。雖然田中ユタカ成功了，不過他採取的途徑若沒有相當的技術和信念，很容易流於除了中規中矩外別無優點的平庸之作。

而與前者形成對照的另一種途徑，則是奴隸ジャッキー的『A wish—たった一つの…を込

204

めて——」。本作也是相當古典且中規中矩的純愛故事。

然而，本作中卻沒有理想化的「你與我」。主角卓矢因小學時代被霸凌的陰影而患上女性恐懼症和性無能。連跟自己暗戀的美少女‧霧島說上一句都辦不到。但霧島也同樣因年幼時曾遭到綁架凌辱的經歷，而變成若不被多名男性強姦就無法產生快感的體質。

為了滿足心愛霧島的慾望，卓矢在雙方同意之下幫霧島實現了痴漢PLAY和輪姦PLAY。儘管如此，看著女友被不認識的男人侵犯，卓矢不管再怎麼興奮也無法與霧島交合。

劇中沒有任何帥氣的發展。即使不是安排好的PLAY，而是被真正的強暴集團襲擊，霧島仍會不由自主地產生快感；而想拯救霧島的卓史也被打得鼻青臉腫，別說是英雄救美了，還被對方嘲笑是愛上蕩婦的傻瓜，連給迫害者一拳都辦不到。

彷彿在自我懲罰和妄執的泥沼中爬行，兩人向著「完全的結合」前進的身姿，就像以前的熱血運動漫畫一樣讓人看得難受、難堪、感覺滿身汙泥卻又為之感動。將兩人的悽慘遭遇一口氣抵銷的是「愛情」，以及「貫徹愛情的熱情」。

近年以醜男、廢柴軟男為主角的作品有增加的傾向。即使把本書前一章介紹之古事紀王子的『クローバー』中那種不論什麼時候登上報紙頭條也不奇怪的社會邊緣人主角視為極端的例子，如『福音戰士』中的真嗣那種優柔寡斷、內向怯弱的類型，也已逐漸成為現代作品的標準配備。

這種現象，簡直就像七〇年代少女系愛情喜劇的女主角屬性，附身到主角身上一樣。

Hero——英雄。故事中的主角。大抵都是帥氣又強大的男性。

圖52 奴隷ジャッキー『A wish—たった一
つの…を込めて—』エンジェル出版，
2004。激情與慟哭。儘管醜陋而笨拙，
依然堅持著愛情的兩人。

Heroine——故事中的女主角。大抵都是美麗、心地善良的少女。

（中略）

讀者在主角身上追求的，既是自己的理想形象，卻又與自己相似，是因為每天都在鏡子裡看自己看到煩的關係嗎？（失禮）

（石森章太郎『マンガ家入門（漫畫家入門）』[1]
秋田書店，一九六五）

這種古典的定義已經行不通了。讀者也不會接受。不，應該還要加上「如果沒有相當實力的話……」這個條件（無論哪個時代都有「例外」的作家）。現代讀者對於理想形象的門檻很低，而且很多人比起理想形象更在乎「像不像自己」。男性優越主義的價值觀正迅速崩塌。

然而，無論現代漫畫的主角如何廢柴化，女主角開始失去天使般的形象，故事變成什麼樣的形式，是好結局也好、愛情悲劇也罷，只要還在愛情劇的框架內講述愛情，作品中的愛情觀就永遠是保守的。這不是好壞的問題，而是愛情故事就是這樣。

（1）不過，才子石森不愧是才子石森，接著便在後面寫道：「在我成為漫畫家之前，還是個普通漫畫迷的時候，不論哪部漫畫，主角和女主角永遠是美男美女，強大又熱愛正義……這種完美無瑕的人物。所以那時我就在暗自

206

圖53 環望『君がからだで をつく』エンジェル出版，2000。
充滿耽美主義愛情觀的長篇。

決定，若果有朝一日成為漫畫家，一定要畫一部以醜男醜女為主角的漫畫」。順帶一提，「以醜男醜女為主角的漫畫」在二十一世紀已經不足為奇了。

愛的深淵

戀愛題材並不限於愛情喜劇和羅曼史。也有不少採取更深刻、或者更寫實、更負面的途徑，甚或描寫愛情不講理一面的作家和作品。

例如環望的『君がからだで嘘をつく』（你用肉體編織的謊言）』，便是一部講述某個住在洋館內的染病美少年・唯人，與負責照顧他的少女女僕・更沙，以及更沙的同學兼唯人家教的旁白・長谷之間，一段複雜三角關係的長篇（圖53）。

作中的角色發展出了複雜的關係。唯人與更沙在表面上是「主人／僕役」的關係，但私底下卻是「主人／性奴隸」的關係。然而唯人是個體弱多病又無力的小孩，需要更沙的保護；而更沙也不得不付出年輕的肉體，從鬣狗般的監護人手中保護少年和洋館的財產。

因此兩人也是母子般的「保護／被保護」關係，且彼此「支

配／被支配」的關係也不得不因應情況來回轉換。偷窺到了更沙與唯人的性愛，並在更沙的誘惑下與其發生關係的長谷，也被捲入了兩人相互依賴的封閉連鎖，被要求3P，甚至與唯人發生同性間的性愛……儘管我不願詳述太多，但你在本作中無法輕易得到淨化作用（Catharsis）。作中描繪的是三名主角的三種「愛」之形式，是連自己生命都奉獻給所愛之人的獻身式受虐傾向，以及比那更加深邃、看不見底的情慾世界。

這一點與九〇年代的傑作之一，冰室琴夏的『水の誘惑（水的誘惑）』（全四卷，ワニマガジン社，一九九七～二〇〇〇大都社，二〇〇五【圖54】）有著共同之處。在『水の誘惑』中，描繪的是一個只懂得用虐待、支配的方式，來表達自己對少年愛情之少女的故事。むつきつとむ的『ぽちとお嬢様（波奇與大小姐）』（圖55）中，便描繪了一個即使內心不願意，仍不得已對任性的千金小姐宣誓效忠、而就算是愛情喜劇，也並非完全與這種扭曲無緣。

圖54 冰室芹夏『水の誘惑 4』ワニマガジン社，2000。圍繞著嬌小又女性化的勝也和高大又強勢的碧之間展開的長篇愛情故事。

圖55 むつきつとむ『ぽちとお嬢様』司書房，1997。後更換了版型大小，並加上「いっしょに歩こう」一篇後由二見書房再版（2001）。

侍奉她的少年的故事。

隨著時代演進，漫畫家筆下的愛情，以及表現愛情的手法，都變得愈來愈豐富。一如下一章即將描述的，過去這二十年，作者與讀者的性別觀也發生了戲劇性的變化。然而，古典的東西並未因此消滅。

只是商品應讀者的需求而變得更加多元了。

更何況同一個讀者心中，也可能同時存在著不同的需求。

有些時候我們喜歡放鬆地閱讀歡樂無負擔的愛情喜劇，而有些時候我們可能更想被古典的純愛故事感動。也有的時候，我們會想要與充滿妄執和扭曲的沉重愛情悲劇來一場大戰。

無論是這世界，抑或是成人漫畫，都充斥著愛戀與慾望。

第六章　ＳＭ與性的少數派

人類的性和色情就像流動、多層次、多內涵、且充滿能量的岩漿，不可能被色情產業狹隘的頻寬完全覆蓋。一直以來壓制、控制著這股灼熱岩漿，防止其衝出地表的，乃是將男性優勢的異性性愛定為標準，以建立在婚姻上之家庭制度為國家基礎的近代典範（Paradigm）。從結構上來看，色情產業也是為了補全這個制度的一種措施。用來釋放岩漿發出的高熱瓦斯，冷卻表層的裝置（1）。只要這個典範依然有效，我們就無法發現自己身處於其制約下，那些異於傳統的表現也永遠只能是狂熱向的限定商品。然而一旦典範開始動搖，抑制器便會馬上解除，令各種妖魔鬼怪、魑魅魍魎跑到一般的世界（2）。

美少女系成人漫畫雖然表面上是一種為了色情性而生的商品，但它卻背叛了色情產業。換言之，它跳脫了色情產業的框架，與其他領域交配、融合、吸收、連結，發生分化、混沌化的現象，藉此擴大了頻寬。就彷彿在適應著典範之變化似的，成人漫畫的邊緣開始導入、創作激進的作品，誘發多樣的「解讀」，進而滲透、擴散至整個成人漫畫界。由於成人漫畫的疆界與整體漫畫界的疆域是重疊的，因此這種滲透和擴散也經常波及至全體漫畫界。無數媒因從成人漫畫的每個角落湧入。無數媒因在包含成人漫畫與其他漫畫在內的「表現界」根目錄出現，又或是隱藏著自己，隔代遺傳、突變、遷徙著。

這種從邊界開始出現異物，或是被異物入侵的現象，不只發生在成人漫畫界。然而，在成人漫畫界鬆散體質導致的「只要夠色，無所不可」之黃金律下，美少女系成人漫畫的邊界成為了性

210

與色情表現的實驗場，並孕育了巨乳系、近親相姦、SM、女雄、正太等次體裁，滲透、擴散至整個成人漫畫界，為駕籠真太郎和町野變丸所代表的個性派漫畫家提供了創作的場域。

（1）關於帶有女性向色情商品功能的淑女漫畫，衿野未矢的『レディース・コミックの女性學』（青弓社，一九九〇）、藤本由香里『快樂電流』（河出書房新社，一九九九）有詳盡分析。順帶一提，反色情產業運動的旗手凱瑟琳・麥金儂（Catharine MacKinnon）訪日的時候，「被問到對日本女性購買淑女漫畫當成色情商品來使用的現象有何看法時，麥金儂竟回答『所謂的女性向成人商品，其實是男性為了男性所生產的產品，其讀者99％是男性』，令會場的所有人啞然。」（森岡正博「女性学からの問いかけを男性はどう受け止めるべきか（男性應如何理解女性學提出的問題）」『日本倫理學會第五十回大會報告集』日本倫理學會編，一九九九）。儘管嘲笑她搞不清楚狀況是很容易的事，不過若與衿野提出的淑女漫畫為典範制度補全論放在一起思考，那麼麥金儂那因無知而脫口說出的「男性為了男性（維持男性優越主義之社會）」而生產」這句話，本質上其實並沒有錯。

（2）三流劇畫的出現，為成人漫畫界宣告了現代主義時代的終結。而成人漫畫的後現代化，則隨著蘿莉控漫畫的登場進一步加速。

SM，或者說肉體的表演

SM在疆域狹小的次體裁中，打從一開始便處於邊緣。然而，SM的媒因雖然核心一直留在邊緣，觸手卻伸到了其他體裁的疆土內，使許多作品染上「SM風味」。例如前面提到的「凌辱

系〕中的「調教」，就跟「SM調教」幾乎一模一樣，只差是否重視性交這一點上〔1〕。

在薩德侯爵（Donatien Alphonse François de Sade）和馬索克（Leopold Ritter von Sacher-Masoch）生活的那個時代，還不存在SM這種概念（薩德侯爵（Sade）是性虐待（Sadism）一詞的由來，而馬索克（Masoch）則是受虐狂（Masochism）一詞的由來）。然而，早在克拉夫特・艾賓（Richard Freiherr von Krafft-Ebing）發明Sadism和Masochism這兩個名詞之前，就已經存在於殘虐行為、殘酷的示眾行為、臥房內的暴力、以及為了獲得法悅的宗教苦行。而這些文化的媒因後來流入維多利亞時代的成人產業〔2〕，使打屁股、灌腸等密室內的遊戲變得更加洗練，並確立了「老師與學生」、「主人與女僕」等角色扮演的性愛玩法。而在獲得專有的名稱後，SM更被承認為「慾望的一種形式」，獨立為一種病症，使媒因的流通變得更加活躍。並經一九二〇年代的卡羅（Carlo）〔3〕等插畫家之手視覺化，最後傳至以插畫家兼編輯的約翰・威利（John Willie）為代表的一九四〇～一九五〇年代的美國怪奇（bizarre）文化〔4〕。現在，在日本被統稱為「綑綁時尚（bondage fashion）」的風格便是在此時確立的〔5〕（圖56）。SM滲透成人漫畫的原因，首先便是這種風格整體與細部的可辨識性。SM中極具特徵之綑綁、拘束器、特殊服裝、鞭子、高跟鞋……等等，都是很容易畫成圖像的戀物元素。

話雖如此，SM滲透成人漫畫的原因不只是「畫」而已。在SM遊戲的空間中，人們可以穿上主人、女王、貴族、老師、聖職者、奴隸、護士、囚犯、女僕、幼兒、狗、馬、豬等各種假面＝服裝，扮演日常生活中無法體會的角色。宛如一場登場人物兼觀眾的密室舞台劇，一場祕密的角色扮演遊戲。這種強調角色職責和單純化人際關係的「戲劇性」，反而喚醒了我們心中的「真

212

圖56 身兼插畫家、攝影師、編輯的40年代怪奇文化旗手約翰・威利的插畫。出自『ジョン・ウィリー ビザール コレクション（John Willy Bizarre Collection）』（大類信・監修、船津步・翻譯、二見書房，1998）。

實感」。演技的「型」中蘊藏著真實。因為所謂的現實，也同樣是一場站在名為日常的舞台上，穿著被給予的服裝，飾演著被賦予角色的平庸戲劇。

這麼說起來，ＳＭ漫畫就像一場紙上的戲劇，讀者把自己代入登場人物，像穿衣服一樣把角色穿在身上，進入故事裡面。這不只限於Ｓ漫畫，所有可以代入的人格和具有故事性的創作物，都可以實現。只不過在ＳＭ的框架中，有時角色會被要求不帶人格。這在短篇幅的漫畫中是非常「經濟」的做法。例如在開頭便置入「女王大人」用高跟鞋踩著被「綑綁」之「女高中生」的臉，嘲笑她「誰叫妳要偷東西」這種綑綁ＰＬＡＹ風的畫面，根本不需要任何說明，讀者便可馬上理解。

舉一個極端的例子好了。例如スノーベリ的官能ＳＭ作品『女教師奈落的教壇（女教師的墮落教壇）』（全三卷，平和出版，二〇〇〇～二〇〇二），描述了一個天真無知的新任女教師，被所有的不良學生和惡毒校長一夥人（即全校職員）一次又一次地姦淫、侵犯、虐待的故事。而作中所有的登場人物都只有提到他們的職名。由於貫徹了這種無名性，因此作中的「女教師」反而喚醒了我們腦中資料庫所有與「女教師」相關的資訊，自動替我們補完所需的知識。

圖57 しろみかずひさ『嬲―なぶりっこ―FraKctured Red』富士美出版，2002。劇中儀式性、舞台劇般的遣詞用句以及下流話語之間的對比感，令人印象深刻。

相反地，しろみかずひさ筆下作品中的女主角則永遠叫「麻里香」〔6〕。在『嬲―なぶりっこ―』（全二卷，富士美出版，二〇〇二〔圖57〕）中，主角（和博）把妹妹（麻里香）當成奴隸調教，並經常帶她到奴隸拍賣會上以高價出售。可就算有人出價，只要麻里香不同意，拍賣便無法成交。雖然對和博來說本應是非常安全的「PLAY」，但沒想到大老闆清彥竟出價九千萬日幣和「終身肉奴隸行使權」競標麻里香（一輩子只能飼養一位奴隸），而且麻里香也答應了。於是一場圍繞著麻里香的瘋狂妄執戲碼就此上演。儘管擁有暴力和主動性的總是男性們，但麻里香就像文學裡典型的致命女郎，把男人玩弄於自己的鼓掌上。しろみかずひさ讓麻里香這個角色象徵「女人」這種男性絕對無法理解的別次元之存在。其筆下描繪的，乃是持續追求著永遠無法得到的「究極快感」之「人類妄執」。

（1）SM的革命性，在於它沒有給予性器交合（生殖）無上的特權，只把性交當成各種取樂方法的其中之一。
（2）維多利亞女王（一八三七～一九〇一年在位）治下的大英帝國鼎盛時期。這段時期的英國社會被清教徒式的嚴格道德觀所控制，但也因此促成了地下成人產業的黃金時代。因詩人田村隆一擔任翻譯而廣為日本人所知的『My Secret Life』，以及體罰小說之傑作『わが愛しの妖精フランク』（我

深愛的妖精弗蘭克」等國內作品，很多都已經引入了SM和異裝癖的元素，與現代成人漫畫有著共通的基礎。順帶一提，女僕漫畫的代表作之一，森薰的『艾瑪』（enterbrain，二〇〇二～二〇〇八）也是以這個時代的英國為背景。另外克拉夫特・艾賓的生卒年（一八四〇～一九〇二）也與維多利亞時代重疊。

（3）卡羅是活躍於二十世紀初期的插畫家，市面上仍可找到他的畫集、小說復刻本，較容易取得參考文獻。目前確定他早在一九一〇年代時，便已開始創作綑綁藝術（bondage fashion）之雛型。

（4）身兼畫家、攝影師、編輯的約翰・威力，於一九四六年創辦了『Bizarre』雜誌，奠定了地下文化。除此之外，攝影家艾爾文・克勞（Irving Klaw）、插畫家史丹頓（Eric Stanton）、ENEG（Eugene "Gene" Bilbrew）也是怪奇文化的代表性藝術家。另外，克勞的模特兒中最有名的，是五〇年代的海報女王貝蒂・佩吉（Bettie Page）。雖然有點畫蛇添足，但五〇年代的美國正好也是科幻文化的黃金時代，而當時的廉價科幻雜誌（pulp magazine）中也有許多怪奇類的作品。

（5）這裡補充一下SM媒因傳入日本的經過。即便早在二戰前的谷崎潤一郎等人身上便可窺見蛛絲馬跡，不過SM市場的正式建立是在二戰結束、五〇年代的風俗雜誌熱潮之後。其中尤以『奇譚クラブ（奇談Club）』、『風俗奇譚』、『裏窗』等三大風俗雜誌，最積極地介紹四〇～六〇年代的歐美怪奇文化。另外在『奇譚クラブ』上連載的日本SM小說代表作，團鬼六的『花與蛇』、沼正三創作的稀世受虐狂小說『家畜人鴉俘』（後由石森章太郎改編為漫畫），對後來日本本土的SM文化產生了重大影響。而其中最關鍵的人物當屬團鬼六。善於一點一滴地將女主角身心逼至極限的鬼六流「SM官能小說」手法，後來也被官能劇畫和現代色情劇畫繼承。而『花與蛇』也被石井隆導演拍成電影，因此團鬼六與劇畫的因緣相當地深。

（6）這種固定角色命名的先驅，還有町野變丸的「由美子」。

SM，向制度化的絕對歸依

如麻理香這種奴隸擁有選擇權的情況，在SM中雖然屬於一種倒錯，但所有人在這場「遊戲」中都嚴守著規則，使規則形成鐵壁般的制度⑴。例如本作中的規則「終身肉體奴隸行使權」就是一種用來約束主人的規則，強化了「主人被奴隸約束」的倒錯結構。在這個盤根錯節的契約中，主人與奴隸在結構上是平等的。男人們無法逃出這個制度性的契約。一方面又執著於契約，另一方面又以同胎而生的近親間之「純愛」（和博的台詞）為盾。然而，麻理香卻用半隻腳跨出制度的方式，從外側操縱制度。對麻理香而言，契約和血緣都不過是用來滿足自身快感的便宜之計。在男人們的眼裡，麻理香既是個既淫亂又可愛的奴隸，同時也是個深不可測的可怕存在。

而鬼薔薇（未由間すばる）的長篇漫畫『露出マゾと肉体女王様』（露出被虐狂與肉體女王）』，則明確地描寫了被虐狂之快樂向制度徹底的獻身歸依。本作中的絕對歸依，可說是捨身式的。故事開頭，一名戴著項圈的全裸少女，便在眾目睽睽下，被大字形地綑綁在盛夏的海灘上。然後少女開始告訴圍觀的群眾，自己是個「喜歡被虐待的變態」奴隸。她是某間女子高中的游泳社社長，同時也是個受虐狂和女同性戀。有一次她在更衣室偷了學妹的泳衣一邊聞一邊忘了各種侮辱和性拷問，更被命令脫光衣服參加結業典禮，完全捨棄了人的尊嚴（圖58）。於是她被學校退學、被雙親放棄，最後終於連女王大人也厭倦了她，把她丟在一旁。讀者在閱讀時會自動把自己代入身為敘事者的少女，但由於她在作中同時扮演了「敘事者」和「被敘述者」兩種視點，因此讀者的意識也會同時體驗到「眼睛被遮住的登場人物」和「擁有上帝視角的敘事者」兩種視點。

而且，她的「自白」究竟是真是假，讀者就跟自白現場的圍觀群眾一樣，無從驗證。說不定

圖58 鬼薔薇『露出マゾと肉体女王様』東京三世社，2005。全裸出現在學校，更在禮堂舉行的休業典禮上，無視老師們制止說出受虐狂的宣言。

這一切都是少女自導自演的妄想，實際上全都沒有發生過。本作沒有出現半個扮演凌辱者的男性。虐待、凌辱女主角的人都是外觀沒什麼區別的少女們，而在旁嘲笑、辱罵她的圍觀者也幾乎都是女性。

話雖如此，要斷言這部作品提高了女性的地位似乎又言之過早。因為對受虐狂來說，這些女王既不是個別的存在，也不是所有女性的象徵。她們只不過是嘲笑、是所有女性的象徵。她們只不過是嘲笑、辱罵她的圍觀者也幾乎都是女性。

責罰、虐待、凌辱自己的功能性性角色，就跟スノーべり筆下的無名角色們一樣是沒有人格的人物，不真實的存在。在這除了自己以外不存在任何東西的世界，只有自己的慾望——而非制度——是絕對的歸依。除此之外再也沒有其他的道德依據（2）。

（1）關於內化在制度中的色情，海明寺裕筆下曾描寫一個把人當成「狗」來看待的社會，平行世界性畜化SM作品『K9』（圖59下）系列也很重要。相對於沼正三在小說『家畜人鴉俘』中，用白人把日本民族的後代當成家畜的情節來批評「被歐美文化凌辱的日本近代～戰後」之「現實」，海明寺則描繪了潛藏在制度化結構中的色情。另外毛野楊太郎也畫過以「少年少女被挑選改造成家畜」的近未來科幻故事。劇中的性畜化手術包含完整的身體改造和智力降低，一旦被改造就無法復原。這部作品也可以當成對當代制度的諷刺畫來看。還有在「凌辱」一章時提到的山文京傳的作品群也是如此，可說此類主題歸根究柢必然會帶有政治性。不，應該說這

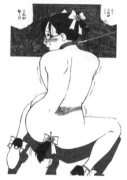

圖59 （下）海明寺裕『K9』
三和出版，1997。無性愛牲畜
化SM傑作。運用網路威脅和遠
距離調教把女角變成母狗，最
後連現實世界也漸漸扭曲崩
解。（上）海野やよい『調教醫
師』三和出版，1997。即使是
劇痛也當成主人賜予的禮物。

些作品外化了藝術表現本身內含的政治性才對。

（2）對制度的歸依這個觀點，海野やよい的『調教醫師』（圖59上）也是必讀之作。本作講述了以專門向狂熱者提供穿環、陰蒂包皮切除等手術的個人醫院為舞台，「家庭」、「護士」、「患者」三個互相交錯的故事。其中最具象徵性的是「護士」的故事，描述身為自由奴隸的護士，對未見過的未來主人之獻身行為。在這個故事中，這名護士的信仰便是「使自己得以存在的SM制度」。最後，作為故事背景這個「共同體」——包含醫院在內的SM社群，整合了三條故事線，就像自我修復機制或天外救星一樣介入了故事，懲罰了惡人，並拯救了好人。

自性器分離的慾望＝多形性倒錯

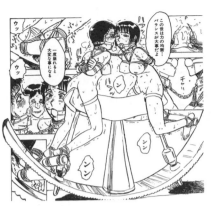

圖60 桃山ジロウ『羊達の悶絶』松文館，2005。性玩具更像是故事的主角。

成人漫畫的邊際存在著各種細分化的慾望型態，而表現手法也同樣多元。只能用人類慾望的實驗場來形容。

例如桃山ジロウ的一系列作品中令人印象最深刻的，便是接二連三登場的SM道具和性拷問的點子。即便只看『羊達の悶絶（氣絶的羔羊）』（圖60），便有讓受害者跨坐在裝有腳踏車輪胎的座位上，然後旋轉輪胎摩擦股間的拷問機械；以及將兩名犧牲者固定在裝有假陽具的翹翹板上，輪流升降的機器；還有形狀貌似挖耳朵的棒子，用來挖攪陰道的中空格子狀假陽具等道具登場。作中甚至展現了透過身體改造手術把腸子切下一部分，一端接到犧牲者的陰道，然後另一端接到背部的開孔連通（等於背部也有性器）等詭異創意。無論描繪多少性行為，都無法勝過這種過剩的創意奔流。本該只是用來創造快樂的「創意」本身，反而變成了目的。

這種創意的目的化可說是極端改造系的一種流派。譬如氏賀Y太的作品中，便有將巨大的氣瓶插入被用水蛭基因改造的少女性器，以及將連著生命維持裝置的犧牲者改造成便器的描寫。而蝪蛄Melibe，也做過在少女漫畫中加入劇畫性和耽美漫畫的筆觸，將口腔與女性性器交換移植的實驗。還有岡すんどめ（安宅篤）夭折的作品『姬雛たちの午後（姬雛們的午後）』（三和出版，二〇〇三），

也用了滿滿一整冊的篇幅，用震撼靈魂的抒情手法，描繪了四肢被切斷之不倒翁少女的世界。無論是描繪改造的過程，抑或是描寫改造之後的故事，這些故事的恆星永遠是「改造」，而性器之間的結合只不過是繞著恆星公轉的行星。

我們早已知道性器結合的快樂並非此類作品的目的。不論作品中出現再多性交，在無法被滿足的慾望面前，性行為只不過是充場面用的餘興節目而已。在這些場面中最重要的，是讀者對什麼感到色情？在何種狀況下產生性慾？對什麼樣的角色感到興奮的心理，性器官的結合與黏膜間摩擦等生理性的快樂，只不過是從這些心理性亢奮延伸出去的末端反應罷了。

從性行為分離出去的色情，有露出、屎尿癖、獸姦、戀偶癖、戀屍癖、同性戀、以及各種特殊性癖，而它們全都能在成人漫畫中找到。其中很多甚至滲透、擴散到了主流，或是被當成調味料，用來吸引擁有各種不同性型態受器的讀者。與此同時，即使作者本身沒有那個意思，也可能發生「只是偶然畫了一對漂亮的靴子就擄獲了一群戀鞋癖鐵粉」的情況，或是被一部分的讀者有意識地誤讀自己的作品。我們無法知道媒因是在哪裡、如何被發現的。但用單純化的方式來說，當我們愈靠近成人漫畫的外圍邊際，這些媒因就會用愈直接的型態──而非吸引眼球或調味的工具──出現在我們面前。

例如，在多數的SM系作品中，露出PLAY常常是故事高潮不可或缺的元素。不論是主動進行，或是被迫在大眾面前脫光，都會使人有種人生毀滅的顫慄感我，具有能把故事帶向高潮的衝擊性。然而，即便如此，露出PLAY仍只是眾多「PLAY」中的一種；真的把露出當成主角，其他元素當成配角的露出漫畫，依舊非常少見。而這些特例中的其中一人……或者說唯一一

圖61 すえひろがり『CAGE～ケージ～（CAGE）』Coremagazine，2005。露出和羞恥比性交更加色情。

圖62 きあい猫「青空オナニー（在藍天下自慰）」。『自慰』東京三世社，2006。在堤防上公然自慰的姊弟。

個長年採取「露出與羞恥」路線畫過來的作家，就只有すえひろがり（末広雅里）。すえひろがり纖細又高雅的筆觸，雖然少了點硬蕊的味道，卻巧妙妙抓住了讀者的心理（圖61）。與此相對，另一名以露出系為人所知的作家則是きあい貓（きいろ貓）。きあい貓擅長描繪少女們「快閃」露出PLAY，以及超越了羞恥情感之裸奔式的淨化作用，跟すえひろがり筆下的世界又別有一番不同的趣味（圖62）。

而戀物癖也是一樣。緊身衣、褲襪等一般性的趣味如今已經大幅滲透、擴散，但尿布和幼兒服等狂熱向的趣味，在成人漫畫界的中心部與外緣部，則完全是兩樣情。在SM、屎尿癖、COSPLAY的文脈中引入尿布的元素雖然並不少見，但作品中的戀物癖元素能被尿布狂熱者、大嬰兒（adult baby，指幼裝癖、幼兒PLAY）系粉絲接受的，卻只有內山亞紀、水ようかん、

DASH等屈指可數的作家。

此外，在這個邊界，還有先前提到的町野變丸和駕籠真太郎，以及喜歡描寫三頭身的幼女們互相殺戮、屎尿癖、魔法再生、連亨利・達爾格（Henry Joseph Darger）看了都會嚇一跳的たまきさとし（たまき聖、みなも黑蓮）等與現代藝術邊緣相接的作家（圖63）。另外還有在描繪戀物癖和屎尿癖的同時，又善於描寫深刻人性的天竺浪人；以及把各種倒錯當成創作材料，畫風獵奇、殘酷，卻又溫暖恬閒的掘骨碎三，這種堪稱「一個人就是一種體裁」，個性強烈的作家。

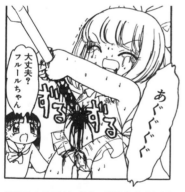

圖63 たまきさとし「魔・魔法少女ぷちぷにフルール（魔法少女芙露露）」。『マシュマロイズム（棉花糖主義）』東京三世社，2001。宛如日式的亨利・達爾格，純潔幼女們殘虐的戰鬥。儘管很想吐槽這種傷勢根本不是問「沒事吧？芙露露」（上圖台詞）的時候吧？不過因為芙露露是惡魔的女兒，所以這種傷只是小意思。

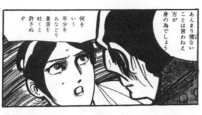

圖64 臣新藏（原作・南條範夫「男色大鑑」）
『美童記』光伸書房，1967。臣新藏是平田弘
史的親弟弟。從貸本漫畫時代到現代依然活躍中
的超資深時代劇劇畫家。

第七章　性別的混亂

除了SM族群之外，還有另一群展現了相同活力，發源自成人漫畫邊界的次體裁，就是女雄、雙性人、女裝（異裝）、正太、性轉換等這個彼此交疊的族群。它們與其他次體裁的「在邊緣誕生滲透與擴散」過程的不同之處，在於它們把「男性角色（基因上）」也當成性慾的對象。

當然，在此之前並非沒有以男性為性慾對象的成人漫畫。早在貸本漫畫時代，臣新藏（現改名とみ新藏）就創作了『美童記』（圖64）。另外辰巳ヨシヒロ、上村一夫、宮谷一彥也畫過同性愛和異裝癖。至於色情劇畫領域，石井隆代表作『天使のはらわた』的配角中也有一個同性戀少年。三流劇畫時代則有宮西計三、ひさうちみちお等人筆下高同性戀濃度的作品。

然而，相較於少女漫畫界以二四年組為中心掀起的「少年愛」旋風，並形成JUNE／YAOI／BL的男同性戀巨大市場，男性向作品卻都是一座座獨立的孤峰，無法形成流行或獨立的體裁。

不只是同性戀，所有「異類間性愛」之外的體裁，都只能作為「特殊狂熱向商品」占據非常小的一塊市場，被當成小眾商品[1]。

相信大多數人都能輕易發現，這個背景與男性的恐同心理有關[2]。同性戀與異裝癖長久以來都被冠上「甲甲」、「人妖」等形容詞，受人嘲笑。而恐懼和嘲笑往往是一體兩面，愈是男性優勢的

社群，歧視、排擠同性戀者的傾向就愈明顯。而現在成人漫畫中的「男性角色成為性慾對象」之現象，以及電視節目中「對同性戀者、異裝癖者、女性化男性的態度轉變」，乃是因為這個歧視結構的基底典範，也就是男性優越主義，正在出現動搖、崩壞(3)。

若從現在的角度回首整個漫畫界，會發現這個典範轉移的前兆，在女性向體裁中，早就以女裝美少年、少年愛、同性愛等形式於七〇年代中葉出現。即使只看男性向體裁(4)，少年漫畫中也有江口壽史的女裝少年愛情喜劇『變男變女，變變變！』(集英社，一九八一～一九八三[圖65)；而青年雜誌上則有一九八八年出道、奧浩哉所畫的『變HEN』(集英社)系列，挑戰變性、男女同性戀等，過去被視為「男人的危險領域」之性別與性認同主題，更能獲得廣大讀者

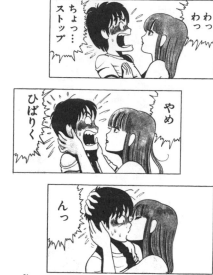

圖65 江口壽史『變男變女，變變變！1』集英社，1982。向耕作發動攻勢的雲雀。

的支持。而在蘿莉控漫畫領域中，先驅者・吾妻ひでお也很早就開始使用女裝和同性戀的哏，在作品中加入可愛的少年角色；吾妻助手出身的沖由佳雄，也畫過姊姊替弟弟換女裝的短篇故事。另外破李拳龍的『擊殺！宇宙拳』中，也有王子被抓住後遭到性轉的橋段。從這些作品中，同樣可以找出由迪士尼手塚治蟲……一路傳播下來的卡漫畫風、中性、多形性色情的媒因。還有少女漫畫畫風，雨宮じゅん

224

（雨宮淳）筆下描述女裝美少年被女老師疼愛，超前時代之御姊×正太漫畫「變態女教師系列」（『変態女教師 愛を夢みて（變態女教師 愛之夢）』久保書店，一九八五【圖66】）的存在也同樣不可忽視。不，蘿莉控這種以性徵差異極低的幼兒為性慾對象之體裁，也許打從一開始就對性別的意識相當模糊。如果是手塚基本教義派的人，肯定會認同「這是正統的手塚媒因，亦即從原子小金剛、緞帶騎士藍寶、洛克一系相承的中性、流動性的性別基因」才對，絕非毫無根據的強詞奪理。

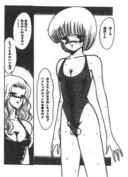

圖66 雨宮じゅん「魅惑のハイレグカット（魅惑的高衩泳裝）」。『CASE B 變態女教師III』久保書店，1987。女裝美少年漫畫的先驅。

　　值得注意的是，蘿莉控漫畫中出現的那些理想化、記號化的美少女，並沒有像後來田中ユタカ筆下的「小愛」們那樣，被徹底地「對象化」（純粹讓讀者去愛，而不是讓讀者把自己代入）。譬如谷口敬的『フリップ フロップ（Flip Flop）』（全三卷，久保書店，一九八三～一九八五）中描繪的、屬於女孩子的歡樂世界，就讓男性讀者不知該如何解讀。是要把少女當成性慾的對象切割出來呢？還是要把自己代入其中一個女孩子身上呢？かがみあきら的作品，以及大塚英志所說的「畫給男孩子的少女漫畫」中，也都有同樣的難題。而此處我想特別拿出來討論的，是從性別搖擺的蘿莉控漫畫領域中，第一個「被當成性慾對象創造出來的男性角色」，也就是擁有女性外形卻擁有陽具的女雄。

　　女雄是如何在男性向成人漫畫中出現，而且沒有局限於只屬於一小部分人的興趣，向整個成人漫畫界滲透、擴散的呢？要想理解這個問題，我們必

須從頭分析成人漫畫在結構上的進化，或說變化。下面讓我們整理一下成人漫畫在結構上的變遷。

I　脫衣秀型：性別角色固定，採取第三人稱視角。

II　移情型A：性別角色固定，讀者把自己代入的對象主要為男性角色。視角也由男性角色引導。

III　移情形B：性別角色是流動的，讀者代入自我的對象也不分性別。

粗略來說，I是最早期的色情劇畫，II是石井隆～三流劇畫，III是蘿莉控漫畫～美少女系成人漫畫期。以上只是單純按照時間順序排列，沒有優劣之分。隨著時代演進，表現與解讀的方式也變得多樣。換言之，這並非指現在的主流是III型，而是說如今是I～III型共同存在的狀況。

田中ユタカ的作品，試圖讓讀者的視角完全與男性角色重疊，使讀者在閱讀時就彷彿附身在男性角色身上，跟女性角色相戀、做愛。女性角色純粹是被愛、讚美、以及追求占有的對象。他的作品完全出於II型的目的而畫，即便不是不可能，但若想用I型和III型的途徑去解讀，就必須付出相當的努力。而女雄漫畫則恰好相反，如果讀者沒有III型的閱讀能力，便只能採取I型的途徑。

在脫衣秀中，觀眾（讀者）雖然沒有參與舞台上的行為，處於安全的立場。可相對的，由於無法找到可以代入自我的容器，因此讀者的慾望也無處發洩。

226

至於在Ⅱ型中，儘管男性角色可以當成代入自我的容器，不過在正統派的色情成人作品中，男性角色往往是透明的，作品著重描寫的是女性角色的慾望。讀者的視線很容易穿過透明的男性角色，陷入女性角色中。想要避免這點，就必須壓抑女性角色的描寫，但這在成人作品中是不成立的[5]。

而Ⅲ型的場合，對於女性角色的代入程度則隨讀者而異。可能是有自覺地附身，又或是穿上女性角色的外皮，也可能是不自覺地與女性角色產生共感。無論何者，那種代入都不是真的想成為女性，而只是一種「娛樂」的手段。短時間的精神面女扮男裝，是一種非常安全的享樂手段。

在這種娛樂中，存在著由治癒作用和性轉幻想產生的異性理解（即便可能是誤解，不過至少拓寬了我們的意識）。這種「用女性的角度觀察世界」的感覺，可以幫助我們認識他人，絕對不是什麼可恥或沒意義的事。

接著讓我們在這個前提下，分析一下事實關係。由八〇年代末期對同人誌相當了解的編輯・寺田洋一編纂的美少女同人誌選集『TEA TIME』、『ビザールコレクション（Bizarre Collection）』、『Dカップコレクション（D-cup Collection）』、『シーメールコレクション（Shemale Collection）』，不僅觸及了性別議題，更為漫畫界提示了異性間性行為之外的各種性的其他形式，成為從邊界擴張的引爆劑。一如在巨乳那章說過的一樣，最早將女雄引進成人產業界的，乃是美國的硬蕊文化。後來以北御牧慶為中心的巨乳漫畫作家們，又將之引進日本的成人漫畫中。美式色情片就跟其他的娛樂商品一樣，是一種由曝光度決定生死、脫衣表演式，愈地下化就愈怪奇、小眾市場的文化。以脫離日常的奇豔為賣點吸引顧客，再用即使違背道德也不

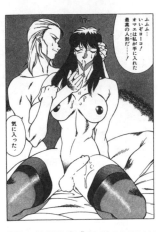

圖67 北御牧慶「THE HUMAN RANCH」。『シーメールコレクション VOL.1』白夜書房，1989收錄。

會受傷，可以放心待在安全處欣賞的表演取悅他們。這種「因極端怪奇而產生的安心感」之倒錯結構被原封不動地引入日本後，使得女雄被當成眾多成人漫畫中過剩的性放縱象徵。最好的例子，便是筆下作品幾乎都是描繪巨乳加巨根的女雄，像傻子一樣不停快樂性交的ぐら乳頭。

然而，雖說引進了安全的結構，但在前頭率領著這波風潮的北御牧慶和魔北葵之作品，卻也帶有很高的情緒性、內省性。這是超越民族性差異的文化土壤所導致的差異，也是正統派色情片與成人漫畫之間的差異。譬如北御牧最早期的女雄作品「THE HUMAN RANCH」（寺田洋一編『シーメールコレクションVOL.1（Shemale Collection VOL.1）』收錄【圖67】）描繪的，是一個被賣到妓院的少年被注射女性賀爾蒙改造，然後被有特殊癖好的青年買走的故事。故事主線是由少年虛無的獨白所闡述。讀者可以從主角抑鬱的語氣中，感受到貧困與被物化掠奪的悲哀。即使從漫畫表現論來看，自白的主體也已經成為讀者代入自我／同一化的容器。讀者把自己代入了女雄少年的內在，進入了故事。這幾乎就是一種虛擬的女裝了。

（1）即便是現在，正宗的「男×男」漫畫也依然只是針對同性戀社群的特殊商品。田龜源五郎（『PRIDE』全三

（2）在同性友愛（homosoc I al）的男性優勢社會中，對男性而言最中性的（輕鬆的）立場只能是「無自覺的同性戀」。他們一邊享受著同性戀式社會結構的恩惠，一邊又排擠同性戀。這種「對男人而言不可見的結構」在腐女眼中卻看得一清二楚，不過一旦被指出來，幾乎所有的男性都會苦笑或激動否定。

（3）限於篇幅，本書不深究男性優越主義崩壞的原因。在此只假定這是一種社會的自我適應現象。

（4）於女性向領域，光是岸裕子的『玉三郎恋の狂騒曲（玉三郎的戀愛狂想曲）』（集英社，一九七五〜一九七六）、里中滿智子的『ミスターレディ（Mr. Lady）』（講談社，一九七六〜一九七七）、竹宮惠子的『風與木之詩』（小學館，一九七六〜一九八四）、萩尾望都的『第十一人』（小學館，一九七六）、立原あゆみ的『す〜ぱ〜・アスパラガス（Super Asparagus）』、鈴木雅子的『フィメールの逸話（女性逸聞）』（集英社，一九八三）等主要作品，就已經有相當多的例子。

（5）相反地把男性的「快樂」描寫得最仔細的成功例子，有世徒ゆうき的『ストリンジェンド（Str I ngendo）』（ティーアイネット，二〇〇二）。剛猛無匹、對口唇愛撫反應激烈的陽具描寫，牽引著男讀者把注意力放入男性角色。

（6）永久保陽子『やおい小説論 女性のためのエロス表現（YAOI小說論 為女性而生的色情表現）』（專修大學出版局，二〇〇五）

卷，G-Project，二〇〇四）、兒雷也（『五人部屋』G-Project，二〇〇四）、山田參助（『若さでムンムン（年輕氣盛）』太田出版，二〇〇四）等值得注意的作家雖然也不少，但都很難在一般的漫畫專賣店中買到。

女雄與性轉：乳房與陽具的意義

作為給讀者代入自我的容器，女雄可說極具幻想性。在性愛的時候，女雄同時擔當了「男性」、「女性」、「女雄」三種角色，還同時具有「攻／受」的屬性。而且就連「攻／受」在作品中也是時刻在變換。而同樣是女雄，有些作品的女雄兼任了「施虐狂女性」的角色，而在另一些作品卻又變成「享受被女性凌辱的Ｍ男」。不僅如此，「攻／受」關係有時不一定如外表所見。被外貌強壯的男性鞭打、凌辱，一邊承受痛苦一邊忍住歡喜的女雄，實際上卻是男性的主人，這種倒錯並不罕見。而且每個角色的「性認同」也各不相同。在嚴格的定義上，女雄是生物學上男性藉由手術加上女性特徵而形成的。然而，若轉頭看看與女雄相似性頗高的「雙性人」，便會發現這個領域中也存在許多天生的雙性徵擁有者，或並非由男性身體改造而來，而是像RaTe的『Ｐ総研（Ｐ綜合研究所）』那樣，由女性的身體移植陽具後形成的存在。然而，在研究女雄時，生物學上的性別和性認同都是次要問題，「乳房與陽具」才是重點。其他的要素都只是用來襯托乳房和陽具的「故事」。

一如我們在乳房一章提到過的，乳房在男性看來是「舒適軀體」的象徵，而陽具則是保證男性體驗到射精快樂的器官。

同時，女雄也可視為用於緩衝包含恐同情感在內的同性厭惡情感（不想看到其他男性汙穢的裸體）之存在。然而光憑這些理由，並無法解釋為什麼需要在女性身上加上誇耀男人性徵的陽具，為何不畫女同性戀的作品就好。奇怪的是，佐野隆的初期傑作『プリティ・タフ（Pretty Tough）』（圖68）、島本晴海的愛情喜劇『チョコレート・メランコリー（巧克力憂鬱）』

（圖69）等以女同性戀為主題之作品數量反而少得多。在今野緒雪的輕小說『瑪莉亞的凝望』（集英社，一九九八～二〇一二）熱潮後，儘管喜歡閱讀以姊妹情誼為主題之作品的男性讀者有明顯增加的趨勢，而為了回應市場需求，成人漫畫界也推出了玄鐵絢的女子校園作品『少女セクト（少女派）』（圖70）等引人注目的作品，可這波風潮卻始終僅在邊緣發酵。對照之下，女雄的陽具卻像美國色情片中的男演員一樣挺立，偶爾甚至會巨大兇惡到超出常識。這些誇張的陽具描寫一方面反映了作者內心的陽具崇拜，另一方面也是因過度保證男性快感而導致的結果。

しのざき嶺的『もう誰も愛せない（無法再愛）』、『ブルー・ヘヴン（Blue Heaven）』（圖71）這兩部「後福音戰士」的『キャンプ・ヘヴン（Camp Heaven）』系列，則是從這種為了享樂而生之人工雙性化更往前跨出一步的嘗試。しのざき嶺在描寫享樂和淫亂的同時，更踏入了巴代伊（Georges Bataille）式的死亡衝動之領域。女雄可說是考察肉體與性與色情與享樂最好的模型。

女雄與鄰近領域

無論如何用「外表跟女性別無二致，甚至某些場合下比女性更美麗」的理由當藉口，仍無法改變女雄的性慾對象是男性的事實。明明可以一直深鎖在小眾市場內，但女雄不僅沒有被打入冷宮，反而迅速越境，成為隨處可見的景象。

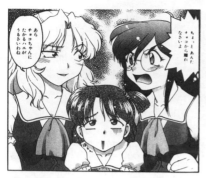

圖69 島本晴海『チョコレート・メランコリー』コスミックインターナショナル，2000。女同志之間的三角關係。

圖68 佐野隆『プリティ・タフ』フランス書院，1994。佐野隆的出道長篇，也是百合漫畫的先驅。作中有對莎士比亞的引用，若不是有性愛橋段，幾乎就跟少女漫畫一樣。圖為大都社出的復刻版（2000）。

圖71 しのざき嶺『ブルー・ヘヴン』三和出版，1998。『もう誰も愛せない』的續篇。對福音戰士的回應。

圖70 玄鐵絢『少女セクト』Coremagazine，2005。以女校為舞台的百合作品。沒有男性的後宮故事。

如今堤防已經被開了孔。不，正確來說，或許堤防早在很久以前就滿是裂縫，女雄的出現只是證明了這點而已。

女雄及其鄰近的領域，也就是具有「以男性為性慾對象」或「可供男性讀者代入自我的被動男性角色」等共通點的次體裁，如雙性徵、性轉換（身體改造、靈魂交換、附身等等）、女裝、正太（少年愛、美少年、正太、正太×御姊、御姊×正太等），都開始陸續地越境。將這些鄰近領域一概而論，對現實的當事人可能是種冒犯，但若只限於成人漫畫的世界，這些領域的確正在互相融合。相信也有些讀者心目中對女雄和異裝癖（transvestism）、跨性別（transgender）、性轉換（transsexual）、變裝行為（cross-dressing）、性別不安（gender identity disorder）、變裝皇后（drag queen）等概念有著嚴格的區分。不過幾乎大多數的讀者，都會在「貌似美（少）女但有著大屌」的宣傳語下好奇地打開書頁一探究竟。在作品被畫出來後，剩下的「解讀」就只能交給讀者，而非作者所能干預。例如女雄也可以解讀成未完全變性前的變性者，或是連肉體都扮成女裝的女性COSPLAY。正太漫畫中登場的美麗少年，也可以被誤讀成蘿莉塔型的女雄（這些作中的少年大多都會在自願或被強迫的情況下扮成女裝）。而稍微比較特殊的雙性徵者，也可以視為「完全版」的擁有「極致肉體」之女雄。

上連雀三平 [1] 的傑作『アナル・ジャスティス（Anal justice）』（全二卷，フランス書院，一九九七、二〇〇二 [圖72]），是一部以女校中的雙性徵者亂交俱樂部「女孩專用的勃起俱樂部」為舞台之中長篇校園色情喜劇，整部作品充斥著兩性皆有「完全體人類」。而開頭的旁白＝主角，綽號「小七」的七緒，是個熱愛陽具，憧憬著勃起俱樂部，假扮成女性考入女子學校的

圖72 上連雀三平『アナル・ジャスティス 肉棒射精篇』フランス書院，2002。女校中竟有女裝美少年專屬的社團……。

男生。由於七緒並非雙性徵者，因此無法加入俱樂部；但後來被人撞見一邊偷窺俱樂部一邊自慰後，破例得到認可，在歡迎會（亂交派對）上與一直暗戀的女主角五香（雙性人）結合。這便是該漫畫第一回的大綱。在這部作品中，所有的雙性徵者都自認為「女性」。而身體為男性的七緒，也用肛門接受了其中一位「女角」五香的陽具。若只看第一話的內容，那麼故事裡完全沒有出現過其他成人漫畫中隨處可見的「男性器與女性器的結合」。而七緒也非常驚訝地發現，俱樂部中的其他雙性者們也「大家，都在肛交……」。在開頭的第一話便成功用變裝

（女裝）闖入異界（女子學校）的主角，通過了入會儀式（被動性的肛交）加入了祕密組織（勃起俱樂部）——也可以用這種神祕學式的結構來解讀。當然，附身在七緒身上的讀者也參與了這個「維持男性軀體獲得女人地位」的神祕奇蹟。即使在這個過程中，陽具依然是一種有效的性別認同器官；被五香插入肛門的同時，也被激烈摩擦著的七緒之陽具，就像是讀者的男性器疊影（若實際上讀者也一邊看書一邊自慰的話，同步率還會更高）。

七緒的男性器第一次遭遇女性器，是在故事第四話的時候。他的對手，是喜歡穿著假陽具腰帶侵犯美少女肛門的傲慢美少女‧京極三菜。她過去曾因不是雙性徵者而被拒絕加入俱樂部，之後一直懷恨在心；後來在第三話時威脅七緒和五香，強暴了他們的肛門。而第四話的男女交合則是和解和入會的儀式。這裡的重點不在這是七緒的初體驗，而是一個封閉性的社團，在被男性（七緒）入侵後變質，接受了女性（三菜）入會的事實。俱樂部的雙性人特權因七緒的加入而消失，而七緒身為「破例加入萬綠叢中一點紅」之特權也因三菜的加入而消失。而到了下卷的『肉棒射精篇』，更出現由女雄女教師率領，只有男學生（全員皆是女裝少年）的祕密社團「玉社」，描繪了同性友愛組織的崩壞與和解。而我們則在作者筆下對各種特權的剝奪中，看見了作者對平等和融合的強烈願望。

（1）上連雀三平也以小野敏陽的名義活躍在小學生取向的漫畫雜誌上。於『快樂快樂月刊』（小學館）上連載（一九九二～一九九四）的『光碼戰士』第十一話，揭露了女主角有栖川櫻其實是個有著性別認同障礙的女裝少年，在當時許多小學生的心中留下了心理陰影，同時也傳達了「愛不受性別左右」的訊息。

真實的陽具與幻想的女陰

女雄及其鄰近領域中出現的對女性的擬態，乃是根基於「女性是弱小的、可愛的、無垢的、

可憐的、愚昧的、優美的、柔弱的、被動的、從屬的、受虐的、快樂的、像貓一樣我行我素（以下略）」之女性神話。

然而，如果只看女雄的文化，會發現很多時候除了女性特質的獲得外，也可以看到對女性特質的脫離。例如以誇張和硬蕊激烈描寫為賣點的享樂系作品中，有很多外表雖然十分女性化，卻是「攻方」的例子；此外也有不少渾身肌肉的高大女雄，侵犯女性令其達到高潮，帶有脆弱性和鬼畜系傾向的作品。此類作品比起自我代入型，更接近美式色情片的脫衣秀型。然而，那也不是單純的珍奇激烈性愛秀，而帶有能使「擬態成男人特質之女人特質」之理性麻痺，與砂和第六天魔王グレート筆下畫風硬蕊的肌肉女本質相通的「眩暈感」。

然而，所有「以男性為慾望對象」的鄰近領域，都依然存在著古典的「女性是弱者」之女性神話。要指出殘存於其中的歧視和偏見，以及隱藏在其底下的強暴神話（男性把自己代入被強暴的女性來獲得快感）非常簡單，而且也很符合政治正確。然而，事情從來不會那麼簡單，正是人類、創作物、以及成人漫畫的有趣之處。對成人漫畫的讀者而言，是否為神話從來不是問題。因為這些意識形態除了是「神話」，同時也是「設定」，是角色扮演遊戲用的服裝。

況且擬態成女性的「他們」並非「想成為女孩子」。正確地說是「想變得像女孩子那樣」。這跟性別認同障礙沒有任何關係，也不是真的想變成女性。只要在男×女的古典概念下創作的成人漫畫中，女性角色沒有被徹底地「對象化」，男性讀者就可以自由地透過「解讀」，把自己代入女性角色。這點前面也說過了（1）。

不過，這裡最棘手的，是存在於讀者的「他」股間的器官。男性器是不可能模擬出女性器的

236

感覺的。無論再怎麼代入女性角色，讀者還是會被自己用來產生快感的器官背叛。而且這沒辦法用幻想來逃避。因為你現在看的是成人漫畫。作品會不斷把跟你的性器官完全不同的女性器畫給你看，而且你也沒辦法挪開目光。這就是「為什麼在成人漫畫領域，女同性戀作品始終無法脫離邊緣作品的地位？」之其中一個解答。而由於「女性向」的非成人系小說『瑪莉亞的凝望』中不需要做性器的描寫，因此即使是男性讀者也可以在內心進行想像。

在這層意義上，女雄及其鄰近領域的引入，可說是劃時代的。只汲取女性特質的美味、方便之處，且保持了陽具的快感。我們再回頭審視『アナル・ジャスティス』這部作品，作中七緒被設定成極端的「陽具熱愛者」。這不是因為他是同性戀。他所喜愛的，其實是可以令他感到快樂的自己的陽具。林立在他面前的他人陽具，不論其主人是男人還是雙性人，都只不過是自己陽具的倒影。

實際上，七緒在作中就曾把用自己和五香的陽具塑製成的假陽具送給三菜，然後被自己陽具的複製品侵犯。接著在下卷中，陷入昏迷的七緒，更在夢中見到了年幼時的自己。看到一直懊惱著無法對自己口交的年幼七緒，少年七緒把自己的陽具給他舔舐，然後產生「啊啊，我現在，正在讓自己對自己口交啊」、「簡直像做夢一樣」的興奮感。接著完全女雄化的成人七緒登場，宣言「沒錯……人是不可能含住自己的老二的（雖然有例外）」、「所以人才要去含別人的老二啊!!」，將自己的陽具塞進少年七緒的口中。「可是不用難過。」、「因為人可以透過精液互相理解……成為一體!」。儘管是非常亂七八糟的發展（畢竟是夢……）但且不管最後那說教般的理論，從這種自體性行為（Autoerotic）、銜尾蛇般自己與自己的性愛中，可以窺見色情創作的

本質。換言之，我們觀看色情作品之所以會興奮，並非因為作品裡那些我們從未想像過的色情行為和發展。而是因為我們在色情作品這面鏡子中，看見自己的色情性。色情作品並不在我們的眼前，而是存在於我們的心中。

那麼，女雄及其鄰近領域中登場角色獲得的，如戲服般穿在身上的「女性特質」，究竟是什麼呢？在『アナル・ジャスティス』中，出現了女雄、雙性人、女裝少年、以及穿著假陽具的少女。此作中的女雄就如同「擁有男性機能的女性」，而少年和少女就像「不完全的女雄」，所有人無論外表或內在都帶有女性特質。

女性特質的核心，不是對男性的愛，也不是突出的乳房；而是軟弱、懦弱、幼稚、抱病、相對於他人或環境顯得被動、從屬的存在。

在佐野隆的作品裡，那些纖弱嬌柔到令人害羞的娘娘腔少年，總是被女孩子欺負、侵犯、老二被玩弄得硬梆梆，像小女生一樣哀聲連連。就算有受虐傾向，只要「可愛」就沒問題。例如「性轉換」故事中的主角的被動性有時是天生的，但也有很多時候是「後天獲得」的。身體改造、大腦交互手術、藥物（賀爾蒙或魔藥）變性、靈魂交換、輪迴轉生等等，從生物學上仍維持男性到完全的女體化都有；但無論何者，都很少出現跨性別主體主動選擇女性的身體，幾乎都是在暴力、脅迫下的強制性轉換，或是像たいらはじめ的『CHANGE!』（圖73）一樣中了詐術，或南京まーちゃん的『僕が彼女に着替えたら』（如果我變成她）裡面『轉校生』（大林宣彥導演）式的事故所導致。當然，這些角色的自我性認同仍是男性，在心靈維持男性的狀態下被男性凌辱，品嘗恐怖、屈辱、以及受虐的快樂，以及與女性相戀、為愛情煩惱的滋味。

238

圖73 たいらはじめ『CHANGE！1』シュベール出版，2000。被痴漢襲擊的女偵探（直到前一天都還是男生）。

先前提到的岡すんどめ、毛野楊太郎、氏賀Y太等人的作品裡出現的「四肢切斷（或缺損）」與改造，以及水ようかん筆下的幼兒化調教，也都能用「弱化致使的被動化＝女性特質的獲得」這個文脈來詮釋。說得更極端點，女性特質就像是可以永遠地容受外部刺激，幻想出來的女性器。

（1）這句話適用於所有故事，所有角色。以前，李小龍主演的『龍爭虎鬥』（一九七三）爆紅時，每個從電影院走出來的觀眾都在學李小龍走路的模樣。「對角色的自我投射」，純粹是「附身於角色」的另一種說法。在媒體論中，這種影響一般被認為是短期，但被角色感染時的感覺卻會留在記憶中很久的時間。讀者的「他」將自己代入女角的瞬間，「他」會以近乎無意識的方式在腦中換上女裝，走進故事。這跟七緒穿女裝混進女校念書是完全一樣的結構，是相當巧妙的導入手法。七緒的性冒險，就是讀者在閱讀成人漫畫時於腦中無意識進行的過程，因此讀者其實是在不知不覺間讀了「閱讀成人漫畫的行為」。

正太，或者說自我性愛

九〇年代中期，「作為性慾對象的男性角色」之一的「正太」登上了歷史舞台。八〇年代末

圖74 米倉けんご『ピンクスナイパー』Coremagazine，2001。被後輩用陽具侵犯，又被女老師從背後用假陽具腰帶侵犯的主角。

期，寺田洋一從同人誌的流行預測了「九〇年代將是可愛男孩子的時代」。儘管這個預測因九〇年代初期的美少女系成人漫畫大打壓而推遲了數年，但最終還是說中了。「正太」原本是「ＹＡＯＩ／ＢＬ」的次體裁。這個體裁之所以會越境至男性向領域，背後有著錯綜複雜的因素。讀者的想看與作者的想畫固然也是重要原因，不過如果出版界不認為這個體裁有製成商品的經濟價值，那就不可能被出版。說得更俗氣點，是因為喜歡畫正太的男性作家既可以去畫正太漫畫選集，也可以在女性向領域直接出版無修正的作品，對出版社很有利用價值。因此正太作品雖然在表面屬於「女性向」，可實際上底下卻是「完全的女性向」、「男女皆宜」、「完全的男性向」三足鼎立（1）。

然而，這波熱潮在二十一世紀前夕卻突然失速，並一口氣崩解。於這個過程背後作祟的，仍是之前不斷提及的自成人漫畫邊際向外輻射的滲透與擴散現象。帶有男子同性愛性質的正太雖然毀滅了，可美少年、中性少年、弟系、女裝少年、被動少年等「非男性主義的男孩子」角色卻散播至整個成人漫畫界。其中米倉けんご的『ピンクスナイパー（粉色狙擊手）』，這部描繪精神上極其大男人（但外表是美少年）又傲慢的主角，被擁有壓倒性力量的強人女教師強迫當個「受方」，表現了「在人際關係中的相對被動性」的作品（圖74），可說尤為出色。而此作影響下，はやぶさ真吾的

『Sweat & tears』（エンジェル出版，二〇〇一）等俗稱正太×御姊（按照攻受順序的話則是御姊×正太）的「美少年與年長女性」之組合，也迎來了一波小流行。彷彿象徵著恐同主義的勝利，傳統男女立場的復興，在用詞上「攻／受」關係卻是顛倒的。在有正太要素的作品中，絕大多數的正太角色都是「受」，而「攻」是比較次要的條件。

然而在二〇〇二年，業界再次推出男性向的正太漫畫選集『好色少年のススメ（好色少年的進擊）』（圖75），『少年愛の美學（少年愛的美學）』（松文館，二〇〇三）、『少年嗜好』（櫻桃書房，二〇〇三）緊接誕生，引起了一波小風潮。儘管前路仍不明朗且狹小，但仍固定形成了一種體裁[2]。

到此為止，我們討論的都是男性向限定的作品，配對組合基本上都是少年×少年、青年×少年，卻幾乎沒有少年×青年。另外在少年×少年的情況，攻受關係並非固定。例如陽氣娼婢在正太熱潮之前畫的正太風作品「ASOKO KINOKO」（『Magic Mushroom』），就是一部描寫兩名少年的陽具被女性外形且擁有知能的蘑菇寄生的喜劇（想像一下股間長出一個芭比娃娃大小的模型）。這些蘑菇把少年的精液當成養分，並提供宿主快樂作為回報。

前半部的高潮是少年之間的性行為，雙方的陽具雖然被女性外形的蘑菇包覆，卻是少年×少年的口交；沉溺於快樂中的少年互相擁抱，濃厚地接吻時，股間的蘑菇也在享受著女同性戀的快感，是一個攻、受、男同、女同全部混在一起的色情橋段（圖76）。少年與少年的性行為中，攻受關係是浮動的。雙方在性行為中扮演的角色，一定程度上由外表的性差異、身高、體格來決定，但也只是「一定程度」而已。

這裡要注意的是「男孩子之間的祕密」這個關係。在陽氣婢的作品中，雖然常常出現蘑菇的臉是暗戀的女孩子，或者被女孩子撞見性愛現場，這種「刻意強調女孩子存在」的現象；不過在後來的正太系作品中，關注點卻是「男孩子」，女孩子被刻意排除在關注點外。這是對只有男孩子之祕密基地的回歸，而性愛則是同性友愛之祕密結社內的祕密儀式。這其中不僅帶有對女性的蔑視、恐懼、嫌惡，同時也可認為是一種對「外界」的恐懼和厭惡。

圖75 『好色少年のススメ 8』茜新社，2005

那麼，男性讀者對「少年角色」的「慾望」究竟是什麼呢？當然，把少年角色看成性慾對象，有自覺或不自覺的同性之愛是其中之一。這種情況，就跟一般描繪異性愛的成人漫畫結構相同。只不過，無論「攻方」或「受方」都是跟男性讀者相同性別的角色。透過肛交的方式，「受方」承當了相當於女性角色的功能，但「受方」的股間依然擁有陽具，確實擁有「男性的快樂」。而且肛門黏膜和前列腺被刺激的感覺，即使是非「受方」的男性，雖然施力的方向不同，

圖76 陽氣婢「ASOKO KINOKO」。『Magic Mushroom』富士美出版，1992。左側是一對蘑菇，右側是一對男孩子。

也都體驗過排便的「快感」。作品內所有的快樂都屬於一種體感。因此人們之所以會不自覺地恐懼以田龜源五郎為代表的同性戀色情創作物，並非因為無法理解，而是因為心理和身體都會有所感覺的緣故。所以要用「可愛」來抑制這種恐同心理，並且還要以「反正終究是漫畫裡的角色」作為大前提。

至於青年×少年的情況，人物在性行為扮演的角色比較固定，男性讀者較容易把自己代入青年角色。然而，如果故事的敘事者是少年，或者故事中帶有描寫少年快樂的內在描寫，則相較「受方」是女性的場合，會更容易代入角色。而如果是少年×少年的話，更是「攻」、「受」都可隨意代入。那是一種「自己幻化成可愛的男孩子，跟其他可愛男孩子做色色的事」（永山薰「セクシュアリティの変容（性的變貌）」，東浩紀・編著『網狀言論F改』青土社，二〇〇三年收錄）的幻想。「可愛的我＝自己理想中的形象」與「可愛的你＝他人理想中的形象」之間有多少差異呢？即使假托在他人身上，所謂的理想永遠都是對自我的投射不是嗎？與少年配對的「他人」是青年也好、中年也好、老人也罷，都是不同時代的我的理想形象（當然醜男與邪惡角色也一樣）。追根究柢，所謂的正太成人漫畫，其實就是「我與我之間的性交」。

秋緒たかみ(3) 的「たまみみ（魂耳）」美麗地描繪了這種自體性愛的結構。故事描述與好友羅太吵架的主角瑛海，隔天早上發現自己的頭上長出貓耳朵。根據爺爺告訴他的故事，當一個人過於想念另一個見不到的人，為了感受對方的存在，靈魂就會長出耳朵，叫做「魂耳」。而此時羅太的頭上也長出了魂耳，兩人才意識到彼此相愛。這部作品最美麗的地方，在於「魂耳」被思念之人碰觸時會產生觸電般的快感，兩人發現後便互相愛撫對方的魂耳，滿臉通紅、小鹿亂撞

圖77 秋緒たかみ「たまみみ」。『じゅぶないる（Juvenile）』松文館，2004。愛撫著彼此魂耳的雙手漸漸放下⋯⋯。

圖78 植芝理一『夢使い 1』講談社，2001。女孩子變成男孩子後彼此示愛。

的橋段（圖77）。隨後兩人一邊確認著彼此發熱的臉頰，四肢相交，身體交疊在一起。這個由愛撫到性交的過程中最值得注意的，是兩人的差異性逐漸稀薄，幾乎分不出誰是誰這點。兩人的心思雖然以旁白的形式寫在了分鏡上，但「想撫摸你」、「想被你撫摸」的台詞卻分不出哪一句是羅太、哪一句是瑛海說的。即使讀者與故事的敘事者瑛海合而為一，還是無法判別哪邊是瑛海。

不過，這是作者刻意的操作。透過以幾乎有如鏡像般的描寫手法，描繪從愛撫魂耳到接吻的一連串過程，強調兩人的平等性，並傳達愛沒有主客之分的訊息。在「たまみみ」中，秋緒たかみ選擇了「你我合為一體」這種理想的愛情；而在植芝理一的『夢使い（夢境使者）』（二〇〇一～二〇〇一）──儘管這部作品並非成人漫畫──也同樣毫不留情。這部作品講述了一群少女在女裝少年的誘惑下闖入了異世界，在那裡創造了擁有陽具的分身，然後自己也變成少年，接著跟自己的分身彼此摩擦陽具（圖78）。儘管乍看之下是所謂的「YAOI／BL」，但主要的著眼點仍是「與自我之交合」。消

滅他者性的合一，引發了向自體性交消失點的重力崩塌。而終點則是沒有出口之「可愛的我」宇宙。

在「たまみみ」中是一對一，在『夢使い』則是自己與自己的終極配對；自體性交跟人物無關。最常出現之多人×一人的輪姦中，隨著人數愈多，「攻方」的個體性將消失，讀者的意識會集中到「受方」的少年一人身上。強暴軍團化為「只為了侵犯可愛的我而存在的功能性角色」。這跟有頂天的『スピットファイア indeed (Speed fire indeed)』（モエールパブリック，二〇〇五）一樣，儘管該作的重點是少年之間的關係性，不過結果都相同。無論何者，受方和攻方都是「我」。

當然，光憑自體性交無法完全解讀正太漫畫。但從正太漫畫的立場，用這個關鍵字來解構成人漫畫整體是可能的。且不只是成人漫畫，更應該是分析所有色情創作的有效途徑。

（1）這波風潮的導火線之一，是漫畫選集『U.C.BOYS～アンダーカバーボーイス～』（茜新社，一九九五）。其他還有女性向的『ROMEO』（光彩書房，一九九六）、男女混合的『PET.BOYS』（司書房，一九九七）、男女混合的『ネイキッドBOYS (Naked BOYS)』（櫻桃書房，一九九七）最早為男性向，但後來男女比例卻逆轉的『BOY MEET BOY』（光彩書房，一九九七，男性向的『プチチャイムBROS』（櫻桃書房）、『ショタキング』（Coremagazine，一九九七）等來自男性向的觀點。

（2）可以理解成市場沒有完全消失。為適應環境，漫畫選集的數量下降到一半以下後，恰好接上了沒趕上九〇年代熱潮的新世代讀者。其中犬丸、有頂天等新世代作家的抬頭值得注意。

（3）田沼雄一郎的別名。包含本書提到的『SEASON』在內，田沼也有許多以田沼雄一郎名義創作的作品。

終章　浸透、擴散與未來

沒有性的色情創作

九〇年代中期以降，在美少女系成人漫畫網站環顧整個漫畫界、動畫界、遊戲界、小說界、以及整個網路，還有各種被御宅族和年輕世代分門別類的創作物／商品時，我發現以前專屬於美少女系成人漫畫的可愛、美麗、可笑、甚至可怕的東西，如今在其他創作體裁已隨處可見。我們可以把這些元素概括為可喚起「萌」這種奇妙情感的對象。雖然我不想在這裡爭論到底誰才是元祖，但我還是想強調一下，「它們」的媒因大多發源於美少女系成人漫畫，而且大多是透過美少女系成人漫畫這個基因庫或巨大的檔案庫散播出去的。

當然，所有的體裁都在發生著滲透與擴散的現象。不同體裁之間會互相越境，交換基因，變得越來越相似。

例如「萌系漫畫」的代表者『草莓棉花糖』（MediaWorks，二〇〇三〜連載中【圖79】），就是一部純粹描寫十六歲女高中生和四個小學女生間的輕鬆日常喜劇，沒有任何其他要素。從收錄於單行本第一卷的附錄漫畫可知，作者ばらスィー原本是月刊漫畫電擊大王讀者投稿專欄「ロリロリイラストコーナー（蘿莉插畫單元）」的「明信片職人」[1]，後來才在編輯邀請下成為職業漫畫家。專畫可愛女孩子的業餘插畫家出道成漫畫家是常見的故

圖79 ばらスィー『草莓棉花糖 1』MediaWorks，2003

事，例如成人漫畫界的「萌系」先驅者之一りえちゃん14歲[2]也是如此。跟りえちゃん14歲一樣，ばらスィー在出道前幾乎沒有畫過漫畫。因此他身為一名漫畫家的技術在出道時還很不成熟，有時會出現奇怪的分鏡切割，分鏡間的距離也掌握得不太好。

從框架來看，『草莓棉花糖』是一個相當古典的日常生活喜劇，就像寫實版的『櫻桃小丸子』（櫻桃子）、中產階級版的『小麻煩千惠』、或是高人氣漫畫『笑園漫畫大王』的精神繼承者。

故事中沒有發生過任何重大的事件，也不存在什麼需要主角解決的問題。更沒有發生過強暴或虐童的情節。沒有會使人自殺、長期逃課的霸凌橋段，就連身為重度菸癮者的女高中生伸惠也從來沒有被叫去接受輔導或被停學。通篇都是和平且悠哉、怠惰的日常喜劇。

這部漫畫的樂趣，就跟看小動物玩耍相當類似。作中完全沒出現任何重要的男性角色，而且對少女的內心描寫也極端稀少，讀者想把自己代入角色恐怕需要很大的努力。此外，由於作中的世界不存在「成長」這件事，因此也感受不到像養成遊戲那樣的互動性。讀者只是無限地偷窺著這群可愛少女的日常生活（圖80）。從結構上來說，『草莓棉花糖』屬於脫衣秀型，讀者的立場就像ササキバラ・ゴウ所說的「視線化的我」。雖然讀者的視線中帶有戀童癖的慾望也不奇怪，但那應該是少數吧。「視線化的我」的性慾對象與其說是女孩子，倒更像是「有可愛女孩子玩耍的舒適蜜月空間」。在這個空間內，不存在會威脅到「我」的異性或同性。也不存在失敗時會傷害自尊的性愛。「我」是一道被重重保護的「視線」，像幽靈一樣徘徊在「只有小女生的世界」。換句話說，就像是性功能障礙者的後宮[3]。

圖80 ばらスィー『草莓棉花糖 1』MediaWorks，2003。被茉莉（11歲）的貓耳帽和貓語萌到的伸惠（16歲）。男性讀者應該要代入伸惠嗎？

圖81 うおなてれぴん『しすこれ 2』Coremagazine，2003

而在成人漫畫界，恰好在『草莓棉花糖』問世前不久，うおなてれぴん的『しすこれ（妹妹蒐集）』（圖81）登場了。兩者在結構上十分類似，不過『しすこれ』的單行本上市時明明沒有成人標記，連載卻是在成年男性向的雜誌刊登。因為即便沒有色情描寫，本作卻有著明確「服務男性」的意圖。而『草莓棉花糖』則沒有太多服務男性的意識。

當然，『草莓棉花糖』本來在一般意義上就不是色情創作，也不是成人漫畫。可是，反過來說，正因無法勃起，正因為是停留在高潮無限遠處的「點到即止」，所以才極其猥褻。若故意用性別歧視的言語來說，『草莓棉花糖』是在男性向的媒體上讓我們看到了男作家的腦中樂園。在類似日常故事中描寫兒童性愛的EB110SSやみかりん，至少在我看來是「健康」的。但『草莓棉花糖』的讀者追求的，並非「健康的雄性與雌性之間的性愛」。他們追求的是隱晦的、幾乎無意識化的色情；在這層意義上，『草莓棉花糖』也可說是一種「為了處男而畫的沒有性的色情創作」，是種倒錯的商品（4）。

若說ばらスィー的作品是無意識地畫出了腦中的樂園，那麼，相田裕的『神槍少女』

（MediaWorks，二〇〇二～二〇一二［圖82］），就是非常刻意性的作品。故事描述在近未來的義大利，一群罹患不治之症或重度殘疾的少女，接受社會福祉公設的義體（戰鬥生化人）改造，成為政府的刺客與黑幫和恐怖組織戰鬥。是一部結合了現代「萌系」潮流，以及七〇年代末期的「美少女時代」，以及漫畫（及電影）『風之谷』為代表之「戰鬥美少女[5]」的作品。

義體少女不只承載了男性讀者內心對少女的理型和戀童癖慾望，還象徵著曾因意外、犯罪、和疾病而損壞的少女們過剩的脆弱性；而且因為義體改造的人工性，所以也可以成為戀偶癖和戀屍癖的性慾對象。再者由於是生化人，因此身體和性徵都不會成長。且更重要的是槍的運用。這部作品全篇都在描寫槍的暴力之美和戀物性，而槍就是可以拆卸的陽具，在這層意義上，義體同時具有少女性和少年性，甚至是雙性皆具，可說是極為多形的存在[6]。

同時，義體少女還被洗腦，受到某些條件制約，且被消除了過去的記憶[7]；他們跟成年男性的輔佐官組成搭檔（fratello，「兄弟」之意。類似戰鬥犬與訓練家的關係）。義體少女和輔佐官之間雖然產生了近似愛情、或者親情般的羈絆，但那究竟是真實的「愛」，抑或只是在洗腦規則下產生的結果，誰也不知道。

她們是擁有心靈的機械，可就連那心靈也被洗腦成了人造的意識。對於劇中「我是人類嗎？」的這個問題，應該也可以從這層意義上去理解吧。不只是身體被換成機械，連自我意識

圖82 和田裕『神槍少女
4』MediaWorks，2004

也受到調校。「我是人類嗎？」這個問題，其實就是在問「我是我嗎？」。在這一點上，這部作品也有很後『福音戰士』的自我追尋的味道。就像真嗣搭乘初號機一樣，少女的腦和意識也搭乘著名為義體的載具。不過相較於真嗣可以鼓勵自己「不可以逃避」，義體少女們卻連離開座機都辦不到。

這些義體少女的角色塑造非常用心且徹底，在同類作品中算是出類拔萃。讀者既可以從旁觀的角度觀賞戰鬥美少女的活躍和跟輔佐官們的生活，也可以將自己代入輔佐官，體驗到在字面意義下「擁有和支配」戰鬥美少女的感覺，以及那種扭曲到近似愛情的保護欲。更進一步的話，還可以跟義體少女同化，品味將少女的身體、高超的戰鬥能力、以及將自己生命交給他人決定的受虐狂式忠誠心、安心感、痛苦、憂鬱、與悲哀。

從現實上看，把少女改造成戰鬥生化人一點也沒有好處。論戰鬥能力的話，崔耶拉在跟恐怖分子少年皮諾丘的第一次交手中就輸了，更被GIS的格鬥技教官單方面壓著打。既然如此，還不如一開始就從GIS的強者中募集志願者來改造更有效率。而在科技方面，於科研實力上絕對排不上世界前茅的義大利，砸入莫大的經費去研究生化改造技術，還能運用到實戰，更是不可能的事。這種技術到底誰會投資？又要如何回收成本？一旦開始挑毛病，便會發現可吐槽的地方太多了。但是，這種寫實主義的批評對作者，以及支持這部作品的讀者都是無效的。因為在這部作品中，不需要劇情上的寫實性。

原因是這部作品中，講述的是一個圍繞著作中被稱為「fratello」，有如一心同體的「男性輔佐官×少女形義體」之間關係的故事。崔耶拉與合樹、荷莉葉特與喬瑟、黎各與吉安、安潔莉

250

圖83 和田裕『神槍少女 1』MediaWorks，2002。荷莉葉特令人心痛的台詞。

卡與馬可，一對對fratello演出了各種「愛情關係的變形」；他們之間的關係就像在訴說愛情便該是如此一樣，相輔相成且互補，乍看應該是輔佐官處於上位的「保護／被保護」關係，可有時也會因狀況而調換。戀愛關係本來就是一種封閉式的關係，而對被洗腦擁有絕對忠誠的義體少女而言，更是只有與輔佐官間的「fratello」關係是真實的世界，那層關係外的世界全是虛幻。這點跟成人漫畫的極之一──自體性愛的世界幾乎相同。而最直接的體現，便是失去了輔佐

官拉帕羅後，成為義體開發實驗體，處於半退休狀態的義體克拉耶絲之存在。她在公社內種菜、彈鋼琴、看書，過著微不足道卻自足安穩的生活。藉由死亡，拉帕羅融入（侵入／同化）了她的記憶。在這層意義上，克拉耶絲成為了「只有一個人的fratello」，或許可以說是自體性愛的終極形態也說不定。

如此看來，過去美少女成人漫畫所追求的性與色情的心靈成分，反倒是被非成人向的萌系和御宅系繼承了。

儘管前面我們討論的都是漫畫領域，不過從與性器和性交分離(8)的男女之愛，到包含戀物癖、SM、同性愛、跨性別等多形性慾望之「色情」的傾斜，應該也可以在輕小說和遊戲的世界中看到。「萌」的中核是「色情」，然後再在那之上堆疊出其他元素。即便慾望的表現形式相當隱諱，但把「萌」當成一種娛樂，就是生產和消費色情。

若從美少女成人漫畫的主觀角度來看，其他體裁的「色情化」，就像是美少女成人漫畫的領

域擴大。

而如果換一個主觀角度，那麼將「性器／性交」隱藏起來的非成人系作品，對眾多讀者而言，反而比成人系作品更加煽情，才是正確意義上的「色情漫畫」——這種倒錯應該也能成立吧。

如果無條件地接受用制度切割成人／非成人的做法，那麼原本可以看到的東西也會變得看不見，錯失很多能使我們得到快樂的東西。

重要的不是區分或定義。

而是對自己而言，什麼才是令人舒適的表現，什麼東西最能使自己腦中的樂園得到活化。

（1）經常向雜誌投稿的人。也包含文章投稿者。從插畫投稿出道為職業畫家的明信片職人在業界並不少。像是町野變丸野也曾是『漫畫ホットミルク』的明信片職人。

（2）りえちゃん14歲是一位抒情派的美少女插畫與漫畫家。

（3）本書雖未詳述，但後宮系，亦即一位男主角與多位個性（屬性）不同的女性角色發生關係（戀愛／性交）的形式，除了初期的愛情喜劇外，也被成人漫畫、成人遊戲繼承。準備多種不同屬性的女角色，不僅可以滿足不同類型讀者的需求，對擁有卡薩諾瓦志趣的讀者更是量身打造。當然，這種形式的設計還有容易做成長篇的優點。如果人氣下降的話，只要推出強力的新角色就行了（有不有效另當別論）。

（4）『草莓棉花糖』的先驅，有谷口敬的『フリップ フロップ』。

（5）關於戰鬥美少女的討論，可參照齋藤環的『戰鬥美少女的精神分析』（太田出版，二〇〇〇／筑摩文庫，二〇〇六），以及敝人對『風之谷』的分析「セクスレス・プリンセス～漫畫『風の谷」

のナウシカ』の性とフラジャリティを巡って〜（無性的公主〜漫畫『風之谷』的性與脆弱性〜）」（『クリエーターズファイル・宮崎駿の世界（創作家檔案・宮崎駿的世界）』竹書房，二〇〇五年收錄）。

（6）由於作中有許多槍械出現，因此也吸引了不少槍械宅的注意。雖然是近未來的世界，但故事中出現的槍枝都是現實存在的型號，或是（槍械宅和軍事宅最喜歡的）二戰時期別名「希特勒的電鋸」的MG42、裝有刺刀的溫徹斯特M1897等古老型號的槍枝（儘管這句話在槍械迷看來有些問題）。這種「美少女和槍械」之媒因複合體的風潮，可追溯至園田健一的『貓眼女槍手』（全八卷，講談社，一九九一〜一九九七），甚至八〇年代的「機械與美少女」系蘿莉控漫畫。

（7）即便在第一話被消除了記憶，不過第二話卻是從黎各的回憶開始。第四卷的書腰上還有「令人懷念的記憶，想忘卻的事實……盈眶的淚水訴說過往。」之宣傳語。難道連記憶都是被植入的嗎？

（8）這雖然可以理解為是因包含自主規範在內的管制所造成，但「萌系」熱潮爆發後，美少女系成人漫畫的低落，怎麼看都不只有這個因素。會不會美少女系成人漫畫打從一開始，比起「可擼要素」就更追求「萌要素」呢？

Eromanga Studies

文庫版増補

補章 二十一世紀的成人漫畫

自初版付梓後已過了八年，如今每天仍不斷有新的成人漫畫被創作、出版、閱讀。在這個增補章節中，我本想對原版各章的內容進行補充，但二○○六年之後，日本無論社會面、制度面、經濟面、以及產業面都有了巨大的改變。同時，原版中為了介紹成人漫畫的通史及相關內容而割愛的表現管制問題，包含二○○六年以前的狀況，我也打算藉機補充一下。不過因為這個問題十分錯綜複雜且充滿戲劇性，又涉及許多政治、情緒性的觀點，連筆者自己也陷於這個漩渦中，光是介紹二○○○年代的部分就必須用掉大量篇幅，所以在此僅介紹個概略。

市場的萎縮與業界重整

在過去由於成人漫畫常被視為一種人類的根源性慾望，屬於便宜又容易取得的利基型娛樂，因此常被認為「對不景氣的抗性很強」，但如今那也已淪為一種神話。九○年代成人漫畫到達泡沫的頂點後，市場陷入長期的衰退，直到現在仍不見起色。這一方面與出版業整體的低迷有關，同時也與自二○○八年金融海嘯開始的平成大蕭條脫不了關係。然而光憑這兩個原因，並不能完全解釋成人漫畫界的衰落。成人漫畫在社會的特殊地位，隨著經濟的不景氣而變得更加嚴峻。

首先來看看成人漫畫的現狀吧。

不過成人漫畫的單行本出版量平均每月約五十本，每年則將近六百

256

圖1 受到舉發而休刊的『コミック メガストア』Coremagazine，2013年5月號

本。大概是九〇年代成人漫畫泡沫鼎盛期的一半左右。

那麼雜誌的表現又如何呢？同樣也不樂觀。自二〇〇六年以降，每年平均就有六本雜誌休刊或廢刊。由於其中也有很多是為了對抗連年被指定為不健全圖書，等於事實上被禁止出版〔1〕而採取的對策，只換了雜誌名稱，將連載作品和作家陣容原封不動地搬過去，因此真正完全廢刊的數量一年大約是四、五本。其中包括『COMICレモンクラブ』（日本出版社）、『COMICパピポ』（フランス書院）、『コミックドルフィン』（司書房）、『COMIC XO』（櫻桃書房／オークス）、『COMIC姬盜人』（松文館）、『COMICジャンボ』（桃園書房）、『COMIC桃姬』（富士美出版）、『COMIC RIN』（茜新社）、『コミック メガストア』（Coremagazine【圖1】）、『Do ki ッ！』（竹書房）、『メンズヤング』（雙葉社）等過去的人氣雜誌，以及狂熱向『COMIXフラミンゴ』（三和出版）的復活版雜誌『フラミンゴR』、老牌三流劇畫誌『漫畫ダイナマイト』（辰巳出版）等等，使人痛切地感受到時代的變遷。而真正意義上新開辦而非借屍還魂的雜誌，一年只有一、兩本，遠趕不上休廢刊的速度。即便如此，在二〇一四年時，成人出版界仍有二十八間出版社和五十九本雜誌（含不定期出刊者）〔2〕，還不到放棄的時候。

進入二十一世紀後，業界重組的動作也愈來

愈多，出版社的數量開始減少。二〇〇三年，シュベール出版社倒閉關門。二〇〇五年，官能劇畫、三流劇畫復刻的旗手ソフトマジック、老鋪平和出版倒閉。二〇〇六年，之前從美少女系轉移到BL系的ビブロス倒閉。二〇〇七年，英知出版、雄出版、桃園書房的相關公司司書房等相繼倒閉。二〇一〇年，連業界老兵、初期有吉行淳之介此大將坐鎮的東京三世社也收掉了業務。

另外也有沒有倒閉，但被收購的出版社。例如過去靠著附贈DVD的成人雜誌急速成長之編輯製作公司岩尾悟志事務所，就收購了貸本漫畫時代的老鋪曙出版、MediaWorks、以及一水社的關聯公司光彩書房。一度停止運作的曙出版轉型為成人雜誌出版社，其他三間公司則繼續出版成人漫畫。儘管收購的經緯不明，不過應該算是正向的業界重組案例。

此外晉遊舍、大洋圖書等眾多出版社，則從男性向領域撤退，或是停止了業務。

即便市場確實萎縮了許多，但並非一夕之間急速下跌，而是從斜坡上緩慢地滾落。分母變小之後，優秀的作品、劃世代的作品等分子自然也跟著減少。特別是那些具有實驗性、或者性質特殊的作品，逐漸失去了可發表的場域。願意接受小眾、狂熱向的作家、作品之雜誌數量驟減，大大削弱了整個業界的潛力，也就是「不知何時會冒出什麼作品」的期待感(3)。

出版的作品數量減少，成人漫畫在漫畫專賣店內的賣場面積自然也變得更加狹小。而一般書店由於區分陳列(4)等強制性制度的頒布，也逐漸選擇不再販賣成人漫畫，根據身處第一線編輯的證詞，現在讀者購買成人漫畫的管道

「有九成來自專賣店和網路」。

成人漫畫的透明化現象正在確實發生。

（1）日本憲法中不存在禁止人民閱讀，法律意義上的「禁刊處分」。可若被判刑法第一七五條的猥褻物頒布罪，事實上就等於不能再出版。禁刊並非該法的罰則，而是處罰的結果。另外違反著作權法時，法院下達的禁止出版命令，則是為了維護著作權人的權利，跟禁刊的意義不一樣。以「東京都青少年健全育成條例」（在其他府縣稱為「有害圖書」），可判斷哪些圖書會妨礙青少年的健全發育，並指定其為不健全圖書（出倫協）的「自主規範申明」（一九六五）中決議的「帶紙措施」，若連續三次或一年內有五次被都條例指定為不健全圖書，該雜誌在販售時就必須貼上「未滿十八歲禁止購買」的紙條；而被貼條的雜誌只能在有書店下單時，藉由通路經銷商出貨。由於無法用一般的方式銷售，就算出版了也只會賠錢，因此幾乎所有被貼條的雜誌最後都是休刊或廢刊的下場。筆者在此將其形容為「事實上的禁刊」，不過對出版界而言應該是「恰當的自主規範」吧。

（2）此為筆者自己有追蹤的男性向成人漫畫雜誌和無成人標示之便利店漫畫誌的數據。本書討論範圍外的成人向女性雜誌（淑女漫畫誌、TL（Teens Love）誌、BL誌）經粗略算有十一間公司、十七本雜誌。

（3）後面還會進一步詳述，新興勢力的Kill Time Communication目前正在推出全新的主題漫畫選集來填補這個空缺。

（4）成人漫畫誌等貼有成人標示的圖書，當初是以業界自主規範的形式，在書店賣場或書架的限定區域分開擺售。但這個「善意的自主規範」，卻在二〇〇一年被東京都青少年健全育成條例拿去改造，強化成條件更加嚴格、且帶有罰則的義務性陳列制度。在此制度下，成人漫畫於漫畫專賣店必須在獨立賣場、樓層販售；而小規模的書店則須把成人漫畫的展售架放在青少年拿不到的高處，並圈出成人圖書專賣區。

圍繞非實在青少年的攻防

成人漫畫的凋零，可追溯至一九九一年，出版界作為自主規範的一環而引入的識別標示（成人漫畫標示）制度。標示制度引入後，成人漫畫界隨即出現出版爆發潮，進入了成人漫畫泡沫期；我們可以將之理解為成人漫畫界「捨名取實」的結果，不過就長期來看，這種「捨去虛名」的做法卻給了自己致命的打擊。

當然，這或許只是成人漫畫界在官民媒體團結一致的道德恐慌＝漫畫表現大打壓之下為求生而做的不得已之舉。當時許多漫畫家都面臨著連下一餐在哪裡都沒著落的困境，小型出版社也同樣掙扎求生，這肯定是個苦澀的抉擇。而回想當年，筆者也同樣是撫著胸口安慰自己「如此一來，成人漫畫出版就能回歸正常了。」的其中一人，所以沒有資格批判成人漫畫標示制度的引入。

然而，筆者也有自覺，「成人漫畫標示的引入不是為了保護『創作自由』和『漫畫文化』，而是為了企業生活和個人生活所做出的選擇」。這個制度的重要之處在於，成人漫畫的出版者自己定義了成人漫畫是「不可以給青少年閱讀的圖書」。這對後來的成人漫畫與讀者之行動造成了巨大的影響。

反觀歐美先進國家，對於成人商品的管制趨勢則是「成人創作應禁止青少年參與，且不應讓青少年觀賞，但成人則有參與或觀賞的自由」。

在這個意義上（1），可以說日本對於「成年／未成年」的區分是一種源自國際化的慾望和壓力，遲早會到來的結果。不過在日本，由於被很多法學者指出「有違憲之虞」之刑法一七五條的

存在，因此「成人創作的解禁＝大人要看什麼都是自由」的觀念沒能形成。沒有確保「成人自由」的「成年／未成年」區分，就只是一種對「成人」體裁的隔離／分治。一如我們在二○○二年松文館事件，二○一三年的Coremagazine事件[2]中所見到的，取締方隨時可以拔出這柄家傳的寶刀。成人標示不是為了「區分」而存在的邊際線，而是「在典獄長控制下，由囚犯監視囚犯」的隔離區，且隔離區的外面同樣沒有自由。在倫理和民意的名義下被改為強制的自主規範，可說是一種巧妙的暴政。

成人標示的導入，為硬蕊性表現由刑法、軟蕊性表現由青少年條例控制的高效體制鋪平了道路。在此之後，各自治體都把成人漫畫排除到了調查對象之外。然而，貼上成人標示不代表就不會被指定為有害（不健全）圖書。因為這充其量只是業界與行政機關間的「紳士協定」，不具任何法律的擔保[3]。

引進成人漫畫標示後，包含自主規範在內的各種表現管制愈來愈嚴格。一九九六年時，原本都還是由各家出版社自行製作的「成人向雜誌」標籤被統一規格。東京都的不健全圖書指定名單在「一九九九年後半開始激增了十本，二○○○年時最多時每月更有十五本之多」（長岡義幸『マンガはなぜ規制されるのか（漫畫為何會被管制）』平凡新書，二○一○）。二○○一年，東京都青少年條例修正案規定標示圖書（標有成人標示的圖書類）及不健全指定圖書必須與一般圖書分區展售；二○○四年的修正案又加上必須包上塑膠膜的義務。而雖然不屬於標示圖書也沒有被指定為不健全圖書，但在那之後只要是含有性表現的灰色圖書，也都被通路商自主地進行管制[4]。而在東京都之外，茨城縣於二○○七年八月，也將小學館的兩本少女向漫畫指定為有害

圖書。

至此為止，儘管面對出版界的抗議，東京都依舊穩健地推進著強化管制的道路，但二〇一〇年，東京都議會提出的青少年條例修正案，卻引發了大規模的反對運動[5]。這條修正案以不符現實的「青少年性方面的視覺描寫之蔓延」為由，意圖實施帶有思想控制味道的條文，發明了「非實在青少年」這個創新概念，意圖管制漫畫、動畫、遊戲等虛構角色的性表現。

凡用可在視覺上認識的方法，將以年齡或服裝、攜帶品、學年、背景、及其他可使人聯想其年齡的事項之表示暨聲音之描寫，表現上可被認識為未滿十八歲的人物（以下稱為「非實在青少年」。）為對象或非實在青少年之間的性交及類似性交行為中的姿態，不恰當地當成性的對象進行肯定性描寫，會阻礙青少年形成對性的健全判斷能力，及妨害青少年健全成長可能性之物。

（第七條之二）

這條修正案若通過的話，就連單純有高中生角色出場的普通愛情故事，都不可以有性愛方面的描寫；而且連以依照法律規定可結婚之十六歲女性為女主角的新婚愛情喜劇，描寫的空間也會大幅受限。不，或許連舉發兒童性虐待的社會派作品，也可能因當局的判斷而被貼上不健全圖書的標籤。

當然，因為存在「不恰當地當成性的對象進行定肯定性描寫」這個條件，所以或許我們也可以樂觀地認為「政府應該不會濫用權力」。然而「不恰當」本就是一個相當含糊的詞彙，而且

図2 豬瀨直樹副知事在立論時舉的例子『我的老婆是小學生』（松山清治，秋田書店，2008）。現在已經絕版，但仍可於赤松健成立的『J-Comi』上看到。

一「肯定性描寫」到底如何判斷「肯定性」也十分難理解。

況且修正案的目的原本就是要進一步管制現行條例管不到的作品，因此在騷動擴大後，當時的東京都副知事豬瀨直樹立刻在自己的部落格上明言「現行條例雖然有管制色情，卻沒有管制蘿莉」（二○一○年三月三十日發布）。換言之，這次修正案的管制目標是「角色未滿十八歲，且無法要求貼上成人標示，卻帶有性表現的圖書」。副知事在發言中所舉的例子，是以巨乳漫畫聞名之松山清治的作品『奧サマは小学生（我的老婆是小學生）』（秋田書店，二○○八［圖2］）；但副知事指責的卻不是什麼性愛橋段，而只是用香蕉和煉乳構成的隱喻表現。副知事的主張如果用邏輯來解釋，就是社會上充斥著「並非色情，卻等同於描寫近親相姦和強姦的書籍」，非常不可思議。後來東京都知事石原慎太郎的發言，也同樣讓人覺得根本不了解現實情況，只是單純想要加強管制而已。

在從以前開始便一直追蹤修正案的提案，並向民主黨都議員訴求反對之聲的「內容文化研究會」，以及漫畫評論家兼明治大學副教授的藤本由香里等人疾呼之下，「非實在青少年條例」的話題一口氣擴散，接著市民、讀者、漫畫家、有識之士都紛紛出來表達反對的立場，並逐漸形成一場社會運動。三月十五日民主黨總務部會舉辦的公聽會上，律師山口貴士、吳智英（日本漫畫學會會長）、宮台真司教授（首都大學東京）、森川嘉一郎副教授（明治大學）、矢部敬一（日本書籍出版協會）、漫畫家

千葉徹彌、竹宮惠子、里中滿智子、永井豪等人全都出席。同日，都議會議事堂宣布召開緊急會議，會議室內聚集了三百人，超過可容納人數的三倍。筆者當時也參加了會議，看到許多認識的漫畫家、同人誌相關者、漫畫評論家、研究家都到場，著實吃了一驚。

在這之後，都議員松下玲子（民主黨）、福士敬子（自治市民'93）等人召開會議，NICONICO生放送等網站也準備了特別節目，於三月二十九日在BS富士『Prime News』上，支持修正案的副知事豬瀨與渡邊真由子（慶應大學非常任講師），與反對修正案的藤本由香里、里中滿智子展開論戰。五月十七日，將近一千名參加者在豐島公會堂組織集會[6]，反對的聲音逐漸沸騰。

然後就在這運動如火如荼的進行時，都議會在民主黨、共產黨、生活者網路、自治市民'93等政黨的反對下，六月十六日，非實在青年條例修正案正式遭到否決。這對希冀漫畫創作自由的眾人而言，可說是歷史上第一次的巨大勝利。

然而，想要控制漫畫表現的人並未就此停止攻勢。新的修正案很快就被提交。在新修正案中，刪除了前案受到最大攻擊的「非實在青少年」這個字眼，取而代之的是以下的第七條之二：

在漫畫、動畫、及其他圖像（除真實照片）中，凡對觸犯刑法之性交或類似性交行為與禁止婚姻之近親間性交或類似性交行為，以不恰當之讚美或誇張的手法進行之描寫或表現，妨礙青少年形成對性的健全判斷能力，或阻礙青少年健全成長者屬之。

以上條文中重要之處，在於其明確地對表現手法進行了管控。即使是虛構作品，只要是描繪「觸犯刑法之性交或類似性交行為」或「近親間性交及類似性交行為」的作品，全都會被指定為不健全圖書。這不是對表現的管制還能是什麼？而且「不恰當之讚美或誇張的手法」這種主觀又曖昧不明的標準也是一大問題。

結果想當然，反對的聲浪又再次點燃。十二月三日，反對者在都廳記者俱樂部上舉行了「東京青少年健全育成條例修正案思考會」之記者招待會。記者會上，以『あばれはっちゃく』一作聞名的兒童文學家山中恒、日本漫畫學會會長吳智英、漫畫家河野史代、竹宮惠子等人皆現身，在台上回答記者的問題。十二月六日，於Nakano ZERO文化中心的反對集會（7）有超過一千五百人參加。

但即便反對聲浪隨其他集會和NICONICO生放送節目而日益高漲，修正案還是因民主黨倒戈，在議會以多數票通過。不過，自二〇一一年七月一日全面實施後，到二〇一四年二月這段期間內，尚未有任何一本書籍在修正後的新基準下被指定為不健全圖書。東京都青少年課表示，這是因為「在業界的自主規範下，沒有一本應受到管制的圖書在未貼成人標示的情況下被出版」。

實際上，雖然無法調查自主規範有沒有發揮作用，但卻可以理解成「根本沒有使用新基準的必要」。這是因為新基準只不過就是在原本解釋空間就過大的舊基準上，屋下架屋的條款罷了。二〇一〇年四月，大阪府就以青少年條例中的圖書管制，於東京以外的地方也確實地推進著。在為都條例修正案聲援一樣，將八本BL雜誌、三本TL雜誌指定為有害圖書，濺起了漣漪。在這一次之前，編輯之間都以為「BL跟同性戀漫畫一樣都被當成只有特殊群體才會買來看的書

籍，所以不管內容再怎麼硬蕊，也不需要特別貼上成人漫畫標示」。直到現在，只要查閱東京都青少年健全育成審議會之會議紀錄，或聽取自主規範團體的意見，仍可散見把ＢＬ視為特殊書種的發言，然而ＢＬ和淑女漫畫等女性向體裁，如今卻已成為有害圖書名單上的常客。

（１）曾協助制訂「京都府兒童色情商品之管制相關條例」（二○一一年公布）的高山佳奈子教授（京都大學）曾說過「目前愈來愈少國家禁止成人看他們想看的東西。因為在法律上找不到處罰的根據」。而高山教授的師父，日本刑法學權威・平野龍一也有相同的看法。順帶一提，該條例是在京都府知事山田啟二「要為京都制定日本第一嚴格的兒童色情規範條例」之宣言下誕生的。該條例禁止民眾付費取得或持有兒童色情物。這條法案的想法，是想阻止商人藉兒童色情牟利，比起兒童色情禁止法，修正案的禁止單純持有更加有抑制性，以保護兒童為主要目的。該引用來自『マンガ論争10』（永山薰事務所，二○一三）中所載的記事「為何為政者要限制性表現？論表現管制之現狀的快樂演講＠京都大學十一月祭・白田秀章副教授演講報告」）。

（２）二○一三年四月十九日，警視廳以Coremagazine涉嫌觸犯刑法一七五條為由，搜索了出版社。被列為嫌疑對象的是『コミック メガストア』和真人寫真雜誌『ニャン2倶樂部』的五月號。該公司隨後宣布兩本雜誌的自六月號起休刊，但三個月後的七月二十五日，兩雜誌的主編及其上司和同公司的董事都遭到逮捕。十月二十四日，法庭下達判決。『コミック メガストア』只處以罰金，但『ニャン2倶樂部』卻被判處可緩刑的有期徒刑，目前仍在上訴中。因為這起事件，成人漫畫雜誌的馬賽克修正開始加大力度，其餘波也影響到了成人向同人誌的修正幅度。

（３）二○○七年，京都府指定了大量圖書為有害書籍。

（４）各品牌的便利商店自主規範程度雖有差異，但不只針對性表現，也針對暴描寫，故有人認為比青少年條例更加嚴格。二○○四年，日本特許權協會（ＪＦＡ）向出版倫理協議會提出強化自主規範的方針。結果，灰色圖籍的塑膠包裝化變成了一種義務。同時，二○一三年六月十日召開的「第六十三回東京都青少年健全育成審議

266

（5）
上，一位匿名委員進行了『平成二十四年度版利便利商店安全站點活動報告』的介紹。表示對於成人向雜誌「站在協會的立場，應該更全面地統一表達此類書刊將撤出便利商店的意向」。雖說只是其中一位委員的發言，卻可從中窺見JFA的態度。而根據同一份報告，「完全未上架」成人向雜誌的便利超商約有25‧3%。

東京都在修正案提出前曾公布修正案的草案，徵集民間的意見。在西澤圭太都議員（民主黨）請求開示後，在超過都議會會期六十天後公開了結果，一共收到一千五百八十一件意見書，其中贊成者有三十二件，反對者有一千零三十七件（兩邊皆由西澤都議員統計），草案受到壓倒性的反對。其中也包含日本雜誌協會、日本書籍出版協會、出版勞動聯盟、出版倫理懇話會等各個團體的反對意見。只要對出版和創作自由較為敏感的人有所反應，反對意見居多也是理所當然，但沒想到兩邊的結果竟差了兩個位數。而且公開的意見書中除了個人資訊，連針對提出該草案的東京都青少年問題協議會議事錄上對委員發言的批判和引用，也都以「包含誹謗中傷之言論」為由被塗黑。不過議事錄本身包含發言委員的名字在內，倒是完全公開。

（6）
西谷隆行（日本書籍出版協會）、中村公彥（全國同人誌即賣會連絡會）、移動內容審查運用監視機構（EMA）的岸原孝昌、環乃夕華（PTA）、川端裕人（作家）、兼光丹尼爾真（翻譯家）、田島泰彥教授（上智大學）、河合幹雄教授（桐蔭橫濱大學）、宮台真司教授都出席了這場集會。而在最後一節時竹宮惠子、山本直樹、うめ（小澤高廣）、有馬啓太郎、水戶泉（BL作家）也都登台，表達反對的立場。此外，參議院議員谷岡郁子、民主黨都議員吉田康一郎、都議員松下玲子、都議員栗下善行也都有現身（隸屬政黨為參加時的情況）。

（7）
由藤本由香里擔任司儀的這場集會上，包含とり・みき、樹崎聖、近藤洋子、水戶泉、山木弘（科幻作家）、吳智英、鈴木力（前『週刊少年Playboy』主編）、西谷隆行、河合幹雄教授、兼光丹尼爾真、保坂展人（前眾議院議員）皆有出席。眾議院議員的城內實（無黨籍）、宮崎岳志（民主黨）、共產黨的吉田信夫都議員、民主黨的吉田康一郎都議員和淺野克彥都議員等人也有到場。淺野都議員在當時說出了陣前倒戈贊成的衝擊性發言，讓全場瞬間傻住。後來，淺野都議員更與筆者在NICONICO生放送「特集‧都條例I～通過後六十

青少年成為表現管制的焦點

二〇一〇年前後，漫畫表現管制的關鍵字是「青少年」。相信今後刑法一七五條的立案也會是如此。此外，韓國的兒童色情禁止法（俗稱「少年法」）同樣帶有管制創作品的性質，導致眾多年輕世代的御宅族都面臨被逮捕的窘境，形成了社會問題[1]。話雖如此，國外的趨勢乃是一面倒地在「保障成人的觀賞自由」。現實的問題在於，真人色情物只要在網路上接上線就能自由觀看。實際上可說是「三不管」狀態。在這樣的時代，用傳統公序良俗的倫理觀，在國內積極取締讀者正在急速減少的成人限定之成人向雜誌或成人漫畫，效果恐十分有限。因此，今後表現管制的焦點將逐漸轉移至「青少年」。自民黨以前推動「青少年有害社會環境對策基本法案」（通稱「青環法」，二〇〇二年）、「青少年健全育成基本法案」（通稱「青健法」，二〇〇四）都沒有成功，但在二〇一二年的選舉公約上，他們又再次呼籲要提出「青健法」的完成法案。雖然詳細的內容目前還不清楚，但可以想見它將會寫進都道府縣青少年條例。可能是認

天～）（二〇一一年二月十三日）上激辯。涉井哲也（記者）、根來祐（影像作家）也出演了該節目。順帶一提，NICO生放在當時主流媒體始終後知後覺的情況下，積極地參與了這起議題。例如在『漫畫、動畫的危機!?徹底檢證「都青少年育成條例」』（二〇一〇年十一月二十九日）上，筆者和赤松健、東浩紀、山口貴士、高沼英樹（日本雜誌協會・編輯倫理委員會副委員長）、西谷隆行接受邀參與了專題討論環節（所屬組織為當時情況）。

法案。

吧。

青少年條例的是為了「不讓青少年觀看／閱讀」的規定，而兒童色情禁止法則是「不讓青少年參演」的規定。

繼京都府的兒童色情禁止條例後，二〇一二年大阪府也著手進行修正的準備，其中同樣可能加入與兒童色情有關的條文（目前休止中）。同時，奈良縣、栃木縣也有與兒童色情的相關條文。不過，這些條例中與兒童色情物有關的條文，與現行法一樣，充其量只規範了對兒童造成傷害的真實兒童色情物（或類似之物）的持有規定，並未涉及漫畫、動畫等創作品。這也是理所當然的，因為漫畫和動畫中並沒有真實的青少年參與演出。追根究柢，兒童色情禁止法的最大目的，在於保護真實世界的兒童權利，以及救濟曾經受害的兒童，並不是為了管制藝術表現而存在的法律。因此，透過制度保障保護並將兒童色情物的定義，改為製作過程中有無虐待／性侵兒童，才是正確的方向。但為何現行法規卻保留了這麼大的模糊和主觀認定的定義（2），甚至試圖規範創作品呢？

兒童色情禁止法修正案，有日本ＵＮＩＣＥＦ協會、ＥＣＰＡＴ（終止亞洲觀光童妓組織）等組織的參與，早已數度試圖對創作物進行規範，是一場發生在檯面下的抗戰。直到二〇一二年末的總選舉，自民黨公明黨聯盟大獲全勝，這起修法行動才正式展開。而作為反擊，以保護創作自由為目的之NPO Uguisu Ribbon，以內容文化研究會為中心，開始在各地舉辦討論會和演講。Uguisu Ribbon出手支援日本各地保護創作自由的團體，內容文化研究會則舉辦了遊說團體

的討論會等，展開長期性的社　運動。大規模的集會雖然具有較高的曝光效果，但相反地很難長

期維持下去。在這層意義上，這兩個團體的行動，跟以赤松健為中心的漫畫家獨立發起的遊說行

動，更加值得注意。

有趣的是，支持修正案的團體也同樣沒有採取大動作。然而，自民、公明兩黨仍穩健地推進

著修正案，於二〇一三年五月二十九日，在第一八三次國會上提出了修正案。該修正案最大的爭

議點，在於持有即違法，和出於好奇心而持有的罰則化，附則第二條「兒童色情物之屬的漫畫

等（筆者註：指漫畫、動畫、CG、疑似兒童色情物等）侵害兒童權利的行為之相關性調查研

究」這兩點。在現行法對兒童色情物的曖昧定義下，持有即違法和罰則化不僅很可能成為檢舉機

構濫權、冤罪、以及別件逮捕（日本法界術語，指在調查某項罪名時順帶發現嫌疑人觸犯另一條

法律而將其逮捕）之溫床，也可能導致過去的創作物、出版品被銷毀。此外，以性為目的之持有

的罰則化，實踐時該「如何證明持有者之目的為性？」也是一大問題。即便有人主張「若大量持

有則可推測以性為目的」，可這種處罰人類的慾望而非行為的法條，恐怕會抵觸憲法所保障的思

想自由。

不過，漫畫界最關心的，自然還是附則第二條。這項附則雖然不是直接限制漫畫中的性表

現，而是為了在三年後檢討該法條成效的調查研究，但問題在於「兒童色情物之類」這個充滿引

導性的字眼。且被舉例為「漫畫等」之一的「疑似兒童色情物」，有人認為指的並非早在很久之

前就被視為問題的青少年偶像寫真集和影片，而可能是童顏小身材的成年女性演出的A片。而對

⼉影響，在一九九九年的科學警察研究所和夏威夷大學的共同研究，以及二〇一二年的丹

在議會答辯等研究中，明明早就否定了虛構創作與現實性犯罪之間的因果關係，該修正案名還是拿出來大作文章，令人不解。況且這種因果關係的證明，早在以前就被批評為根本沒有任何證據。

因此，國會中的反修正案派中心人物山田太郎參議員（眾人之黨），就批評這份條文根本是衝著表現管制而來。這個修正案在第一八三次國會上並未進入審議，而是處於浮在空中的待審議的狀態，直到二○一四年二月為止仍不見動靜。也有觀察家推測修正案最後可能會刪減到只保留單純持有的規範部分。無論如何，未來的動向仍不明朗，各種資訊滿天飛難以判斷真假的情況，在筆者撰寫本稿時依然持續中。

即便如此，想要強化表現管制，用法律控制創作表現的慾望，到底是從何而來的呢？下面列出幾項筆者當下想得到的管制訴求方的論點。

①為了維持社會秩序、公序良俗執政者的邏輯，統治者的想法。但一七五條中早已存在。

②可能導致性犯罪沒有證據。在統計上結果相反。

③性壓榨被害者是虛構人物。

④為了保護國家形象奇怪的國際主義式觀點。想塑造不符實際的「日本形象」。

⑤為了青少年的健全成長沒有證據。而且早就有條例保護。

⑥為了減少性歧視。

從反對表現管制的立場來看，以上論點都缺乏足夠的邏輯性，含有過多的私人情感。⑥是最近比較令人在意的論點。從女性主義的角度，「色情商品＝歧視女性」，這種批判早在很久以前

271　補章　二十一世紀的成人漫畫

便存在。其中可分為「批判色情產業中的女性歧視，但反對用法律限制言論和創作自由」與「支

持用法律規範」兩派立場。後者認為「色情創作會助長對女性的人權侵害，形塑歧視女性的社會

風氣」，是一種結合集體人權和社會影響的觀點。不過集體人權的概念若過度無限上綱，那麼所

有對黨派、宗教、團體批判，都會變成一種人權侵害。因此筆者認為集體人權應該只限定在種族

歧視導致的仇恨犯罪比較適當。

那麼反對強化表現管制的論點又有哪些？

可能侵犯基本人權（創作自由／思想和信仰的自由／意志自由）。

可能導致冤罪／行政機關濫權／別件逮捕／入口搜查。

色情商品有抑制性犯罪的效果。

可能導致寒蟬效應。

保護追求幸福的權利。

保護文化資產。

儘管實際上也有流於情感的反對者，但這些意見的內容都非常合理且有說服力。不過，「為

了保護憲法」的這個理由被太多人濫用，已經有點變成陳腔濫調。而筆者個人的意見，則認為人

的思想自由本就是不可侵犯的基本權利，法律的保護只不過是追認了這點。

無論如何，這個議題最需要的是冷靜地討論，但不論贊成或反對，訴之以情永遠具有一定的

服力。加上表現管制和創作自由的議題，社會上大多數人都不關心，連標榜新聞自由的主流媒

體也不做功課。況且這個議題拿來當成選戰的論點，也太過貧弱。

管制的是非，以及圍繞著此議題的辯論，恐怕將永遠持續下去。

（1）少年法（兒童青少年性保護法）在二〇一一年修正案中，將動漫畫中的幼兒類角色也劃入規範對象。修正案通過後，據傳韓國的犯罪數量一口氣提升了二十二倍，有四千名年輕人遭到逮捕。比起強姦現實的成年女性，散布蘿莉控漫畫的罪刑反而更重，可說是本末倒置。此處說的「散布」包含用網路「轉發」。

（2）兒童色情禁止法（兒童援交、散布兒童色情物等相關行為的處罰及兒童保護之相關法律）中對「兒童色情物」的定義（第二條之三）如下：

一 含有以兒童為對象或兒童與兒童間的性交或類性交行為時的姿態

二 以他人碰觸兒童的性器官或兒童碰觸他人之性器官等行為時的姿態，刺激性慾或使人興奮者

三 以脫除全部或部分衣物之兒童姿態，刺激性慾或使人興奮者

尤其最後一條俗稱「三號色情物」的定義太過模糊，基本上怎麼解釋都可以。

網路是成人產業的敵人嗎？

二〇〇六年以降，網路與漫畫之間的關係有了巨大的變化。

網路的普及對成人媒體造成了巨大打擊。更正確來說，是真人寫真集、裸體寫真雜誌、色情片產業。畢竟，只要連上網路，就能免費且無限制地觀看違法刑法一七五條的無碼色情圖像和影片。從粗製濫造的性愛片，到針對狂熱者的SM和各種特殊性癖的影片，只要在搜尋網站上打幾個關鍵字，想看多少都能找到；因此裸體寫真雜誌、有毛裸體寫真集、和有碼色情影片的客戶（包含租片者）會經不起誘惑，被網路搶走也是理所當然的結果。網路會被視為「色情產業之敵

（1）」也是沒辦法的事。

那麼成人漫畫又如何呢？

數位漫畫早在儲存容量大又便宜的CD-ROM開始普及的一九八九年便已出現。早期的數位漫畫大多出在PC Engine等家用主機上，屬於遊戲軟體的一種；可對遊戲玩家而言，這種商品的遊戲性太低，因此幾乎沒有什麼市場。後來，能在電腦上觀看的多媒體內容套裝開始出現。筆者至今還留著的一九九六年由軟銀推出的『漫畫CD-ROM俱樂部』系列第一彈『雲にのる（乘雲）』（本宮宏志），以及第二彈的『紫電改のタカ（紫電改之鷹）』（千葉徹彌）兩冊。前者含標題作全卷一千兩百七十一頁，後者則收錄了一千一百九十八頁，並各自附上作者的訪談和世界觀解說。除此之外本系列還推出了『小甜甜』（五十嵐優美子／原作：水木杏子）、『佐武與市捕物語』（石森章太郎）、『奔向地球』（竹宮惠子）等豪華的陣容。而成人漫畫中，筆者留意到一九九七年太田出版推出的『デジタル・ムービー・コミック（數位電影漫畫）』。這

274

圖3 『山本直樹Collection』（太田出版，1997）

，除了『山本直樹Collection』（圖3）外，還推出了唯登詩樹、うたたねひろゆき的作品集，是「漫畫新世紀！激烈度提升200%！與過去的數位漫畫、遊戲截然不同，使你本能倍增、前所未聞的新型媒體」（『山本直樹Collection』包裝上的宣傳語），一種十分注重互動性、多媒體性的商品。

這雖然是一次有趣的嘗試，不過在計算機和網路技術的高速進化下，CD-ROM上的數位漫畫很快就成為了歷史的遺物。

進入二〇〇〇年後，EBOOK開始推出電子書、數位漫畫的付費下載服務。二〇〇〇年代中期，現在常見的手機漫畫和電子書配信網站已基本到齊。然後二〇一〇年，業界開始大肆宣傳今年是「電子書元年」，但最後似乎淪為一種宣傳口號；直到二〇一一年，仍有人在說「今年是電子書元年」。結果，直到二〇一二年，來自美國的黑船＝Amazon Kindle登陸日本後，才總算有了「電子書元年」的樣子。

關於網路數位漫畫發展，反倒是手機平台走在前頭。彷彿依循著「新媒體的大眾化」，總是由成人內容在前方開路」的先例，以成人漫畫為首，淑女漫畫、BL、TL的色情作品率先在手機上出現，甚至有成人漫畫家在手機平台收穫了數百萬日圓的版稅。

手機上的漫畫，由於螢幕小且解析度又低，沒

辦法一頁一頁看，所以幾乎都是以「分鏡」為排版單位。當時的主流做法是用修圖工具把漫畫以分鏡為單位分割，然後塗上彩色或加上視覺、聲音特效，重新編輯後再上架。使用這種方式，便可單獨拿掉帶有性器官和性交畫面的分鏡軟化表現，使流通變得更容易。實際上，現在俗稱貝殼機的傳統手機之漫畫內容大多都是成人內容。而這些漫畫的讀者都是「平常不太會買紙本漫畫的輕度讀者，出於手機的便利性且不用擔心被別人看到，可以放心地閱讀，才選擇購買手機漫畫」。

「二十多歲女性上班族回家後躺在床上用手機看漫畫。」

這樣的畫面似乎十分常見。雖然不曉得準確度如何，但大概八九不離十吧。這時期的手機漫畫，主要銷量並非來自改用手機看漫畫的一般漫畫讀者。一部漫畫是否會出在手機上，跟作者和作品的知名度，以及作品的新舊，都沒有什麼關係。手機漫畫通常會拿掉一些淫穢的單字，甚至為了更好賣（更容易吸引讀者）而換掉原本的書名。有位筆者認識的成人漫畫家，還特地換了一個新筆名。或許直接把手機漫畫當成跟紙本漫畫截然不同的另一個世界更妥當。

而在智慧型手機上，則以全頁閱讀為主流，由於螢幕較大，因此可以將原本漫畫的頁面設計完整地顯示在螢幕上。修圖編輯的成本降低，使用者也可用更接近一般漫畫的體驗來閱讀電子書。隨著智慧手機與平板電腦的普及，傳統手機的漫畫銷售市場逐漸退溫，卻有不少用戶。儘管電信公司和手機製造商都逐漸把業務轉向智慧手機，但仍沒有完全結束傳統手機的業務。這是因為許多用戶仍沒有改用智慧手機的需求。這群人繼續使用傳統手機，甚至有不少用戶從手機轉回傳統手機。即便每間手機漫畫出版商各有不同，但據說目前各家公司仍有二至七

業務比例仍在傳統手機上。

以ＤＭＭ為代表的網路數位漫畫服務（2）縱使在不同時期各有起伏，可長期來看，依然穩定地成長著。當然成人漫畫和同人誌也都找得到，除此之外也開始出現網路原創的內容。最近更出現數位漫畫、網路漫畫原生的作品，在火紅後才進入紙本市場的逆流現象。最近例子有在網路上人氣頗高的片山誠的後宮作品『淫貝島　上下卷』（圖4），在出版紙本書後馬上被東京都指定為不健全圖書。

同時由赤松健成立，將絕版漫畫以附廣告的形式免費公開，並將廣告收入轉給原作者的Ｊ-Comi，最近也開始公開成人漫畫。讀者可以免費觀看絕版的漫畫，而漫畫家也可從先前再版、復刻時完全拿不到一毛錢的舊作中獲得些許收益（3）。

另外，Amazon的電子書服務Kindle也開始提供自主出版、銷售的服務，使有些漫畫家開始嘗試自己出書。第一個跳下來試水溫的鈴木みそ、うめ都取得了一定程度的成功。而他們也積極地分享自己的成功經驗（4），相信未來不只是商業出版，屬於真正意義上獨立出版的同人誌界也會受到波及。不過，成人漫畫依舊受到後述的各種制約，不見得能直接套用鈴木みそ的經驗。

此外，儘管Amazon的電子書平台已有

圖4 片山誠『淫貝島 上』（少年畫報社，2013）。東京都青少年課的抽檢對象以便利商店和書店為主，故先出電子版紙本化被指定為不健全圖書的例子今後大概還會出現。

獨立了成人向類別，二〇一三年七月，仍發生了以Coremagazine和茜新社為首當週銷量前百的四十六部作品，被無預警下架的「事件」。Amazon方面的回應是「基於法令的處置」，但成人類的作品基本上都貼有成人標示，而且也沒有這四十六部作品同時被控觸犯刑法一七五條的消息。而到了十一月，又發生了三和出版與オークス出版的圖書被一次下架的情形，原因同樣不明確。從以前開始，Amazon下架不健全圖書的速度就比其他網路書店更迅速，例如『COMIC LO』（茜新社）的突然下架（二〇一二年），或是按照其獨自的標準採取行動，儘管沒有蘋果公司那麼誇張，可感覺對色情內容似乎相當嚴格。

網路成人漫畫幾乎都是付費的內容，而且需要用信用卡才能購買，所以一部分解決了年齡認證的問題，但每個平台各有各自的基準。

不過網路的普及也並非只有好處。P2P[5]的違法檔案分享可說最嚴重的惡果。由於P2P技術連負責取締違法分享行為的警察、絕不可洩漏情資的自衛官和公務員都在使用，故民間的滲透程度更可想而知。利用Winny等P2P的違法上傳、下載檔案中，理所當然地也包含了漫畫與成人漫畫。即使立法懲罰違法下載的行為，被舉發的危險性也跟遇到交通事故差不多。況且雖然漫畫的違法上傳侵犯著作權，但目前連下載也會被處罰的只有音樂檔和影片檔，下載漫畫並不會受到任何懲處。根據對著作權有深入研究的律師所言，漫畫的違法下載之所以沒有罰則，是因為相較於積極行動的音樂界，出版界的態度十分消極。

而且非法分享的技術也日新月異，光是P2P這塊，就已經開始改用Torrent來分享需要花「下載上船」的大型檔案。不僅如此，甚至連運用伺服器來遠端儲存大型檔案的雲端儲存服務都

。其中號稱全球占有率最大的雲端儲存服務Megaupload，就因自家的服務被用來大量

傳非法檔案，遭到著作權方投訴，卻只刪除了一部分的檔案想大事化小，結果終於被司法單位

告上法院，連經營人都被逮捕。Megaupload事件不只是單純的侵犯著作權案件，也是想在網路

上強化著作權保護的智慧財產權大公司（著作權人的企業、政府）與標榜網路自由、創作自由

之網民的鬥爭。事件發生後，匿名者[6]隨即發動了駭客攻擊，可見背景沒有那麼單純。

Megaupload事件後，雖然許多非法上船的檔案遭到刪除，也有很多雲端儲存空間被關站，

但隨著風頭過去，這些非法上傳者很快地又重新復活。儘管不像Megaupload的全盛期時那般猖

狂，不過著作權人與非法上傳者間的貓捉老鼠依然持續上演。其中被非法上傳的漫畫，大多是人

氣雜誌上的一般漫畫，可成人漫畫也不在少數。此外，在外國的成人圖片投稿網站上，也不只有

歐美的色情漫畫或插畫，更有大量日本的成人漫畫單行本和同人誌的RAW檔[7]或英文、韓文

翻譯版。這類非法分享對成人漫畫界造成了多少損害，很難統計出一個精準的數字。如果下

載非法分享的搭便車者全都是「看到免費所以去下載」的類型，對出版社和著作權人的損害可能

還沒那麼大，但若其中「如果沒有非法分享的話就會改買正版」的人很多，那麼損失程度就相當

大了。即便非法分享不是出版界蕭條的最大禍首，也不能說完全沒有責任。

儘管有著諸多功過，網路依然是一個充滿可能性的世界。不僅是成人漫畫，創作者的獨立出

版化、在部落格發表作品、以及把Twitter、pixiv等社群網站當成發表作品的主要平台的新興作

家，都是過去紙本媒體的時代不可能出現的現象，今後的發展也令人無法不去關注。

網路不是成人漫畫的「敵人」。然而，因為網路與移動平台的崛起，廉價的娛樂變得更加多

樣化，使得過去專注在成人漫畫的讀者們可分配的所得相對減少，也是不爭的事實。總而言之，「非成人漫畫不可」的讀者沒有離開，但「看成人漫畫也可以」的讀者正逐漸把重心移向其他娛樂。

（1）安田理央、雨宮まみ『エロの敵 今、アダルトメディアに起こりつつあること（色情之敵：一場正在席捲成人媒體界的風暴）』翔泳社，二〇〇六

（2）收看數位漫畫的管道有很多種。一是由讀者連上網站在線上閱讀，二是下載檔案之後用對應的閱讀軟體打開來看。出版社和網路漫畫採用前者居多，而電子書網站以後者居多。手機漫畫則以一頁一頁即時串流的方式居多。

（3）收益因漫畫家而異。想要有穩定收入的話，漫畫家也必須付出一定程度的努力，定期上傳新的作品。

（4）鈴木みそ『ナナのリテラシー』（娜娜的閱讀能力）』（KADOKAWA／enterbrain，二〇一四）有詳細描述。Kindle版的出版者為鈴木みそ本人。

（5）Peer To Peer（點對點傳輸技術）。一種透過網路直接連接個別電腦的技術。只要使用共同的軟體便可讓使用者互相分享或傳輸檔案。此技術本身與犯罪無關，後來卻成為非法上傳和下載的溫床。另外，下載後的檔案會自動成為其他使用者的下載目標，所以很多人都是在不知不覺的情況下成為了非法上傳者。同時這種分享行為也很容易感染病毒，甚至讓整顆硬碟都「暴露」在網路上。

（6）Anonymous，是一群反對管制P2P、網路色情、以及打壓維基解密的政策，經常與各國政府、行政機關、大型企業站在對立面，或是發動駭客攻擊的群體。由於匿名者們常常在同一時間集中抗議和攻擊特定的機關組織，因此常被外界誤解為一個團體，但實際上他們並不是組織。

單純只有掃描（自炊）並壓縮成檔案，未經修圖或翻譯的漫畫。而經過翻譯的版本則稱「Scanlation」。而動、RAW則指沒有附字幕組翻譯的版本。

筆者在執筆本書時，設定了一個核心的主題，那就是伴隨戰後一直控制日本社會的男性優越主義的崩壞，導致性嗜好的多元化和細分化問題。成人漫畫雖然不是能直接反映社會樣貌的鏡子，卻能確實地映照出一個時代的讀者的內心。說得更自大點，所有成人漫畫中描繪的性形式，總有一天都會在現實中出現。

話雖如此，二〇〇六年時能看到的「各種性的形式」，至今仍沒有什麼變化，男性×女性的直球組合仍是最常見的形式。然而儘管市場比先前有所萎縮，一度因重視「實用性」的趨勢而弱化的多樣性，如今又再度復活。不過，可分化的類別已幾乎都被分化出來，故新一波的多元化更多的是類別的變形和深化。

例如自九〇年代開始流行的「正太＝可愛的男孩子」路線，即便規模不大，卻穩定成形，同人界也存在於多個已正太為主題的同人誌即賣會。並逐漸朝正太系的女裝偽娘風潮發展。後來被動畫化的柊椋葵的『少年男僕庫洛』系列（松文館，二〇〇五～【圖5】）、同時活躍於BL領域的鹿島田しき的『治さない病（不治之病）』（MediaWorks，二〇〇九）、蒔田真記的『ぼくの彼氏（我的男友）』（モエールパブリック，二〇〇七）、以及星逢ひろ、チンズリーナ、稻葉COZY、コインRAND等作家活躍的漫畫選集系列『オトコのcHEAVEN（男孩天堂）』（司書房MediaWorks，二〇〇七～）等充實的小宇宙正在爆發。當然，儘管這些作品描寫的是男性之間的性愛，不過其中已經沒有任何掩飾或鑽漏洞的成分，純粹是為了快樂而存在。

純正太路線雖然沒有明目張膽地在一般向雜誌上擴散，但以偽娘角色為主角或配角的漫畫，

圖5 柊桎葵『少年男僕庫洛～懷孕篇』（松文館，2013）。系列的初期仍沒有貼上成人漫畫標示。自第三彈起才開始貼上標示。目前在Amazon上全系列四冊皆被歸在成人類別。

如今在一般向雜誌上也完全算不上稀奇。例如遠藤海成的『瑪莉亞狂熱』（MediaWorks，二〇〇六～二〇一五）、松本智樹的『櫻花樹下的小惡魔』（Square Enix，二〇〇九～二〇一三）都是代表性的作品。甚至還出現了非成人類的偽娘漫畫雜誌『わぁい！（哇！）』（一迅社，二〇一〇～二〇一四）、『おと☆娘（男☆娘）』（ミリオン出版，二〇一〇～）。

為什麼是偽娘呢？一如本書原版有關正太的章節討論過的，只要用「可愛又被人所愛的我」之幻想，與自體性交的觀點來解讀，答案便一清二楚。不過，藉由性別表徵的服裝與錯亂的服裝設定，此類作品不僅只有討論內在層面，也對社會上的性別歧視提出疑問。

男生穿女裝，或是被穿女裝的男生吸引的主要因素，可能是把女性視為「美麗、惹人憐愛、柔弱、夢幻之存在」的幻想在背後作用。想獲得幻想出來的女性特質，或支配／被支配的慾望，很自然地與現實的女性特質，或者現實女性自認為的「我的女性特質」相悖離；這既是一種讚美，也是一種歧視。然而，這種歧視結構中帶有快樂的成分也是事實。這一點，若跟BL作品中女裝有時會成為男性特質被剝奪之象徵的現象放在一起對照，就更加有趣了。

偽娘風潮的有趣之處，在於我們雖然還無法確定它對漫畫界的影響，但同一時期真實世界的『王增加。許多偽娘是順著玩著COSPLAY→COSPLAY成女性角色→開始玩女裝的這條路徑

282

雖然無法推測每個人內心的真正想法，但至少現在的社會要裝扮成異性，心理門檻比起幾年前、二十年前要低得多。值得留意的是，這個現象不只是國內，連外國也在發生，甚至還存在衍生自蘿莉塔風格的偽娘時尚「Brolita」此一小眾類別。簡直就像森繁的蘿莉塔裝愛情喜劇『腐男子主義』（Square Enix，二〇〇七～二〇一〇）、『腐男子主義高校篇』（同前，二〇一〇～二〇一一）於現實中發生一樣。

性、歧視、快樂這黃金三角，同時也是SM的構造。二〇〇六年以降的成人漫畫界，一個很重要的趨勢便是SM題材的增加。二〇一二年，雖然是不定期出刊，但成人漫畫界終於出現了首本M男性向的專門漫畫誌『Girls for M』。當然，M男類漫畫早在之前就有單篇的作品存在。

最早在八〇年代，小本田繪舞的作品中便出現過穿著褲襪被女性玩弄的男性角色；隨後米倉けんご也畫過完全女性在上的男女關係；にったじゅん的作品則拗執地描繪對童貞少年的性虐待。有趣的是，這三位喜歡描寫受男被強勢女支配的作家，其中有兩位都是女性。儘管她們的作品引起一部分單純，又或者是不敢窺視自己慾望之深淵的男性讀者的抗議，不過也同樣獲得了不少男性讀者的喜愛。

而這種受男流行的其中一個體現，便是「橫刀奪愛（NTR）」系作品的小熱潮。一如字面，這類作品指的就是自己最愛的妻子或戀人被其他男人奪走的故事。直接在書名冠上「NTR」或「橫刀奪愛」的單行本，有LINDA的『ネトラレヅマ（NTR之妻）』（ワニマガジン社，二〇〇六）、榊歌丸的『妻の寝取られ記念日（妻子被橫刀奪愛紀念日）』（エンジェル出版，二〇一三）、以及『寝取られアンソロジーコミックスVol.1（NTR漫畫選集

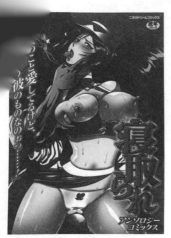

圖6 『寝取られアンソロジーコミックス Vol.1』キルタイムコミュニケーション，2011。

Vol.1）』（圖6）等等。這個次體裁同時也是人妻凌辱系的變形，存在報復系、淫女系等多種型態；很多標題看似NTR的作品，買回來後才發現只是普通的主角妻子外遇故事。另外有時比起被橫刀奪愛，倒更像是主角搶奪別人的妻子。

這些色情的形式，對於自認性癖普通的讀者來說，可能會有點難以理解，但自古以來日本就有「一盜、二婢、三妾、四妓、五妻」的說法，搶奪別人的妻子可說是表現「男子氣概」的常見戲碼。大家可以回想一下三流劇畫時代後那些無數的人妻系作品。不過，相較於過去此類作品大多以「奪人所愛」為樂，NTR的樂趣卻恰好相反。NTR可說是男性優越主義的另一種表現，依然充斥著男性對女性的占有欲、支配欲。當然，這種快樂就像地下水流一樣，隱藏在「奪人所愛乃是男人的志氣」這種幻想之下。

在慾望的形式全部用盡後，剩下就只能將多種慾望排列組合，或者嘗試深化的道路。其中キルタイムコミュニケーション的「コミックアンリアルアンソロジー（Comic Unreal Anthology）」，便陸續推出了諸如催眠、觸手、性交攝影、女間諜、性轉換、強制露出、阿嘿顏、懷孕、榨乳、敗北女主角等各種特殊主題的漫畫選集。當中有些更是小眾中的小眾，一旦稍有差池便是大赤字；但利基市場，也意味著存在著一定的忠實粉絲，所以一定會有人買單。且不

上市的『スライムにまとわりつかれて絶頂する美少女たち（被史萊姆抓住玩弄至高潮的美少女）』（二〇一四），『ひょっとこフェラ　を晒す美少女たち（忘我地替人口交的美少女）』這部的書名，可說是非常有挑戰性。不過，該系列也曾被人指出是在致敬某個同人遊戲，故這或許是經過縝密研究後才決定的企畫也說不定。不論如何，這都是對開拓不滿足於舊有題材的讀者，以及過去未曾接觸過成人漫畫之讀者的一種嘗試。

不過就整體成人漫畫界而言，由於管制、銷量不振的等因素，因此近年模仿暢銷大作的現象十分明顯。其中一個原因，可能是「單行本雖然銷量尚可，但雜誌卻賣不出去」。

作為一種漫畫體裁，成人漫畫的未來雖然絕對稱不上樂觀，但就筆者個人的觀點，只要沒有失去多樣性和意外性這兩大魅力，對漫畫迷來說，成人漫畫依舊會是一座隱藏的寶庫。

後記

即使寫得不怎樣，我也自認為這世上能將這不可視王國之年表和地圖呈現出來的，只有我一個人。

本書有很多偏狹之處，以及疏漏的地方。能提及的作家和作品也只是冰山一角。

雖然只是一小塊，可也不是藉由一、兩本的指南，就足以道盡的狹小王國。

我自己，也還有很多想說的話。

關於漫畫和色情，關於御宅族這個幻想的集合體。

話雖如此，如果有人在讀過本書後，能稍稍削減內心的障礙，或者能多增加幾個翻牆者，對我而言就是再開心不過的事了。

即使多一個人也好，我由衷期盼有更多的人能透過本書，去了解那些他們感興趣的作品和作家。

儘管有時你可能會撞見與自己的喜好大相逕庭的作品，但那也能為你帶來樂趣。

因為我相信你一定會遇見好的作品。

本書的誕生要歸功於許多人的幫助。

首先是近二十年前時任『漫画ホットミルク』（白夜書房）主編的齋藤〇子小姐。若非她當時，決定讓一個只寫過書評和漫畫評論的毛小子「寫寫看成人漫畫單行本的評論吧」，

286

有本書的存在了。

還要感謝『網狀言論F改』的朋友們。如果不是因為你們的刺激，我可能根本不會產生寫本書的動力。

還有所有對我有知遇之恩的各位漫畫家老師、漫畫史研究會、御宅族ＹＡＯＩ部會的漫畫研究者、漫畫評論家、編輯、漫畫讀者的各位，大家都給了我很多寶貴的鼓勵、建言、以及推力。

唯一令人遺憾的是，沒能親手將本書送到本想第一個讓他們讀到的岩田次夫先生、細野晴彥先生、米澤嘉博先生等三位手上。

儘管岩田先生與我直到最後都是君子之交，不過我其實一直很想向他請益更多有關ＣＯＭＩＫＥ和同人誌的歷史。

而我年輕的朋友，同時也曾是工作夥伴的細野先生，也曾與我多次討論過本書的內容，給了我許多重要的提點。

還有，若不是曾在『アックス（ＡＸ）』（青林工藝舍）上連載過「戰後エロマンガ史（戰後成人漫畫史）」的米澤先生告訴我「九〇年之後的部分我不太了解，所以就交給你囉」，我或許早就放棄任務逃之夭夭了。

各位，對不起來遲了。

二〇〇六年秋　永山薰

文庫版後記

二〇〇六年初版付梓之時，我曾以為自己已經把該寫的都寫完了。畢竟我已經把想寫的東西都寫了下來，應該也多少算是報答了成人漫畫界和漫畫界於我的恩情。

然而，開始執筆展開增補後，我才發現腦子裡的東西怎麼寫也寫不完。譬如擬人化體裁。在編輯BL同人誌的指南書時，我碰到了「土石流×沙袋」這堪稱極致的擬人化創意；而在成人漫畫界，二〇〇六年本書第一次初版時，小梅けいと也推出了新作『花粉少女注意報！』（ワニマガジン社）。

最基本的動物擬人化，不論東西方，自古以來都是幼兒世界中極受歡迎的部分。或許是因為小時候看卡通動畫的經歷，歐美很早就出現了一群在日本仍是少數派，俗稱「Furry」的毛皮愛好者。當然，這並非只是針對兒童的愛好。此類創作活躍在成人漫畫雜誌和網路漫畫上。而且不只是有毛皮的動物，更有連海豚、蛇、恐龍的擬人化也喜歡的狂熱者，且這些野獸擬人化創作下還可細分出同性戀、正太、女裝、幼兒PLAY、SM等多樣的次體裁。儘管有著文化背景的差異，但或許是因為「反正不是人」的藉口發揮了效用，這片前人未踏的新世界開始在全球蔓延。

另外，漫畫與著作權的問題也是一個之前沒能詳盡書寫的部分。包含成人作品在內，各種惡搞、致敬性質的同人誌，在過去一直以「因為是同人誌」、「反正大家都彼此彼此」、「商業作品搞也是人氣指標」等邏輯，遊走在灰色地帶。但今後又會如何呢？隨著TPP協議的進展，對美方提出的智財權要求全盤接受的話，就得導入最糟糕的修法，例如不具公平性的

288

……乃論化、死後著作權保護期限延長、法定賠償制度等等。惡搞性質的同人誌乃是新人才的踏板之一，一旦開始萎縮，影響將波及整個漫畫界，甚至可能加速日本出版業的夕陽化。（現美方已於二〇一七年退出ＴＰＰ）

關於漫畫界的未來，並非總是只有樂觀的一面。二〇〇六年以後，嚴峻的狀況依然持續。然而，長年與成人漫畫和普通漫畫打交道的我，無論出版業的不景氣是否持續、表現管制如何強化、未來的著作權變得多麻煩，都不會因此變得悲觀。那是因為愈是面臨危機，就愈容易催生出有趣的作品，這正是漫畫的有趣之處。漫畫家們總是能在夾縫中找到避開管制的方法，開拓出一片利基市場，開發出新的機軸。不，不僅如此，說不定還能跳脫傳統的成人漫畫和漫畫的框架，創造出全新的「漫畫」。

成人漫畫，或者說漫畫這種表現形式本身，就是這麼一個頑強、懂得鑽營、不按牌理出牌的神奇載體。

成人漫畫這個王國的地圖，每天都在改寫。在這次的增補改訂中，光靠容易迷失方向的我一人，仍有許多不足之處，因此本書委請成人漫畫研究家稀見理都擔任監修。若非曾擔任成人漫畫家採訪同人誌『エロマンガノゲンバ（成人漫畫的現場）』主筆的他幫忙去蕪存菁，我肯定早已迷失了方向。

另外也要感謝畏友東浩紀的解說。若沒有參加由東氏編著的『網狀言論Ｆ改』，就不會有

『成人漫畫研究史』的誕生。一想到這點，我便不禁感慨萬千。

除此之外，我也從現役的成人漫畫編輯得到了許多「○○議題一定要談」的建議。同時我還在其他工作的開會和採訪過程中獲得許多新知，並結識了許多有識之士。雖然一開始我本以為這趟旅程會是孤身一人，但看看四周才發現絕非如此。

最後，我想對原版和文庫本的兩方責任編輯、相關人員、以及長時間等待本書出版的讀者諸賢致上謝意。

各位，謝謝你們。

後會有期。

二○一四年三月　永山薰

『クリエイターズファイル 宮崎駿の世界』竹書房・二〇〇四

『文藝別冊 総特集 手塚治虫』河出書房新社・一九九九

『別冊新評 三流劇画の世界』新評社・一九七九

『別冊新評 石井隆の世界』新評社・一九七九

『別冊太陽 高畠華宵 美少年・美少女幻影』平凡社・一九八五

『別冊宝島 マンガ論争!』JJCC出版局・一九七九

『別冊宝島288 70年代マンガ大百科』宝島社・一九九六

『別冊宝島EXマンガの読み方』宝島社・一九九五

ササキバラ・ゴウ《美少女》の現代史』講談社現代新書・二〇〇四

John Horgan『科学を捨て、神秘へと向かう理性』竹内薫 譯・徳間書店・二〇〇四

Deborah Blum『脳に組み込まれたセックス なぜ男と女なのか』越智典子 譯・白揚社・二〇〇〇

Richard Dawkins『利己的な遺伝子』紀伊國屋書店・一九九一

伊藤剛『テヅカ・イズ・デッド』NTT出版・二〇〇五

永久保陽子『やおい小説論 女性のためのエロス表現』専修大學出版局・二〇〇五

鹽山芳明『現代エロ漫画』一水社・一九九七

岡崎英生『劇画狂時代 「ヤングコミック」の神話』飛島新社・二〇〇二

夏目房之介『マンガはなぜ面白いのか その表現と文法』日本放送出版協会・一九九七

鎌やん『小さな玩具』Oakla出版・一九九七

岩田次夫『同人誌バカ一代〜イワえもんが残したもの〜』久保書店・二〇〇五

衿野未矢『レディース・コミックの女性学』青弓社・一九九〇

呉智英『現代マンガの全体像〔増補版〕』史輝出版・一九九〇

齋藤環『戦闘美少女の精神分析』太田出版・二〇〇〇/筑摩文庫・二〇〇六

榊原史保美『やおい幻論』夏目書房・一九九八

小谷真理『おこげノススメ』青土社・一九九九

松岡正剛『フラジャイル 弱さからの出発』筑摩書房・一九九五/筑摩學藝文庫・二〇〇五

相原弘治+竹熊健太郎『サルでも描けるまんが教室 21世紀愛蔵版』全二巻・小学館・二〇〇六

大泉實成『萌えの研究』講談社・二〇〇五

大塚英志『「おたく」の精神史』講談社現代新書・二〇〇四

竹熊健太郎『マンガ原稿料はなぜ安いのか? 竹熊漫談』Eastpress・二〇〇四

中島梓『タナトスの子供たち』筑摩書房・一九九八

中野晴行『マンガ産業論』筑摩書房・二〇〇四

中野晴行『手塚治虫のタカラヅカ』筑摩書房・一九九四

田中玲『トランスジェンダー・フェミニズム』インパクト出版会・二〇〇六

島村麻里『ファンシーの研究 「かわいい」がヒト、モノ、カネを支配する』ネスコ・一九九一

東浩紀・編著『網状言論F改』青土社・二〇〇三

東浩紀『動物化するポストモダン』講談社・二〇〇一

藤本由里『快楽電流』河出書房新社・一九九九

蛭児神建(元)『出家日記』角川書店・二〇〇五

福岡伸一『もう牛を食べても安心か』文春新書・二〇〇四

米澤嘉博・監修『マンガと著作権』青林工藝舍・二〇〇一

、澤嘉博・構成『別冊太陽 子供の昭和史 少年マンガの世界Ⅰ・Ⅱ』平凡社・一九九六

【文庫版増補部分】

『日本雑誌協会 日本書籍出版協会 50年史』社團法人日本雑誌協會・二〇〇七

（WEB版・http://www.jbpa.or.jp/nenshi/top.html）

長岡義幸『マンガはなぜ規制されるのか 「有害」をめぐる半世紀の攻防』平凡社新書・二〇一〇

永山薫、昼間たかし『マンガ論争勃発 二〇〇七―二〇〇八』Micro magazine社・二〇〇七

永山薫、昼間たかし『マンガ論争勃発 2』Micro magazine社・二〇〇九

安田理央、雨宮真美『エロの敵 今、アダルトメディアに起こりつつあること』翔泳社・二〇〇六

『マンガ論争』3～8・n30・二〇一〇～二〇一二

『マンガ論争』9～10，永山薫事務所・二〇一三

David Hajdu『有害コミック撲滅！アメリカを変えた50年代「悪書」狩り』小野耕世、中山友加里譯・岩波書店・二〇一二

守如子『女はポルノを読む 女性の性欲とフェミニズム』青弓社・二〇一〇

堀あきこ『欲望のコード マンガにみるセクシュアリティの男女差』臨川書店・二〇〇九

石田美紀『密やかな教育〈やおい・ボーイズラブ〉前史』洛北出版・二〇〇八

山田裕二＋増子真二『エロマンガ・マニアックス』太田出版・一九九八

ダーティ・松本『エロ魂！1』Oakla出版・二〇〇三

月刊『創』編輯部・編『「有害」コミック問題を考える』創出版・一九九一

『SEXYコミック大全』KK Bestsellers・一九九八

野口文雄『手塚治虫の奇妙な資料』實業之日本社・二〇〇二

米澤嘉博『戦後少女マンガ史』新評社・一九八〇／筑摩文庫・二〇〇七

米澤嘉博『戦後エロマンガ史』（『アックス』青林工藝舎・連載→二〇一〇年刊）

赤田祐一、ばるぼら『消されたマンガ』鐵人社・二〇一三

川本耕次『ポルノ雑誌の昭和史』筑摩新書・二〇一一

霜月たかなか『コミックマーケット創世記』朝日新書・二〇〇八

COMICリュウ編集部・編『非実在青少年読本』徳間書店・二〇一〇

本書為二〇〇六年十一月由EASTPRESS出版之單行本增補、加筆後之版本。

國家圖書館出版品預行編目資料

成人漫畫研究史 / 永山薰作；ASATO譯.
　-- 初版. -- 臺北市：臺灣東販, 2020.02
　295面 ;14.7×21公分
　譯自：增補 エロマンガ・スタディーズ：
「快楽装置」としての漫画入門
　ISBN 978-986-511-258-5(平裝)

1.漫畫 2.情色文學 3.歷史 4.日本

947.410931　　　　　　108022678

成人漫畫研究史

（原著名：增補 エロマンガ・スタディーズ：「快楽装置」としての漫画入門）

2020年2月1日　　初版第1刷發行
2022年3月15日　　初版第3刷發行

作　　　者：永山薰
譯　　　者：ASATO
編　　　輯：魏紫庭
美術編輯：竇元玉
發 行 所：台灣東販股份有限公司
發 行 人：南部裕
地　　　址：105 台北市松山區南京東路4段130號2F-1
電　　　話：(02)2577-8878
傳　　　真：(02)2577-8896
郵撥帳號：14050494
總 經 銷：聯合發行股份有限公司
地　　　址：新北市新店區寶橋路235巷6弄6號2樓
電　　　話：(02)2917-8022

Printed in Taiwan
購買本書者，如遇缺頁或裝訂錯誤，請寄回調換（海外地區除外）。